U0047222

# 交陪 KAU PUÊ 美學論

當代藝術面向
近未來神祇

龔卓軍 —— 著

# 目錄

# 影像論 —— 起咒出神的身影系譜

# 展演論 — 館閣陣頭的身體與當代巫山水

329

# 跨域論——亞際連帶與限界藝術

# 回歸庶民文化‧
# 交陪美學之路

當代藝術的厚實感，來自於當下庶民文化生活的回歸，而交陪美學之路，即是身體部署的一條迂迴曲折的民間藝能之道。自從我二〇〇七年進入藝術學院、踏入美學與評論的領域後，眼前展開的盡是西方現當代藝術的美學命題與表現形式，雖有頓挫之議，但仍然多是取消庶民文化與民間藝能的藝術美學思維。這種美學之思，崇尚西方現代性的啟蒙美學議論，不免時有「西方美術‧臺灣製造」的譏諷與喟嘆，形式、極簡、抽象、裝置、影像、行為，乃至環境藝術與社會參與藝術，追尾西潮，貶抑批判自身的文化脈絡，卻同時又有自成一格的臺灣藝術主體性之反省，讓人覺得分裂而無所適從。究其根本原因：或因藝術家自行切斷與自身生命經驗相連的文化美學語彙，導致洪通之作被視為瘋狂靈怪；或因藝術機構與機制強調全球化的美學導向，民間藝能的藝術思維逐被全部驅逐於當代美學的認可範圍之外，最終剩下來的，只有跳

脫了文化生活底蘊，在西方藝術史與理論影響下的藝術實踐。

當代藝術驅逐民間文化並不是一個意外，一九九九年鹿港「歷史之心」裝置藝術展引起的爭議，其實是歷史的進程與折返點。當代藝術的美學話語發展，必須面向當時的全球化潮流，說出自己的批判話語，而藝術家、藝評者與策展人只能在西方理論的魔戒籠罩下，玩著當代藝術的形式批判遊戲。可是，對解嚴以後二十世紀末的藝術界來說，全球化藝術理論對藝術家的附魔程度已然減輕很多，一九九六年臺北市立美術館「臺灣藝術主體性」的展覽企圖，顯示臺灣藝術家與策展人已經有足夠的文化自信，重新打通文化底蘊的藝術語彙與當代表現的活潑通道。

民間文化的藝術語彙，如何透過當代藝術的創作與策展行動，重建其內在的多孔通道？這正是我十幾年來在藝術學院的研究重心。由於我從二○○六年《身體部署：梅洛龐蒂與現象學之後》一書發表後，即採取身體現象學與身體系譜發展的文化心理路徑，所以對於身體感知的時空結構、身體文化的歷史系譜發展較為重視。有別於一般西方藝評與策展的方法，把創作表現的部署放於當下現代化或後現代的生活脈絡，試圖從在後殖民的現代與後現代情境去捕捉藝術作品的意義。可惜的是，這樣的方法其實距離民間社會愈來愈遠，主要的問題在於——「後殖民的現代與後現代情境」並不能提供原本根著於庶民社會文化的意義土壤，充其量是讓我們更加依賴對於西方當代社會的參照。就全球化的潮流而言，這樣的藝術理論視角選擇，會想當然爾

地讓藝術界以爲已經融入了世界史的藝術發展趨勢，操持著國際藝壇也可以理解的語

彙。但是，對於藝術家、藝評者、策展人與民間社會之間的感性配享與感性共同體來

說，彼此在藝術理論上菁英與群眾間的陌異感卻日增其困擾，終至互爲陌路，彼此扞

格。

藝術力量的感性情動，很大的部分來自藝術生命自身的文化歷史。我們在庄頭廟

會、遶境作醮、香科陣頭中的文化身體經歷，雖在藝術學院培養的當代藝術中被壓抑

消音，但其內在情動透過身體記憶的重新激活，總是能夠尋得當下此刻的嶄新意義。

也就是說，我們在任何時刻的藝術感受，都被過去的文化生活所滲透浸潤，我們的眼

睛與身體，甚至行走的節奏與身體交接的韻律，一直沾黏著過去的身體經歷，然而，

壓抑的重返並不是原模原樣地搬演回來，而是以我們當代的情況重新被看到、被經

歷。最經常有的現象是，本書讀者或許在聽到南管北管、看到家將陣頭身體與隊伍的

當下，並不會發現到什麼意義；總是要到後來，不管是經過一再重演的現場遭逢、或

是經過藝術家重新擷取編造的作品的撼動，讓我們在後來才知道發生了什麼。不論是

民俗圖誌中諸多的紋樣、繪畫與攝影影像，或是雲門、無垢、壞鞋子舞蹈劇場的展演，

以及在東南亞、東亞文化生活中遇見同樣的節慶儀式或跨域表演，都會給我們這種似

會相識，但強度可能更加尖銳的感受。換句話說，我們的文化身體經歷過的部署與操

演，在當下並不一定會呈現具體的意義，眞正的理解與細部感受，反而多半是在後來

才會知曉其蹊蹺，而當代藝術正是在重新捕捉這些蹊蹺的善巧之道。

交陪美學論，正是在這般文化身體的前前後後、反反覆覆的再現、展演與跨域參照中，透過不同境域之間的對話聯結、儀式輪動，構造其庶民圖像學與民間藝能史內涵的美學思維。

《交陪美學論》從清代臺南府城的聯境組織出發，透過二○一七年「近未來的交陪」策展的跨域研究，發展出一系列的藝術調查與藝評書寫，企圖落實《身體部署》出版時尚未接地的身體現象學、圖像學、影像論、文化系譜學與身體展演論，同時也藉由我在東南亞與東亞旅行訪問時的跨域參照，將過去文化生活中的圖像與身體文化脈絡，拉回當代藝術的策展實踐與藝術實踐場域，給予較有系統性的交陪論、影像論、展演論、跨域論的話語輪廓。

感謝在這豐富而多方考驗的十年中，陪我走過策展工作與研究工作的每一位夥伴和老師，你們都是我的引路人。從「我們是否工作過量」、「鬼魂的迴返」、「近未來的交陪」、「想要帶你遊花園」、「野根莖」、「交陪大舞台」、「神紋樣」、「陣頭和他們的產地」，每一次都給予交陪美學論無比的思想滋養，帶給策展工作的過程刺激和成長。對此，我一直感到自己的策展研究路上無比的幸運，也對大家的付出深深的感激。你們的名字不僅出現在文章脈絡裡，也一直留在我心底。

這一系列的書寫，是從二○一七年《藝術家》雜誌何政廣先生與主編莊偉慈、蔣

嘉惠邀約的「交陪美學論」專欄開始的，至二〇二〇年歷時三年多共四十五篇左右的系列書寫，在此擇要選粹重編，並向何先生與莊小姐致上最高的謝忱。其次，《典藏‧今藝術》雜誌與《藝術觀點ACT》雜誌，關於交陪影像評論、舞踏與帳篷劇的文章重編選刊，亦給予此書重要的論述支持，無任感激。最後，近年的台新藝術基金會「ARTALKS」也給了我自由藝評書寫的平台，選入兩篇文章，在此申謝。重新編輯的討論與勘定，有勞大塊文化的副總編輯林怡君小姐出手相助，實為我在南藝大課務繁忙、策展工作執行多如牛毛時的救星，恩情難以言表。除了林芳珍小姐幫忙整理超過百篇文章的參考編目、陳威儒協助校對書中引用文獻資料，使我免於捉襟見肘之外，本書出版最應該感謝的有力支柱，依然是牽手伴侶與美術編輯羅文岑，沒有她夜深人靜時面對千頭萬緒的案牘勞形，就沒有這一切。

010

# 交陪美學論：
# 後祭祀圈中的
# 當代藝術處境

從製圖學的角度來說，一般文史研究對於「交陪境」的定義，是自清代以來的地方社區寺廟，如「街廟」、「祭祀圈」、「以一個主祭神爲中心，共同舉行祭祀的居民所屬的地域單位」，爲敬神活動而相互交誼贊助的結盟關係。從這種觀點來看臺南市佳里區金唐殿二〇一四年（甲午年）的遶境路關圖，可以看出來這是一種精神地理的地圖，是一個傳統「祭祀圈」的體現。

不過，上面這種定義，會讓我們認爲，金唐殿這類的寺廟好像有一個非常明確的社區範圍與社區意識存在，而社區民眾有義務一定要參與所有「交陪境」內的地緣祭祀活動。這種傳統人類學概念所理解「交陪境」的意涵中，「交陪」是指幾種不同等級的廟宇結盟層次。最表淺的結盟屬於「誼廟」，遇神明聖誕則致贈花圈，以示慶賀；若是深一層的「交陪境」，在每年主祀神的聖誕前夕，各交陪境就會前往祝壽，並設

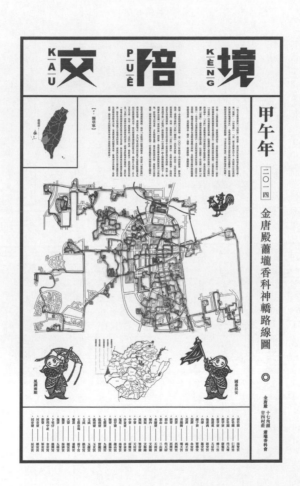

甲午年（2014年）金唐殿蕭壠香科神轎路線圖

平安宴款待，如遇交陪境廟宇有重修或建醮大事時，交陪境各廟宇就需要襄贊慶典費用，或致贈神桌、燭臺、扁額，或邀請陣頭、藝閣助陣。

然而，中研院的研究員張珣，在二○○二年的〈祭祀圈研究的反省與後祭祀圈時代的來臨〉這篇論文中提出了不同的想法──註一。她撰文指出，臺灣寺廟的「交陪」關係中，具有表演性、政治性、文化資本性的複雜面向，同時，在動態的「交陪」關係中，各廟宇與國家、市場交易產生的協商關係，反而是交陪美學中必須面對的首要問題。她說，如果我們不把「交陪境」的焦點放在「祭祀圈」的人類學傳統概念下，我們就會注意到「後祭祀圈」的影響，也就是廟會活動與經濟實力的展現、政治權力的更迭、文化隱喻象徵、都市脈絡的改變、無政府主義的騷動、精神地理學的遷徙者與移民者、宗教想像的不同聯結等因素都有關係。

本書從當代藝術策展研究的觀點，提出「交陪美學」這樣的概念，試圖從「後祭祀圈」的角度出發，重新思考在一九九○年代的大型宗教文化節與近年觀光化的宗教節慶形式外，當代藝術透過民間宗教文化，積極介入社會、介入文化生產，做為一種嶄新的「交陪」形式的美學意涵。就此而言，我們發現更多的是「交陪」活動中對於創造性的要求。就像金唐殿香科過程中，對於每一個儀式陣頭細節的表現性與文化意涵，對於遶境路線的詳細設計與徵詢，對於各交陪境廟宇交接儀式的講究，使我們反思其中蘊含締造當代社區聯結的特異力量，以策展學的角度來說，均堪與當代的關係

0
1
4

美學、新類型公共藝術、社群藝術、與社會交往的藝術等進行深度的美學對話。

「交陪」在臺詞辭典中，多指交際應酬、互盡友誼、使彼此情誼密切的往來；在廈門話中，「交陪」則還包含有交易、買取的意思。藉由本書整理收錄的一系列書寫，我試圖從這個簡單的日常語詞出發，重新思考近年來「關係美學」、「與社會交往的藝術」、「新類型公共藝術」以及「社會參與藝術」所引發的一些討論，包括：藝術的「社會轉向」或藝術「回歸社會」，以及重新思考藝術的政治潛能，突顯藝術如何創造、消費和節慶儀式進行論辯。最後，我以「交陪美學」為參照的基本語詞脈絡，用意是想特別著重在地性的脈絡，反思藝術在「後祭祀圈」意義下的社會結構功能與文化象徵互動關係，並且與廣義的民間藝術與宗教藝術下的亞洲民藝論、展演論與限界藝術論進行對話。從當代的觀點來說，「交陪美學」要談的並不是再現既有的民間藝術與民間宗教藝術的象徵系統與表現形式，而是要回到它的精神動力學，思考「交陪」還可以是什麼樣的藝術，以及關於這些民間社會「後祭祀圈」所形構的近未來藝術，需要面對怎樣的美學思考。

首先，我們必須釐清除了俗俚用語之外，既有的「交陪」語境是什麼。從《臺灣日日新報》大正十年（一九二一年）六月十一日第六版的一則側面新聞來看，什麼是傳統民間社會的「交陪」形式呢？研究者謝奇峰解讀這則新聞說：「過雲軒是屬於小媽祖（開基天后宮）的北管軒社，北上參加霞海城隍遶境行列，為臺南音樂團之首次北上

交流。過雲軒也是能演能唱的北管團，將在城隍廟附近築臺表演，近年來北部的軒社也都常來臺南大天后宮進香與表演，受到天后宮與商團的熱情招待並贈予錦旗金牌，由此看來南北的音樂團交流自此將愈來愈頻繁。」這則由謝奇峰的《臺南府城聯境組織研究》所解讀的新聞顯示，遶境與進香帶動了音樂團的南北交流，也是市場商團表現其文化影響力的其中一環。（參見謝奇峰，《臺南府城聯境組織研究》，頁一四五）

另一則側面新聞是在一九二四年十一月十四日，也顯示「五帝廟當時送神遶境的前二天，就有報紙先透露出將有交陪境東嶽殿出詩意藝閣與音樂團來慶讚遶境活動，盛況可期的報導，可見當時的音樂社團是在廟會活動中，支援交陪境最方便最能增加熱鬧氣氛的陣頭。」（頁一四五）又譬如一九三四年西羅殿慶成建醮，普濟殿就是其主要的交陪境，於是花大錢請戲班排戲教戲，造成人山人海。謝奇峰認為，這種增添熱鬧、相互贊普就是「府城寺廟間的交陪文化」。但是，交陪之中，亦有反面的情形。例如：一九三六年五月十三日，一則臺南迎媽祖的報導中，就有南廠保安宮與大道良皇宮的法官陣（小法團），因為相互接待的問題，引發重大衝突。「幸他境之與兩處有交情者，初而幹旋調解，始漸鎮定。」（頁一四八）就此而言，交陪境還有調解衝突的角色。

當然，就政治層面與帝國主義的關係而言，自一九三七年，日人為防民眾藉機凝聚族群意識，遂禁止迎媽祖等廟會活動，不久後便是更激烈的「寺廟整理運動」。我

## 交陪境的
## 系譜演變

們據此可以推論，這樣的民間宗教自我組織，即便原本是從清代民間義警聯境組織演

化而來，有其官方聯結，但是在帝國主義的統治下，特別在戰爭時期，「交陪境」的

受懷疑與難以治理，其富含政治上對抗的潛力，殆無疑義。至於明白意義下的反抗，

在一九一四至一九一五年余清芳藉五福王爺名義起義抗日失敗後，我們也的確沒有再

看到明顯的民間宗教反抗行為。但是，日殖後期，「交陪境」的存在被懷疑、被打壓，

確是事實。

換句話說，從歷史系譜的角度來看，「交陪境」本身就是一種隨著時代的民間宗

教、政治法規、經濟條件、空間配置、展演行為的變化而變化的民間社會力量展演的

「部署」（dispositif）。依據謝奇峰對府城聯境組織的研究，「交陪境」至少有三個時期

的系譜樣態。

一、交陪境首先發源於街境壯丁組成的民間聯境聯防治安組織：至少在清咸豐初年

（一八五五年）已有清帝國的官府規條，以東段的六合境、八協境，西段的六和境、

六興境，南段八吉境，小西門內外的四安境等聯防區域，來取代腐敗的綠營班兵。

二、交陪境在日殖初期的一九〇三年廢保甲、建立警察制度之後，原本由街境壯丁組

織的聯境民防義警功能逐漸淡化，「各聯境之間只好轉換為廟宇之間的交誼，廟宇宗教的功能被突顯出來，宮廟藉由宗教活動來團結街境組織。」（頁一○八）於是，鄰里之間，藉由廟會的流動性集結配置（assemblage），演武的陣頭與民俗曲藝的軒社交流，成為「同鄉、同行、郊商、舖戶」之間相互贊普的交換禮物，演變為交陪境的民間社會禮物經濟圈。

三、一九四五年二戰結束後，上述鄰里社會自我組織的歷史記憶沿續下來，在一九七○年代臺灣社會經濟成長後，聯境廟宇開始冠上名稱，定期舉行遶境活動，並漸次成立聯誼會，在共同活動時，協力出動軒社陣頭，相互支持遶境陣容，透過廟會香科相互肯認彼此關係情誼，演變至今日更加節慶化的交陪式部署。

（頁一○九）

回到「交陪」的相關定義與上述的系譜演變來討論，一般文史研究以地方社區的寺廟如「街廟」、「祭祀圈」、「以一個主祭神為中心，共同舉行祭祀的居民所屬的地域單位」來定義「交陪境」，好像有一個非常明確的社區範圍與社區意識存在，而社區民眾有義務一定要參與所有「交陪境」內的地緣祭祀活動，這樣的想法，是否反而限制了實際「交陪」關係中的表演性、政治性、文化資本性的複雜面向，以及當代「交陪」關係中與國家、市場交易產生的協商關係，這是交陪美學首先要提出的問題。其

018

次，若依「祭祀圈」的傳統人類學概念來理解「交陪境」，「交陪」就只是指幾種不同等級的廟宇結盟層次。最表淺的屬於「誼廟」，遇神明聖誕則致贈花圈，以示慶賀；若是「交陪境」，在每年主祀神的聖誕前夕，各交陪境就會前往祝壽，並設平安宴款待，如遇交陪境廟宇有重修或建醮大事時，交陪境各廟宇就需要襄贊慶典費用，或致贈神桌、燭臺、扁額。但是，如前所述，這種「交陪」的定義，不免過於把焦點放在「祭祀圈」的人類學傳統概念下，而忽略了經濟、政治、文化隱喻象徵、都市脈絡、無政府主義或者更屬於精神地理學（如移民者、遷徙者的精神地理繪圖學、宗教想像）層面的「後祭祀圈」中的交陪意涵；特別是忽略了從當代藝術的觀點，重新思考在一九九〇年代臺北縣的大型宗教文化節與近年觀光化的宗教節慶形式外，當代藝術透過民間宗教介入社會、介入環境治理、介入文化生產的可能「交陪」。

就當代藝術的處境而言，譬如：一九九二年，當時的臺北縣立文化中心，透過姑娘廟民眾文化工作室的策辦，組合起原本的民間信仰儀式，將普渡孤魂的民間宗教精神，延伸到關懷現實人間的弱勢少數與殘疾，舉辦了「中元普渡祭──宗教藝術節」。

在工作室編著的《天地人神鬼》一書中，藝術家融合了現代的宗教觀與藝術觀，於今日新北市永福橋下的河堤搭建起舞台，在中元普渡的民間儀式中，提出「撿拾破爛、駐地生活、製造噪音」的行動，同時標舉「大家來，不要再工作，生命短暫絢麗駭人」的生活主張。（參見新北市美術館網站，「盆邊計畫」條目）而二〇一三年開始的臺南安平「風

交陪美學與
本書的思想綱要

獅爺復育計畫」，由一群地方志工與藝術家吳其錚、在地人吳天祥與志工徐育霓等人，自力組織社區工作坊，推動空間意識與改造，自籌經費辦展覽與「南吼音樂祭」，在傳統風獅爺信仰圈的閩南、粵東、臺南安平、琉球群島之中，打開另一種想像「風獅爺」的精神地理的思考與行動，讓包容了都市型、游動型的「社區」民眾，都能參與工作坊與參加展演，而非以藝術家個人作品的訴求為其美學思考核心。選擇這些有趣的案例，是我在往後的系列文章中，進行辯證討論的重要素材。

接下來，本書將透過「近未來的交陪：二〇一七蕭壠國際當代藝術節」的策展實踐基礎，強調自我田調的精神、團隊編輯的手法、重新製圖的思維，透過二〇一五、二〇一六兩年間的文化生產部署，朝向近未來，重新探究當代藝術與傳統民藝、常民信仰、民間社會的當下關聯。同時，在延續到二〇二一年的種種策展實踐中，嘗試提出「交陪美學論」幾個核心想法，做為個人近年沿著「交陪美學」所進行的當代藝術實踐、策展與批判討論的總綱要，不僅總結七年來系列書寫的心得，也做為本書的「交陪美學論」思想提要。

一、基於清代以降民間社會「交陪境」的自我組織智慧，提出「交陪美學」的當代藝術政治經濟學觀點，以區別於關係美學、社會參與藝術、新類型公共藝術、雙年展

020

式的論述型態：

近現代的民間社會準備做醮與香科的組織方式，即已透過兩年到三年的時間歷程，建構出循環交工、深度對話的文化生產平臺，深具當代意義。這些文化生產型態，有潛能突破景觀化的體驗經濟模式，和短期工作過量的自由主義政治經濟學條件，打造出能夠有效延長在地能量的文化生產團隊，轉化雙年展由上而下、由外而內、由國際而地方的慣性文化生產邏輯。

二、其次，以自我田調爲敘事生產的基底，提出「交陪美學」的故事敘說與時間邏輯：

基於上述的美學思考，邀請藝術家、文物修復者、傳統工藝家、藝術史學者、平面設計者、攝影家、攝影評論者、民間戲劇學者、民俗學者、民族誌書寫者敘說他們的「交陪」故事。從他們的當下，回溯他們與傳統信仰的交往過程，呈現出嶄新的藝術諸衆之聲。這些經驗敘事，或許將帶領我們穿越在地與國際、殖民與性別、兒童與儀式、聖像與乩童的歷史。同時，攝影與影像的載體，又更容易將這些歷史折射迴返於我們的當下，使自我田調轉化爲複數自我的交陪敘事，重新創發潛殖主體的自我辯證與多音敘事。

三、特別注重民俗攝影史與書寫團隊編輯的當代手藝案例，建構「交陪美學」的論述平

臺與公共媒體，提出交陪美學的影像論：

以我參與的「近未來的交陪展覽計畫」來說，在二〇一六年三月出版的《交陪藝術誌》四期，將自我田調的初步成果，藝術家、文物修復者、傳統工藝家、藝術史學者、平面設計者的「交陪」經歷，透過可複製的設計印刷物，向大眾發聲；二〇一六年十月，與《藝術觀點ACT》合作出版「交陪影像：台灣攝影史的民俗誌」專題與「影像增刊」，訪問了十位攝影家與攝影評論者，放大民間社會的「交陪」影像細節，重探《民俗臺灣》、《ECHO》英語漢聲雜誌與臺灣攝影史的多重「交陪」觀點，供予大眾重新觀看與辯證討論，以諦造一種當代視野的公眾交陪關係。本書將這樣的討論延伸為影像論各篇章節，呈現我在這幾年延續這個影像脈絡所做的思考與評論，形成本書第二部「影像論」的主要內容。

四、充分利用製圖學，從設計、影像、民俗、建築四個方面的製圖思維，轉化出當代藝術「交陪美學」的動態圖式與展演論：

回到當初的策展歷程來看，除了平面雜誌的重新製圖之外，二〇一六年七月底，我和策展團隊攜手合作，在蕭壠文化園區的臺南藝陣館，推出了「近未來的交陪：藝陣×當代設計展」，由四位設計者何佳興、羅文岑、胡一之、陳依純，分別提呈了他們對於廟宇藝陣的色彩線條要素、聲音地景的視覺共感、石刻壁堵畫的破毀修復、家

庭巫覡史的重新敍說的設計觀點，並由 ArchiBlur Lab 陳宣誠建築團隊與燈光師松本直美重整臺南藝陣館的展示空間。二〇一七年一月下旬，這個重新製圖的思維，結合先前四位設計者的設計展，向攝影、影像與建築領域擴展，其中包含未來台南美術館的攝影典藏品、畫家洪通的想像圖繪、張照堂與林欣怡及許淑眞的另類動態影像，由陳伯義策畫布置的八位當代攝影家的民間信仰樣貌、兩位裝置藝術家的靈魂動態探索、陳宣誠與 ArchiBlur Lab 建築團隊的「城市浮洲」移動建築裝置，重新部署蕭壠文化園區的糖廠倉庫展區與空間環境，進行第二階段的展覽。二〇一七年三月下旬，再進一步開展第三階段的展覽，內容包括四位藝術家的對場作、四位裝置藝術家的布置、三位畫家的傳統與當代圖像、兩位錄影行動藝術家的影像行動、三組行爲表演與聲音藝術家的展演，企圖重新繪製民間信仰的當代精神地理場所，打開另類敍事的想像地圖，重新繪製民間信仰的精神地理場所。在展覽之外，本書特別將展覽本身所不易呈現的動態展演討論，透過後續至今的幾次展演式策展與舞踏和帳篷劇的評論，構成第三部「展演論」的書寫脈絡。

五、從當代的文化部署行動來看「交陪」，以長時間循環交換的禮物經濟，跳脫西方關係美學容易落入的當代體驗經濟模式傾向，重新打造當代藝術做爲精神贈予術的

「交陪美學」與跨域論：

在重新探究當代藝術與傳統民藝、常民信仰、民間社會的當下關聯時，我在二〇一六年九月至十二月與台北雙年展合作，與北美館合作舉辦了四場「交陪×攝影」論壇：台北雙年展計畫」，二〇一六年十一月與臺北當代藝術館「春之當代夜」論壇合作，舉辦了三場「民藝論×當代藝術」系列講座，加上在臺南藝術大學、海馬迴光畫館與蕭壠文化園區的數場「布袋戲戰三關」和木刻板畫工作坊，「交陪美學」想構造的不是沉思、也不是「一個」展覽，而是複數的文化部署行動。它企圖引發的精神動力上的動態交陪，觸發相關的思考、對話、複訪與再創作，強調的是一種精神上長時間自我更新的循環贈予術和復活術，而不是短時間的「體驗經濟」與「社區參與」。

我想論述與勾勒的是一種「與民間社會交往」的藝術，是一種復活都市能量的藝術社會與都市能量的交會之處，製作為文化作品的共同協作藝術，因此，接下來的書寫，我將會探測這一類文化部署、美學重造運動的當代蹤跡，及其當下的限制。透過二〇一七年以後在日本、香港、日惹等地的跨域對話與考察，以及新媒體的表現潛能，本書第四部「跨域論」的思考軸線，逐漸將本書的議題推導至「大地藝術季」的環境藝術論題與交陪美學藉由新媒體跨域整合的方法反思。

註一——張珣，〈祭祀圈研究的反省與後祭祀圈時代的來臨〉，《國立臺灣大學考古人類學刊》，五八期，頁七八至一一一，二○○二。

## 面向近未來的神祇：當代藝術·脫寺廟藝術

熾陽，黃泉下的無盡等待。

盛開的花，是向神的祈禱，

此生現世，即使吾身悲哀，

夢仍永不消逝，怨恨，任飄零。

百夜的悲傷，於永久黑暗之所，

願以來生，祈祝帝神。

——〈傀儡謠〉，《攻殼機動隊：無垢》

說來慚愧，生平第一次對寺廟藝術、特別是遠境中的種種現場儀式表演，產生巨大的浸潤神聖感，居然是觀看日本導演押井守的動畫《攻殼機動隊：無垢》

影像做為延續
宗教體感的媒介

（二〇〇四），片中配合著西田和枝社中的吟唱和太鼓與川井憲次編曲的〈傀儡謠〉，慢動作的遶境蒙太奇，讓我心醉神迷。重要的是，動畫在此段音樂中呈現的是亞洲民間宗教遶境場景，雖然混搭了香港的街景、印度的象神，但是，包含王爺信仰儀式中的官將首、三太子隊、大身韋馱將爺、大身神尊、移行王船、亭閣樓舫和好幾處的背景寺廟影像、火祭影像，都是日本動畫團隊取材自臺灣本地的民間信仰的元素。讓我好奇的是，這些原本熟悉的廟會場景，為什麼能夠脫離本地寺廟藝術的脈絡，在一部享譽國際的動畫中取得如此巨大動情的力量？

如果押井守的動畫可視為當代活動影像藝術的一種綜合成就，在近未來的設定、影像、場景調度、音樂、服裝、表演、腳本上，取得了敘事上的奇異張力，那麼，這種藝術上的「交陪」之力，就不是單單可以用二十億日幣的大資本製作去解釋的。在本文中，我想從媒體流變的觀點，重新思考寺廟藝術中的種種圖像，如何聯結到當代觀者的身體，生產出藝術之力。

為了籌備二〇一七年的信仰藝術節，我和籌備團隊中的藝術家陳冠彰、策展與評論寫作者陳莘、美術設計羅文岑、行政統籌林雅雯、紀錄片導演陳韻如，從二〇一五年年初開始踏查傳統寺廟，並且開始對彩繪修復師、藝術史研究者、藝術家進行訪談，因而整理出四本《交陪藝術誌》。其實，一直到最近重看《攻殼機動隊：無垢》中的〈傀儡謠〉表演片段之前，我在燒王船、王爺遶境與臺南大大小小的門神彩繪與

建築裝飾間感到一股迷惘，主要的迷惘之處在於：在疊層繁複與歷史悠久的寺廟藝術中，我們當於何處尋找到它們的「當代性」？它們要在何處與當代藝術接軌？尤其，當我耽讀寺廟史料時，發現有許多的原樣交趾燒、彩繪、門神均已煙滅，甚至要面對一九三六年到一九四一年日殖時期毀廟燒神尊的「寺廟整理運動」與「家庭正廳改善運動」造成的歷史空缺；當下觀看熱鬧的遶境儀式時，又看到推陳出新的流行文化滲入，聖俗難辨。因此，在《傀儡謠》表演片段的刺激之下，我想先爲當代的信仰狀況假設一個近未來的時間點：二〇四〇年。我想討論的是，假設到了二〇四〇年，寺廟藝術的當代性會通過什麼媒介、樣態，表現爲什麼樣的動情力量？

從媒介的角度來看，陳芯宜導演在二〇一五年獨立發行上映的《行者》，以舞蹈電影加上紀錄片的形式，呈現林麗珍「無垢舞蹈劇場」的《花神祭》、《醮》、《觀》三部曲的創作歷程，對我來說，就有一種面對近未來神祇，以盛開的花向神祈禱的準宗教意味。《行者》的開場帶來的觀者體感經驗，恍如以貓身潛行於低霧森林，隨著霧氣拂過我們的皮膚，鈴磬低吟突然襲捲，浸入我們的內臟共鳴，讓我們想要撥開輕霧中看清舞者的身姿時，已經不知不覺投身於那片深森的密儀中，隨之漫步起舞。進一步說，什麼是這種影像的宗教體感經驗呢？

# 新世代語體
## 介入舊語體的
### 綜合力量

首先，《行者》不僅放大了衆多布料纖維或是編織緹花的物質性表面，直到手製紙質的布景道具，同時也呼應了衆多舞者的皮膚化妝、汗斑、淚痕鏡頭，並延伸出男舞者精疲力竭、相互撞擊、扯身嘶吼、出神抖動、男女舞者身體交媾時的多重皮膚質地；冷不防地，畫面便出現《觀》當中乍現的漫天捲地的紅布幔、《花神祭》排練時揮動白布披裳任其飄舞的畫面。其次，對肌肉顫動的體感而言，畫面強調出不時強烈顫動的指甲、花草、香轎、長飾羽、長棍與抖動的燭火，就像是影片的肌肉與肌腱，從編舞家與舞者的身體力道順勢迸發出來。某種影片表面神經線條的顫動，特別是《醮》中四位男舞者如起乩般將大串細布條、銅鈴串、芒草花束、大束焚香與低胯、奮力爬行和嘶吼並置爲一時，我們感受到了整個影片的骨架張力運動，被這般的場景所撑開，我們的身體因而也在此片刻達到了最高的張力。

最後，宗教體感最核心的毋寧是跨越俗世的悠長超越感，我們在這部影片中，看到了林麗珍帶著女性的眼光與身體，跨著低姿勢的有力緩步，走到了一處多麼遙遠偏僻的祭場：從鬼魂之靈到花神之馨香，從花神之馨香到自然的生死之流。然而，如何觸碰鬼魂之陰鬱、如何接引花神之欲力，又如何擁抱自然無情的生死齊一呢？《行者》用了一百四十七分鐘、十四個段子，在反覆的吟唱、鼓點、氣力用盡的濁重呼吸中，在反覆的嘶吼、出神舞蹈、日常談話、練習的指導解說、演後的激動釋放中，指向一個無法言說的、內在平面的強力運作。容我說，那正是當代藝術與未來神祇交會

0 3 0

的時刻，它會透過影像的媒介，將宗教的體感延續到二○四○年之後，甚至更加久遠。

朝向近未來的神祇，而非過去式的民間宗教鄉愁，它原是一種潛在的可能，但如今，透過不同的媒體形式，透過新一代的藝術家，它可以落實為一種現實化的語體。

就此而言，臺灣寺廟文化中並非沒有南管北管之類的鼓樂，不是沒有姿態繁複的官將首七星步法，我們的問題，似乎是重新思考如何將傳統的民間信仰藝術重新編制在不同媒體的組裝中。這需要當代創作者的介入。這種介入，似乎不太可能做單面的呈現，動畫與電影是目前最難、但又是最具有綜合力量的思考方式。

是的，我想說，表現的語體本身就是思考方式。如果缺少了新世代的語體，舊語體的力量就只是潛在的力量，仍舊只是壁堵、樑堵、藻井、龍柱上的忠孝節義與歷史成語故事，只是廟門上的神荼、鬱壘、韋馱、伽藍、秦叔寶、尉遲恭。如果我們今天已經失落了廟埕前的歌仔戲、布袋戲、南管與北管的音樂敘事經驗，失去了唸歌與廟口說書講古的故事載體，不再對廟畫廟刻中龍飛鳳舞的漢文詩感到興趣，那麼，對於當代藝術而言，未來的神祇所可能具有的暗所祈願之力，不正是有待其成為一種脫寺廟的媒介藝術，將寺廟藝術的種種內在精神與表現形式，像林麗珍將乩身與做醮轉換至當代舞蹈劇場，陳芯宜又把這種脫寺廟的舞蹈轉為活動影像那般，轉化到嶄新的表現媒介上嗎？

## 傳統畫師
## 反殖民與抗拒
## 殖民現代性
## 的姿態

除了新媒介的思考外，我們似乎需要一種相應的新身體，在直接降神的乩童鸞生官將首身體之外，以接榫數位影像串流文化下的資訊身體。或者換一種說法，如果傳統寺廟就是一座美術館與博物館，展示著建築空間樣式、漢詩文題詞、木石雕刻、神像、交趾燒、剪黏、樑堵壁畫、廟體與門神彩繪，那麼，遶境、燒王船、香科、作醮時的儀式、藝閣、陣頭、戲曲表演就是一座座的流動美術館、無牆博物館，那麼，我想要在此討論一下現代美術館與寺廟的分道揚鑣，是在什麼樣的時間點上發生的。這個分道揚鑣的過程，又如何拉開了現代美術體制與傳統寺廟的美學政治距離，讓傳統寺廟並未與現代藝術俱進。為了避免書寫文章過程的焦點過度分散，我想集中在一個非常引人興味的臺南傳統畫師身上──潘春源。

我之所以對生於一八九一年的潘春源感興趣，是因為他的畫師生涯，恰好經歷了臺灣美術史上的一個轉折點：臺展與府展美術體制的建立，東京美術學校的臺籍畫家，以殖民美術體制下的曖昧前衛姿態，取得近代藝術上的發言權；而廟宇的畫師，雖然因為日殖時期大陸旅臺畫師的發展受到阻滯，而得到較為獨立的發展空間，卻也同時漸漸被上述的近代美術先鋒貶抑為過於傳統保守，因而與學院、現代美術體制漸行漸遠，終至無甚交集。

032

自一九二八年至一九三三年，以書畫和寺廟繪事行世的潘春源，以自修遊學和留學汕頭集集美術學校三個月之力，連續六年，以七幅畫入選臺灣美術展覽會，在東洋畫部的表現，相當突出；與此同時，他參加了一九二八年成立，於一九三○年臺南公會堂辦展的「春萌畫會」，但也是之後一九三三年春萌畫會戛然分裂時的主要人物之一。在傳統水墨與廟宇畫師、近代美術東洋畫家之間，潘春源在一九三四年之後選擇了前者，我感興趣的是，他在這個臺灣近代美術交叉點上所做的選擇。

日殖時期，選擇水墨與寺廟繪事，幾乎等同於選擇了一個全然不同的載體、美術展覽體制，以及一個全然不同概念的美術館。潘春源參與臺展入選的七幅畫，分別是一九二八年第二屆的〈牧場所見〉、一九二九年第三屆的〈浴〉與〈牛車〉、一九三○年第四屆的〈琴笙雅韻〉、一九三一年第五屆的〈婦女〉、一九三二年第六屆〈武帝〉、一九三三年第七屆的〈山村曉色〉。依據蕭瓊瑞、謝世英、林保堯的分析與討論，〈牧場所見〉、〈浴〉與〈牛車〉中的炭精筆素描與寫生手法，主題切合殖民美術之要，同時也表現了重彩膠墨的「色度之效」與「能量之美」，這種劇烈的媒材與技法上的轉變，非有過人的學習意志，難從原本水墨傳統與寺廟藝術中脫出，但潘春源辦到了。

不過，謝世英提到了潘春源的炭精筆素描工夫，亦可能爲其所從事的先人肖像畫，依據相片而進行的轉置素描技法有關。至於〈琴笙雅韻〉與〈婦女〉兩幅美人畫，轉向了更高難度的人物寫生畫，在室內家具、服飾、體態、地磚、空間格局與物件配

置與花飾紋樣上，在短景深的布局裡，顯示出特別熱鬧繁複中具有「臺灣味」的幽雅

情態，頗具有日殖時期臺日漢和文化交錯的特殊現代性格，不同於陳進等畫家趨近浮

世繪平塗裝飾傳統的東洋美人畫風味。最後，〈武帝〉和〈山村曉色〉乍看之下，頗有

傳統水墨意境與廟畫人物的主題趣味，但仔細一看，猶如穿著戲服的關公與周倉的細

緻姿態表情與陰影處理，家具與物件配置，以水膠表現，和有如實景寫生的水墨鄉村

風景，木橋流水，似乎顯現了漸次迴返水墨傳統的混融現代趨向。

有趣的是，藝術史家蕭瓊瑞與謝世英在詮釋潘春源臺展參賽歷程時，提出了兩種

截然不同的觀點。蕭瓊瑞在《丹青廟筆：府城傳統畫師潘麗水作品集》中設問：「春

源翁是否有意先以膠彩寫生來獲取認同，表示傳統水墨畫家也有寫生創作的能力，然

後再回頭從事他所認同的水墨創作？」肯定他對水墨的堅持。謝世英則在他的〈妥協

的現代性：日治時期臺灣傳統廟宇彩繪師潘春源〉強調「畫師的生意技能」與「維持

家計的手段」，「對於一位只靠自學打造建立起生涯的畫師，臺展的成功，無疑是他藝

術技巧及繪畫最好的宣傳，建立個人的知名度，也會為他帶來更多的生意。」

對於潘春源參加臺展的動機，蕭瓊瑞與謝世英分別從「水墨傳統」與「家計維持

提出詮釋。這兩種詮釋並不必然矛盾，可以同時並存，而且，謝世英也提到參與臺展

的六十六位臺籍畫家中，至少有十四位東洋畫家的背景是經營裱畫店的職業畫家。這

個傳統畫師職業的脈絡，並不為一般臺灣近代美術史的研究者所重視。而本文的觀

上｜潘春源｜〈牧場所見〉｜1928（圖版提供—蕭瓊瑞）
下｜潘春源｜〈琴笙雅韻〉｜1930（圖版提供—蕭瓊瑞）

點，是想要強調潘春源不繼續參加臺展的選擇，不論動機爲何，他選擇的顯然以傳統寺廟爲媒介平臺，以傳統意義下的美術館或博物館，以原本水墨傳統和廟埕信衆的身體爲設想的觀看者，來構成他的圖像表現。

若放到更大的歷史脈絡下，潘春源所投注的表現媒介與載體，後來遭遇了一波極大的打擊。對民間畫師而言的臺灣美術史，一九三六至一九四一年是不能略過的黑暗期。日殖時期的皇民化運動，有一個比較不爲現代啓蒙型知識分子重視（或者當時知識分子只能選擇對此噤聲）的「國有神社・家有神棚」倡議。張耘書的《臺南媽祖信仰研究》一書提到，從一九三七年（昭和十二年）中日戰爭開打後，日本殖民者在全臺各地廣設神社，提倡日本神道，壓制民間信仰，同時透過「寺廟整理運動」與「寺廟神昇天」（拆除寺廟、燒燬或集中管理神像）、家庭正廳改善運動，施行其宗教皇民化政策。根據臺北帝國大學士俗學講師宮本延人一九四二年的統計，全臺在此運動中，被毀的廟宇有三六一座，移作他用的有八一九座，其中以臺南州最爲慘烈，被毀廟宇共計一九四座，有四一九座移作他用。（共六一三座，占了全臺一一八○座被整理寺廟的百分之五十一）「寺廟神昇天」波及的神像，據宮本延人統計，共有一三七二六尊被燒燬，被沒收的有四○六九尊，其中以臺南州被燒燬九七四九尊，被沒收一二六八尊，最爲慘烈。（共一一○一七尊，占了全臺一七七九五尊被昇天神像當中的百分之六十一）

這個激烈的壓制民間信仰運動，包含「家庭正廳改善運動」（拜祖先一定要同時拜神道），其實從一九三六年「迷信打破・陋習改善」的「民風作興運動」就開始了。後因有礙帝國南進國際宣傳形象，以及擔心米糖來源不穩，至一九四一年十月始下令停止。但比較特殊的是臺南市的狀況。依據臺師大蔡錦堂教授的研究，臺南市遭到整理的寺廟僅有六座、齋堂一座、神明會二座。（《師大臺灣史學報》第四期，二〇一一年九月，頁八三。）可能有不少的廟與日本佛教信仰進行聯結以自保，或者與當時臺南市長的態度有關。以此上述的數字推論，市區以外的臺南州地區，被整理的狀況應該甚為慘烈。

一九五八年重建，由潘春源、潘麗水父子進行彩繪的關廟山西宮是其中一例。

當時廟畫無生意、家庭正廳的神祇與祖先祭拜亦被限制，畫像生意一落千丈，加上戰爭動盪，至少，潘春源的兒子潘麗水必須改行去畫電影看板才行。我在思考的是，這段期間局勢那麼壞，具有參展實力的潘春源和他兒子，若為了家計，此時為何不回頭參加府展？就此而言，我比較同意蕭瓊瑞的觀點，依潘春源自公學校不適應退學、漢文學與水墨背景、又去過汕頭集集美術學校與福州遊學的背景，若沒有任何對殖民美術體制的抗拒之心，很難令人相信。因此，選擇傳統廟畫工作與抗拒殖民體制，或可能有間接的關聯，或可能就是一種不合作。推論至此，就廟畫所座落的社會場域，我們反而隱隱看到了某種反殖民與抗拒殖民現代性的前衛美術姿態，而非妥協。

蕭瓊瑞說，一直到「一九五四年，由於臺灣社會廟宇興修風氣已完全復甦，潘麗

# 結語

水才正式結束戲院工作，全心回到廟畫崗位。」然而，其實從一八九五年的金包里衝突，一九〇一年崙背支署與油車派出所衝突，到一九一五年的西來庵事件，即可見殖民者對民間信仰的違和與忌憚。但許多的臺灣知識分子與進步大眾媒體，在當時與民間宗教的關係毋寧是疏遠的，甚至有時會與殖民者同聲一氣，指責民間信仰的不衛生、迷信與鋪張浪費。而國民政府來臺後的美術教育體系，亦大抵排斥將廟畫納入學院之中，一直到更為西化的現代美術興起至一九八〇年代。潘春源這樣一代代的畫師，始終被留滯那在未曾被視為美術館的民間美術館的載體中，未曾轉化，而廟宇中的神祇與環繞的圖像，亦不曾脫離寺廟，被投向近未來的視野，與當代藝術與當代社會的觀者身體接軌，得到新的凝視影像。

當代的藝術創作，為什麼要思考傳統信仰的藝術？因為它有兩萬多座遍布在臺灣這座島嶼上的各個角落，也因為它已累積了兩三百年以上。因為它不僅典藏著豐厚的傳統水墨與廟宇工藝，也經歷過嚴酷多變的近現代歷史的棄置與考驗，是臺灣文化的重要現實條件之一。就此而言，脫寺廟藝術，並不是要忘卻、脫離與切割掉寺廟藝術勇於以民間之力面對近現代的藝術精神，反而是如何在當代藝術創作的可能條件中，思考讓寺廟藝術脫胎換骨的路徑，面向近未來的神祇。有春源翁第一代本土畫師奮力

自學的典型引路，有潘麗水等第二代畫師精進脫俗的東山再起，當代藝術創作者或可回頭審視這一大塊有待轉置與轉化的、圍繞著廟體與遶境隊伍的萬千圖像、層疊媒介與展演身體，甚至是藉此展開與東亞和東南亞民間文化的深度交流，讓怨恨飄散，讓不逝之夢穿越百夜悲傷與暗黑之所，綻放新圖像、新媒介與新身體的盛開之花。

紋樣學與
評論話語
的空缺

# 陌生的藝術意志・
# 評論的空缺：
# 洪通展與贊境展中的紋樣宇宙

本章的書寫目的是一個評論上的素描，試圖從紋樣學的角度，討論二○二一年「再現傳奇——洪通百歲紀念展」、「浮世畫框：洪通典藏展」這兩個展覽的洪通作品呈現。這個評論出發點的基本假設，就是至今洪通相關評論缺乏的一個重要觀點：紋樣學。紋樣學雖然漸漸浮現在這兩個展覽之中，但依舊欠缺正面的面對與論述。當然，這樣的思考也常常出現在我在評論上遇到的困難——即評論話語的空缺：如何看待像黃志偉這樣的「贊境」畫家，在他描摩華蓋金蔥八仙彩的細密畫法與繪畫表現中，解讀出西方藝術史中所欠缺的地方藝術知識。

漢寶德先生曾經在一九九六年出版的《狂熱的生命：洪通逝世十年回顧》一書中提到：「他的彩畫樸拙直率滿如同刺繡中針線。他使用彩色線條組織畫面，表達形象的方法，無疑受到刺繡的影響。而用單純的顏色塗抹為底的辦法，似乎是受到綢緞底

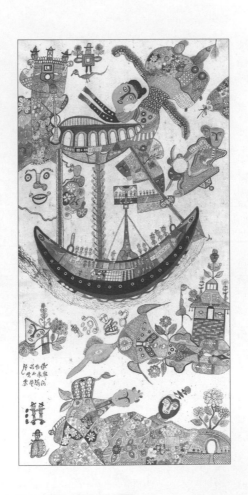

洪通作品｜1977-78（圖版提供—藝術家家屬）

面的暗示。……形象是用粉紅為主調的密集線條編成，故若是粉紅的底，則呈現柔和

的、同色調的溫厚與和諧，若是綠底或藍底，則呈現強烈的、對比色的華麗與激動。」

（頁八至九）這種細密色彩線條的特質，也結合了特殊的手藝勞動形式：「繪畫的特色

常為大量勞力之堆積：一種不厭其煩的繁瑣的形式，濃密的筆觸，所構成的纖細紋理，

又由於他們多有一只心靈的慧眼，對環境之感受與觀念不同常人，故多能以特殊的方

式結合人形於抽象型態之中，因而有一種令人心靈戰慄的神祕感。」（頁九）當然，與

此高度專注的勞動形式相對的，就是面對社會的封閉、對文人傳統與學院藝術框架諧

擬與反諷，這些都是漢先生論述的精要之處，最有趣的是，他也提到：「我國民間藝

術與歐洲中古後期的藝術精神略近。」（頁九）我認為在這些描述與類比的過程中，隱

藏了一個尚待獨立討論的紋樣學，紋樣與藝術史的關聯，以及紋樣與宇宙論的關係。

這篇評論的目的之一，就是在漢先生評論方法的基礎上，加以檢討，將這幾個問題做

一個評論方法上的推進。

　　將近一百三十年前，奧地利藝術史家、維也納藝術史學派代表人物阿洛伊斯·

李格爾（Alois Riegl）曾經在他的《風格問題：裝飾歷史的基礎》（Problems of Style:

Foundations for a History of Ornament）一書第一章〈幾何風格〉中，陳述德國考古學

與藝術史學者之間關於紋樣學的不同立場，並且批判藝術史學者的「材料技術論」觀

點，而這種觀點，正隱藏在漢先生「洪通的筆法受到刺繡的影響」這一主張中。簡單

地說，當時的德國藝術史家戈特弗里德·桑佩爾（Gottfried Semper），是第一個將幾何風格的線性裝飾物追溯到編製、柳編和織編等技術上，認為後來所有的幾何裝飾都來自於這些技術材料，特別是來自於柳編和編織的紋樣基礎。但是由於直線幾何裝飾紋樣，並不是在最初的和早期希臘花瓶上所見的唯一裝飾，還有像波形線、圓圈、螺形線等等的曲線形式，而要說它們的起源也來自於柳編和編織，不太能令人信服。因此，李格爾引用了德國考古學家哈克爾（Ernst Häckel）的說法，主張紋樣的表現包含了創作者的自覺意識和藝術意志的創造性：

「器皿裝飾的各方面直接與材料和製作方法相關聯這一常規，導致對於許多普通裝飾形式的最初技術和媒介無法確定。這應歸因於不同媒介之間的相互作用，不同媒介在早期就已一直相互影響和修飾著。因此，很難斷定最初的陶器上用彩繪和雕刻技術連續展示的鋸齒紋裝飾、波紋圖案和渦卷環形帶，是否受到最早的青銅器和金屬武器上相同的淺刻裝飾的影響，還是恰好相反，或者是否這類圖案起初便兩種材料沒有任何關聯……自覺地認識和藝術地利用可用於藝術活動的不同材料固有的那些局限性和可能性，要到了藝術的高級階段才開始。」（頁二二）

李格爾非常耐心地說明，哈克爾小心翼翼地提出了千來以來的變化「紋樣」，其

刺繡的細密色線
及其紋樣宇宙

實可能無關於特定材料的起源，而是出於藝術創造的自由性。當然，李格爾並沒有否認這些紋樣可能有某些共通的母題，也受到技術與材料的一定影響，但是，他強調的是，這些紋樣在形成過程中包含的藝術性與創造性，至少在每一個不同紋樣變化出現的創造性時刻，它們是藝術意志的表現。

從這個觀點來看，漢先生的評論把洪通的紋樣筆法歸因於「刺繡」的細密色線表現，可能會有歸因不全或可再加以延伸出紋樣宇宙的問題。從藝術意志的觀點來說，從洪通受到廟宇裝飾、鹽田、鬼神信仰、大自然、文人書畫甚至電視或其他繪畫展覽的影響，來談論他的筆法表現，都不如說洪通展現了某種我們既陌生又熟悉的藝術意志：那就是創造紋樣的藝術意志。這種紋樣的創造者，在部落裡面就是PULIMA，是織女，是美的力量的釋放者與傳承者；在廟宇文化中就是畫師、雕刻師與大木細木師傅，就是剪黏師父、剪紙匠人、紙紮師父他們自由創造出來的紋樣世界。

洪通在充滿新創的人頭紋樣、怪字紋樣、帽飾紋樣、飛鳥紋樣、網格紋樣、旗織紋樣、甚至把裱裝邊飾都畫成爲各種人形結合載具的紋樣世界中，用牽手或散布於畫面場域中觀看的隊伍、巨大的寶船形體、龐然的宗教建築量體，加以統合涵納，指向一個充滿相互觀看、同時與畫外觀者互看的歡欣宇宙，這種相互對視、彼此平等的歡

0
4
4

欣宇宙，正是廟會儀式現場中的宇宙身體感的焦點：繁茂綿延如瓜果花開連蒂的隊伍，龐大多層如壇城寶塔的建築，巨大構造的寶船與縱列於船緣的人頭人形，和從桅桿到船體都布滿各種紋理物件的世界，引領觀者以一種歡欣鼓舞、相互祝福此身共存於同一宇宙的共同體凝視，慶祝並見證宇宙力量無限繁衍的現場。

如果我們不充分指認洪通在紋樣創造與再造宇宙力量現場的貢獻，他就只能是一個未解密的傳奇。南美館的「再現傳奇——洪通百歲紀念展」呼應了一九七六年由何政廣先生編輯、藝術家雜誌社出版的《洪通繪畫素描集》之中，洪通的眾多素描。這些素描的性質，與其說是素描，不如說從紋樣學的有限觀點，仍然隱而不顯。而紫藤蘆的「浮世畫框：洪通典藏展」中，則恰好對比了茶藝館中無所不在的文人氣氛，與這些豔麗蔓生的紋樣和醜怪的怪字紋樣的絕世生命力。

最後，如果以這樣的評論話語，重新看待諸如黃志偉、林書楷與曾雍甯這樣的細密紋繪畫，或許可以梳理出一種我們所陌生、其實又離我們近在咫尺的藝術意志：紋樣宇宙的創作意志。以下試圖推進漢寶德先生討論劉通繪畫的「刺繡繪法論」，進一步舉出黃志偉「贊境」一展中的華蓋金蔥八仙彩繡線畫題，說明地方藝術知識中的文化體系表徵。

「贊境」中的
地方藝術知識
與當代性

人類學家吉爾茲（Clifford Geertz）曾經在他的《地方知識：詮釋人類學論文集》（Local Knowledge: Further Essays in Interpretative Anthropology）一書中，討論了「藝術做為文化體系」（Art as a Cultural System）的問題。他認為，在任何社會中，藝術的定義都不只是美學內部的事，而是如何將「美感力」（aesthetic force）的現象本身置放於「其他的社會活動模式」之中，又如何將「美感力」的現象本身編納入「特定的生活模式」之中。（頁九七）因此，他認為對於許多非西方藝術的理解，常誤以為這些文化裡的人不談論藝術，他們只管做、縫、盲目的傳承，卻不談論其形式特徵、象徵內容、情動價值、風格要素。吉爾茲舉了羅伯·湯普生（Robert Farris Thompson）研究的西非約魯巴（Yoruba）文化中的雕刻為例，反駁了以上的偏見：

「約魯巴人認為，文明開化就是臉上有線條的印記。人們用相同的動詞來描繪『開化』城鎮氏族成員的面頰（即紋面），也用它來『〔開化〕』土地：譬如〔開〕臉（即黥面）。『他〔開〕了灌木』（即開墾林木）。約魯巴人用相同的動詞來說開（闢）臉、開（闢）道路、開（闢）疆土或開（闢）森林……如『他開了新路』、『他開了新領地』、『他開了新途徑』。實際上，基本的動詞『開』，在很大層面上被用來後原本加諸人類的模

046

式去挪用到處理無序的自然的意義上。如「開」木椿、「開」人面頰、「開」森林，總之都是「開」⋯⋯亦即讓實體的內在性質得以突顯出來。」(頁九八至九九)

吉爾茲在此指出，約魯巴的雕刻師對於線條的講究與討論，以及關於雕刻中的相關語彙，浸潤了整個約魯巴的空間、地景與精神文化，線條的抽象性關注，已成為約魯巴文化的集體感性構造，也就是所謂的「美感力」的核心之一。

若用以上的觀點來看臺灣的傳統工藝，我們也可以看到類似的處境。以臺繡為例：立體高繡，若要做好鋪棉的拿捏成形，就必須顧及「一形二體三色」的原則，然而，所謂的「一形二體三色」指的又是要讓神明衣、桌裙或八仙彩能夠合宜得體，貼合於信仰或其他的社會生活模式之中。因此，師父們與欣賞臺繡的社會大眾，必然要在看的方式或其他的方式上取得一種對話的形式。透過金蔥線、銀蔥線，不論是平繡或立體繡，盤旋的金龍、跳躍的松鼠、立體的塔廟、王爺的字號，都在繡線線條的基礎上，形成其形、體、色彩的構造。特別是金蔥線與銀蔥線所發出的光彩，高繡出的形體與字體的浮雕式變化，不論是宜蘭的李文河，或是臺南林玉泉，都會出現不同的「手路」與「手感」風格，工序亦有不同的巧妙之處，最終，在金銀紅黃綠藍黑白線的交織之下，各有其「美感力」的訴求，而這些訴求都從一針一線的操作中得到表現的空間。

然而，這些針線與金銀蔥繡線所形成的特定語彙，如何可能與現當代藝術的表現

「贊境」中的
華蓋金蘢七神光

形成對話呢？在二〇一六到二〇一七年「近未來的交陪」展覽準備過程中，我的注意力一直集中在形體與色彩布置的表現上，這使我發現了林書楷和李俊陽的繪畫，也如願邀得他們的駐村對話，完成大畫的展出。但是，除了攝影、動態影像、設計、雕刻……等媒介，還有陳秋山之寺廟繪畫的對話表現，不免仍然覺得這中間少了什麼。經過一段時間的自我設問，我發覺，「近未來的交陪」似乎少了與西方現代藝術語彙的進一步對話，譬如寫實、抽象、照相寫實等具有重要影響的潮流。同時，對於「線條」這個表現要素，似乎在「近未來的交陪」展覽中也缺乏說服力，能夠找出讓觀眾覺得「從來沒有這樣能夠從民俗文化中看出抽象線條與點線面之美的經驗」。反過來說，我也曾懷疑過，是不是這方面正是民間藝術與現當代藝術的絕對區隔點？

不過，藝術家黃志偉在二〇一八年底的「贊境」展，讓我乍然領悟到，原來地方藝術知識、民間藝術中的線條文化基因，遠遠超過我的想像範圍，它早已滲透過當代藝術與繪畫的思維中了。因此，本章接下來將嘗試由「贊境」這個展覽的對話與討論中，梳理出地方藝術知識與當代性的可能交鋒。

黃志偉從比利時學習藝術歸國後，自二〇〇三年起，即對家鄉東港散放出的「地方味」——魚鮮味感到多了一份親切，希望能透過魚肉剖面的繪畫，從其肉質肌理逼

顯出其特有的味道，這種味道已經超過了物理上的魚鮮味與腺味，而是放大其家鄉日常可見、甚至被觀光物化的魚肉形象，以繪畫的高超眞實技法，突顯某種過度逼近以至於暈眩的感覺。或許，這種視覺經驗係奠基於「生魚片」的日常地方經驗，因而也蘊藏了看似隱而不顯的「地方知識」。只不過，這種生魚片地方知識對於生魚片的各種質地掌握，並不常出現在當代藝術的描繪主題罷了。

就此而言，「魚肉」系列是一條孤獨的道路。接下來的水光反射系列，畫的亦是家鄉的海景所帶來的水光反射經驗。水光反射、河海風景，本是印象派之後的基本繪畫母題，黃志偉在轉向這個母題的研究發展中，探索了另一種家鄉「味」的來源，那就是「東港迎王祭」中迎王眼前的海水、海波、海浪。在這方面，黃志偉高超的繪畫設色技巧，較魚肉時期有了更自由導向反射光線的空間。

相較之下，「贊境」這個展覽是一個非常大膽的轉身跳躍。這些繪畫訴求的是民間藝術嗎？訴求的是寫實藝術嗎？訴求的是抽象藝術嗎？或者它們訴求的是文物考現學？我認爲，「贊境」中展現的美學企圖，不妨回到吉爾茲在《地方知識：詮釋人類學論文集》一書中對於「藝術做爲文化體系」的說法，把「贊境」視爲一種地方文化的創新實驗，它挑戰的是衆人的看的方法與眼光，它運用的仍是最基本的「形、體、色」與線條，但是，這種嶄新嘗試的邀請，邀請觀衆集中目光，看向「華蓋金蔥七神光」所綻放的「美感力」，黃志偉像處理「魚肉」和「水光」那樣，

上｜黃志偉｜〈花華圓滿—海味〉｜2018
下｜黃志偉｜〈新金玉滿堂〉｜2017

極度放大了高繡與平繡的物質性和淺浮空間的空間感，使觀者眼睛突然感受到清新明晰的力量。

首先，黃志偉並沒有選擇更全球化、更抽象化的國際語彙，而是轉向家鄉民間信仰「東港迎王祭」中的切身文化物件來進行描繪，也就是所謂的「千年的準備」。這次，這位泉州畫師的後代，在回國十五年之後，他感應了祖先的聲音，選擇了八仙彩、桌裙、華蓋涼傘所表現的刺繡線條與色彩，也表現了這些類近淺浮雕平面物件的特有空間感與造形。；其次，黃志偉的「七神光」圓色點空間，似乎又選擇了抽象圓點的現代主義繪畫空間，不過，以「七神光」這樣的說法與其自身身為東港七角頭轎班成員的身分來說，這七種色彩的圓點，似乎又不單單是在因襲抽象圓點的既有邏輯，而將之導入以某種文化體驗為前提的色彩訴求；最後，身為「二〇一八東港迎王祭」溫王爺轎班的成員，這些文化物件並不完全是當作靜物寫生的再現對象，而是以某種動態走路中的視點，做為構圖設計的基礎體驗，然後，在這個邊境贊境的行走式目光體驗基礎上，表現繪畫性的另類空間。我認為這些在贊境行走的基礎體驗上的節段式繪畫，有時帶來的是七彩暈眩的身體感，有時是偏光片段的視覺蒙太奇，有時又是某種寺廟香火焦油與書法和寺廟彩繪的時間累積，對於地方性的藝術知識，特別賦予了當代性的眼光。

吉爾茲的《地方知識：詮釋人類學論文集》，曾經提到十五世紀文藝復興文化中，

義大利式的看畫方式。他舉出義大利文藝復興時期藝術家貝里尼（Giovanni Bellini）

的《基督變容》（Transfiguration）這幅畫，認為它既是因為與許多當時與先前繪畫之

間的對話所創，帶出了一種不同的繪畫呈現基督變容的眼光與技巧；同時，這幅畫也

是公眾心智之間的對話，讓公眾心智能夠注意到畫家所想傳達的人物、姿態、場景、

色彩、線條與觀看角度，進而有其內在的交流能夠發生。就此而言，就一個參與過臺

灣廟會贊境、東港迎王祭典轎班的畫家而言，我認為黃志偉畫作中的「淺深度」華蓋

涼傘呈現出的繽紛色彩、線條、形體世界，既讓我們感受到他對於繪畫史的素養和挑

戰姿態，開發出以繡線布料邏輯為油畫線條的新世界，同時，又召喚著公眾的贊境體

驗中，身體運動中的華蓋視知覺經驗，這種經驗因為行走的身體與旋轉的華蓋之間的

緊密貼近，而讓觀者無法不直視華蓋涼傘上的繡線細節，但常常又不得不回歸轉瞬即

逝地目送其動態離去的身體感知。

哲學家傅柯在其《馬內講稿》——註一中，提到法國畫家馬內作品呈現的視點的現

代性特質：平面性、無深度空間、謬類視點（不同視點集合在同一個不可能有存在於

現實世界中的平面世界上），讓畫家主體與公眾群體之間的視覺體驗得以從不同的視

點得到交流的空間場所。但是，傅柯沒有談到的是，馬內與巴黎都城的體驗關係。如

果我們把巴黎也視為某種地方性的來源，那麼，我們就可以理解，黃志偉由東港的

地方性，捕捉到了一種「轎班視覺」，從「魚肉」、「請水」到「華蓋」和「七神光」，

從八仙彩和廟境中發掘出一種嶄新的淺浮平面空間，同時也提取出一種遍存於公衆的「遶境行走身體感」中的特有視線，這種視線，既持續又矇矓，既超俗又動態，既群衆又私密，在這個方面，黃志偉爲贊境的遶境運動者身體經驗去蕪存菁，淬煉出了前所未有、無限連續的千年平面。

――――――

註一 ―― Michel Foucault, La Peinture de Manet, suivi de Michel Foucault, un regard, Paris: Seuil, 2004.

# 神紋樣：
## 從力量物件體系
## 到宇宙萬物劇場

從二〇一五年至二〇一七年籌辦「近未來的交陪：二〇一七蕭壠國際當代藝術節」的過程中，我近身接觸了臺灣的民間信仰和廟宇文化，特別是王爺信仰的脈絡。

當時以「交陪境」做為一種精神地理學上的依據，感受到「交陪境」所映照與投射出的信仰地理學，是以身體與環境間的互動網絡，形構出人神妖鬼之間的劇場。在這樣多彩繽紛的劇場中，不論是廟宇的樑楮彩繪飛簷飾物、神明衣飾上的紋樣繡像，或是家將藝陣臉上道具上的裝飾刻形，都呈現著有趣的視覺文化與宇宙感性。這些千萬變化的紋樣，深深滲透在民眾的日常生活中，它們不知在何時產生，其創生運用也沒有創作者的署名，「一方面反映在敬神的宗教的造形上，另一方面，敬神的主題則表現在祭禮場合之庶民節慶道具組合上。」──註一神紋樣的穿透力與日常聖性，深深地吸引著我。

自二〇一八年以後，因爲籌備國美館的「野根莖：二〇一八台灣美術雙年展」，我開始接觸原住民藝術家的各式紋樣。這些出現在琉璃珠、獵刀紋飾、頭飾、服裝編織、木雕與家屋板刻裝飾的變化紋樣，使我進一步了解原民紋樣與祖靈信仰、小米播種文化、苧麻種植、狩獵文化、氏族社會、斜坡地形、建築與祭禮之間的密切關係。紋樣做爲民間文化象徵祈願的造形，反映出人們對於辟邪、繁榮、長壽、不滅、幸運、瑞象、資源、豐穰力量的期望與祝願之心。經過這些紋樣的提醒，讓我第一次領受了「神紋樣」在亞洲文化中的多樣性與普遍存在。

因此，當我讀到杉浦康平在《亞洲的圖像世界：萬物照應劇場》前言的一開篇，就討論了八吉祥紋和渦旋卷草紋，著實令人感到驚訝又興奮。閱讀《亞洲的圖像世界》時，我回憶起過去幾年策展時的一個片斷，那是幾張照片和一處葉王交趾陶壁堵的故事。在「近未來的交陪」與「野根莖」展中，攝影家林柏樑展開了與其師席德進的「對視」系列，他拍攝了佳里興震興宮、金唐殿及學甲慈濟宮的何金龍剪黏和葉王交趾陶細節影像，其中有鴻門宴、楊家將的剪黏戲曲場景，也有震興宮的憨番扛廟角造型、步口龍虎堵的博古圖等交趾陶的壁堵；後面兩者，特別呼應了席德進一九七四年出版的《台灣民間藝術》的三幀彩色黑白相片──註二，可以說是師徒之間事隔四十多

林柏樑｜〈對視—憨番扛廟角〉｜2016

林柏樑｜〈對視—震興宮步口龍堵博古圖〉｜2016

年的感性對話。其中一張「震興宮步口龍堵博古圖」，更是師徒二人以黑白彩色、殘框與完整框取形成對話的重要主題之一：民間藝術中的博古圖。

在這堵博古圖中，出現了幾個民間藝術中象徵吉祥的物件圖：上排最左側是一個狀似龜殼的墊底上的一個花瓶，瓶身上有一隻卷草螭龍或螭虎─註三，明顯的祥雲紋裝飾其右上，卷草螭龍的尾部向上卷至瓶口；中間是一個香爐；然後是一個盒子；最右側是一隻鏡子。下排有兩個物件，左側的瓶子沒有放任何物件，依據專家的解說，這只小瓶代表的是「貫」；下右側的小杯中，是佛手柑。圍繞著這些吉祥物件的小瓷貼磚，則是萬字型迴紋。

若依據一般的民間吉祥圖案的詮釋，譬如郭喜斌的《圖解台灣民間吉祥圖鑑》─註四與簡唐編著的《林洸沂交趾陶技術傳習：摹造葉王八仙堵》兩書中皆出現的臺南佳里震興宮步口龍堵博古圖，皆以「合境平安」或加上「花開富貴」，來解釋「瓶」象徵「平安」、盒與鏡代表「合境」，「作品之花瓶音同平安，香爐代表薪火相傳，圓盒音同合，鏡子音同境，佛手柑爲吉祥福氣之意，組合後成爲『花開富貴，合境平安』。」─註五但是，上面兩種解釋，都忽略了上排第一件瓶身上的卷草螭龍（螭虎）和祥雲紋代表什麼，第二件的不規則不明材質（可能是犀角或壽石奇木）的杯和一雙檀香筷代表了什麼，也忽略了下排小瓶的解釋。

## 博古圖：
## 是物件體系
## 還是場所構造？

簡單地說，上述的詮釋都有語意上的殘餘，使得某些細節物件顯得多餘而不必要。經過廖慶章老師的協助研究探問，筷子音為箸，有「祝」的意涵，香爐意喻為「閣」，全幅因此可以解為「閣闔平安、合境平安、花開富貴、福氣萬貫」。這個有趣的意義增補與探索的過程，引起了我對於進一步理解這些紋樣的興趣。我想要了解的是，如果我們說那只不規則犀角杯象徵的是富貴的貴氣，檀香筷代表的是同音的「祝願」，多了它們，會不會這個博古圖中的增補作用，那麼，依據這種「可以增補整體意涵」的邏輯來看，會不會博古圖中的鏡子、盒子和小瓶、花瓶、香爐，也有可能還有增補其他的第二層意涵，而不只是「花開富貴，合境平安，閣闔平安，福氣萬貫」的解釋呢？

基於對此語意殘餘不明、可以再行增補的吉祥圖像學意涵的追尋，讓我對莊伯和的《臺灣民間吉祥圖案》和他所翻譯的杉浦康平的《亞洲的圖像世界：萬物照應劇場》，以及杉浦康平的另一本圖像學之書《造型的誕生：圖像宇宙論》當中的詮釋方法，產生了高度的興趣。特別是《臺灣民間吉祥圖案》和《亞洲的圖像世界：萬物照應劇場》兩書中討論的八吉祥紋樣，我在他們的討論中，似乎看到了「博古圖」背景中更為廣闊的圖像學意涵：一種充滿宇宙感的圖像宇宙論。

為什麼要強調紋樣學的圖像宇宙論？從紋樣學的方法論來看，莊伯和的《臺灣民間吉祥圖案》一書的寫作方法，偏向紋樣物件體系的話語分析。本書的第一章〈對幸福的追求〉，舉出了《說文解字》、《爾雅》、《莊子》、《詩經》、《韓非子》、《尚書》等典籍，將其中關於「吉祥」、「福祿壽喜富貴香火德」等吉祥之徵的主範疇與次範疇提取出來加以說明，進而運用中國美術史中民間美術的「意象美學結構」加以分類：「祝福祈祥、鎮妖辟邪、愛情婚姻、家族繁衍、神靈聖賢共五類，其實中國美術圖案到了明清時代，幾乎已經達到『圖必有意，意必吉祥』的地步，換言之，將這五類都歸諸祝福祈祥一類，也是說得過去的。」（頁十七）然而，莊伯和也注意到這些如同話語的圖像，並不是固定不變的，它們的使用頻率與創新增添，也會受到地理環境與生活形式的影響。

　　譬如臺灣民間對於八仙綵的使用，對於八仙人物的「明八仙」、「表八仙」和八仙手持物件的「暗八仙」、「裡八仙」的流傳遞變，產生了不同的美學訴求：「八仙流傳各地出現了變化，但同樣都利用八仙圖騰來表示祈祥納福，其方式有人物造型，或加上座騎、手執物，以增加說服力，而圖畫美感魅力也由此發揮」。（頁一三三）如果我們回到中國美術史的方法論討論，譬如巫鴻在《美術史十議》中對於地點與場所的整體綜合性研究的強調，對於墓葬冥器在墓室中的室內排列設計與安置方式的看重，以及指出墓室綜合組裝形式中針對的「觀看者主體性」的重新設定──墓室是為了「為死者

構造一個黃泉之下的幻想世界」（頁八七），墓室圖像與器物擺置設計中的設定觀看者其實是死者。那麼，就紋樣圖像學的方法論而言，我們是否可能重新審視諸多吉祥紋樣的「場所構造」，討論紋樣的建築學配置和它們擺置與嵌入的場所和空間整體意涵，加以增補其場所的意涵，而不單單止於其話語和物件體系呢？

《亞洲的圖像世界：萬物照應劇場》和《臺灣民間吉祥圖案》兩書中討論的八吉祥紋樣，在方法論上有明顯的差異，其差異點正在於杉浦康平對於八吉祥紋樣的討論，將這些八吉祥紋樣重新置入了信仰的宇宙觀之中。也就是說，八吉祥紋樣是屬於常民信仰者與神視下的宇宙樣，而不單只是人文世界中的人類社會語言。

莊伯和在「八吉祥」的相關討論中，也是從比較道教的「八仙八寶」與佛教的「八吉祥」入手。八吉祥——輪、螺、傘、蓋、花、罐、魚、腸，分別代表了佛法中的「大法圓轉、妙音吉祥、曲覆眾生、遍覆三千、無所染著、具完無漏、解脫壞劫、迴環貫徹」之意。自明清以後，這些八吉祥八寶的符徵，開始被廣泛地運用在建築像偽、器物衣飾的裝飾之上。形成了變化使用的珠、錢、磬、祥雲、菱形方勝、犀角杯、書、畫、紅葉、艾葉、蕉葉、鼎、元寶、錠，還有色取（即鏡子）同時延伸出四藝琴棋書畫、四音與八音、壽石如意、香爐花瓶、旗球戟磬等物件的體系。因此，在佛道教的場所意涵中，震興宮交趾陶壁堵博古圖上的鏡子，除了代表同音的「境」之外，這個「境」還有深一層的「照見陰鬼、顯示未來」（頁九八）的宗教時空意涵，吉祥物件與

上｜廖慶章｜暗八仙之葫蘆（李鐵拐）與花籃（藍采和）
下｜廖慶章｜八吉祥之法輪與寶傘

紋樣不只是吉祥物件與紋樣本身，紋樣存在於信仰場所的宇宙時空中。

# 信仰觀點下的
# 宇宙紋樣

在此，《亞洲的圖像世界：萬物照應劇場》給了我們更明確的宇宙論描述。「西藏佛教廣披喜馬拉雅山北方及大陸內部，八吉祥紋是集合印度或中國審美意識而產生的圖樣，屬於無從知曉由何時、由何人產生出來的無名造形生活，是象徵祈願的造形」（頁十九至二十），這些造形來到臺灣的民間社會以後，一方面反映在敬神廟宇的各類宗教造形上，另一方面，敬神祈願的祭祀場所中，庶民的生活節慶道具組合，也顯現了這些無名者眾生願力之心所創造出來的種種造形。就此而言，這些造形不只是可有可無的裝飾，而是在千萬造化中不變的宇宙願力之心：

八吉祥紋，稱為塔西・塔給，為佛陀開悟瞬間，來自天界吉祥女之祝福獻物，由八種力量之組合產生了渾然融和的神聖圖形。金色法輪位居中央，以驚人的迴旋力擊破佛敵，摧破宿於人心的煩惱；其外圈緊附一對魚，其青眼象徵睿智；法輪之下，為表示與佛愛永遠結合、無接口的吉祥結。上方的布袋，是為讚頌佛法遍布的幡，整體又形成莊嚴高貴的天傘，具有驅退魔敵的守護作用；頂上右卷法螺具能把佛陀說法傳播至八方位各處，其下方盛開的大蓮華，充滿清淨、慈悲之力，環抱一切吉祥。法輪、

魚、結、幡、天傘、貝、蓮華，此七贈物之組合，形成胎藏世界的巨壺，也即是說，在包容全體的輪廓中，巧妙隱藏了這第八吉祥的豐穰壺形。（頁一四八至一四九）

如果我們用這樣的信仰宇宙論反觀佳里興震興宮的「震興宮步口龍堵博古圖」，我們可以發現，整個博古圖位於宮廟口的入口位置，其中的壺形瓶、壺形香爐、花、瓶上的螭虎、盒、鏡、香筷、佛手柑、牡丹花、萬字結與香爐中間的輪眼，似乎都呼應藏傳佛教原始「八吉祥」信仰宇宙的場所構造。只不過，在佛道混融的民間信仰中，瑞獸與形器這些吉祥物，已經被取代為更接近日常生活的物件體系了。這意味著什麼呢？我認為這意謂場所地域的因素，已經滲透在原本的宇宙觀之中，也意謂著人為願力的藝術表現創造性，也滲入了因應場所改變而進行創造增補的過程中。唯一不變的，或許是那隱藏於日常生活中的信仰願力的宇宙論吧。

我們若以這種「信仰場所構造論」的角度，來看待「神紋樣」特展中兩位藝術家廖慶章與蘇小夢的紋樣造形，就可以了解那無所不在的吉祥紋樣與渦旋卷草紋樣，代表了在信仰祝願的無名眾生之心中，宇宙活力是如何像卷草觸手那樣不斷蔓生律動，繁茂地增殖、迴旋、湧升、相互糾纏，「卷草的渦狀給人以充滿無限繁榮、長壽、不滅、幸運、瑞象、豐穰力量之感。」（頁二二）不只是廟的龍柱上，門神的神衣、鞋飾、手執物、供桌、樑堵、飛簷、門框、壁堵，都好像被這種宇宙繁茂、萬物生長的能量所

包覆。連帶著，我們日常使用的裹物布巾、盒櫃、器物與服飾表層，也像是在運用這種包覆纏捲的力量，把宇宙自行生產萬物的能量透過包覆而傳導至物件的內在核心，讓物件也感染著這種祝願之心的眾生能量。於是，我們了解到，「對於亞洲而言，渦旋是蔓生延展之萬物的內在力量，結合人心與物心的神聖造形，也是潛藏於萬象的圖樣。」（頁二二）這種「信仰場所構造論」觀點下的紋樣，並不是單純的模仿自然的姿態，而是成長於風土之中、成就於匠心願力的「神紋樣」，當我們踏入這個萬物透過紋樣而伸展交纏的舞臺的時候，我們看到的是一個映照萬物的宇宙劇場。

註一 —— 杉浦康平著，莊伯和譯，《亞洲的圖像世界：萬物照應劇場》，臺北：雄獅美術，一九九八，頁二一○。

註二 —— 此書第九頁出現的是「佳里興震興宮葉王的交趾燒」的「黑人」（即林柏樑的「憨番扛廟角」）及「犬」（震興宮步口虎堵博古圖的局部），以及第八六頁的「葉王的交趾燒」（即林柏樑未展出的「震興宮步口龍堵博古圖」）。參見席德進，《台灣民間藝術》，臺北：雄獅，一九七四。

註三 —— 這個「卷草螭虎」紋樣的分析，可以參見莊伯和對於彰化臺灣民俗村中，原臺南麻豆林宅的「螭虎爐」木雕彩繪紋樣分析。莊伯和，《臺灣民間吉祥圖案》，臺北市：傳藝中心籌備處，二○○一，頁四○。

註四 —— 郭喜斌編著，《圖解台灣民間吉祥圖鑑》，臺中市：晨星，二○一九，頁一九六至一九七。

註五 —— 簡唐編著，《林洸沂交趾陶技術傳習：摹造葉王八仙堵》，臺中市：文化部文化資產局，二○一四，頁一○六。同一頁也詮釋了步口虎堵為「作品之吉祥獸代表祥獸獻瑞，菊花代表安居樂業，花瓶音同平安，書指尚書，組合後成為『官居一品，吉祥吉慶』。」

第五章

變換政府・跨越語言：
民間信仰美學辯證
及其三重否定

　　自從在二〇一三年、二〇一四年分別指導完簡子傑和王曼萍（王品驊）的博士論文《空缺考：台灣當代藝術的政治與主體性》及《替身：我如何成為臺灣獨立策展人》之後，就遇到一連串的機緣，讓我對於臺灣藝術史與策展史上的「空缺」與「替身」問題，有了比較具體的線索。特別是在二〇一四至二〇一五年的鳳甲美術館，與高森信男策畫完「鬼魂的迴返：二〇一四臺灣錄像藝術展」之後，由於啟動了一系列對於民間信仰與薩滿的田野工作，使得我在無意間碰觸到了一個交陪美學的內在難題：如何看待臺灣兩萬座廟宇所開展出來的民間信仰藝術，這些廟宇彩繪、壁畫、梁枋畫、剪黏、交趾燒，和更為廣泛的民藝物件，究竟怎樣從美學的觀看，給予公允的對待和論述空間？

　　先舉大家熟悉的潘春源（一八九一—一九七二）與潘麗水（一九一四—一九九五）這對廟

066

宇彩繪父子爲例。一九三一年，這對父子以膠彩畫〈婦女〉、〈畫具〉同時入選臺展，一時傳爲佳話。在他們的畫中，不僅可見現代的寫生手法，亦同時包含水墨的底蘊、現代性的文化表徵，殖民議題的鋪陳痕跡，在美學上的表現，可謂前衛。這對父子並沒有赴日本習畫的經歷，純屬透過意志力與堅強的美學消化涵養，達成了這樣的成就。然而，在初始階段，已經歷過「變換政府‧跨越語言」，數度赴大陸遊學的潘春源，以繪事辛勞，民間收藏不豐，極力禁止少年潘麗水研習繪畫。及至一九三四年，潘麗水正式出師，正待一展絕技，日本殖民政府又在一九三八年發起「鋤佛運動」、「寺廟整理運動」、「正廳改善運動」，讓潘麗水轉業電影廣告繪製，直至另一次「變換政府‧跨越語言」的二戰結束後的一九五四年，才重返廟宇彩繪工作。從民間信仰藝術的觀點來看，這裡產生了第一個美學上的弔詭：由於日本的殖民，大陸渡海來臺的畫師逐漸變少，臺灣本土畫師的地位崛起，開始融合現代與前衛的寫生手法；但是，也由於日本殖民後期的鋤佛與寺廟整理運動，民間信仰藝術戛然而止，交陪美學因政治管理而被貶抑。

另一對舅甥陳玉峰（一九○○—一九六四）、蔡草如（一九一九—二○○七）的關係，呈現了第二個交陪美學上的弔詭：民間廟宇主事者與現代藝術習成者，認爲這些廟畫工作沒有永恆價值，前者動輒對廟繪喜新厭舊、毀壞重造，後者認爲缺乏尊嚴、朝不保夕。依據蕭瓊瑞對陳玉峰之子陳壽彝的研究訪問，陳壽彝說：「需要透過公部門來肯

亞洲傳統藝術
在現代時期面臨的
普遍命運

定你的能力，不然民間不會珍惜這種藝術」。結果是漢學涵養深厚、受到泉州畫師呂

壁松與汕頭畫師何金龍影響、並赴潮州觀摩彩繪藝術的陳玉峰，與其在一九三七年開

始培養、並於一九四三年赴東京川端畫學校、回國後雙軌並進的外甥蔡草如，在美學

上產生了重大的歧見：依據黃冬富的研究，蔡草如在一九九○年代堅持婉拒文建會所

欲頒給的「民族藝術薪傳獎」，表彰他在廟宇彩繪與道釋畫方面的成就，其美學理由

即因「在其心目中，純藝術仍屬主要」。換句話說，廟宇彩繪與道釋畫不是純藝術，

美學價值不高。然而，這樣一來，這種美學標準豈不是面對「殖民政府否定—民間自

我否定—現代藝術習成者否定」三重否定相互循環的結果。此外，這種相互循環的「三

重否定結構」皆為「政府與政治肯認因素高於美學因素」，沒有任何一個是經歷過畫

師與評論界之間，真實的美學層次論辯，這是第二個弔詭。

面對這兩個巨大的交陪美學弔詭，三重的否定結構，從現代美學史的發展而言，

我認為這並不是設置「民族藝術薪傳獎」與現行的文化資產保存政策就可以解決的。

因為它涉及了目前仍持續往下沉淪的精神與美學因素，是精神與美學上的「空缺」與

「替身」狀態——亦即「民間的自我否定」與「現代藝術習成者的否定」這般牢不可

破的精神結構。然而，讀者會問：這難道不是亞洲傳統藝術在現代時期面臨的普遍命

運嗎?

我目前的發現是——不,事實並非如此。就美學的討論與實踐而言,我想要舉出日本的岡倉天心這位美學思想家所經歷的美學辯證,來回應上述民間藝術的精神困局。至少,這是一個我們所欠缺的、遲早要面對的美學環節。

柄谷行人在一九九四年曾經發表一篇文章〈日本做爲美術館:岡倉天心與費諾羅沙〉,詳細爬梳了兩個現代日本「美術」或「藝術」概念上的美學弔詭。

首先,柄谷認爲,明治時期的日本現代化,基本上是一個西方化的過程,它不僅擴及司法系統,也遍及文化政策與大學體系,延伸到中醫與漢學,到國族文學與佛學。所有能生存下來的學科,只因爲它們按照西方知識範疇進行了重組。即便是後來人們開始尋找地方品味的特色,這個過程也只發生在西方的框架之內。不過卻有一個例外,也就是藝術。譬如,一八八七年設立的東京美術學校,從一開始就圍繞著日本與東方藝術,雖然這種傾向到後來在西方學院的壓力下只能改變。這個例外出現於日本的早期現代,恰恰是發生在潘春源與陳玉峰出生之前,這是從臺灣來看這個例外時首先必須注意的時間差問題。

日本近現代「藝術」領域成立的特殊位置,實際上是由一位美國人恩尼斯特·費諾羅沙(Ernest Fenollosa)帶來的。他於一八七七年抵達日本,在東京帝國大學擔任哲學教師,教授史賓塞的社會演化論與黑格爾哲學。費諾羅沙在伩留日本時期,透過

與岡倉天心的奈良與京都踏查，在明治初期一片鋤佛反佛運動的佛寺毀壞過程中，逆向潮流，發現了日本藝術的價值超越了西方現代藝術的價值。他賦予日本與東方藝術以巨大的意義，認爲它們優於當時西方繪畫的寫實潮流。據此，費諾羅沙提出了日本藝術的歷史分類與系統化。同時，他受到年輕的岡倉天心的幫助，岡倉天心的英文能力非常優秀。東京美術學校的建立，就以費諾羅沙與岡倉天心爲核心；後者在後來變成了文化事務的官員。這項合作的結果，讓「傳統學派」占據了主導的位置。然而，就美學思想的脈絡與轉譯而言，臺灣前輩畫家雖然與東京美術學校的訓練淵源深厚，卻少見這種「傳統學派」的論述，換言之，臺灣近現代「美術」或「藝術」的成立，似乎不曾有過這樣的轉折。

這個美學轉折非常重要，也就是費諾羅沙導入了這個理念：將日本藝術視爲「藝術」。依柄谷行人之見，若沒有某種事物讓藝術成爲藝術，換句話說，若沒有關於藝術的論述，藝術其實無法存在。雖然到當時爲止，日本藝術確實存在，但將它感知爲「藝術」的過程，實際上是費諾羅沙種種活動的結果。更進一步說，費諾羅沙與岡倉天心認爲建立一所美術學校與美術館非常重要。事實上，美術學校與美術館的建立，與帝國議會的開議和憲法的頒布就在同一年。如果我們暫時不管美術學校與美術館的「內容」，它們的形式是建立在西方現代體系的模型之上。我們可以很弔詭地說，藉由熱烈推行這樣的體系，日本美術的「傳統學派」實際上是最爲西方化的現代主義學

# 民間藝術「現代性」美學辯證的空缺

派。以臺灣美學史的觀點而言，這一個發生於明治中期的「現代論述」、「現代美術館」與「現代美術學校」的美學實踐運動，臺灣幾乎不曾與聞。

同時，弔詭的是，日本傳統藝術的「藝術性」是由想要「超越」西方現代性的西方人所發現的。事實上，讓日本與東方藝術成爲藝術學校核心的人，並非只有費諾羅沙與岡倉天心兩人。那些年，在日本的各項產品中，大部分銷往西方的貨物，是藝術物件。明治時期之前，日本繪畫已經對西方印象派產生了深刻的影響。梵谷在他的書信中一再提及，他「希望像日本人那像看事物」。因此，對歐洲人來說，日本即意味著「藝術」而多於其他意味，依據德國浪漫主義與法國啟蒙運動者的看法，相形之下，印度哲學與中國儒學提供的是嶄新的邏輯與倫理原則。

「傳統派」在明治時期的日本藝術世界占有主導的位置，這個事實充滿了深遠的美學意味，也是臺灣美術界、美術教育界、美術館學界欠缺論辯的重要參考點。因爲，這不只是一個關於過去與其重要性的課題，不只是一個文化資產保護與保存的課題，更是民間社會所發展出來的「藝術」被學院與博物館體系認定爲「藝術」的起始點。東京藝術學校設立不到十年，岡倉天心被解職，「西方派」取代了「傳統論者」。西方派卻註定要爲一個弔詭處境而苦惱。在日本，被視爲前衛與反傳統論者，實際上以西

方的觀點看來，只不過是複製者。反過來看，退行至「傳統派」進行延續、銜接與再創造，實際上卻被感知爲一種前衛的運動，這個問題一直到今天仍舊持續著。

舉例來說，日本所夢想的「西方派」，在西方是無法取得任何價值的。更進一步說，在西方以某種方式受到欣賞的藝術家們，是那些回看著「傳統派」的藝術家，因爲他們才會被感知爲最前衛的藝術家。衡諸時間點，東京美術學校成立於一八八七年，恰爲潘春源與陳玉峰的出生時期，其後輩雖有赴日者，經略現代美術的發展，習成返臺後，卻不曾有肯認傳統民間藝術而提倡者，甚而以否定低視者居多。足見岡倉天心式的傳統派現代美學辯證，不曾透過殖民美術教育而得到論述的空間，更麻煩的是，殖民政府爲管治方便，在一九三八年之後進行鋤佛與寺廟整理運動，徹底退行到了明治初期全盤西化的美學水平。

如同柄谷行人所言，「藝術的成立，與其論述草擬空間上的開拓，有著必然的關聯。」從日殖時期以來的美術教育以來，臺灣的美學思維，幾乎若非以傳統中國的美學、殖民時期美術爲標竿，就是以西化派的美學做爲所有「藝術」思考的起點，民間信仰空間中所成就的種種藝術與複雜的中日與現代美術傳承影響，幾乎不曾經歷過任何「現代性」美學的辯證，民間藝術逐成爲被各種變換的政府與美學語言所拋棄的孤兒。在臺灣百餘年來不斷「變換政府‧跨越語言」之際，民間信仰廟宇藝術仍勉力跨越這些否定的體制和語言，面對著上述艱難的「三重否定結構」。就此而言，如何超

越中國傳統美學、日殖時期美術框架與西方現代美學的話語和標準，就成了當代最困難、也最有趣的交陪美學議題。

身體與影像的
重新部署：
邊緣藝術與媒介轉換

邊緣藝術與
三個臺灣藝術史
的提問

回到二〇一五年的十月三日，在臺南市的蕭壠文化園區，我和當時還稱爲「友境的交陪」展覽研究團隊，組織了一場藝術史家、當代藝術家與寺廟畫師的罕見聚集，討論「交陪：近未來的神祇與當代藝術」這樣的題目，與一本同名即將發表的刊物，籌辦準備在二〇一七年初展開的「信仰藝術祭」。

這個展覽研究的聚集對話，首先要面對的，其實是三個關於近現代臺灣藝術史的提問：一、針對史前時期文明與原住民藝術的表現，臺灣藝術史的涵蓋範圍是否可以與人類學領域做絕對的分割？徐文琴的《台灣美術史》〈自序〉，即質疑了徐小虎〈什麼是台灣藝術史？〉一文中，以明末清初漢人美術爲藝術史開端，並將原住民藝術史劃入人類學範疇的說法。其論證爲西方現代美術在概念上的構成，原本即受到「原住民藝術」的巨大影響；二、荷西明鄭與清領時期的藝術表現，以建築、雕刻、手工藝、

繪畫、書法而論，原住民文化、殖民文化、漢族民間生活與宗教文化中，除了書法與

文人畫之外，並無接近現代意義的「純藝術」概念，無論是佛像、交趾陶或繪畫書法

領域，多具有一定的人格教養、道德或宗教意涵，就民藝與限界藝術的概念來說，這

本是庶民社會樸直的藝術表現媒介，如何轉化出它們的當代藝術意涵，呈現精神地理

學上的藝術特色，本即是「全球藝術史」或「世界藝術史」的重要議題；三、日殖前

期，臺灣民間藝術如何因與大陸阻隔，變得豐厚多樣，而一九二七年之後輸入的美術

教育展覽體制與美術概念，又如何以西洋現代美術的教育和展覽機制，批判了從黃土

水一九二二年〈出生於台灣〉到王秀雄《台灣美術發展史論》（一九九六）中所謂「因襲

傳統，師古臨摹」的美術體制，透過臺展府展的選拔與審查，強調創作者個性與自然

的寫生觀察，導致了明清水墨傳統的式微，同時也在殖民統治與美學價值的判斷上，

壓抑了庶民社會中的民藝與宗教藝術上的表現空間。

　　就一個準備中的「信仰藝術祭」而言，如果要克服信仰藝術與當代藝術間的鴻溝，

這個展覽的預備研究工作，恐怕無法迴避上述三個臺灣藝術史的提問，這當然也就涉

及到我為何以「限界藝術論」的說法，突顯鶴見俊輔對於「日本美術史」中「美術」

概念的批判，以之為借鏡，重新思考一個不同於西洋現代的「美術」與「純藝術」概

念。那麼，難道有所謂的「不純藝術史」這樣的說法嗎？

　　德國藝術史家漢斯‧貝爾廷（Hans Belting）在二〇〇一年出版的《影像人類學：

影像需要
身體來完成

圖畫·媒介·身體》（An Anthropology of Images: Picture, Medium, Body）一書，希望發展一種「批判的新圖像學」（critical new iconology），透過他的人類學取徑，提出一種更廣袤的影像論，他認爲，所謂的「影像」，不論屬於藝術或非藝術的範疇，必須置於「圖畫·媒介·身體」的三角星叢之間來加以掌握。如此一來，藝術與非藝術的界限，就不會是貝爾廷眞正關注的問題了。

貝爾廷認爲影像不能化約爲媒介，影像還需要身體來完成。這種說法充滿了柏格森哲學的趣味。有些影像是活在身體中的，譬如我們的夢影像與回憶影像，是存於我們大腦中的影像檔案，它們有些會存在多時，有些會迅即消逝。就此而言，身體本身是一種特殊的影像媒介。但是，當我們觀看外在媒介時，我們的身體會捲動特定的視覺與感官體驗，把媒介載體中的圖畫，轉換爲某種意味的影像，並喚起與過去的某種回憶影像的聯結，投射予自身的欲望。因此，影像發生於身體與媒介的協調過程中。傳統認識論當中的主客觀二元論、內外再現表象的二分、心理影像（身體）與物理影像（媒介）的二分，應當加以泯除。

貝爾廷舉出二十世紀上半葉襲捲歐洲前衛藝術的原住民藝術爲例，許多像畢卡索這樣的原始藝術家，試圖在他們的畫布上擷取、複製非洲的影像；結果發生的是，這

076

些圖畫，其實是他們的心智影像與非洲手工藝圖像的遇合、轉置於現代主義藝術脈絡所生，西方藝術家與觀衆以他們自己的心智影像，投注在這些由非洲或東方輸入的作品上。習成的視覺習慣，很難完全袪除掉。

貝爾廷還討論了一個反向的例子。那就是十六世紀西班牙殖民阿茲特克帝國的過程。西班牙殖民者不僅散播他們自己的天主教物質影像，亦即圖畫、圖像與祭壇，還漸次強迫阿茲特克人接受身體與心智再現表象的重整與改宗，殖入某種關於天界的視象習慣。這是因爲西班牙殖民者了解，眞正要造成影像上的轉化，除了教堂的牆壁與穹頂上，必須同時發生在腦袋裡才行。

就此而言，媒介本身的革命，並不一定帶來影像的革命，因爲，身體本身所保有的影像，不論外在媒介有多劇烈的轉變，都可以用某種時代錯置的方式，維持住某些看來早已過時的影像；特別是關於死亡與彼岸的不可知者、聖者與死者影像，身體的心智影像、夢影像與回憶影像，具有頑抗當今媒介加速度繁殖影像的持存力量。在媒介轉換與影像之間，貝爾廷並不是要把身體的心智影像生產力加以浪漫化或本質化，而是要強調不論西方現代性如何轉換其媒介與媒材，身體知識內蘊影像的巨大威力依舊能夠持存，在身體中產生的影像，具有一種歷史性的黏著力與阻抗力。其中最難修改的，正是我們的死者肖像、鬼神世界、彼岸影像的生產力。而這方面的影像生產力，也是不管「新媒體」怎麼發生，仍然難以撼動，甚至註定會投射在新媒介、新載體上，

邊緣藝術的
處境與轉換

對媒介加以轉置轉化的力量來源。

「交陪：近未來的神祇與當代藝術」的展覽研究，之所以要強調迴返庶民社會的宗教影像、回頭檢視其生產方式、生產關係與表現形式，正是基於這樣的身體與影像的重新部署關係，超越藝術史／人類學二分法、超越殖民帝國輸入的美術概念、超越現代藝術學院的知識偏見，來提取臺灣當代藝術在精神地理學上的特有資源與表現特質。

在二〇一五年十月三日的聚會中，陳秋山和廖慶章兩位畫師，是當代藝術界比較陌生的臉孔，實際上，他們的經歷與身分，也處於現代藝術學院的邊緣或之外，卻與廟畫的傳統和庶民社會有緊密的接觸，恰恰呼應了當代的邊緣藝術狀態。

受到林玉山繪畫觀念影響的畫師陳秋山，生於一九三三年，他為了廟畫工作，曾在臺南仁德大甲慈濟宮廟埕前的鐵皮工寮住了十三年，直到今年夏天，才以八十四歲高齡退休，歸隱於東岸花蓮。他的廟畫特色在於寫生與形變的觀念，慈濟宮的保生大帝像、門神背像、動物背像，皆以寫生寫實為本，跳脫了傳統因襲圖式的圖像學，讓畫師本身的身體感貫注於畫面人物與動物的身體姿態中，特別是其中一尊門神雙腳如舞蹈般的交叉步法，呼應了廟會儀式中常見的家將步法，極具動態感。我們同時也走

訪了陳秋山在楊梅回善寺、東港城隍廟、南州如意宮的門神彩繪。呼應著仁德慈濟宮的保生大帝旁側的千里眼與順風耳，那特意誇大的肌肉肉瘤與腳部比例，一九七〇年完成的南州如意宮三清聖殿次間門板上的神荼、鬱壘、臉部、全身肌肉與足部骨骼的誇張變形，充分展現了一種狂放野氣、揉合漫畫與素描寫生式的鬼妖影像，這種影像當然與畫師本人的特異個性、俗民社會的鬼妖影像相互滲透，形成了非關因襲，直爽表現的不羈圖像。

特別值得注意的是，陳秋山仍然保留了這些人物頭部與臉部比例的放大，這是屬於廟畫門神影像生產時，不可忽略的一環。因為門板大多高過觀者身高甚多，所以在信仰場所的現場觀看設定條件，就發展出一種仰視角的圖像透視部署法，但這種以觀者近身觀看時的身體影像為依據的「變形透視法」，即便在陳秋山強調素描與寫生觀察的重要性時，也並未加以改變。就其生產於信仰的空間脈絡而言，似乎與貝爾廷在《影像人類學：圖畫・媒介・身體》一書中的主張若合符節。

另一位畫師廖慶章，生於一九五九年，臺灣美術史家蕭瓊瑞對他的評論與介紹不遺餘力，因為廖慶章的廟畫師承丁清石，卻能銳意投身創作，「結合傳統技法與現代美學」，依據其內心顫動不已的影像，不斷生產出既突破廟畫窠臼、亦超逸於現代框架之外的新圖像。

廖慶章最令我心動的部分，是他的紙本重彩金箔。這種繪畫形式，不僅突破了媒

介的限制，將門神大小，二米七乘以九十二釐米的韋陀、伽藍、王靈官、聞太師、李靖、楊戩，二米四乘以一米○五的風調雨順四大金剛，在媒材實驗的科學與色彩學基礎上，將這些門神肖像轉置於紙本上，令這些圖像獲得前所未有自由空間，可以在個人收藏間、工作室、畫廊與美術館親近祂們，同時也將祂們由寺廟信仰的脈絡轉置出來，令其朝向純藝術的風貌，透過展覽與收藏而存在。與此同時，廖慶章更多方學習，運用水墨淡彩和膠彩進行寫生與當代心境的表現，充分實踐了民間廟畫所可能具有的當代性，當然，這裡的「當代性」，是就信仰身體與影像的重新部署，也是就邊緣藝術與媒介轉換的當下回應來說的。

至於像擔任過廟畫工作，也畫過電影看板、會刻木袋戲偶的藝術家李俊陽，從小生長在臺南蘇厝廟宇文化中的藝術家梁任宏、拍攝過民間信仰與廟會儀式不同主題的攝影家林柏樑、李旭彬、陳伯義、以祭儀紙紮作品《花山牆》奪得台新獎的蘇育賢、家中傳承著紙紮傳統的藝術家張喜展、傳承著唸歌落語的藝術家曾伯豪與小嫩豬樂團，都泯除了過去現代主義美術概念對於民間藝術與限界藝術的陌生感，他們更貼近庶民社會的歷史圖像記憶，卻也更勇於在其中尋求著身體與影像的重新部署。我是在他們的身上，具體看見了邊緣藝術的當代性與媒介轉換的起點。

080

左｜廖慶章｜〈門神 尉遲恭〉｜2015
右｜廖慶章｜〈門神 秦叔寶〉｜2015

上｜廖慶章｜〈年年有餘〉｜2020
中｜廖慶章｜〈卷草團花〉｜2020
下｜廖慶章｜〈寶相花團草〉｜2020

陳秋山，屏東南州如意宮門神，1970年代

085

洪通作品（圖版提供——藝術家家屬）

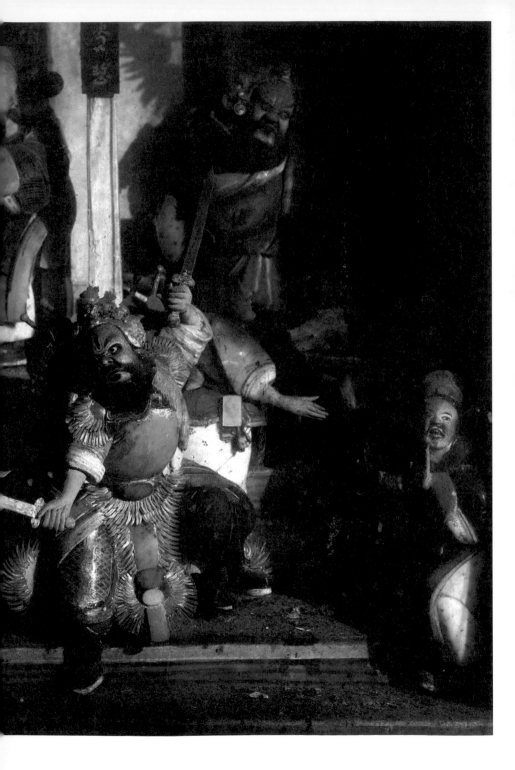

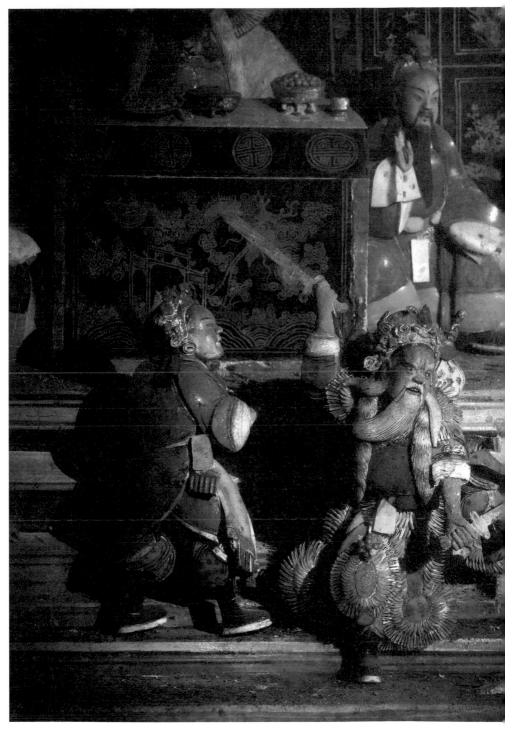

林柏樑｜〈對視—「鴻門會」項莊舞劍〉｜2016

陳伯義｜〈神變─西港香科〉｜臺南西港慶安宮｜2003

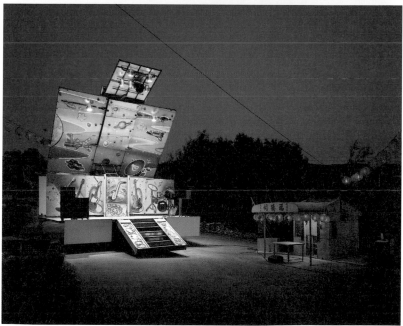

上 │ 沈昭良 │〈STAGE#01〉│ 雲林 │ 2008
下 │ 沈昭良 │〈STAGE#52〉│ 台中 │ 2010

「近未來的交陪：2017蕭壠國際當代藝術節」展場
（攝影—陳伯義、劉森湧）

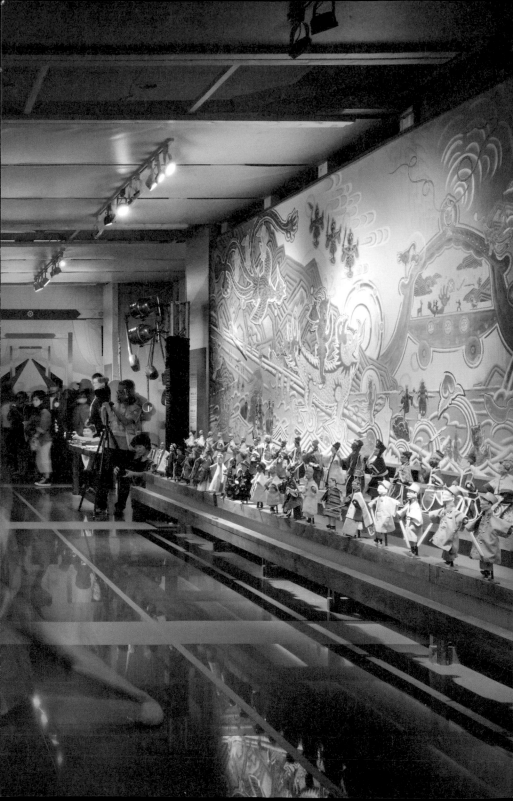

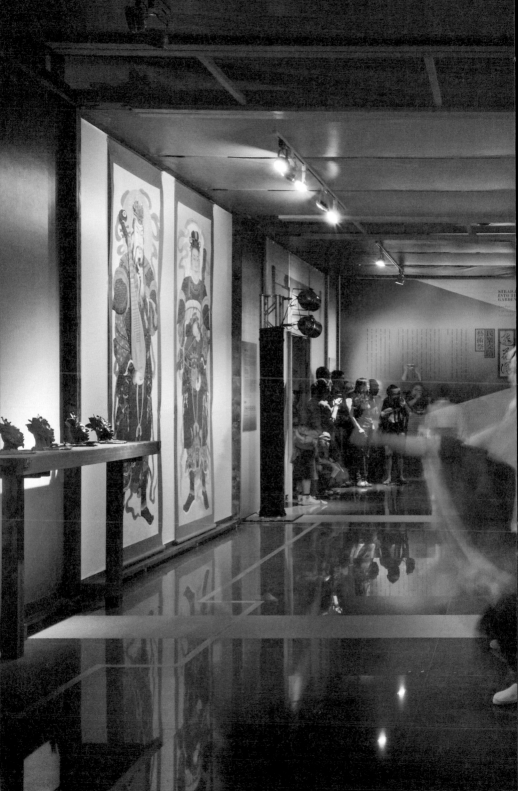

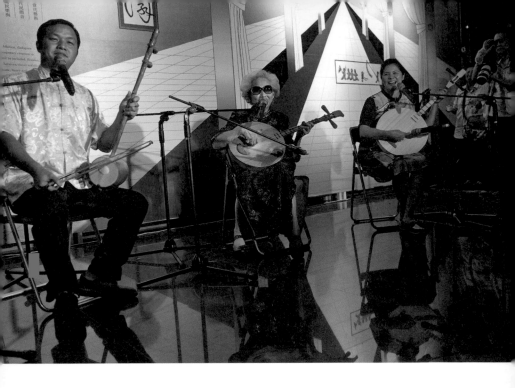

「想要帶你遊花園：民間音樂交陪藝術祭」展演活動
（攝影—林柏樑、劉森湧）

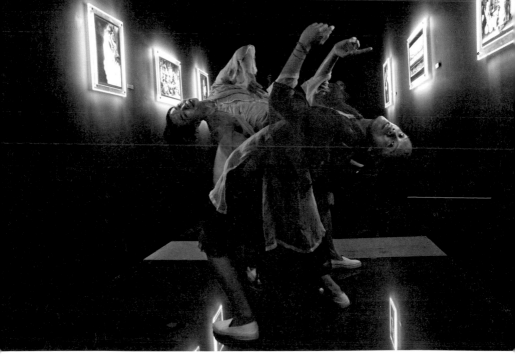

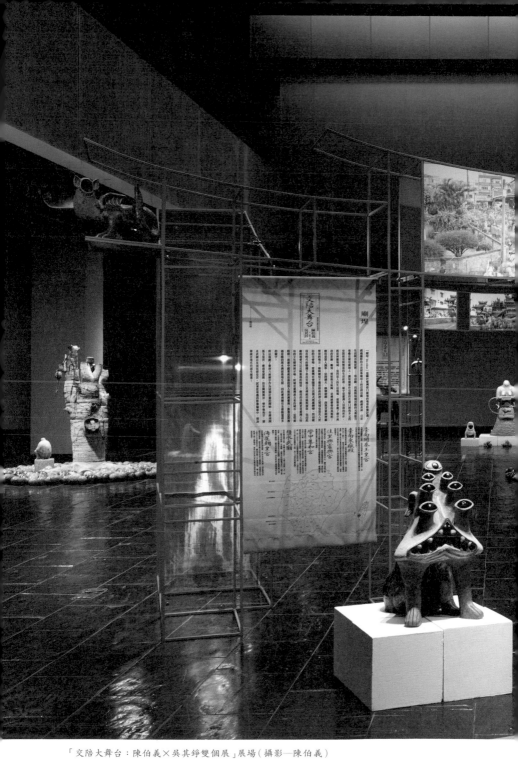

「交陪大舞台：陳伯義×吳其錚雙個展」展場（攝影—陳伯義）

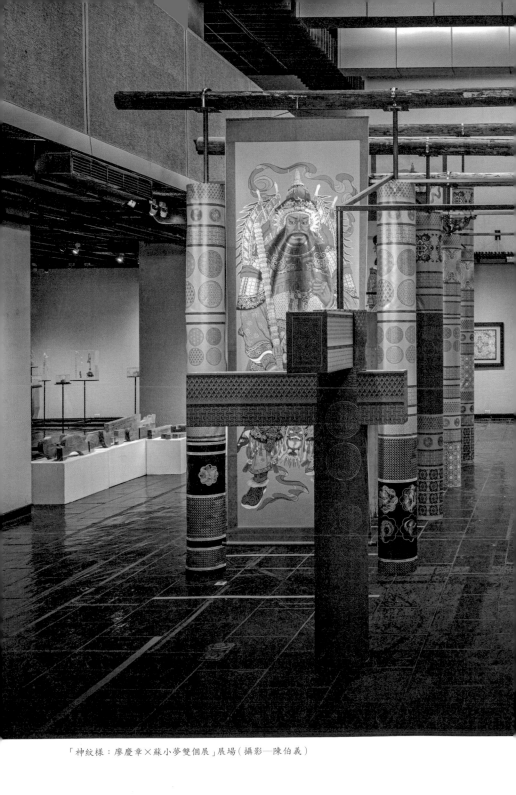

「神紋樣：廖慶章×蘇小夢雙個展」展場（攝影—陳伯義）

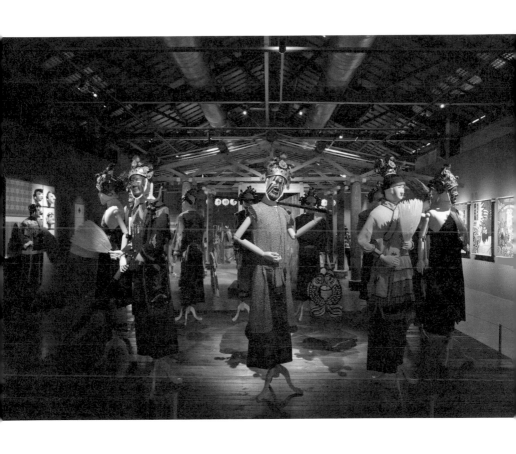

「雲端香路‧數位陣法：陣頭和他們的產地」展場

《行者》劇照 ｜ 2015 ｜ 攝影—金成財

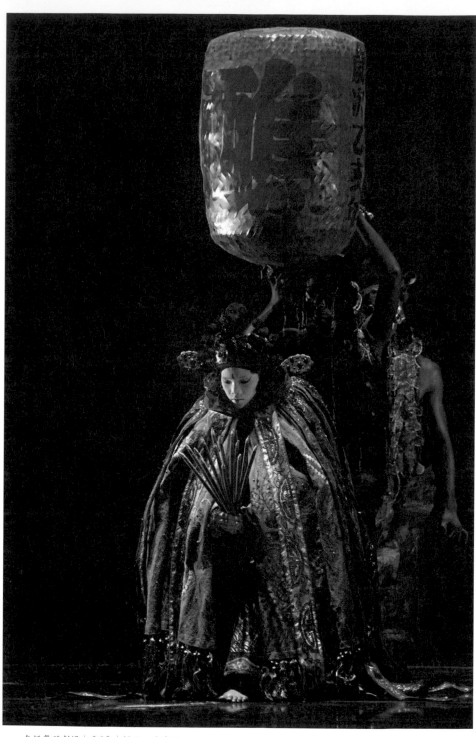

無垢舞蹈劇場｜《醮》｜攝影—金成財

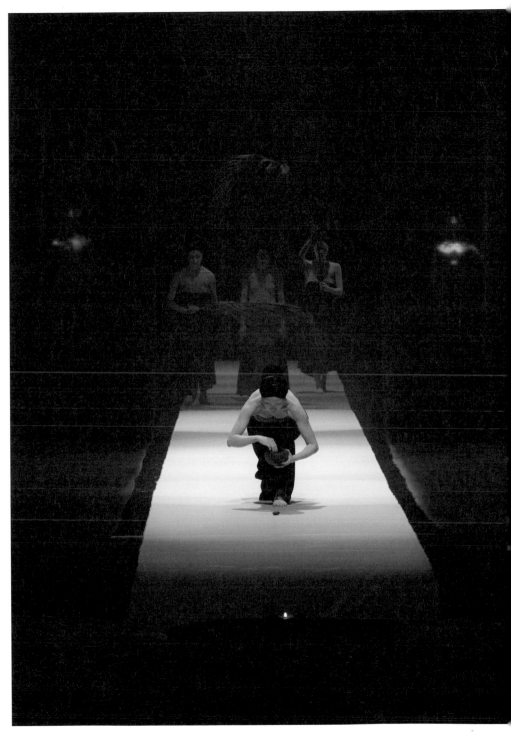

無垢舞蹈劇場｜《觀》｜攝影—金成財

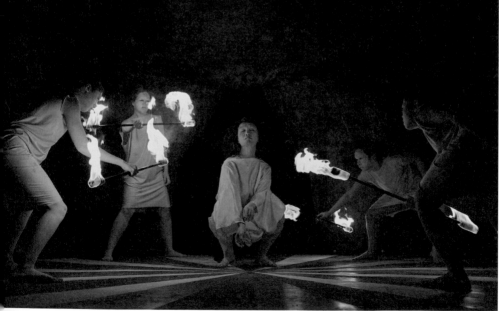

右｜黃蝶南天舞踏團｜《幽靈馬戲團》｜2014（攝影—陳又維）
上｜海筆子TENT16-18｜《七日而渾沌死》｜2016（攝影—陳又維）
後頁｜海筆子成員搭建帳篷中（攝影—陳又維）

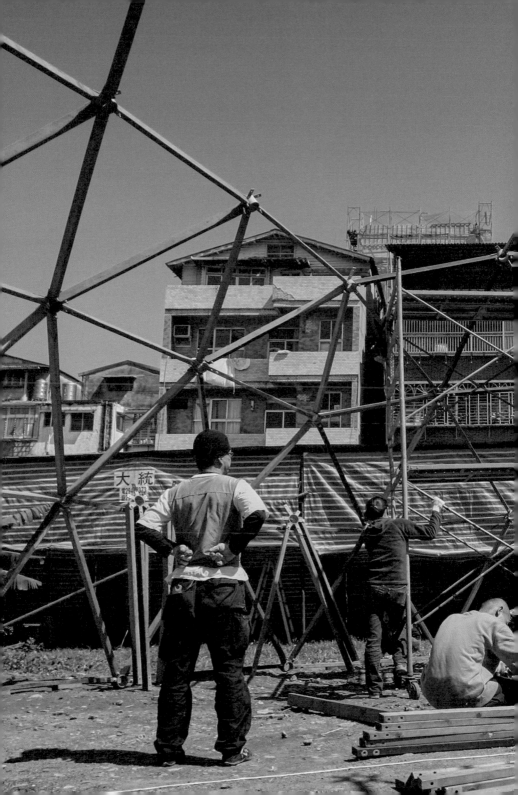

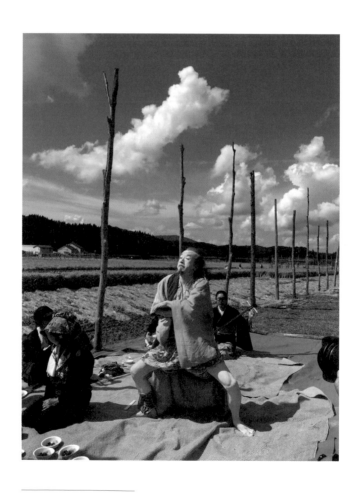

上｜鎌鼬美術館藝術祭，福士正一的舞踏
前頁｜鎌鼬美術館藝術祭，爵士樂表演

第　二　部

【影像論】

113

起咒出神的
身影系譜

第七章

影像的占領‧
交陪的抗拒：
信仰與民俗的攝影史辯證

導言：
占領與抗拒的
影像辯證

陳傳興在《銀鹽熱》一書的開篇〈台灣熱〉，就描述了攝影影像與新殖民帝國在「臺灣熱」中的共時工作情況，特別是龜井茲明的《日清戰爭從軍寫眞帖》（一八九五大型珂羅版）、遠藤誠的《征臺軍凱旋紀念帖》（一八九六），都帶有「私人觀看的經濟」與「國家觀看的經濟」之間的協商、交換、矛盾、問題化與抗拒。由於兩冊攝影書皆以私人贊助性質進行創作印刷，除了狹義的戰爭攝影、戰役記錄外，配合上從軍日記文字，沿途中各地風土人情皆留下了影像，交雜了土俗人類學的觀察，使拍攝者的主動性十分突顯，也使得這些攝影影像除了遂行帝國「影像的占領」泛視結構之外，溢出了報導紀錄、見證、事件、檔案的影像類型，留下了「觀看」與「敘事」的裂口。

《征臺軍凱旋紀念帖》第三九頁，有一幀〈臺北城內陸軍野戰病院〉，或許是「戰爭」與「民俗」交鋒的諷刺寫照。這張照片，不論是日本人或臺灣人來看，一眼就可

114

以看出，影像中寺廟形象與相片標題間的矛盾。這間寺廟可能被帝國軍方徵用，做爲陸軍野戰醫院，因此，標題便從帝國軍方的視野看去，將一所民間寺廟變成了陸軍野戰醫院。但由於建築構造與廟埕的空曠，讓爲數稀少的著日本軍服的白色形象，與周遭半黑半白或右前方意外撐傘入鏡的軍伕或民眾，形成一種灰階漸層的對比。廟門上的門神若隱若現，即將沒入黑暗，在相機遮布下的攝影者、今日的我們，比較接近撐傘的無名民眾，無意間遭逢了這個矛盾的記憶，它被標題的帝國軍隊編制語言所詮釋、檔案化，但影像本身所敍說的時間性——廟埕的時間，似遠遠超過標題的武斷。

另一張照片的標題是日本占領臺灣後，〈在臺灣新竹市街聖廟內曉諭臺灣人的情形〉。圖中站在第二根廟柱旁的外國人，即爲當時來臺採訪的美國戰地記者達飛聲（James W. Davidson）。這也是帝國進入廟埕空間，建立兵站司令部，面對臺灣苦力宣達治理律令與搬運物資上之需求的影像。這張照片的標題，納入了場所的矛盾說明——「聖廟」，顯然超過了見證與檔案的範圍，涉及了對於歷史的論述佐證，日本人進入了臺灣人社會原本的教化與社會組織場所，開始鎮壓、重新教化與組織臺灣社會，它佐證了帝國的泛視，卻又碎裂了、迷離了明清以來的臺灣歷史。攝影在此參與了帝國創建的歷史，卻又因爲《征臺軍凱旋紀念帖》內含許多臺北大稻埕寺廟城樓、亭仔腳一般民眾影像、淡水河畔觀視與洗衣婦影像、鐵道影像、臺南城樓寺廟影像，使得影像創生的狀態，保留了某些戰爭之外的民俗部分，避免落入狹窄化了關於「臺

## 方法：攝影史，攝影生產場域的考古學

灣乙未戰爭凱旋」的歷史影像檔案框架，也在無盡的檔案熱及其欲望循環之外，留下了一塊信仰與民俗的影像殘餘之地。

上述兩張照片都涉及兩種異質元素的「奇遇」，同時也是歷史殘餘的傷口。它們是「帝國觀視」與「民俗場所」碰撞下的刺痛狀態，前一張照片闖入的撐傘無名者，後一張照片的美國記者的凝視，皆指向了一種分裂精神狀態下的歷史：一邊是帝國泛視的世界秩序，另一邊是臺灣民間的信仰世界。撐傘者與美國記者的存在，突顯了處於中間狀態的分裂凝視。

羅蘭・巴特在《明室》中認為攝影在本質上是反記憶的，「既然所有相片皆是偶然的（也因此而無意義），攝影只好戴上假面以製造意義（朝向普遍性）。」（第十五節）

然而，我們會看到，帝國泛視似乎無所不在，來看待帝國泛視之下與之外的臺灣民間信仰與民俗攝影影像。就方法論的角度來說，我們採用的是米榭勒・費佐（Michel Frizot）在《新攝影史》（Nouvelle histoire de la photographie）一書中所強調的考古學方法，這種方法下的攝影，不再被美術史的方法範式所主導，而是被視為「全然互異的影像群集，它們的共同點只是運用光照於感光表面的行動所創造出來。有些人以攝影

本文的目的，就是從這種偏向劇場式的假面出發，朝向帝國泛視影像的相對反向（當

116

為面對客體的世界觀看，一種生產記錄的手段。對另一些人來說，視覺是全然主觀的，攝影者是藝術家，是與現實達致協調，並挪用現實以更好地揭示現實。但我們試圖打破影像與藝術的二分法，以強調不同的實踐制度與不同意向的使用，存在於攝影生產的底層。我們不應忘掉影像有其命運，事先決定了它們的形式、大小、品質，這種命運經常是客觀的，歷史家應該更開放地面對這個命題：檔案、藝術家的文件夾、家庭相簿、壁爐臺、藝術書籍、報紙、廣告插圖、墓園。因此，我們認為所有的相片都隸屬於『諸場域』（fields）的行動──影響、親近性、參照點、社會既定條件、詮釋的傳承──而不只是技術的決定論。」（頁一一）就此而言，攝影史便可以更朝向私人的攝影實踐開放，而不是只採用媒體上的既有影像，雖然私人的攝影實踐尚未進入畫廊與美術館，但恢復攝影生產時的偶然歷史條件，一種歷史碎片的圖像，如同神降，展開更多不同的歷史敘說的可能，而不是運用去構造某種歷史再現，就成為這種考古學方法的基本進路。

誠如林志明在《複多與張力：論攝影史與攝影肖像》一書中，引用費佐的方法論與攝影史思考：「攝影史不能是一個武斷地聯繫在此一媒材和其技術的連續體。它只能在攝影特點納入考量之後產生──它的系列性、時間性、觀點（取得影像的地點），以及其中每個影像和當時被視為規範者（被稱作「攝影的」）之間偏離的程度。」（頁一一）就此而言，攝影史成了多層次、複多而不整全的敘事可能組態與集成，「唯一的

整體性只能來自選擇影像例證時的觀點」。任何單一美學與理論皆不適用，重要的是

揭示整個社會如何主動或被動地介入於攝影的觀看體制當中。

當我們從帝國「影像的占領」計畫邊緣，選擇民間信仰與民俗影像做為攝影史的

觀看與論述材料時，這種選擇本身當然就是一種主動的觀看行動，它不同於臺灣既有

的攝影史（如果有的話）觀看二分體制：歷史記錄或藝術表現，試圖以此行動，構造

一種新的歷史辯證。如同班雅明所謂的「影像辯證」，它讓過去與現在相互遭遇，讓

過去被棄置的影像，重新擁有與當下聯結的能量，如電光火石般被點亮，使「當下」

中的「往昔」重新得到可辨識性。因此，它不僅是一種新的攝影史書寫的欲望，也是

生產新歷史敘事的一種介入式觀看。

首先，在二十世紀初期，攝影在本體論上做為一種「假面的劇場」，與其實踐體

制上偏向民間信仰中的劇場與假面影像，就與攝影做為「帝國泛視部署」的治理影像，

透過民俗與土俗學的話語中介，產生了一個偏離的奇異距離。收錄在《攝影臺灣：

一八八七～一九四五》一書中，收錄了許多日殖時期在臺北大稻埕、大龍峒、桃園、

臺南等地的民間信仰慶典與祭祀場景，以及許多喪禮與場所建築的舊影像。基本

上，這些影像過去都被當做是民間風俗、生活方式與場所建築的舊影像，似乎除此之

外，別無其他意義與當下處境聯結的可能。其中有一張圖說標示為〈一八九五年十一

月三日所謂天長節之慶典節目〉（據張世倫的考證，此張照片又名〈《臺灣》狂公子〉[Kyokoshi

# 敍事：假面劇場與帝國泛視的攝影交鋒

at Formosa）），引起我的注意。如果這張照片的時間屬實，慶祝的是明治天皇生日，那麼這張照片可能發生的地點就是臺北縣或當時剛平定開城不久的臺南。這張照片，與遠藤誠《征臺軍凱旋紀念帖》一書中出現的兩張〈在臺南府的天長節祝勝大會光景〉，可以做一比較。依據臺大歷史系副教授顏杏如的研究，一八九五年的天長節祝典，最大的規模其實是舉行在十月二十一日才開城平定的臺南兩廣會館，祝賀典儀式叫做「全島平定暨天長節祝典」，參加的人員有臺灣總督、在臺南的文武官員、外國領事、居留在臺灣的外國人、臺南紳民等六百餘人，有許多臺民的戲曲演出。相對較大的祝典，則是臺北縣廳的慶祝，到處掛上日本國旗，亦有較盛大的賀典儀式與臺灣人的戲曲表演。而戲曲表演與寺廟背景，亦是《法國珍藏早期臺灣影像》這本攝影研究書中，對臺灣漢族民間信仰呈現影像的重點。

臺南的兩張照片與拍攝地不詳的〈一八九五年十一月三日所謂天長節之慶典節目〉（《臺灣》狂公子》），最大的不同，就是觀視觀點的截然相異。臺南的兩張照片強調遠觀的大陣仗，還有不明原因聚集留辮的一小群背後鏡頭因而無臉孔的臺民，似乎在接受日本占領者的「曉諭」。但是，〈一八九五年十一月三日所謂天長節之慶典節目〉（《臺灣》狂公子》）卻與〈臺北城內陸軍野戰病院〉形成了一種有趣的諧擬，其標題雖

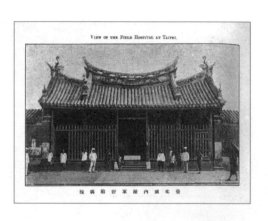

VIEW OF THE FIELD HOSPITAL AT TAIPEI.

臺北城內陸軍野戰病院

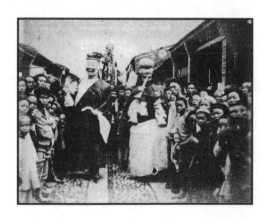

上｜〈臺北城內陸軍野戰病院〉（圖片提供—臺灣歷史博物館）
下｜〈（臺灣）狂公子〉）｜1895

出現「天長節」，但日本國旗的出現比例卻奇低，也許因為印刷條件的關係，日本旗只有在屋簷邊飄動的影像。占據照片中心的影像，是兩尊「假裝文化」的大型扮偶（右方假裝者有些許震動），後方撐高的兒童扮神，以及環繞著拍攝者前方，一致向鏡頭凝視的臺民。由頭飾與髮辮來看，這些臺民應屬下層的苦力民眾、勞動階層，但是，真正被觀看的，似乎不再是兩位被攝的假裝文化者，或者說，他們只是「假裝」在被觀看。真正的被觀看者，似乎是反過來的凝視⋯⋯對於持攝影機的日本攝影者的凝視。

不論這張照片是小川一眞或是當時在臺南的遠藤誠所攝，也不論其拍攝地點是在臺北或臺南，這種觀視角度把拍攝者自身置入了一個「假面劇場」，一定程度呈現了面對異文化的恐懼與恐怖之情，扮神兒童的角度和衆多常民反頭凝視的眼神，也具有一定的威脅性，攝影者幾乎是採取了某種溺水在臺民民俗慶典之內部的視角。除了假裝者有假裝的笑容（或難以辨識的瞋目之像）外，所有反觀凝視的圍觀臉孔，皆帶有清晰的疑問、迷惑、甚至質疑的表情。在假裝的掩護下，依循臺民俗常慶典活動，進行集結慶典式的抗拒與反抗，〈《臺灣》狂公子〉遂成爲帝國泛視下的難以辨識的、隱然恐懼著的反抗影像。

如果攝影本身即是一種「假面的劇場」，那麼，透過文化生產上的「假裝劇場」來占領攝影上的發言權，假裝出某種民俗學的趣味，就成了一個難以辨識的差異影像生產地帶。我們可以從溢出「假裝式的拒抗」，進入到眞實界的「武裝反抗」與這種「假

裝劇場」之間的關係影像，在考察民間信仰與民俗在這種攝影史辯證與介入眞實界之後的「眞實劇場」。我們要談的是關於余清芳在「噍吧哖事件」被捕後的相關攝影。

一九一五年，余清芳、羅俊、江定等人藉民間道教與齋教名義起事。在此之前，余清芳擔任過臺南州的警員，任巡查補與書記，後幾經周折，傳播齋教鼓吹反日被捕。然後又參與臺南西來庵扶乩，以王爺神爲號召，假藉民間信仰鼓吹教衆抗日。他在玉井被捕後，被判處死刑，西來庵亦被拆毀。

我們現在可以看到的是一九二〇年《臺灣匪亂小史》中，以懸掛名條的囚犯照出現的余清芳大頭照，和《臺灣寫眞帖》中出現，余清芳等人被押解經過臺南火車站前的群衆圍觀相片。相片中坐於人力車上的囚犯，應爲余清芳。就大正時期的政治氛圍而言，這次殖民地的反叛引發了國際關注與日本國內的論辯。這張照片祛除了民間宗教潛在文化抗拒的假裝外衣，但與此同時，這也是臺灣最後一次藉民間宗教名義反抗殖民的農民革命行動。在此之後，我們不論在《日治時期的繪葉書》或《日治時期的臺南》這樣的攝影圖冊中，從殖民者所接受的泛視觀點中，均難以見到王爺信仰與齋教場所的影像。就此而言，《日治時期的繪葉書》或《日治時期的臺南》的民俗與民間信仰攝影影像，其實隱含了對於王爺信仰與齋教信仰組織的疑懼與否定，否定的具體方式，就是以某種方式拒絕其影像的分遍流傳與可見性。王爺信仰與齋教影像，在這些富有官方宣傳色彩的繪葉書當中，幾乎完全消失。

辯證一：
〈臺灣〉狂公子〉
與《民俗臺灣》之間
的伴隨式民俗攝影

經過嘻吧哖事件假借民間信仰實質屬農民革命的失敗後，也許「假裝劇場」這樣的影像生產策略，是殖民史下的臺灣攝影史生產機制中，可以採取而較安全的異質影像干擾生產方式。因此，我們看到了張清言在一九二〇年以立體視鏡攝影術拍攝的嘉義的《七爺八爺》，這種假面與假裝，成了《攝影臺灣：一八八七～一九四五》、《日治時期的繪葉書》或《日治時期的臺南》中的共通影像，它是一種被允許通行在視覺觀視中的半安全影像，然而，它的背景脈絡會是諸如一九四〇年的《臺北霞海城隍廟祭典遊行〉或〈大稻埕遊行陣頭〉。就公共空間而言，它的反叛潛能已被鎮壓，所以這種影像漸漸被類型化爲一種民俗學影像，其實本質上是一種被鎮壓的、被毀滅過後的時間斷裂影像，被限定在小社區活動當中，難以往昔串聯社會革命的影像發展。

就此而言，信仰與民俗的攝影史辯證，就累積在這種地方寺廟自我組織、聯境交陪的拒抗臨界點上，欲往前推進而不得，產生了強烈的影像生產擷抗張力。從這種觀點來看鄧南光在一九三五至一九四〇年代初期拍攝的新竹北埔系列影像，就與〈一九八五年十一月三日所謂天長節之慶典節目〉（《臺灣》狂公子》）產生了一種奇異的呼應與轉移關係。鄧南光一九三五年北埔的廟會影像，不論是〈上香〉、〈看戲〉、〈遊街〉，極少是以廟會隊伍停滯下來，向攝影者凝望觀看的靜照構圖形式來呈現。這或

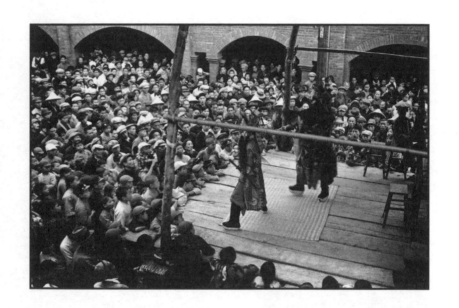

鄧南光｜《平安戲》｜新竹北埔｜1935（圖片提供──夏門攝影企劃研究室）

許不單單是攝影者個人美學上的考量，更可能是視覺的潛意識上，攝影者與攝影機的存在，本就是被認定或自我認定與這些廟會慶典隊伍處於同一種運動狀態，處於遊走形態，處於同一種文化生產機制中。

不論鄧南光是否受到廟方或地方仕紳的邀請而拍攝了這些照片，鄧南光攝影機的位置，都如同拍攝其父鄧瑞坤葬禮隊伍那般，處於主體認同與哀悼的位置，沒有需要特意操作客觀化靜照的主觀欲望，它是如影隨行的伴隨影像。這種與民間信仰和民俗活動的「伴隨影像」，也持續表現在張才一九四六年〈臺北歌仔戲棚〉系列、〈臺北延平北路〉、〈臺北大稻埕〉的七爺八爺遊行影像中。而且，張才更進一步深入到歌仔戲棚內的「假裝劇場」，卻轉而捕捉這種假面裝扮下的真實生活與歡欣惆悵，一九四八年〈三峽義民廟豬公祭〉系列與一九四九年〈新莊〉祭典系列，也在這種「融入不分」的觀視位置中，取得一種更近密的、更親密的「伴隨影像」。這不僅是在指出攝影者的主觀狀態，同時也暗示了這些民間信仰儀式中的脈絡開放性。

在鄧南光與張才之間，我們必須把這種信仰與民俗的攝影史辯證，從日本攝影者的寫真館參與帝國泛視結構的脈絡以及邊緣影像〈《臺灣》狂公子〉，辯證地發展至臺灣攝影者的寫真館民俗影像的脈絡，拉回到另一種文化生產的場域：文化雜誌出版中的民俗影像。《民俗臺灣》在臺灣攝影史占有的特殊位置，在這方面的重要性不言可喻。從一九四一年七月創刊號出現的臺北〈城隍祭〉影像，由松山虔三、金關丈夫與

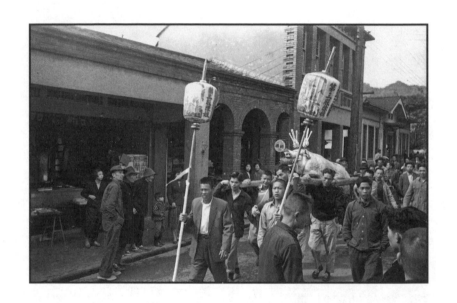

張才｜「三峽豬公」系列｜1950年代（圖片提供─夏門攝影企劃研究室）

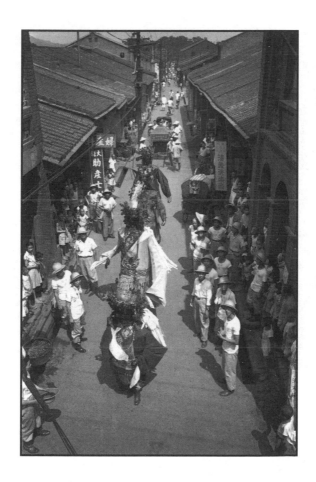

張才｜謝、范兩將軍出巡｜臺北｜1949（圖片提供──夏門攝影企劃研究室）

渡邊秀雄進行攝影編輯工作，至一九四五年二月號為止，共出版四十四期。第一卷第三期推出「廟埕前布袋戲偶」，通卷第六號「士林專輯」推出「日食艋舺風俗」擂鼓敲鐘、群眾驚異跪拜的龍山寺，一九四二年三月通卷第九號呈現了「祭弔」影像、五月號「臺南專輯」推出了「臺南的風物」中的東嶽殿廟街，通卷第十四號中的「鹿港」攝影專題中，並沒有出現寺廟，而是以日茂行的貿易據點場所為主，一九四二年九月通卷第十五號的攝影專題則是「出殯」的影像。之後幾期並延伸到海南島與廣東沿海的民俗調查影像，顯然將臺灣的民俗影像置於帝國「南進臺灣」文化政策下，以臺灣為南進基地，將臺灣與東南亞的民俗調查影像置於對比的脈絡下進行。但是，臺灣各地的焚金爐與大龍峒的乞雨法會影像，甚至是針對與名古屋四百年前社區信仰「會所」共通的公眾通往信仰精神性的通道「路地」，在臺灣做了「路地」的攝影專題（一九四三年十月號、通卷第二十八號），通卷第三十號則組織了霧峰林家的「舞臺」專題，靜照的民俗學式呈現，與鄧南光到張才呈現的民間野臺風貌，形成了相當強烈的對比。

《民俗臺灣》的影像，具有一定的民俗學攝影意識，呼應著當時流行於日本的人類學、民族學與土俗學的調查影像範式，可以說是從鳥居龍藏、森丑之助的人類學影像脈絡下，更專注於民俗學的影像構成。同時，國分直一與池田敏雄的論述也好，立石鐵臣的版畫與插畫也好，都讓《民俗臺灣》處於柳田國男的民俗學與西川滿的文學之間，形成了臺灣人與日本人組合起來的奇異平臺。其中最啟人疑竇的是一九四一年

128

十二月號的「日食艋舺風俗」。這個專輯中的影像，也曾經被二○一五年黃亞歷的電影《日曜日式的散步者》引用。龍山寺庭中持線香向太陽虔敬禮拜的阿婆，與鐘樓前五位如瞽者向日凝望的漢人，形成了兩張怪異的影像。

「日蝕」影像在殖民的語境下，其實是有疑義的。因為，一九四一年底正是先前如火如荼進行皇民化「寺廟整理運動」的國策進入反省期的時間點，從一九三八年開始，「寺廟整理運動」對於王爺信仰與齋教的寺廟，展開了大規模的摧毀與挪移做他用的文化政策，蒐集來的神像，則進行大規模的「昇天」燒燬運動。單以臺南一地，就有四百多間寺廟被毀，五百多所寺廟被挪爲他用，九千多尊神像被「昇天」燒燬。

相對於這個背景，《民俗臺灣》這份雜誌與這兩張民俗攝影影像，似乎以某種被遮蔽的尷尬方式，在「寺廟整理運動」的高潮乍歇的某個瞬間，配合著民俗學的論述語彙，展示著一定程度的國策批評、保存、彌補與救贖的影像生產。

從一八九五年的〈一八九五年十一月三日所謂天長節之慶典節目〉（《〈臺灣〉狂公子》）中假裝街頭劇場群眾的疑問逼視目光，到一九四一年底龍山寺鐘樓襯托下五位向天仰視「日食影像」的無名者，臺灣群眾的眼神，從炯炯有神到幾近睜不開的盲瞽狀態。可資對照的影像生產，則是仍然生龍活虎的鄧南光一九三五年北埔廟會活動影像。《民俗臺灣》的民俗學論述與影像生產，似乎在信仰與民俗的攝影史辯證中，扮演了對於殖民「治理」與潛在「抗拒」影像的調解者，在寺廟整理運動的尾聲中，形

## 辯證二：
## 從《ECHO》雜誌
## 的交陪式攝影
## 到紀錄形式的再發明

最後，在一九八○年代以來，張照堂整理論述的《影像的追尋》（一九八八）、《台灣攝影家群像》（一九八九～九七），與二○一○年之後，「時代之眼」（二○一四）與「銀鹽世代」（二○一六）幾個大型展覽所印行的圖冊之外，比較明確地進行民俗與民間信仰攝影與論述的影像部署的，影像組織強度上可與《民俗臺灣》相拮抗的，除了一九七○年代的漢聲《ECHO》英語雜誌之外，在考古的系譜上，幾乎找不到任何相等強度的對蹠點。有趣的是，就攝影史意識的辯證而言，如果《民俗臺灣》的日語民俗學書寫，並不是一般臺日知識分子以外的民眾可以參與的，那麼，漢聲《ECHO》英語雜誌的英語介面，與發行管道主要設定在華航飛機上，至少在一九七一年至一九七六年這六年的出版發行時，主要能夠接觸到其中的民俗學訊息的讀者，也只侷限在臺美知識分子與華航乘客群之間。少數的例外，可能就只有幾本的個人攝影書著作，如席德進在一九七四年出版的《台灣民間藝術》（雄獅美術）、梁正居在一九八一年出版的《台灣行腳》（大拇指）。

在一九七○年代，漢聲《ECHO》英語雜誌率先採取四色印刷、民俗學調查的文化雜誌路線。創辦人吳美雲抱持著「大漢天聲」的理念、平衡東西文化交流、深度介

紹中國文化給英語世界的態度，邀請了黃永松、姚孟嘉、奚淞等藝術家與攝影家，強調田野調查的著地方法，銜接傳統與現代信仰，從一九七一年一月創刊號「京劇的不確定未來」專題至一九七六年八月「中國攝影」專題為止，共出版了六十一期，包含有大量的彩色印刷民俗攝影影像。從「大甲媽祖」、「做醮」、「瘋狂藝術家洪通」、「乩童出神」、「歌仔戲」、「南鯤鯓的神祇」、「鬼節」、「靈童」、「臺南古蹟」、「朱銘—木刻師」、「八仙」、「關帝爺」、「門神」、「中國結」這些專題文章出發，至此我們不僅看到了自一九四〇年代《民俗臺灣》以來，從日語的土俗學語彙，轉換為英語的民俗學與人類學調查的表現方法，更重要的是，以黃永松為主的美術設計，在封面設計、雜誌版型、圖像處理與圖說呈現，特別是在攝影、古圖與手繪的表現性方面，漢聲《ECHO》英語雜誌都做了很細緻的圖像思考。進一步說，《民俗臺灣》既是「寺廟整理運動」的曖昧調節者，卻也是「以臺灣為南進基地」的帝國總體文化政策隱性環節，相對而言，而漢聲《ECHO》英語雜誌在一九七八年轉換為中文《漢聲》雜誌後，更突顯了它原本在臺灣卽已啟動的民間建築與文化的拯救與修復運動性格，這與編輯團隊的工作方法有關。

　　林志明在《複多與張力：論攝影史與攝影肖像》一書中，曾經討論到《漢聲》雜誌的工作方法：「以一九九八年的『惠山泥人』專輯為例，黃永松回憶說：『老師傅跟我們工作的時候都快瘋了，有時候老師傅動作快了點，我們便要求重來，老師傅給

我們叫了幾次重來，就生氣了。』這樣的方式，構成一種和傳統的紀實或報導攝影中強調直接性及中立性等旁觀風格完全不同的拍攝方式也作用在物件上，形成一種圖錄式的風格。」眼中寶貴的『身體記憶』外，這種拍攝方式也作用在物件和被攝者關係。除了保存人類學家

（頁一四五）這種跳脫了「伴隨式民俗攝影」，走向主動知識生產建構的「交陪式攝影」，以形成對於西方現代性文化的「文化抗力」的民藝調查與救援態度，至此貫串了靜態的紀實報導攝影與藝術攝影的不及之處。民俗與信仰的攝影史辯證，恰恰指出了傳統的紀錄保存、檔案形成，到動態的民俗信仰攝影意識建構與同時建構出對象知識體系的創造性文化生產機制。

有趣的是，民俗信仰的攝影史辯證並未就此結束。林志明隨著《漢聲》的例子，用以反省台北雙年展二〇〇四年「在乎現實嗎？」的基本題旨：「紀錄形式的再發明」。他認為今天的美術館、藝術中心、另類空間與街頭，打開了另一種知識建構與文化生產的場域與規則，一種更具生產力的紀錄形式，正在形成：「主要原因是當今的現實總是經過多重的、大量的媒介才到達主體，今日的紀錄性問題已由過去的如實紀載、報導，轉變為不同形式的再現之間的對抗。相對於主流媒體中規格化的、被現有機制操控而無法反省的大量紀錄，批判性的紀錄工作者與藝術家提出了不同的紀錄形式來加以對抗，並且把發聲的陣地逐漸由媒體轉移到藝術世界：包括美術館、藝術中心、另類空間，甚至街頭。」（頁一四七）於是，在文化雜誌的民俗信仰影像文化生產

132

之外，在帝國文化部署與國族文化認同之外，一種「新的反影像主義（iconoclasme）」的最終見證形式正在藝術領域發生。就此而言，今日的民俗信仰紀錄形式，已經走向必須建構、發展其知識生產與文化生產過程的後紀錄，這種後紀錄形式，才能在藝術的邊界上，如陳界仁的影像般，召喚出當代新政治藝術的潛能。辯證尚未終結，民俗信仰的交陪攝影深度，仍待創造。

破身影×民間藝術：
《臺灣美學文件》中的
身影系譜

二〇一六年十二月中旬，「在地實驗」曾經舉辦了一系列「視域與時差：九〇年代劇場檔案放映」，其中的一場映後座談中，渥克劇團的陳梅毛提到了他對九〇年代的看法：「八〇年代是社會力衝破了很多限制的時候，九〇年代是文化力蓬勃衝出來的時候。」九〇年代，環墟、零場、河左岸、優、臨界點……等小劇場代表的社會運動力，也進入了尋找各種形式的文化容器與場所的實驗，與此同時，小劇場也開始與政府協商、進入體制的過程，只是這些過程充滿了角力、鬥法與不同形式的協商，公部門沒有一定的收編章法，沒有統一的遊戲規則。

整個文化場域，就像林其蔚描述一九九二年「零與聲音解放組織」在輔仁大學參與「青春之星校際音樂大賽」時的狀態：「我們的曲子事實上都沒辦法重覆，雖然感覺起來像是搖滾樂，但自由得過度，根本沒有章法。它沒有固定的速度，主唱記不得或

## 影像碎片、記錄與檔案

### 一、影像碎片的分類：

《臺灣美學文件》創刊號首先呈現一九九四至一九九六年的眾多身體影像碎片，

不願意記得旋律，因為他不會重覆。」這種狀態雖然決定了後來一九九四、一九九五年原名為「河堤呼喚」的「臺北破爛生活節」學運反文化主調，但不可忽略的另一個背景，便是「臺北破爛生活節」已經是在與當時臺北縣政府合作關係下的產物，當時的民進黨文宣部主任陳文茜扮演了很重要的角色。

在上述的背景下，《臺灣美學文件》宛若展開了一份「破身影」的系譜清單，兩期的刊物中，包含了「臺北縣宗教藝術節」的現場、民間祭典、儀式、小劇場、民眾劇場、傳統劇場、皇冠小劇場辦的小亞細亞劇場網絡、視覺裝置、草圖、影像檔案、攝影作品與視覺設計，以及強烈的身體影像歷史系譜敘事。特別是一九九二年由甫自美返臺的陳文茜策畫，自一九九二年至一九九六年在臺北縣淡水河流域沿岸舉辦的「宗教藝術節」，更是《臺灣美學文件》中一個特異的潛文本，象徵了「破身影」由政治力解放的脈絡中，轉換至文化力解放的脈絡；由不受治理的狀態，轉換至文化治理狀態下的重要治理範本。本文希望集焦於《臺灣美學文件》這種「自由得過度」的身體影像搖滾，重新挖掘出九〇年代身體影像美學思考的一個裝配（Assemblage）。

包含攝影者劉振祥私人的影像檔案、舞蹈與劇場表演和儀式現場的紀錄照、環境影像電腦設計後製處理，攝影者江思賢與李淑楨當做作品呈現的影像，接下來是姚瑞中的裝置草圖與作品圖版，小劇場導演陳梅毛的在地實驗演講題綱，以及張照堂攝於一九七八年的洪通肖像照和一九七〇年代中期的洪通作品圖版，以及單張十九世紀末、二十世紀初的《盛裝的阿美族男子》。《臺灣美學文件》第二期當中的身體影像，攝影時間亦多以一九九二至一九九七年之間為主，相對比例上，有更多的民間祭典呈現場照與陳少維的《忠仔》電影劇照，劉振祥等人的歌仔戲、舞蹈、行為表演與小劇場的現場照，李淑楨與謝春德的攝影作品，以及橫跨一九一〇至一九八〇的歷史檔案（六〇年代除外）、陳澄波的畫作與畫展和影像檔案《大便報》與王福東的展覽海報（潘小俠所攝的《象人》等。總共約有九十張圖版與影像。

如果要對九十張圖版與影像做分類的話，馬上就遇到了第一層次的「破」：破碎與破除既有的分類系統。許多圖版雖以攝影為主體，但涉及的表現類型包括了舞蹈、小劇場、藝術節表演、行為表演、歌仔戲、京劇、擺拍、環境肖像、歷史檔案影像、電影劇照、地下刊物、畫作、展覽海報文宣、作品草圖、裝置作品圖、電腦影像、文字檔案等。若在當時臺灣三大藝術學院的分科分類學中，這些影像至少要有十七個不同科類的背景，才可能同時處理與同時呈現。

但是《臺灣美學文件》的主編無視於這些西方現代時期的學科分類，李疾在〈發

刊詞〉中說：「十幾年來，在有關民間藝術與社會現場的田野採訪與活動過程當中，

我深切地體會到臺灣真是一個足以讓人奔波一生的島嶼。它被寄望在一個無法被辨識

的文化狀況當中。所以，無論是來自中國的南腔北調，或者歐陸帝國主義的古典美學，

或者美、日的後現代主義……等等與之相關的意識型態，這個島嶼彷彿就是個無私的

子宮，來自不一樣的年代、不一樣屬性的歷史文化精蟲，紛紛在這裡著床……」這段

引言呈現了他自己「奔波一生」的身體描述，把田野採訪和活動當做一種認識方法，

以及開始具有一種歷史系譜學的美學意識；最後，把「島嶼」視為一個子宮，這個子

宮是文化混雜創生的孕育母體，在破碎的個體身體與文化母體之間，比較有趣的是

《臺灣美學文件》的歷史系譜學意識，換句話說，破身影仍是一種拉岡所謂的「眞實

界」(the Real)與表象層上的破碎，就文化主體的創作意識而言，立意採取系譜學的

視角來梳理其間的身體脈絡。

## 二、歷史碎片中的系譜學意識：

德勒茲在《卡夫卡：邁向少數文學》一書中，曾經以書信、短篇小說與長篇小說

三種形式來討論卡夫卡的文學機器型態，其實，這也正是卡夫卡文學的系譜學。緊接

著李疾的創刊語，在《臺灣美學文件》創刊號林裕祥題為〈評臺灣美學的歷史進程〉

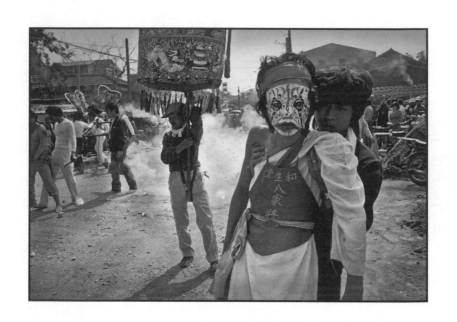

劉振祥｜〈八家將〉｜臺南鹽水｜1987

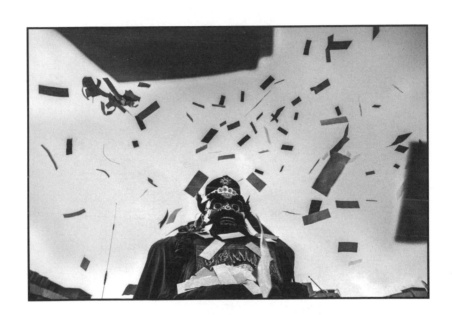

劉振祥｜〈宗教藝術節〉｜臺北縣｜1992

的「前言文件」中，主張「臺灣在歷經數百年來深具『移民』及『被殖民』的『他者』邊陲文化屬性，以及長期被上層統治者『虛假意識』所禁錮的獨立自主的思維判斷——到了二十世紀末的九〇年代中期，才開始在之前屬於『單面向』寡頭政治力的解體之後，以及藉由各種不同文化意識型態的路線鬥爭，慢慢累積出大量關於臺灣文化歷史碎片的墳塚裡，重新獲得了它新的自我意識的『主體』生機。」

在邁向從臺灣歷史進程中提取出「臺灣美學」思想論證體系的過程中，從歷史碎片中匯集出系譜學式的系譜，而非科學分類學式的分類，似乎才是《臺灣美學文件》的出刊目標。不過，在正式構造出一個系譜學的輪廓之前，這份刊物中的身體影像，首先尋找的是某種在系譜學之前更重要的影像中介感性團塊，《臺灣美學文件》選擇的是在一九九四至一九九六年間的臺北縣「宗教藝術節」所呈現的身體影像紀錄與檔案，做為邁向其身體與美學系譜學的準備階段。

《臺灣美學文件》創刊號首先以一九九五年雲門舞集在臺北國家戲劇院演出的《夢土》後臺舞者影像做為封面設計和封面裡開篇，劉振祥所攝的雲門舞者雙眼，在一個破絲襪的頭罩中，向右側凝視，看向了一個國家戲劇院之外的空間脈絡。封底為藝術家許耀方〈鷺洲之犬〉裝置的作品草圖，呼應著第十六頁紅藍白塑膠帆布帷帳、一九九六年宗教藝術節在蘆洲呈現的〈鷺洲之犬〉裝置為主體的紙紮水燈。劉振祥開篇攝影中的動物與人偶主題，借用了一九九六年宗教藝術節的身體與物件影像檔案，

以吳中煒的〈給一個朋友〉水燈裝置鐵線竹架人俑、燃燒中的人俑水燈和攝影師自己在陽明山拍攝的〈狗‧狗〉，連接上前述的〈鷺洲之犬〉裝置，形成了一種現實身體、草圖與場域裝置的對照脈絡。

接下來，展開了連續四張「臺北縣一九九六年中元普渡祭宗教藝術節」的現場作品與節目紀錄照：〈焚〉（蘇菁菁）、〈鬼魅〉（李維國）、〈鬼王「大士爺」塑像〉（民間紙紮藝師陳根林）、〈舞會現場〉（劉振祥），其中兩個作品〈焚〉、〈鬼王「大士爺」塑像〉其實是設置於蘆洲民間廟宇湧蓮寺的祭典物件，更加突顯了包含前述〈鷺洲之犬〉與〈給一個朋友〉這些作品的民間祭典脈絡。然而，這個從人俑與動物到儀式現場舞會身體的影像敘事，在此急轉直下，突然對比了攝影師江思賢在同時期展覽「三更擺渡」展出的〈作品第15號〉和〈作品第8號〉，分別呈現了一九九六年夜半的西門町PUB室內夜唱身體場景與一九九五年萬華的夜生活身體場景。

所謂的系譜學意圖，莫過於接下來立刻再對比了攝影者不詳、攝於十九世紀末二十世紀初的〈盛裝的阿美族男子〉，這三具人類學身體影像意圖下的身體，突然由〈島嶼底層的精神魂魄與靈魂封閉之歌〉，跳躍至百年前〈亞熱帶雨林的土產歷史身體〉，最後，再跳回陳泰甫電腦繪圖的〈塑膠玩具槍的無性生殖圖〉，回到了當下的新媒介式的性身體指涉。

三、破碎身體的當下並置、迴返環境與歷史：

《臺灣美學文件》創刊號接下來的敘事，分爲四大塊面。第一塊面是劇場演出的場所身體。包含了一九九四年「亞洲落地掃」的亞洲民眾劇場聯演菲律賓團演出的〈大風吹〉、傳統京劇的〈三岔口〉，地點是在臺北的保安宮廟埕，呈現了當代民主政治中的民眾身體與傳統民間戲曲中的環境身體；一九九五年「臺北國際偶戲節」中「似物玩劇聯盟」在關渡的演出現場，似在表現一種物化的、偶化的身體；一九九五年在三重河岸地「臺北空中破裂節」即興演出場景，其中赤身裸體、仰天作姿的女體，反映了吳中煒在原爲一九九五年臺北縣美展部分節目的「空中破裂節」文宣中，林其蔚所敘說的學運反文化身體狀態，「占據河岸地，發行新臺幣」；人會理你／左手寫詩給馬子，右手打爛電吉他／自由地，自由行，快快樂樂丟西瓜」；以及同一年「江之翠實驗劇場・南管樂府」演出的《南管遊賞》演員與環境劇照，地點也是在當時臺北縣的板橋林家花園，兩個似偶的人頭，去身體地以下巴靠在破窗框上，把「破身影」並置的破框劇場身體，以不同的室內外差異環境脈絡呈現出其差異性。

第二塊面是民間繪畫中的偶畸身體。雜誌看似以中蹲坐姿的畫家洪通和他的六張作品爲脈絡，封底的圖說文字中卻告訴讀者，「洪通逝世十年回顧展」一九九六年二月於臺南市立文化中心、九月於紐文中心展出，同年五月並參加德國路德維美術館「今

種後工業殘酷儀式中形成著後人類的身體。

如的電腦影像處理後，草圖中暗色環境裡部分無頭的、線條纏繞的空心身體，正在某

裝置都具有諷喻性質，把一種人際的機械化身體，呈現在儀式性的場景中，經過王心

一九九五年「宗教藝術節」中的兩個環境裝置草圖〈交心〉與〈僭越〉身體圖。兩個

年在伊通公園的個展「歷史測量系列『反攻大陸行動』」中的歷史暗色身體，以及一九九六

光照，如何系統性地環抱著市民的日常身體。最後的第四塊面，則是姚瑞中一九九六

地捕捉著臺北日常商業環境中的霓虹燈光澤。這個塊面是都市身體的環境建築物件與

驗，劉振祥一九九六年的三張臺北環境背像，經過王心如的電腦影像處理後，實驗性

北捷運工地〉系列，表現鋼鐵的金屬光澤與冷硬感如何成爲市民身體日常遭遇的經

　　第三塊面是臺北的人造環境影像。李淑楨在一九九四年與一九九五年的三張〈臺

個人在王爺信仰與現代生活間交錯的偶遇與奇遇身體。

設色基礎上，打破了學院繪畫訴求的歐美與中日繪畫傳統中的身體形象，表現了民間

字畫，領有兒童畫般諸多天眞與儀式化身體姿態的奇異烏托邦世界，在自由的線條與

神同格相互轉換的變身體，完全沒有光影表現的構圖與形體描繪，如符籙般的密語文

洪通繪畫中的身體，繽紛如夢，實則包含了民間宗教靈視影響下的儀式遠境身體與人

日臺灣藝術」專題展」，與此同時，洪通的作品也曾在「宗教藝術節」的現場中展出。

四、特異點身體系譜：

有趣的是，與二〇一六年相距二十年，臺灣渥克劇團（Taiwan Walker Theater）創團者陳梅毛在一九九六年前即曾在臺北「在地實驗」進行了一場演講，以《臺灣美學文件》創刊號所刊載的文件影像顯示，他在進行當時小劇場的意識型態與身體型態結構分類。臺灣渥克劇團成立於一九九二年，一九九五年四月渥克劇團開設了「臺灣渥克咖啡劇場」。陳梅毛在這場演講中，以「甜的（商業）、酸的（導演才華）、發臭的（演員中心）」，在文化、政治與經濟三個大範疇下，把身體表演和「肉身、變身、顯身、附身」四個可勾選質性分析項目放在一起，進行了臺灣當代小劇場的大分類，突顯「意識型態」和「國家權力機制」收編、監視與被監視的相互作用狀態。

如果我們在「甜的（商業）、酸的（導演才華）、發臭的（演員中心）」這些形容詞後面都加上「身體」，或許可以看出「破身影」是偏處於這個系譜的哪一個端點。屬於「甜的（商業）身體」的是「屏風、表坊、果陀、紙風車」劇場。；屬於「酸的（導演才華）身體」的是「臨界點、莎士比亞的妹妹們、密獵者、臺灣渥克、河左岸、優、極體、身體原點」劇場，屬於「發臭的（演員中心）身體」的則是「江之翠、金枝、優、嚇嚇叫、民眾」劇場。「甜的（商業）身體」面臨的難題是「編導美學的論述化工程缺乏基礎語言」；「酸的（導演才華）身體」面臨的是「消費者意識與品牌行銷」問題；「發臭的（演員中心）身體」面臨的問題則是「表演方法的破產，不管你／妳科不科班，專

業還是民間」，都在九〇年代中間面對了這個既有表演方法破產，演員自我追尋與重新學習的高張力之境。

我們可以藉此回顧一下臺灣小劇場史發展，在九〇年代中期的特異狀態。

一九九三年「金枝演社」成立；一九九四年八月國立復興劇校設立歌仔戲科。

一九九五年「春天吶喊」（Spring Scream）創辦，後來變成臺灣歷史最悠久的大型音樂祭；至於莎士比亞的妹妹們的劇團（Shakespeare's Wild Sisters Group）一九九五年十月二十八日成立於臺北市；同一時間，一九九五年《破報》（Pots Weekly）創辦，後來變成臺灣最具左派思想的週報；緊接著，走民眾劇場路線的「差事劇團」在一九九六年創團。一九九六年，也是臨界點劇象錄劇團創辦人田啟元去世的那一年。然而，一般認爲「臨界點」在九〇年代的上半期，展現了最旺盛的創作力，譬如「日蓮、喃喃自語的島」。陳梅毛的演講大綱，呈現了一種特異點的身體系譜意志，在要環境空間解放潮流下的臺北，爲小劇場身體與公部門間的角力、協商、鬥法運作下的狀態，梳理出一個「甜／酸／臭」三重結構的小劇場身體系譜。

然而，相較於《臺灣美學文件》創刊號中所呈現的電腦繪圖、攝影、舞蹈、「宗教藝術節」、視覺裝置藝術、歷史檔案、常民生活、民間祭典中的身體影像，陳梅毛小劇場意識下的身體系譜，顯然仍是專屬小劇場的有限場域，兩者雖有交疊，但是《臺灣美學文件》創刊號中的身體系譜意識，指向是仍然是一個更爲廣域的、更爲破格的

# 暫結語：
## 污染／清潔環境中
## 的身體系譜

身體影像。

至於《臺灣美學文件》第二期中的身影系譜，就在一種延續創刊號的多層次取材方法下，以更為明確而顯題化其身體系譜學的歷史意識操作，去包圍出一種在殖民與二二八創傷結構，以及當下城市人類學的欲望創傷氛圍下，仍然持續活躍的破身影系譜。這種活力可能來自於劉振祥鏡頭下的歌仔戲、現代三十六婆姐、廟會進香、一九九四年宗教藝術節普渡儀式正在樹林濟安宮做法的《敬天》道士中的身體，或其他攝影者鏡頭下的雲門舞者林懷民、蜂炮之夜、炮轟寒單爺、《忠仔》電影劇照中顯眼的廟會家將身影；亦可能是像潘小俠為王福東一九九三至一九九四年於臺南「新生態藝術環境」展覽所攝的〈象人〉──戴著防毒面具的女體，對應著王福東噁心作嘔的「未來世界中的某種世俗現象」中內化了污染環境的當代孟克式「吶喊」，也對應著潘小俠一九九〇年「看見與告別」群展中的「醉巡紋身」系列、或更早包含另一種欲望尖叫的〈壓不扁的玫瑰〉身體影像；又或者是侯俊明一九九七年「樂園罪人」個展中，欲望創傷與療癒式的〈情人谷〉劇場式裝置，謝春德後來曾赴威尼斯雙年展展覽的「來到三重以後」的系列女體影像。

146

在充滿歷史悲情的歷史檔案影像與當下臺北人造環境影像（李淑楨）的支撐下，上述兩個端點的破身影×民間藝術與祭典身體影像，似乎找到了它們的時間與歷史系譜的敘事基礎。在這樣實驗性地從歷史碎片中尋找身體系譜的努力，終於尋繹出了「破身影／民間藝術祭典身體／歷史檔案身體」這樣的三重影像辯證結構，指向有待進一步釐清的系譜學論述。

但是，一九九四年由張照堂主編、臺北縣政府文化局出版的《看見淡水河》，指出了上述系譜學意識中空缺的一章，那便是自然環境中的身體影像。《看見淡水河》可以說是《臺灣美學文件》中的重要補充，不僅僅由於「宗教藝術節」的重要治理目的之一並非直接的文化議題，而是淡水河本身的環境整治，更因爲《看見淡水河》重新敘說了另一種以自然環境爲脈絡的身體系譜。如果單讀《臺灣美學文件》而不梳理淡水河的身世，就跟單讀《臺灣美學文件》而不梳理臺灣小劇場史一樣，會失去了一個更爲整全的脈絡。不過，這已經超出了本章的身體影像脈絡，我將在未來關於環境與生態藝術的文章再行討論。

第九章

起咒的姿勢：
張照堂與攝影主體性
的追尋

徘徊在「歲月／照堂：1959-2013影像展」的展場中，各種臉孔、表情、姿態、風景、環境、器物、衣飾、符號、圖像，形成難以抵擋的感覺團塊，迎面襲來。雖然影像都被固定在相框中，現場卻似有風捲起，布簾一角飛揚抖動了起來，小女孩的憂鬱擴散了開來。我彷彿進入了千百種姿勢的表演場，這些表情特殊、甚至經過安排變造的姿態影像，捕捉了過去的世界片段，穿過歲月和時間的夾層，仍不死心，兀自在我們眼前搬演。

另一方面，我們見到了個人筆記、暗房、印樣、展覽物件、攝影史檔案和攝影輯的陳列。它們與攝影家作品形成的歷史對話，對我而言，不亞於攝影作品本身。尤其是這些物件所顯示的，已超出個人生活的範圍，進入到臺灣視覺藝術的展覽史、臺灣攝影史的書寫與編輯的層面。因此，若單純將張照堂定位為攝影家，似略嫌狹隘。除

1
4
8

## 對衰弱主體與<br>變主體的關切

態的攝影主體，探索攝影主體性的特殊質地。

「歲月／照堂：1959-2013 影像展」讓我印象最深刻的地方，在運動影像與靜照之間的聯動關係。從《紀念・陳達》、《再見・洪通》、《祭典之美》與《王船祭典》這幾部紀錄片延伸出來的影像平面，讓我感受到一股力量，貫串起了靜照群中洪通、陳達、乩童、家將、祭典火焰與人影、剎那間振動狂晃的頭臉、無頭身軀、唸經唱誦的法師。這股奇異的力量，以張照堂七〇年代拍的洪通紀錄片，片中加拿大詩人歌手李歐納・科恩 (Leonard Cohen) 的〈Bird on a Wire〉以及王船祭典中的電子音樂，最讓我好奇。回頭看了張照堂的部落格「哆拉老師的又一天」，原來，紀錄片中的這首歌有些「鬥敗公雞」的落寞感。洪通當時被什麼鬥敗了呢？一再宣稱自己無法再畫了的畫家，似乎在面對臺北來的記者雞同鴨講的問題，又不斷落入這景觀社會的現實時，他所有乩童出身的、起乩式的能量與靈視，都在被現代社會挖掘與消費的過程中，完全被耗盡了。Cohen 的歌聲是屬於現代的、西方的，當時是陌生的、異質的聲音，拼

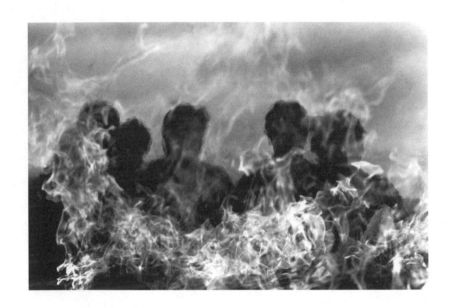

張照堂｜樹林｜1987

合上完全鄉土式的洪通之落寞，紀錄片要呈現的、指向的是怎樣的一種頓挫、衰弱、前現代式的彎主體呢？

同樣的問題結構，似乎也顯現在陳達的記錄過程與紀錄片中。張照堂在一九七三年的札記中，除了描述陳達對過多的電視臺探訪的不耐煩之外，同時這樣描述接近晚年陳達的內在狀態：「夢魅之所以為夢魅，就在他那種由回憶而預知的超現實感應力上，即使我們一般人，也常在就寢前那一段欲眠未醒的空白狀態中，聽到許多不同的聲音在我們耳邊鼓噪，陳達只是比我們多了幾段這些無聊、冥想的空白狀態而已……」陳達雖具有某種彎主體的「超現實感應力」，卻深為這種非現實的力量所苦。

同時，外在環境上，對現代社會媒體文化的適應不良，包藏著他民謠歌手的善良初心，這是否同樣指向了一種頓挫、衰弱、前現代式的彎主體狀態呢？

甚且，我們可以進一步追問：張照堂做為一位跨越苦悶荒謬的五〇年代末期、六〇年代，然後轉向七〇年代的影像創作者，他對於攝影主體性、乃至於臺灣整體存在處境所塑造的創作主體性，與這種頓挫、衰弱、退回個人夢囈語言、卻仍然展現具體療癒力量的前現代彎主體狀態，究竟有何關聯呢？

# 「奇異而有效的語言」爲何產生作用？

攝影學者郭力昕在〈論張照堂與臺灣「現代主義攝影」〉一文中，認爲「西方現代性」與「現代主義攝影」的問題框架，並不適於用來理解張照堂的「形式美學和思考」爲何在臺灣成爲有效的語言：「張照堂從西方之攝影、劇場、文學、電影裡的現代主義美學形式，和當時的存在主義哲學思潮裡，吸收、學習的那些形式美學和思考，應用到與『西方現代性』沒有多少關係的當時的臺灣社會裡，居然也能夠『牛頭對得上馬嘴』，成爲宣洩、抵抗當時臺灣政治社會抑悶情境的一種奇異而有效的語言。」郭力昕的文章，從臺灣整體政治社會的發展開始論述，分析了五〇、六〇年代的亞洲文化冷戰與臺灣戒嚴體制發展，爲何會形成眾多個體的抑悶情境，又爲何需要宣洩與抵抗。不過，我在這裡仍想要對這種「奇異而有效的語言」，究竟建立在什麼樣的主體性或精神結構的基礎上，進行觀點上的對話、補充與討論。

王聖閎在〈關於「光影・鏡頭之外」，以及張照堂的影像劄記〉一文中，回到感性形式上，討論了張照堂靜照作品的共感基礎——「謎趣」：「他是一位不斷將感性影像轉化成『謎趣』的藝術家，一位將影像游離在真實與幻夢之間的織造者。張照堂當然也不停注目著現實生活的種種，並從中提取值得永恆凝結的一瞬光影。但他的創作不只是一種單純將『日常』倒轉爲『超常』的世界，並邀請觀者走入那異質的影像空間，而更像是一種『提問』，透過『謎』的力量使影像直接撼動觀者。」這是一個指向感性形式的美學討論，不過，這樣的討論，似乎也缺乏了郭力昕分析中提出的時代條件問

# 起咒的姿勢

題，也就是說，我們可以繼續與王聖閎討論的是：為何這樣的「謎趣」，可以從那個時代、那樣的文化條件中產生，穿越了時間，而仍然與當代產生共振效果呢？

我認為，如果將張照堂的現代攝影處境，在交叉對比之餘，遺留了一個待討論的空缺。

這個空缺，如果將郭力昕與王聖閎的評論，對照洪通、陳達的頓挫／衰弱／孿主體的現代處境，合併指向某種在政治高壓的鬱悶氣氛下形成的創作主體性精神結構，或許就可以理解，為何這些「奇異」的「謎趣」，會在臺灣的視覺文化中產生美學效應，進而造成宣洩與抵抗的一種疏離美學路徑。簡單地說，我認為共感的基礎，將指向「孿主體性」這樣的精神結構體。

吳忠維在《揮手的姿勢：看．不見．張照堂》一書，收錄了張照堂一九九七年寫的一首詩──〈姿勢〉。這首詩，不無宣告張照堂對於「起咒的姿勢」本身所能傳達的影像美學甚至政治性的關注，在眾多的姿勢中，我注意到「起咒的姿勢」被列為其中一項。

我想在此文中放大這個焦點，將其視為張照堂攝影美學與攝影主體性追尋的交錯輻輳點。（頁四一）

首先，相對於臺灣文學與評論在白色恐怖時期的發展，張照堂意識到臺灣攝影主體性在政治上的缺席與偏頗，在回答吳忠維的提問時，張照堂說：「有趣的是，我們

知道一些「坐牢的文學家，但很少聽說過被拘禁坐政治牢的攝影家⋯⋯」（頁一九五）我認為，這當中已包含了某種自我批判。這種批判，顯現了他對於臺灣攝影史中潛藏的主體性與精神結構的空缺──政治意識與志業投注的空缺，與八〇年代的急遽轉化：

「如果要說臺灣攝影的些許主體性，那就是種浪漫、遊走、隨興、業餘、去政治化的特殊風格罷。而這種浪漫在解嚴後我們所看到的臺灣攝影，則是在長期的壓抑後爆發出很大的能量，有種莫名的興奮⋯⋯」

「回到臺灣早期如四〇到六〇年代的攝影，那時的所謂非專業攝影家們，在他們各自小小的生活範圍裡，透過私人的觀察紀錄，呈現出一種簡單質樸的人的情感，那是到後來我們都覺得珍貴的地方，也可以說是一種特色。只可惜他們並未能將這種情感更加概念化，形成一種有社會影響力的個人或公共的一致語言，不像八〇年代的攝影家們，把攝影當做是完成志業及社會實踐的工具。」（頁一九四至一九五）

然而，如果這裡提到的「浪漫、遊走、隨興、業餘、去政治化的特殊風格」是屬於四〇到六〇年代的非專業攝影家的風格，無疑也指出了這些非專業攝影家的主體狀態，同時，無異也回指向張照堂的自我映照、自我反省。因此，當他提出「八〇年代

1
5
4

的攝影家們，把攝影當做是完成志業及社會實踐的工具」時，一方面是肯定這種志業化的走向，一方面又辯證地批判其將攝影「工具」化的傾向。但是，究竟有什麼可能，讓張照堂批判八〇年代的「工具」走向呢？這裡似乎包含了對八〇年代以降，攝影過度「理性化」、「像報告一樣」，攝影主體過於耽溺於「理性操作」的問題。這方面，張照堂並沒有答案。在回答吳忠維的問題：如何可能兼有「創作」與「報告」呢？這不是一種奢求嗎？張照堂只說：「是啊，但我們就是這樣奢求。」

也許有人會認為，這種「奢求」其實只是中產階級美學的奢侈要求，但是，如果按照郭力昕的分析，臺灣社會在四〇到六〇年代時，與「西方現代性」根本沒有多少關係，那麼，張照堂在二〇〇〇年左右接受訪談時所謂的「奢求」，似乎就不能那麼理所當然地用階級美學的問題來輕易地解釋掉。

讓我們先迴返了解張照堂心目中攝影的理想創作主體狀態：「看到攝影上一些創作力比較旺盛而且有影響力的作家作品，例如……約瑟夫‧庫德卡（Josef Koudelka）的吉普賽人那樣，離開熟悉的人間到另一個人間去，絕對、主動地去創作，幾年後拿出些閃亮的東西出來，那樣才是我講的更大、更有啟示性、更讓我覺得其實是創作者應該有的自律和堅持。」（頁五七）這樣舉例的同時，張照堂也自認為他仍然不夠努力，似乎仍偏向「浪漫、遊走、隨興、業餘、去政治化」的那一方，不夠專業與當做志業地全幅投入攝影。因此，轉向電視臺、攝影史的寫作與材料整理、攝影書的編輯，好

像都是隨順環境，形成自己生存與環境要求交錯時，命運的偶然結果。就此而言，他並沒有因爲援引庫德卡而視之爲自我的定位。

在聲明其創作的主體狀態時，張照堂是這樣描述其攝影時的主體行爲與視角的：

「我拍照的時候，有時會覺得自己靠近物體的行爲好像是把自己從極其平常的的環境中抽離出來，離開現實人間，再去看原本的的周遭環境人事物。好像自己不是場景中的一分子，也不是一般的觀衆，而是帶著一種進入場景環境同時也抽離自己的感覺和眼光在遊走、等待和捕捉。所以我這樣的行爲就應該不是報導攝影的行爲和視角，因爲記實報導應該是用很平常，『跟對象一樣』的心情去看現實世界。而我不要也不想用一般現實的觀角去看著現實，我比較希望能保存自己那種若即若離的姿態，好像靠近，但是又超脫出來地看。」（頁九六）

如果讓我簡單地推進本文的題旨，如果「攝影讓我們看見了姿勢」，不僅是看見了對象（如淡水河）的姿勢，也讓我們看見了攝影家主體的姿勢，那麼，我看見的是張照堂「現代影像巫乩」的主體姿勢。這也許是爲什麼，他並沒有完全捨棄「浪漫、遊走、隨興、業餘、去政治化」的人文影像力量，卻不斷尋求其創作主體姿勢，做多向的滲透，涵納進歷史、社會與政治內涵的力量。

156

辯證性地來看，乩童的靈視與孿主體的現場力量，應該是臺灣攝影主體性之所以不同於中國或香港的地方，即便是八〇年代的許多優秀攝影者，也都設法結合了理性的社會批判與巫乩式的爆發能量，《人間》的許多攝影者皆是如此。這是一種「起咒的姿勢」。我認爲對於「巫乩」的力量與視角的重視，恰巧是張照堂影像的重要內容與魅力來源之一。這種力量，特別具有亞洲特質，也是它能夠逃離文化冷戰控制的根本理由在於：歐美人士並不了解這種力量的來源與主體狀態。就正是爲什麼，《紀念‧陳達》、《再見‧洪通》、《祭典之美》與《王船祭典》這幾部紀錄片延伸出來的影像平面，操持著奇異而有效的影像語言，至今不衰的謎趣所在。

逆向：林柏樑‧
照明的邏輯與
光線的邏輯

週日黃昏，在城市沒入黑暗、離開臺南市海馬迴光畫館之前，藝術家陳伯義拿了一張攝影家林柏樑的相片製成的明信片要我看，標題是〈逆向〉（一九八一北港）。相片中出現了一位婦人，朝著北港朝天宮的逆向伏拜，她的雙手顯然在撲地後反轉，因此可以看見她手上的污泥，整個接地的黑髮，對比著照片上半部亮部的廟宇、人群和雨後炮灰紙屑的地面。

然後，陳伯義拿出了另一本攝影集《人與土地》，翻開到其中一頁，竟見到同一位婦女、以同樣的姿勢伏地叩拜，只是阮義忠以黑白方式呈現，但是，所有的周遭人群與廟宇空間，全部消失了，形成了特寫造成的張力、孤離與震撼。林柏樑的明信片後面，書寫著的記憶與文字，還原了他拍攝當時的場景與環境，包括與阮義忠在現場時的一些互動，在臺灣當代攝影史的交錯的這個小細節，其實已經可以從兩位攝影家

## 三十三年人與土地的辯證：照明 vs. 光線

擷取畫面的不同方式，透露出高度的辯證關係。

林柏樑的這張明信片，像在三十三年後仍然想要寄給這位虔敬的婦女一般。同時，它也像是在回訪二十七年前、一九八七年出版《人與土地》的阮義忠，提出一種完全不同的邏輯，我姑且把林柏樑的路數稱為「照明的邏輯」（logic of lighting），而把阮義忠的特質稱之為「光線的邏輯」（logic of light）。也許，這個問題在近年幾位國內重要攝影者都進行重要展覽之後，呈現愈來愈明顯的張力。

法國哲學家梅洛龐蒂在《知覺現象學》一書中，曾在第二部第三章〈事物與自然世界〉提出了「照明的邏輯」與「光線的邏輯」的不同之處。首先，他認為在攝影中，不論是否是因為印刷與顯像過程的關係，照明的狀態常常被物化，轉變成了光線本身的造型表現：「攝影中的反射光與照明常常被複製得很糟，因為，它們被轉化成諸種事物。譬如在影片中，如果一個人捧著一盞燈走進房間，我們並不會把燈的光線視為某種非物質的實存物（entity），不會視它在探索著黑暗並揀選出諸種對象，因為，它變得固態化，而不再能夠向我們展示出對象，直到盡頭。」這種失去其對象的影像，縱然有其光表現，仍著重於光影本身的變化樣態，我稱此為「光線的邏輯」。我們可以在其中看到由環境照明產生的光影變化，但主要焦點是光線本身的物化造形。

林柏樑｜〈逆向〉｜1981｜北港

然而，與「光線邏輯」處於一種特異的包含與蘊生關係的「照明邏輯」，呈現的是更樸直的中介狀態，它不呈現它自身的造形，只是在對象、環境、氛圍整體的各種變化關係上，再透過種種的反射，呈現為某種不現身的結構：「只有在保持在背景中，做為素樸的中介物，引導我們的凝視而不是捕捉它時，照明與反射才算扮演著它們的角色。」換句話說，「照明的邏輯」給出的是它照明出來的環境、物件與相對光關係，而不直接給出自反性。我們若想要細察出光源的運動狀態，就得要透過時間的歷程，把環境與物件的各種變樣關係加以掌握，發光光源的結構，才能間接反指出光源本身。但是，如果直接把鏡頭指向光源，反而會讓視覺部署的能耐呈現出光源的一片眩光，有若直視烈日陽光，無以說明任何對象的變化樣態。

對我來說，阮義忠與林柏樑對同一個人物的呈現方式，赤裸裸地分離了這兩種邏輯，並不是說林柏樑沒有處理光線的問題，阮義忠沒有處理照明的問題，而是攝影家的眼光若做為一種與現代視覺機器結合的光源，阮義忠更迫近對象、分離對象與環境的取鏡，或許更突顯了某種歐洲式現代性的視覺部署的自反性，回指向攝影家本身的眼睛與身體的在場，回指出影像本身的低限取景或臉孔特寫的「現代主義風格」。

而林柏樑雖然在十八年前與阮義忠的訪問對談中，被稱爲受到席德進「鄉土傳統」追求的影響，而有窮途末路的威脅；但是，如今看來，林柏樑在一九八一年拍攝的陳達、陳夏雨，一九八五年在鹽寮海邊的孟祥森、一九九一年在杭州西湖的黃海岱、一九九四年彰化的畫家陳來興、一九九八年臺南武廟的葉石濤，都與環境有某種「照明」式的關係，更不用說他在一九七〇年代拍的席德進與詩人莫那能。這些文化人物，都像他們環境中的野獸、植物或花朵一般，即使像官秀琴那樣坎坷與受傷，仍然在不順遂的生存環境中，輕盈回眸，瞳間反射著這個世間的殘酷無情，卻向取景框投以不卑不亢而尊嚴或反凝視的一瞥，絲毫沒有退卻或索討的容顏。

攝影家的機器與「風格」，並不是林柏樑刻意經營的重點，重點是如何像照明一般，讓這些對象呈現出其存在與環境中的殊異關係，就像畢生風霜、環境變異與其個人存在合刻出來的某種綜合印記。官秀琴的社會存在，如同牆上的那面鏡子，反映的是這個社會本身，她的身體則是鏡旁粗俗的裝飾花籃，供男人花錢使用，但是，她還有她的反向凝視與臉孔，照亮著整個場景，那張我們不願正視也難以正視的反向凝視與臉孔。

然而，如何產生這樣的「照明式的綜合」效果呢？這是我覺得陳伯義的說明讓我覺得動容之處。陳伯義在海馬迴光畫館展覽現場的說明，並沒有過度強調林柏樑的技巧，而是像我們聽到攝影家庫德卡、阿勃絲（Diane Arbus）存在狀態的各種傳奇，透

過林柏樑自身的存在歷程，做了一種「照明式的綜合」。換句話說，如果不是獵奇式

的攝影美學，爲什麼要去拍〈官秀琴〉（一九九九）、〈與小八家將的對視〉（一九七七）、

〈施伯虎十四歲〉（一九七九）、〈祭典中的兒童〉（一九七九）、〈出世〉（一九八〇）、〈命

運〉（一九八三）、〈幻影人生〉（一九八七）、〈工業化以後〉（一九八八）、〈都市邊緣人〉

（一九八九）呢？透過解說與明信片的背面手寫文字，每一張都有非常具體的人事時地

物，尤其當陳伯義一一說出這些故事時，漸漸地，我有一種領悟，與其他攝影家的不

同之處在於，許多故事，有時候幾乎等於是攝影家自身在流離狀態中所觸及，是某種

間接的自我論述。換句話說，當他的影像觸及他者時，同時也是他透過影像讓觀者得

以藉此觸及他自己的存在狀態。

　　譬如，此刻的我，在咖啡館的桌燈下，拿出〈都市邊緣人〉（一九八九臺北市）這張

明信片時，雖然我讀著林柏樑手寫的這位年約四十歲的流浪漢的無名邊緣人的文字，

說明他如何被一位凶悍的老闆娘和一個男人攻擊卻沒有還手，又如何躺在都市廢水排

水口上藉酒澆愁。但是，反覆讀著影像與文字的我，直覺這無異是一張長期失業中的

林柏樑的自拍背像。無邊展開的廢水水域，使我想到了黃明川的《西部來的人》、陳

芯宜的《我叫阿銘啦》、以及蔡明亮的種種電影場景，有一種流淚的衝動，是因爲這

已不是張照堂一九六二年的夏日知青背影，而是一個流離在二號水門附近的失業攝影

者自畫像。這張自畫像，早於上面三位導演的電影場景。

另一方面，這個展覽讓我感動之處，不只是林柏樑淡化了攝影追求的艱辛與堅

持。與陳伯義爲此展覽共同工作的還有另外兩位藝術家——李旭彬和蘇育賢，以及整

個海馬迴光畫館的團隊。雖然「私人備忘」的文宣與出版品上——或許這根本不是「展

覽文宣」的操作思維——沒有出現任何策展人的名字，但是，其效果與力度卻似乎不

比北美術館進行的張照堂展覽來得低。爲什麼呢？首先是海馬迴這批藝術家試圖奮力改

變美術館策展的「照明方式」，「逆向」在小畫廊展出，精細而近身的現場口述，攝影

集改以明信片盒，並且每張明信片背面用訪談整理後林柏樑手寫的方式、以有限版次

印刷呈現，還蒐集了相關的文件信件，以及不同的口述聲音，透過耳機的訴說，這種

關係極爲近密的口傳與對談，是一種完全不同的「照明邏輯」。

大量與長時間的口述歷史與故事出土，就單一攝影家的展覽而言，是相當冒險的

操作形式——因爲這很難操作。這些故事若要有真正的力度，攝影家的「照明」過程，

將會現形無遺，除非他本身在拍攝過程中已埋藏著很多當時難以言說，如今卻非說不

可的故事。又除非，這些故事與文化史、攝影史、與他的自身生存狀態與歷程，有著

複雜的交織與對話，有著必須加以呈現的價值。

然而，如同陳伯義在說林柏樑的照片故事過程中，提到了一個「私人備忘」最困

難卻也最具挑戰性的美學問題：是不是只有在田野中不斷往前衝，為了關切不同對象而奮不顧身的攝影者，才是他最難得的黃金時期？我認為，這正是為他人而非為自己的藝術、為照明他者而非光耀自我的藝術最困難的美學挑戰。

有幸的是，我在海馬迴這次展覽概念的扭轉所發出的巨大閃光之間，我看到了一批瘋狂藝術家為了照亮林柏樑，設法把自己的藝術家署名壓到幾乎完全不可見的努力。做為一個光畫館所射出的光線與光芒，有時候，完全沒有署名的工作者的影子，就如同自我隱身的光線，這種去自我的逆向藝術實踐，會更讓人感受到這些光芒是活的：他們在奮力照亮著先前被忽略的人，就如同林柏樑先前所做的一樣──先抹淡、抹除自我的名字與歷史，先抹掉了自我的重要性，先照亮別人，以便得到更厚實的、活在真實歷史中的自我。如果，這個自我真的是他者、弱勢者、無力者的光源的話。

存在部署、精神生產
與生態智慧：
林柏樑的「浮槎散記」

上一章書寫林柏樑，是二〇一四年他在臺南海馬迴光畫館的「私人備忘」個展。前文中我以阮義忠與林柏樑的攝影美學為對比之例，透過「照明的邏輯」來說明我對林柏樑攝影生涯的輪廓素描：「『照明的邏輯』給出的是它照明出來的環境、物件與相對光影關係，而不直接給出自反性。我們若想要細察出光源的運動狀態，就得要透過時間的歷程，把環境與物件的各種變樣關係加以掌握，發光光源的結構，才能間接反指出光源本身。但是，如果直接把鏡頭指向光源，反而會讓視覺部署的能耐呈現出源頭本身的一片眩光，有若直視烈日陽光，無以說明任何對象的變化樣態。」

經過了四年的準備時間，林柏樑在高雄市立美術館的「浮槎散記」個展（二〇一七年十二月九日至二〇一八年三月四日），以幾乎接近回顧展又具有前瞻性的重量，將其四十年的創作生涯，分布為四個展區，頗有「把鏡頭指向光源」的自我反映之姿。本文嘗

試從高美館「浮槎散記」的展覽評論入手，以突顯「存在部署—精神生產—生態智慧」三個環環相扣的美學思維，同時，也將關係美學與交陪美學置入一種對話與對比的觀點，用以討論「浮槎散記」的特殊配置。

「浮槎散記」是攝影家林柏樑的個展，它分布在「今昔對視」、「文學容顏」、「公娼記事」與「私人備忘」四個展間單元中，若用時序來理解這樣的分區，攝影家從一九七〇年代跟隨畫家席德進踏查民間藝術田野；隨後應邀為《皇冠》、《中國時報》、《大自然》、《人間》等藝文媒體、報社雜誌擔任攝影，在一九八〇年代拍攝了各類土地關懷的相關專題；一九九八年展開「文學的容顏：台灣作家群像攝影」的委託系列拍攝工作；一九九九年投入為期三年的公娼運動紀錄工作；，最後，林柏樑在臺南與海馬迴光畫廊的三位藝術家相遇、相知、對話、書寫，在上萬張影像之間挑選不到五十張相片，於二〇一四年舉辦了跨越攝影生涯的「私人備忘」展，並出版正面為影像、背面印有敘事文字的明信片集式攝影集。

不過，若以時序來理解這四個展間的配置，觀者不免會感覺到這些時序中，某些系列被放大，某些分類又不成系列。譬如「私人備忘」這個展間的配置，分明是延伸自二〇一四年海馬迴的展覽。因此，我不禁想問：難道「私人備忘」這個展間的成立，只是因為先前的展覽，或者說是有許多零散的作品，無法成類，所以才這樣歸為一個「無法分類」的分類嗎？從關係美學與交陪美學的「會面唯物論」觀點來看，海馬迴

## 存在部署與
## 詩學相遇

藝術家團塊——李旭彬、陳伯義、蘇育賢——與林柏樑在臺南的相遇，不僅只是存在部署上偶然，它還是精神生產的事件，更包含了特屬於藝術家集體的生態智慧，簡單地說，就是從創造性的個體生命到創造性的社會配置的精神生產過程。

首先，就存在部署而言，林柏樑的攝影實踐，總是通過詩學的相遇而發生；反過來說，林柏樑的詩學生產，亦總是通過攝影實踐得以落實。與席德進的民間藝術踏查，看似存在上的偶然，實則是青年攝影家林柏樑追求藝術生命的主動締結和選擇：他主動寫信給藝術家席德進，求取其藝術啟蒙，才會有後來展開的踏查攝影。林柏樑後來的拍攝，不論是與鹿港龍山寺的相遇，與詩人莫那能的相遇，與一片荒田地景、一位水門邊的遊民、小說家葉石濤、公娼官秀琴、劇場思想家王墨林的相遇，不論是風景、人物或社會運動現場，猶如約瑟夫‧庫德卡與他鏡頭中吉普賽人的相遇，在直觀的選取中，這些對象並不是要被鏡頭獵取的對象，而是直接落入他無意識的存在部署畛域中，成爲他藝術化自己的生命的一部分。因此，「浮槎散記」的四個展間，毋寧可說是林柏樑的四種精神變異體，是他的主體性的四個不同的幻化名相，也是他的存在部署的四個事件。

這種多音、多聲部的主體性，正是法國哲學家瓜達希（Félix Guattari）在《混沌

168

# 精神生產與創造性配置

滲透》（Chaosmosis）的生態智慧美學中強調的生產與創造的主體性，它進行的是具有各種精神變貌的主體性的生產。簡單地說，林柏樑是跟隨著他對攝影對象的投入，而在精神上一層一層蛻變爲成熟藝術家的。而林柏樑在存在部署中除了遭遇過與席德進、V—10、解嚴前後的時報集團、文學家、公娼的集體配置影響，並在其間創造出其特異影像之外，與海馬迴藝術家集團的相遇，似乎讓他從這些年輕藝術家的交往交陪中，重新活出了另一個林柏樑，讓他的主體性再一次得到更新。

其次，就精神生產而言，我們在「浮槎散記」展間中觀察到林柏樑的知覺動蕩，總是與「團體、社會經濟機器、資訊機器」的聯結。換句話說，四個展間，其實就是四種團體、四種社會經濟機器、四種資訊機器的聯結展現。於是，這四個展間的影像，可以看做是攝影家林柏樑精神生產的四種樣貌。

最早的階段，席德進引領青年林柏樑進入的不只是一個個人藝術家的私密世界，而是廣袤的民間藝術、文資保存運動與廟宇交陪境的知覺動蕩世界。「文學的容顏」的委託系列作品，林柏樑自行滑入了文學書寫的空間中，細讀作家的作品，汲取這些作家的精神質地，轉化爲系列的詩性肖像，成爲臺灣文學館的重要出版，打造出罕見的臺灣文學家肖像之詩。

重新凝視
民間藝術的
生態智慧

公娼運動之屋，象徵的是社會底層的政治反叛和抗議，但攝影家在這個場所中締結的卻是從早期拯救雛妓運動中歷經危難的莫那能詩人與其妹之眼，以及官秀琴這樣的公娼底層人物的精神肖像，猶如畫家馬內的畫作〈奧林匹亞〉，諷刺臺北中產階級虛矯道德的假面，成為公娼運動史中的重要影像生產。

最後是在海馬迴青年藝術家團塊的刺激、對話與影像整理中，林柏樑終於自我重新挖掘出那些不曾被「作品化」的作品，勾勒出當代青年藝術家團體之眼中的嶄新自我，在二〇一四年光畫館的「私人備忘」展覽中，以明信片式的信箋攝影集設計出版，匯為一種前所未有、文學書寫的明信片式資訊時光機器。讓原本存在部署中提煉出來的展覽事件，上升到個體與集體的精神生產，並進而化為時間機器的創造性配置。

第三，就生態智慧而言，林柏樑在「浮槎散記」例示給我們的是一種精神的交陪和關係的深度締結術，使得他能夠在集體主體性的新創生產中，展現個體藝術家的生態智慧。他並不依附在既有文化環境與文化消費中的訊息機制中，譬如攝影協會或沙龍攝影，而是每每在與不同社會文化集團的對應中，勉力締造出這個集團關係的新影像面貌，同時也不斷藉此更新攝影家自己的主體面貌。內在持守著這樣的交陪與關係美學，讓攝影家林柏樑得以乘著影像的浮槎，從流動的能指中，穿越文化環境中的家

170

171

庭、教育、環境、宗教、藝術、社會運動，留下了諸如萊卡委託的蘭嶼影像，和「近未來的交陪」展中，重新凝視民間藝術與自身早年藝術啟蒙經歷的「對視」系列。

林柏樑在習以為常的文化消費慣性中，雖曾為媒體工作，卻能避開意識型態的工具化造影，或者將拍攝對象給予人道主義的簡化框架造形，拍出北港朝天宮伏身投地的信仰者身影與她的周邊環境影像。尤其是他在困頓之時，仍能夠打造一種反身性的詩意，把水門邊的遊民轉化為一種非符號化、非語言化的恢宏漂流影像，讓觀者感受到與藝術家共同在場、與遊民感同身受的天涯淪落水平線。然而，林柏樑面對這樣帶著不堪的場景，就像他真誠面對的公娼形象，歷歷在目。在林柏樑的視角中，所有社會生產都要經過藝術家精神生產的篩選，個體的主體性，經過這樣的攝影眼的篩煉，得以自我塑造其個體天地，於是乎，一般社會思維與刻板形象的用心，歷歷在目。在林柏樑的視角中，所有社會生產都要術家波依斯的社會雕塑，永遠保有開放的想像，得以自我塑造其個體天地，於是乎，即便是一位水門邊的流浪漢，也能散放出與宇宙相通的靈光。就此而言，藝術家林柏樑善於對整個習常的社會文化和訊息機器提出異議、提出歧見、保持差距、維持疏離，以便關聯到某種更有創造性的交互依存網絡，開啟更廣闊的精神生態系。

「浮槎散記」的空間配置，不是用藝術去再現生命，而是藝術家林柏樑生命藝術化的四個樣態。當這個世界被完全籠罩在資本主義的架構運作中時，重要的並不是重複進行物化的攝影「操作」，而是攝影家將自身存在投入各種異質過程的思維運動中，

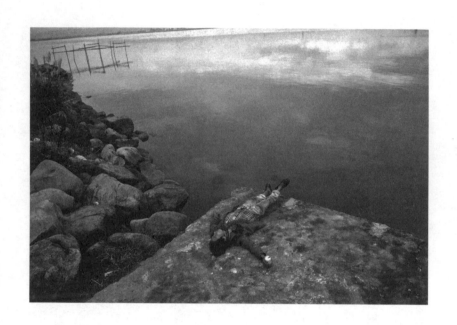

林柏樑｜〈都市邊緣人〉｜1989｜臺北市

以抗拒主體性模式的單一化、同質化、標準化。於是，我們看到林柏樑實踐的是精神生產生態智慧的基本原則：「接合各種獨特宇宙與罕見的生命形式」，讓差異留在主體性的深處，讓藝術家在進入社會生產脈絡之前，首先將主體自身養成爲一方差異生產、維持異見的觀景窗。

於是，我們可以說，從「浮槎散記」的展示美學中，注意到林柏樑主體性的生態轉化，也意識到林柏樑經歷過的主體交陪依存關係。就策展配置角度來說，四個展間，與其說是四個藝術家生命的事件，不如說是四種林柏樑的精神生產交陪境，四種智慧生態的匯集──文學詩意的、社會運動的、文化視野的與私人歷程的。這四大交陪境，既塑造了林柏樑攝影藝術的生命特異情調，使他在社會底層、文資與文學岩層之間不斷盤旋，但在精神盤旋的同時，他的攝影影像，又反過來勾勒出這些交陪境前所未有的面貌，讓它們捕捉到了集體感性的共振張力。

# 注意力、聲光機器
# 與生命政治：
# 短論沈昭良的「STAGE」

「STAGE」這個英文字，可以譯為舞臺、戲臺，也可以譯為講臺，那是一個注意力投射的中心。透過活動發光的機械式展開舞臺背像，十年來，沈昭良似乎要講述更為複雜的舞臺面貌，某種關於注意力的機器。「STAGE」如果當做一個概念，它還有一個時間性的意味──階段。不只是機械式組裝舞臺一步一步自我展開的步驟，「STAGE」也隱藏著臺灣攝影史的展開。

鄧南光在一九四〇年代的新竹北埔，已攝有〈平安戲〉戲臺的影像，那是簡單的木架構，對照著日式騎樓，畫面大部擠滿了戲臺下的觀眾，面向戲臺上兩位似乎被放大了的平安戲演員。如果我們把目光焦點移向歌女背像，那麼，一九五〇年代，鄧南光的〈九份盲女走唱〉，給出的是包含了完整景深的環境要素。至於戲臺的後臺，張才在一九四八年的〈新光歌仔戲團後臺〉，似乎預示了張照堂〈基隆一九七四〉的歌

仔戲後臺，只不過〈基隆一九七四〉前景的兩位戲子，感覺在後臺比前臺更有戲。當然，一九四八年，李鳴雕的〈大稻埕〉對歸綏戲臺的呈現，木架構依舊，但是戲臺中堂的複雜裝飾，已經占有了一定比例。最後，張照堂一九七八年的〈宜蘭協福軒傀儡戲團〉，在構圖上，更放大了傀儡戲戲臺的機械性與人為操控性。「STAGE」的圖像意指，漸漸朝向整個戲臺的組裝性格，對於這種臨時戲臺在現實中的虛擬構造，給予了更大的關注，後臺與前臺的連動組裝關係，成了注意力的焦點。

從電影學的角度來說，STAGE更像是室內的影棚，只不過，二〇〇五年之後，沈昭良的「STAGE」將這個攝影棚，直接轉向了臺灣庶民社會的一個排場機器，既延續了一九四〇至七〇年代臺灣攝影史上的一個重要主題，同時亦將「STAGE」與「SINGER」加以斷開，分別特寫了組裝化的無人自動伸展發光舞臺，以及在舞臺之外的日常環境中，特寫原本在舞臺上活動的歌手靜照。

就「STAGE」這個系列而言，與一九四〇至七〇年代黑白照片最大的不同，或許就在於光與彩度的表現。同時，攝影者對於機器舞臺本身的注意力，以及機械舞臺與人的斷開，亦迥異於戲臺黑白攝影中對於人的關注。

首先，機械舞臺的LED發光構圖，呈現了全球視覺文化中的流行圖像——太空梭、戰鬥機、山寨凱蒂貓、自由女神、巴黎鐵塔、雪梨歌劇院、凱旋門、卡通城堡，都在LED發光體的高彩度表現下，由電視電影電腦的發光介面，轉置到機械性的舞

沈昭良｜《STAGE#02》｜雲林｜2008

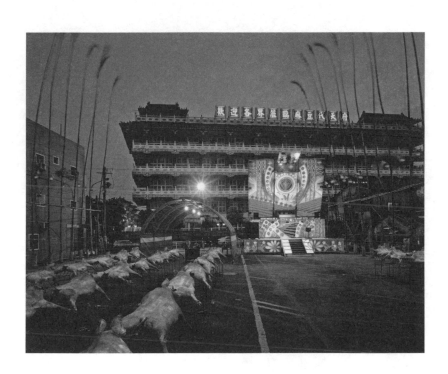

沈昭良 │《STAGE#117》│臺南│2013

臺背景上。同時，依據攝影者的觀察，近年舞臺背景轉向抽象線條與色塊的布置，很可能與電腦桌面螢幕保護程式的視覺注意力普遍化有關。攝影者在不打光的原則下，反運用舞臺伸展後、演出前的黃昏「魔幻時刻」，捕捉到這種發光機器的光彩背像，反襯出其背景中的擁擠街道、無人廟埕、魚塭、沙石工地、棚架、高樓、海港、廟會醮壇、土地公廟、機車、路燈、甚至是傳統掌中戲臺的寂寥與彼此爭豔。無人注意的時刻，即是生命政治的空隙，在婚喪喜慶廟會集眾的空隙時刻，一座座吸納光影與彩度的攝影機器，對上兀自發光、製造幻彩的自動機器，當代庶民社會視覺注意力的涵蓋性與發散性，早已奪取運轉走唱於其中的歌手光采。

其次，這種聲光機器雖然在攝影中被消除了聲音，但是，它蘊藏的速度、跨國思維與流動性，瞬間展演的爆發力，亦與當代攝影本身隨處展開其「舞臺化」的框架視覺，有高度的相應性。二〇一四年橫濱三年展，沈昭良捕捉到了與日本攝影家柳美和的合作機會，將雲林麥寮的流動舞臺卡車，推向了橫濱美術館的新港倉庫展場，讓「組裝」、「伸展」的概念延展到「輸出」的層次。至此，流動機器舞臺卡車成了臺日藝術家、藝術學院師生的協力共作與對話平臺，而沈昭良的作品概念也從攝影、田野調查、攝影書、百科全書式展場、高雄駁二現場表演式的呈現，進展到機器的重新生產與跨國組裝。沈昭良的「STAGE」系列，可以說在原本幻影機器的現實中，打通了一條從地方視覺文化反饋至全球化的生命政治通路，就此而言，他也證明，藝術的介面在文

化輸出的速度與力道上，並不亞於文化產業符號式的輸出模式。

攝影究竟是什麼？就它做爲機器程式操作的層面而言，若以攝影者與被攝者的關係而言，如同殖民博物攝影的歷史所示，經常帶著懷舊與此曾在的遺憾，亦總是帶有倫理上的焦慮與悖論。但是，一旦我們把焦點轉向機器本身，轉向機器的運轉、物流與人流的操控與部署，某種特屬於在地文化脈絡的生命政治，就獲得了它自身的舞臺。沈昭良的「STAGE」，於是成爲庶民文化自我宣述的當代攝影講臺，不僅從臺灣攝影史上的「野台」主題，轉出了當代生命政治的嶄新風景，也將之轉置入國際的展演排場中，呈現出一張張特異的發光戲臺之臉。

# 多孔廟埕‧
# 交陪大舞台：
# 陳伯義的影像場域

五百年前的世界景像，要如何傳遞到當代？這個問題，就像我們追問大衛‧鮑伊（David Bowie）在他二〇一五年的同名音樂恐怖短片《黑星》（Blackstar）、麥可‧傑克森（Michael Jackson）一九九一年的音樂專輯《危險》（Dangerous）的唱片封套、吉勒摩‧戴爾托羅（Guillermo del Toro）在二〇〇四年出品的電影《地獄怪客》（Hellboy）中的種種地獄影像，有何共通之處？那就是這些西方的當代文化藝術創作者，都從十五世紀的荷蘭畫家希羅尼姆斯‧波希（Hieronymus Bosch）的繪畫創造性取材甚多，讓加拿大哲學家查爾斯‧泰勒（Charles Taylor）所謂的五百年前神鬼人相通的「多孔世界」（porous world），在當代文化中透過藝術家的精神傳遞，改變傳播介面，進入流行文化，繼續活現人類與地獄鬼魅世界的互通情景。

五百年前的
多孔世界

上面提到的三件作品，屬於影像、平面設計的作品，它們充滿了當代文化的力量，卻都有一個五百年前的歐洲多孔世界的文化傳承痕跡——波希的繪畫。然而，波希的文化背景又是如何？他傳承與創造的恐怖景象，又來自於何方呢？硫磺燃燒著的黑暗湖面、鼠頭國王、魔鬼的拷問、巨大斷頭臺的行刑，從〈最後的審判〉的恐怖場景，到驚世駭俗的〈塵世樂園〉，他與同代的著名畫家達文西、波提切利（Sandro Botticelli）有所不同，他的地獄場景不限於藝術史教室或美術館，顯然這些場景萌生於流行文化和西方文化中更為廣泛的地獄概念：拷問、怪物、無盡痛苦的所在。與此同時，十五世紀對於西歐、特別是荷蘭來說，是地理大發現、第一波全球化的起始點。與此同時，基督宗教開始早期的宗教改革，漸次轉化為個人直通信仰、因信稱義、不依賴教會教堂的時代。

除了原本的民間宗教與民間傳說之外，波希的地獄畫已決定跳出以《聖經》為本的地獄場景，因此呈現了更多想像的地下場景，而非懲罰與毀滅。；更像是一個神鬼人的戰場，而非一神統治、集中審判的地獄。於是，舞劍的獅頭怪物、吐著骰子的雙性鳥人、女性被狗奴役、一群男人被妖精強暴。波希認為，對塵世的無盡依戀，正是造成地獄的根本起源，也讓人類與上帝的天堂天人永隔。這樣的思考，實際上非常

接近五百年前盛行於歐洲的民間信仰。不到一百年，被同儕稱爲「波希再世」的老布魯哲爾（Pieter Bruegel the Elder），卽畫出了〈反叛天使的墜落〉（The Fall of the Rebel Angels）與〈死神的勝利〉（The Triumph of Death），裡面充滿了掠首、去肢之戰爭場面，和以血和屎塗抹現身的妖異之怪。人與動物之間的互相流變，欲望之間的爭戰不休，成了民間信仰中不可取代的場景。

著有《影像人類學：圖畫・媒介・身體》（An Anthropology of Images: Picture, Medium, Body）一書的藝術史家漢斯・貝爾廷（Hans Belting）認爲，依據德國傳統的人類學概念，自哲學家康德以來，「影像」（Bild）就具有多重的意涵，不僅涉及具體的圖畫、聲音、觸感等感覺知覺層疊，還涉及產出影像的身體、空間場所與媒體介面。特別是從死者追憶所產生的肖像畫，神祇崇拜所產生的雕像與繪畫……等，都不單單指涉今天通俗所稱「影像」視覺物，而更多指向人類身體所生之記憶、夢幻、出神經驗之中的原始影像生產。

就此而言，波希與老布魯哲爾的圖畫背後，更原初的影像生產場所，恐怕就是民間信仰的俗民身體與儀式聚集地的種種民間文化表現吧！基於這樣的理解，我們返身直面臺灣的民間文化，它的影像生產力來自於哪裡呢？答案很明顯，沒有民間身體想像力爲基底，沒有藝術家的創造開展，沒有場域媒介的轉換，不論是記憶、夢幻，還是出神經驗，都不會有表現力的出口。

182

# 交陪諸眾的
# 身體展演舞台

特屬於民間宗教精神地理的「交陪境」，民間宮廟的動態自我組織境界，曾經在二○一七年蕭壠國際當代藝術節的「近未來的交陪」中大放異彩，突顯了臺南傳統文化中的地方性、國際性與當代性。其中有不少值得進一步探索的當代藝術表現空間。透過二○一八年至二○一九年在臺中文資局辦公大廳的展覽「想要帶你遊花園：民間音樂交陪藝術祭」，在「交陪境」的劇場和夢幻性格部分，特別是需要更正面的面對。

原本的交陪策展團隊，探索了以南管館閣意象為出發點的各種民間音樂場域，包含：布袋戲臺、唸歌角落、牽亡歌陣，同時也邀請日本道路舞踏者福士正一進行臺中第三市場、善化慶安宮廟埕，在生活場景中與一般市民進行藝術經驗的交流。其中，善化慶安宮一晚的演出，自我組織現地劇場，蘇俊穎布袋戲班的音樂與舞踏身體的深度對話，夢幻而異質，特別令人回味不已。

因此，二○一九年的臺南傑出藝術家巡迴展，我們打算再一次集合在宮廟的廟埕，重新出發，探索交陪境的劇場舞臺特性。這一次，我們將集中焦點在臺南的廟埕空間，視之為所有遶境交陪時換香對應儀式展演的交陪劇場，視之為開放的景框、靈視的運動、祝禱的幻想、俗民的身體、疊合的影像、承載的土地、無名的諸眾交織成的交陪大舞台。同時，邀請攝影家陳伯義、陶藝家吳其錚進行對話性的當代影像藝術

與陶藝陶土的創作，在建築藝術家陳宣誠設計的流變廟宇基座場域中，構築出充滿樸拙想像世界的多樣舞臺。

陳伯義的「廟埕（bio-tiânn）」地景影像採集計畫，透過攝影的方法，採集廟埕上周而復始的信仰活動、戲劇表演、日常生活，與市集買賣，然後，將每個活動的元素組合堆疊在廟埕廣場上，讓不同的事件相互交織，完整呈現廟口大舞臺的多元空間使用與開放、豐富的生活紋理。在這個開放式的文化大舞臺周緣，是吳其錚多變色彩的陶土綺麗夢幻世界。吳其錚透過「燒窯」的變異造型與「安平風獅爺計畫」的系列風土元素，捏塑出造形獨特、瑰奇幻異、迭富光影變化的多孔土偶。

攝影家陳伯義規畫踏查了臺南五座廟宇的廟埕，做為這個劇場與大舞臺的實際參照地點，它們是：臺南開基玉皇宮、臺南東嶽殿、佳里興震興宮、學甲集和宮以及海尾朝皇宮的廟埕。

首先，**臺南開基玉皇宮**，就是民間俗稱舊天公廟，位於府城鎮北坊，它的廟埕環繞著金紙店、民宅與小販。陳伯義探訪了戊戌年西羅殿恭送天師回鑾儀式，以及己亥年正月初九的拜天公祭祀。

接下來是**臺南東嶽殿**，俗稱獄帝廟或是岳帝廟，是府城聯境中的八協境，也是府城著名的七寺八廟之一。東嶽殿的廟埕空間，在日殖時期的市街改正運動後，變成穿越的道路，代表了殖民者的忌憚之所。而廟宇所在的臺南民權路，布滿了臺南傳統的

184

神像雕刻、紙紮店以及民眾聚的東門市場。陳伯義跟隨著德聖壇永祀王船，參與往東獄殿領令的儀式。

第三處爲**佳里興震興宮**，舊名爲清水宮，祭祀由福建流傳而來的清水祖師，屬於佳里興聚落的信仰中心，廟宇的裝飾，有葉王的交趾陶以及何金龍的剪黏，在文化資產的領域中，是傳統民間藝術的經典，早在一九四〇年代的《民俗臺灣》和一九七〇年代畫家席德進的《台灣民間藝術》一書中，即多所著墨。其廟埕事件的影像內容，取自戊戌年永康保安宮徒步前往南鯤鯓謁祖進香，途經佳里興震興宮進行參拜換香的過程。

第四座廟埕是**學甲集和宮**，頗具社區意涵，它是後社角的十姓氏公廟，每年農曆三月十一日的上白礁，都有由集和宮出陣的蜈蚣陣。若以特色區分來看，學甲後社集和宮蜈蚣陣有龍頭鳳尾，其蜈蚣陣是以十八塊木板連裝而成，由一五二人分兩班輪流扛抬行走，上面分別坐著三十六位小朋友，扮演不同朝代的歷史人物，是少數仍由人力肩扛行進的蜈蚣陣。

最後一個是**廟埕海尾朝皇宮**，位於臺南安南區的海尾寮。此處早年爲臺江內海，後因淤積成沙洲形成聚落。朝皇宮最大的當代特色，就是大廟興學，目前是臺南社區大學臺江分校的所在，形成一種當代嶄新社群群眾公共空間的樣態。廟埕空間上午爲菜市場，晚上則爲社區大學上課場地，陳伯義拍攝的內容爲己亥年朝皇宮信徒，徒步

陳伯義｜〈大廟埕—佳里興震興宮〉｜2018

陳伯義｜〈大廟埕—學甲集和宮之蜈蚣陣〉｜2019

前往良皇宮進香的過程。

彷彿是陳伯義市民與環境影像的抽象對應，吳其錚的土偶不僅充滿地氣靈力的喜感，又帶有詩意晦澀的憂鬱；這些人物與環境印象似乎都近身可親，卻又像是出土自遠古；它們都具有某種木訥無言的氣質，但貼近細看又覺其故事性滿溢。而吳其錚近年跨界與動畫師、劇團合作，使他的土偶有戲劇活動關節的設計，產生樸拙的動作、清脆的撞擊，在劇場性的陰影中，召喚著我們回到遠古的童稚多孔世界，像兒童繞著廟埕開放的世界大舞臺奔跑，兩位藝術家的作品與計畫，在這個大舞臺上，為我們搬演著無邊無際的信仰宇宙流變大戲。

有趣的是，受邀進行展場設計的建築藝術家陳宣誠，設計了一個可以移動的廟埕框架場域，輔以抽象化的布樣色彩和結構線條，為「交陪大舞台」的具體形貌，給出了一個易於穿越、近身、展示、演出與重新組裝的可變移動架構，將民間的智慧化現為多彩的影像做為內容，而這樣來自民間的多彩活現影像，正是源出於民間身體，運用當代的媒體介面，最後產出的多樣圖像與創作。

然而，不同於波希、老布魯哲爾的繪畫表現，亦不同於貝爾廷過度將影像人類學中的影像「場域」縮限在人類身體、媒體介面和視覺圖像上，這個展覽特別重視「交陪境」的流動聯結場域，所以，「交陪大舞台」的展覽將串連全臺六個不同的場域，在每個場域發生不同的藝術事件。同時，也運用可變的藝術建築架構，適應不同的場

域邏輯，建構「開放、多孔、滲透式的廟埕劇場」氛圍，讓當代藝術、民間藝術、文化資產、在地脈絡無縫接軌，創造一個當代的多孔廟埕交陪大舞台。

# 氣態分子・出神影像：
# 港千尋的「超自然」攝影
# 與民間信仰

「每當我試圖透過視覺媒介要再現一個儀式，我通常會感到那些圖像並不完全等於那個儀式的影像本身。總會錯失掉某種事物或某個人。」日本攝影家與策展人港千尋在接受訪問時，以這樣的「錯失圖像」，做爲他對「儀式影像」的思考起點，我對這樣的說法其實感到震驚。因爲，與這種「錯失、錯過、無法維持、未得保留」的經驗對應的，正是攝影圖像的特殊存在的理由。

港千尋曾經在二〇一四年出版的《照片上的靈魂》（Anima On Photo）一書中，寫了一篇〈光的動物〉，我至今仍印象深刻。這篇文章的開頭是這樣寫的：「三年前的春天，我獨自沿著海嘯肆虐過的海岸線前行，在一個小村莊，與一個不尋常的景象不期而遇。因為這個村子恰好座落於海岸線邊，所以幾乎完全被摧毀殆盡，只留下一些建物的地基殘垣。我看到有一處原本某間家屋的入口處，還掛著一排相框。照片的大

# 湯立儀式的
# 消盡與耗費

小不同，每一張都有家族成員的肖像。在一個廢棄的環境中，看著無人再看著它們的照片，我感到不安。曾經有人將這些照片蒐集起來，將它們置放在這些水泥的基礎上。」

在這段文字中，我不僅感受到那種已經整片「錯失、錯過、無法維持、未得保留」的事物與人，同時又感受到攝影圖像依舊存在時所具有的魅感之力。我認為這種獨特的魅感與共感之力，就像〈光的動物〉這篇文章的開頭所描述的獨特、令人毛骨悚然的景象，只要仔細讀過，即令人難以忘懷。只要是在那種獨自一人的狀況下遇見了那樣無人凝視的圖像，這個視覺經驗本身，就成就了某種獨特影像，甚至是某種屬於個人不期然而經歷的儀式：遭逢死者，直面死亡。

那麼，在自然災難所消除與抹除的存在之外，人為的儀式本身是否也等於是某種消除與抹除的過程呢？從法國哲學家巴塔耶（Georges Bataille）的消盡與耗費（dépense）觀點而言，消耗、消盡、消除與抹除，甚至更貼近儀式的本然面貌，儀式在時間、空間、身體與能量上，都在進行非日常性的劇烈耗費，而不是日常的消費。

關於日本愛知縣花祭的「霜月神樂」（Shimotsuki Kagura）的過程中，在冬季的豪雪山區迎接神祇，由幾個村莊輪流，位於零下十度的飄雪低溫中進行「湯立」（Yutate）的沸水儀式，就是攝影家港千尋告訴我的故事。

我在與他聊到臺灣臺南地區的「迎王爺‧燒王船」儀式時，他談起了「湯立」儀式的耗費現象。據說這個祭典是由鎌倉時代開始，已有七百年的歷史，目前已面臨消失，所以愛知縣當地也開始進行保存運動。因為聽來了這樣的故事，並且看到了港千尋在王俊琪在高雄市立美術館策畫的「城市魅感」一展中，呈現在纖維物上的幾十張關於「湯立」的圖像，我便開始尋找網路上相關的紀錄。看完了這些文字說明與紀錄後，回頭看港千尋的照片圖像，最後，再經過對他個人的訪談，我才漸漸明瞭，為何港千尋在訪談中要說：「儀式本身的影像，不等於視覺媒介的再現圖像。」

「花祭」中所謂的花，其實是彩紙條，串串接起，由天花板垂掛下來，跳舞與儀式就在這些一串串彩紙的天花板下進行。「花祭」又名「湯立」，也就是在祭典儀式場的中間，會有一鍋熱水用柴火煮沸，由於熱溫溼的空氣的關係，促使懸掛的彩紙會輕輕飄動。民間的傳說，就在這些彩紙因空氣流體的質地改變而開始輕輕飄動時，即是神明降臨的時刻。這個微妙的時刻，也是原本不可見的神明影像本身產生的時刻。

從黃昏持續到早上，男舞者與男女童在漸漸加速繞行著熱湯鍋時，伴隨著的音樂，有太鼓、笛子，有時會由女性演奏，最後，男舞者會以手持枝柳擊打觀看者、以稻草沾熱水噴撒於觀者身上，以趨吉避凶。到了早晨時，由於大家避寒飲酒的關係，早已不記得所有的細節，所以，這種「醉」的記憶影像（失去記憶的記憶），也是另一種液體在人體內形成化學流動時造成的影像。當攝影家在夜半時刻走至戶外，遇見天

際的明月天光時，他便穿梭在室內室外水、火、木、金、土五大元素隨著氣態水分子，相互映照而成的諸多影像之間。

首先，「湯立」儀式過程散發的水蒸氣，儀式本身的水分子濃厚度，在這一系列的照片中，得到了特別的表現空間。以沸水鍋為能量的核心，沸水帶來的水蒸氣、潑灑儀式過後瀘溼的鏡頭與清晨射入屋內的光線形成的光斑、霧氣中懸掛的紙條、懸掛的布匹與其中的名字、溼答答的地面反射的霧氣與光、奔跑與動作中的人影輪廓，與臺灣王爺信仰中取用的鞭炮爆炸硝煙四起的景象比較起來，「湯立」的空間本身是充滿著水分子運動的，港千尋的照片似乎讓這些水氣向觀者迎面襲來，甚至包圍著他們，使他們迷醉以至如在現場般看不見全景。這種讓觀眾身體與水分子運動進行碰撞與接觸的照片，的確是指向那轉瞬即逝的蒸氣與霧氣。如今，這種轉瞬即逝的水分子運動，透過照片圖像與展示，而得再度產生視覺上的傳導、震動與循環再生。在銀鹽時代，水分子的環境，也代表照片顯影與定影的化學變化過程，而氣態化的分子，正如同攝影影像本質的自然狀態，等待一瞬間的聚集與收斂。

其次，「湯立」儀式中的各種法師、樂師、靈媒、執事，在這一系列的照片中，不僅是引導整個力量再生循環的促發者，實際上也是這個能量再生循環過程的一部分。我特別感興趣的是一位法師在湯鍋儀式時，讓紙片懸立於半空中的這一組圖像。重點並不是去證明是否存在著宇宙能量循環之神，或者懸浮的紙片是否代表了祂在場

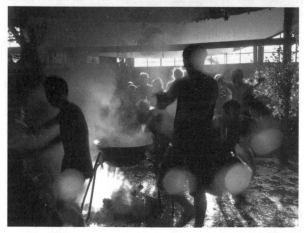

「湯立」儀式（攝影—港千尋）

迷醉時間與
氣態影像

的超自然力量。懸浮的紙片，呼應的是在場執行法師與攝影者本身的出神狀態，視覺與照片的片段性，就像那懸浮於半空中，即將落入沸水中的白紙。法師與攝影師不知道它會顯影出什麼內容，但是對於它正在呈現現場中的核心能量這件事，法師與攝影師並不是在觀察，而是在支撐這股能量，盡量維持這股能量，讓它即便是只有片段性、短暫性的存在，卻足以召喚出眞正的儀式影像：出神影像，一種遺忘自身意識，迷醉於現場整體場所力量的影像。

另一位手引綠色植物進行揮舞與拍打的靈媒，似如舞蹈，又如刹那間忘我的迷狂，還有執稻草繞著沸水湯鍋進行舞蹈的舞者，在儀式場中吹笛的笛手，戴面具與器物和在場參與者互動的展演者，都在冗長反覆的儀式時間中，成爲協助儀式成像、顯影、定影的力量線。出神影像呈現的是，參與者和攝影者本身在場身體的共振狀態，透過這個古老儀式的悠長反覆節奏，攝影雖然取出片段，但我們從這些片段中，卻也可以感受到攝影者做爲參與者、做爲儀式一部分的各種身體狀態與能量變化。於是，在某個瞬間，我們可以說，就追求儀式影像的成立而言，攝影師變成了那位讓紙片懸浮半空的法師，攝影師變成了繞著沸水湯鍋舞蹈的舞者，攝影師也變成了以戴著面具以奇異姿勢蹲距著凝視這世界的半神人，攝影師最終也變成了整場徹夜吹著笛子的女

性吹笛手，攝影師在儀式中流變爲他者的身體、他者的眼睛。

天際的月亮與沸水湯鍋下的火堆，霧氣氤氳的儀式場室內與亢奮奔跑的人影輪

廊，四射的光斑與噴發的水漬，懸浮於半空的紙片和儀式者大片白與紅的服裝面具，

「很可能，儀式的本然就是要讓諸般事物錯落消失，以便重新打開時空，讓其他的事

物得以來臨。」我們在這些儀式消盡後的圖像世界中，遇到了港千尋的照片，或者就

像他所說的，猶如在三一一之後的小村莊，某個家庭的地基殘垣中，遇到了已無人凝

視的家族臉孔一般，我們透過這些「錯失圖像」，得以感受到某個曾經在現場發生作

用的靈魂力量，他的身體、他的呼吸、他能夠感受到水氣與潮氣的皮膚、他的腳步，

是如何以水分子共振的方式捕捉著儀式現場的力量片段，直抵這個出神儀式的「再生

影像」。這個一個天地萬物再生循環的儀式，但同時也是攝影本身出離於城市脈絡，

隨著亙古循環的自然節氣，進行再生循環的一個影像運動，它卽是攝影術召喚死亡影

像的影像再生、是顯影定影的循環儀式。

就像「湯立」儀式的中間，著鬼面起舞的山神，祂拿著斧頭，以極慢的速度搖晃

著身體，攝影師港千尋說這個速度極有催眠的效果，所以他的視覺也漸漸模糊、入睡，

驚醒之餘，卻發現這位鬼面山神還在慢慢地搖晃祂的身體。這便是儀式的「迷醉」時

間，超出了日常的時間，而呈現了氣態分子化的、反覆的時間結構。這是第一種出神

的時間。到了晨間的儀式結尾，舞者的繞行速度加快，將全身赤裸，在此高潮的時刻，

舞者會手持稻草束，沾水大力將湯水撒向圍觀者，也與其他舞者相互噴撒，這時，攝影者港千尋衝向場地中間，導致相機嚴重濺水，時間結構改變，另一種「迷狂」出神狀態，如同吹笛手整夜吹笛造成的律動般，在微塵、水霧、水分子氣態化的狀態中，融為一種分子化的「迷狂」律動時間流體，影像的分子，回歸到了一種最原始的律動與初凝狀態，在「迷醉」與「迷狂」間成形。

# 多孔世界與
# 東南亞攝影：
# 人類世中的交陪美學

加拿大哲學家查理士・泰勒（Charles Taylor）曾經在《世俗時代》（A Secular Age）一書中，檢視了西方社會在宗教信仰上的改變，由五百年前，幾乎沒有人不具有對於神或魔性力量的信仰，至今變成這種信念只是眾多選項中的一種。從中世紀的有魅世界（enchanted world），從一個眾人相信有天使、鬼神、魔力、精靈與巫覡的世界，從一個認為神聖場所、象徵圖像、歷史殘片與遺物具有影響個人與社會的魔力，隨著人文主義、人類世（Anthropocene）與以人類為中心的工業現代出現，啟蒙與理性的力量，遂行馬克思・韋伯所謂的解咒除魅（disenchantment）工作，在五百年間，西方社會急遽轉變為下列三種特徵的「自然神論」（Deism）世界：一、自然只是對人類而有的自然，本身不具有任何不可控制的超越力量；二、神的觀念被限定在某種非人稱的超越秩序中；三、所謂的宗教本性，除了透過理性之外，沒有別的理解方法。

## 多孔世界與
## 多孔自我的互滲

從這種「自然神論」的精神狀態以降，下一步的發展，就成爲了一個俗化世界，包含：俗化的公共空間、信仰與其相關實踐體制的崩壞、不信賴宗教的文化條件已成爲一種可行的選項——這就是西方現代性的重要特徵。

二○一七年六月四日、五日在臺南蕭壠文化園區舉行的「交陪論壇・亞洲連線：身體、場所、影像的重新組裝」國際論壇中，日本攝影家港千尋開宗明義卽延續了泰勒的觀點指出，經過西方現代性的洗禮，多孔的世界、多孔的自我（porous world and self），像植物般、分子世界般，容許環境水分、氣體或異質分子進出的多孔隙世界，對於自然、物件、場所與神祕力量保持感應能力的世界與自我，已遭貶抑。在生與死之間、自然與文化之間、物體與人類之間、環境與人文之間，本來可以相互滲漏、相互連接與彼此借用的世界和自我，在現代世界中多遭流放，剩下的是幾何學化的、科學化的、理性化的、純粹化的世界與自我。

沒錯，我們因爲西方現代性而走入了一個學科分明、迷魅盡除的世界，然而，卻也因爲感性與理性、自然環境與文化自我的切割，使得我們很容易就陷入無力行動的憂鬱之中。嘉年華與社群祭典消失了，神話與想像的世界沒有了，取而代之的，是對於理性與科學信仰之後，無止盡切分眼前的世界之後，在生物學、心理學、語言學、

「交陪論壇・亞洲連線」國際論壇

經濟學與人類學的自我分析後，難以投入行動的深度憂鬱之中。

我們失去了跟魔法世界、多孔邊界的互滲關係，成了被緩衝過、邊界被固化過的自我（buffered self）。這樣的自我不再從自然界、宗教儀式與多孔世界中尋求徵兆與力量的互滲，自我變成了心理學化、精神分析化的內在生物學力量，只是物理與化學作用所生成的偶然集合，薩滿的力量世界離我們而去，科學的物化世界取而代之。就此而言，東南亞攝影史或許是一個強而有力的見證。

首先是現代國家的出現及其災難。譬如紅色高棉政權，一九七五年四月十七日，紅色高棉藉口美軍即將空襲金邊，將首都三百萬居民疏散至鄉下，並以三日後即可返回為由，緊急撤離民眾。不願意的人，可能就被軍隊開槍打死，殘疾不便者則被遺棄。僅僅三天內，金邊由原有三百萬人口變成幾萬人，撤離過程造成大量的人員傷亡。當上百萬柬埔寨人在集體農莊裡慢慢走向死亡，另外一些人和他們的家屬則被貼上政治犯的標籤，在紅色高棉的審查中心裡面臨更為直接的恐怖。所有這些審查中心中，最著名的是「S－21集中營」，這裡是金邊郊外的一棟磚石結構的法式建築，原是一所中學。攝影史家莊吳斌介紹的這張無名小女孩的照片，就是進入S－21集中營時，所留下來的檔案照片。

S－21集中營全稱「第二十一號保安監獄」。一九七五年至一九七九年間，據估計至少有一萬四千至一萬五千人被囚禁在S－21集中營。該集中營的犯人從全國選送而

# 泰國：

## 佛使比丘的「影像邊的佛法」

來，前期的犯人主要是龍諾政權時期的政府官員、軍人以及學者、醫生、僧侶等，後期的犯人主要是紅色高棉政權的黨員、士兵，甚至一些高級官員及其他家屬。經過陷人於罪的審問後，立即立往瓊邑克滅絕中心，用鐵棒、鎬、彎刀或其他工具殺害。全部囚禁者中，僅有七人倖免於難。這是來自於「純粹黨性」的不安恐懼與對於美國、越南、蘇聯ＫＧＢ等內外異質國際力量，所造成的自我屠殺。

其次，我們也可以從攝影上找到反面的例子，亦即利用現代影像機具，進行自我滲透與反觀，甚至依此發明嶄新的佛法傳布方法。泰國僧侶佛使比丘（Buddhadasa Bhikkhu）雖然早年就受到泰國佛教的傳統規訓，後來卻融合泰國佛教與民間信仰，改革信仰形式，拒絕特定的宗教認同，宣稱所有信仰基本上皆為一體，影響了一九三二年的暹邏革命，也影響了一九六〇與七〇年代的泰國社運分子和藝術家。他著名的影像創作系列，一九七二至九一年的「影像邊的佛法」（Dharma Text Next to Image）乃是為宣教所用，以重覆曝光的疊影方式，將他的參悟過程，以同一個自我形象的多重對話，來顯示求道過程中的種種自我矛盾與多重分化。此作品充分彰顯了一種多孔滲漏的世界觀與自我觀，這般亞洲主體性的多重自我，並不顯現為激烈的分裂狀態，反而在影像中被建構為對話的不同角度，與日本哲學家西田幾多郎所謂的

泰國：
沙克達恩拉

「多重自我辯證中的行動者」，維持著「無」的場所精神，若有呼應。有趣的是，為了宣揚這樣的多孔自我與無有名相的法，佛使比丘將他的體悟以詩歌的形式書寫於照片下緣，以利法的傳布。此外，在沒有電力的時代，我們還可以在照片上看到因缺乏電力的自然暗房所造成的手工效果。

另一個有趣的例子，來自泰國著名攝影家瑪尼‧斯伊萬尼彭（Manit Sriwani-chpoom）的「尋找被遺忘的泰國攝影師」計畫。經此計畫發掘的最有趣的攝影師之一，便是泰國自學的攝影師沙克達恩拉（Pornsak Sakdaenprai）。他在一九六〇年代就在披邁鄉村區古代高棉石廟群的依山（Isan）開創攝影工作室，以日光顯像沖印照片，直到該地區有電力為止。以他在一九六五至六七年間的人像攝影來看，沙克達恩拉的人像攝影特色是，他採用泰國鄉村音樂「look thung」在鼎盛時期的專輯封面風格，於是，來到相館沙龍的男人們，模仿著自己的偶像，平整後梳如貓王的西式頭髮，他們一律穿戴著從工作室借來的西裝上衣、襯衫和手錶，而且，其中一隻手上，總是優雅地垂懸著一隻未點燃的菸。與此同時，沙克達恩拉會將照片修飾使村民黝黑的皮膚變淡，也直接在玻璃底片刻畫，令他們的眉毛和睫毛變得濃密。

運用同樣一種技法，沙克達恩拉發明了佛教僧侶出家與還俗的雙重肖像照。照片

泰國：街拍攝影師　榮·旺沙旺

表面看起來，是一個人的雙重化，形成一對的佛教僧侶與青年男人的面部特寫。使用同一個鏡頭，一個年輕僧人依僧侶清規，剃光了頭髮和眉毛，而在另一個鏡頭中，他呈現同樣的姿勢，身穿從工作室借用的西裝，濃密的眉毛與頭髮，則是因爲底片被攝影師直接在玻璃板上進行刻畫，形成了有趣的想像與現實的對照。其實，照片是按照照片中年輕僧人的要求而製成的。原因是，他想知道自己若是普通人的話會是什麼樣。爲了因應這種需求，沙克達恩開始專門製做這樣的照片。當時，這些年輕僧人覺得，經過修改的照片，或許用來調戲女子，介紹自己在俗世中的清俊面貌，會非常有效，於是，這種做法在當地造成了風行。

最後，就現代化的經驗來說，莊吳斌與瑪尼·斯伊萬尼彭都不約而同地提到了榮·旺沙旺（Rong Wongsawan）這位泰國街拍攝影師。這位攝影師拍下了一九五〇至六〇年代泰國現代化過程中，鐵橋上的上班族、竹杆與鐵橋的對比、橋上的快速移動人潮與一角乞討的流浪者的對比，同時在遠方冒著煙的工廠煙囪……等，這些街景的框取，本身就突顯了一個焦躁不安、被去魅化的世界。當中的人們臉孔一致，對生活環境面無表情，按照規畫好的動線前進，雖然基本上是採用寫實的風格，當中傳遞的訊息，卻不下於張照堂同時期影像中呈現的疏離感。這是一個幾何化的、緩衝過後的、

內心化的、原子化的個體世界，人與環境、甚至與他人不再有時間與空間進行自然交流，當然與任何超越性的力量也失去了聯繫。多孔的世界，一個可以相互滲透、內外翻轉的力量世界，在這樣人類世的工業世界中，已然轉換耗盡。

在日、韓、香港、新加坡、泰、越與臺灣七個國度的攝影者參與的國際論壇中，有些討論者會將沙龍攝影與現代攝影放在對立位置，認為前者的美學價值遠遠低於後者。但是莊吳斌認為重要的是，仔細重看這些不論是沙龍或現代攝影的照片，從中翻轉出全然不同的想像。換句話說，從「人類世」的美學角度來說，我們必須置身事內，深入了解攝影科技、社會、行動者這三方，如可在實作中交互構成，並對之加以深描。

唯有了解攝影科技與社會生活在實作中的構成紋理。亦即，攝影師做為行動者，其實是多重而異質的存在，而這些多孔的、多重的行動者，在個別處境中，如何交會與衝突，才有可能同時把自然、文化、社會、歷史、科技與藝術等條件考慮進來，在人類世中重新思考本地經驗，重新構造多孔的世界觀，重新構造出多孔的實作過程，萬物有靈或薩滿的多孔世界，才有可能得到一個新的本體論基礎。

學科分類與認識論，才能充分理解科技與社會生活在實作中的構成紋理。過去被引入的西方現代性，如何分割了我們的社會、文化、

# 民族誌詩學的開展：
# 許家維的神靈書寫

二〇一六年末，東京東上野的小旅館，冬日清晨的早餐桌上，我正爲年度觀察報告頭疼的時刻，鄰座出現了一位不可測的人物。他就是在馬祖芹壁村考掘出青蛙神鐵甲元帥、在金三角考掘出回莫村孤軍的藝術家許家維。此刻，我們並沒有像在臺北那樣彼此約訪碰面，純屬偶然與巧合，在我頭腦一片混沌、不知要說些什麼的時刻，許家維出現在我的早餐鄰座。

我在二〇一六年台北雙年展看了他的作品《神靈的書寫》，頗受震撼，身爲二〇一七年蕭壠國際當代藝術節策展人的我，於是全力邀約這件錄像作品參與展出。

然而，《藝術觀點ACT》民俗誌攝影專題與《交陪藝術誌》攝影增刊的訪談，並沒有把焦點放在錄像作品上，故未進一步訪談他。那麼，此時此刻，在異地的東上野小旅館食堂，這頓早餐的會面，究竟意味著什麼呢？

# 《神靈的書寫》的
## 身體—影像—裝置

雖然有一種「我不能錯過」的心情面對著眼前的藝術家，但我並沒有太猴急地開始進行雜誌式的採訪。德勒茲曾在《何謂哲學？》一書中談論一種「先驗的經驗論」（transcendental empiricism）。雖然二〇一七年蕭壠的展覽尚未完成邀約許家維作品的程序，但是，在這一片大小展充斥的混沌俗世中，我們畢竟還是在早餐時相遇了，並且愉快討論了《神靈的書寫》。這個奇遇的經驗，彷彿有某種先驗的結構，要指出經驗界的某些特定意涵。那麼，我就從我個人選擇的年度之作《神靈的書寫》，開始陳述二〇一六年的個人年度觀察吧。

《神靈的書寫》是回到許家維《鐵甲元師》系列的三個可見元素：身體、影像與裝置，再一次進行對於三個方面的可見者與不可見者的結界書寫。首先，透過詢問鐵甲元師毀於文革期間的武夷山主廟，藝術家用扛轎者與筆生的身體與藝術家的身體共同在場、潛在不可見的神靈影像與現實化可見的問事現場錄像、潛在不可見的過去武夷山廟宇和現實化可見的3D建模的重建廟宇、現實化的問事現場搖擺轎身與3D動態捕捉下虛擬化的問事現場搖擺轎身，用前後雙面投影的裝置，構成了一種新的「身體—影像—裝置」，也形成了一種新的影像結界書寫。

所謂的「結界」，在這裡指的是時空的凝結表現，藝術家雖然畫定了北美館的這

許家維｜《神靈的書寫》｜2016

製片：Le Fresnoy-Studio national des arts contemporains｜聯合製片：尊彩藝術中心

一個空間角落，裝置起這一組作品，但是，《神靈的書寫》不僅是先前《鐵甲元師》系列的再一度延伸，同時也隱藏了一段被遺忘的歷史，也就是在國共內戰與冷戰結構之外，在文化大革命的精神結構之外，馬祖北竿島芹壁村似乎有一種現代國家與現代市場治理結構之外的社會治理邏輯，有一種在國家歷史與市場歷史之外的歷史書寫，那就是神靈的書寫。

透過神靈的考現學，某種呼求「給我一個身體」、「給我一個影像」的潛在力量與歷史記憶，得到了影像時空於當下混沌中的結界。

有趣的是，許家維並不真的相信青蛙神的先驗實體性，但是，基於一種對於虛擬力量搖擺的態度，他又嘗試與此不可見的潛在書寫力量進行多次往返的折衝協調。反倒是面對經驗界的某種審慎，使得他並不避諱說明某些拍攝的贊助來自於法國國立當代藝術工作坊（Le Fresnoy- Studio national des arts contemporains），也慣於用某種親近而調侃的態度說，他跟鐵甲元師的關係愈來愈會帶酒去找對方的朋友。其實去問事和重建這座鐵甲元師師廟也只是一種藉口，他更關心冷戰結構下的亞洲經驗，馬祖與金三角這種灰色地帶的被遺忘歷史。於是，當代的信仰邂逅經驗在神靈的考現學過程中，繞行過了不可見的先驗界，再迴返於影像裝置的經驗界，既揭露了既有的歷史結構，也有顯現為一種朝向未來的潛力書寫。

如果說，臺灣過去兩年多來關於「田野」或「田野調查」這組關鍵字的相關爭議

可以有一種新的說法，那麼，我們可以說，許家維的「田野調查」既不限定在人類學的範疇中，也不排斥人類學的借鏡，但是《鐵甲元師》與《回莫村》系列卻運用了電影生產的方法，依據在地文化邏輯與電影生產邏輯的揉合而成的生產方式，進行一種神靈考現學或針對特定結界的創造性書寫。或者不如說，它是一種藝術式的民族誌，用美國詩人與人類學家瑞納多・羅沙多（Renato Rosaldo）的概念來說，可以說是一種「民族誌詩學」（ethno-poesia）或是「人類學詩學」（anthropoesia）。這種民族誌或是「田野」的工作，更重視發現的過程，而不是去確認已知的事物；更重視由經驗的細節去啟發理論的形成，而不是反過來由理論主導。

許家維藉由影像的生產過程，讓芹壁村的鐵甲元師與回莫村的田約瑟牧師以第一人稱來發聲時，這種帶有詩學與劇場製作意味的影像生產民族誌與人類學，或許這種在方法論上強調詩學與劇場製作工法的問題性，是兩年多前討論「民族誌藝術家」與「田野」這類概念時，在方法論上的忽略之處。

許家維的創作由祖母的話語開始，開展另類的歷史敍事，指向的是地方性的歷史經驗，而非大框架的國族話語。譬如鳳甲美術館展出的《回莫村》，同時包含了兩件錄像作品︰分別是《回莫村》與《廢墟情報局》，以及兩件裝置作品︰〈回莫村—國防部一九二〇區光武部隊大陸工作組〉與〈情報局紀念所〉建築模型。

許家維以七〇年代《異域》這本小說為線索，以這個在當時被誤為報導的泰緬邊

界的孤軍文本為起點，迴返泰緬邊境，返迴被人類學家詹姆斯・史考特（James Scott）家稱Zomia（此概念的內容，可參照本書第二十五章）進行民族誌詩學式的訪查。這附近原本有六十幾個小村莊，是一九四九年後以撤退的中華民國部隊形成的金三角聚落，在此，每個部隊單位變成了一個個的小村莊。許家維住在田約瑟牧師家，發現他家有二十多位部隊後裔的孤兒，更發現他創建了一個收容六十多位孤兒的孤兒院，他們父母多因為在此生產毒品衍生了各種問題被捉。由於八○年代全世界有百分之八十的海洛英是由這裡生產出來的，許家維變成了這段歷史的另類敘事者。另外，他又發現，田牧師的身分還曾經是CIA的情報員，從一九六七年至一九九六年為止。原來，一九五○年代左右，美國CIA曾支持臺灣在金三角成立情報局，利用這些留守在這些地方的老兵為他們工作，這三十九年情報員生涯，已經超過了國共分裂的內戰部署問題，而延伸至冷戰格局在東南亞的部署架構問題。於是，田牧師成立了華語學校、建立了孤軍後裔小朋友住的地方、做禮拜的教堂和教室。

　　二○一二年，許家維在當地拍攝影片，他放棄了拍小朋友的原本計畫，索性讓小朋友變成他的工作團隊，透過副導演的協助，由小朋友擔綱訪問田牧師。他們使用攝影機、錄音、燈光設備，然後，藝術家許家維再拍下他們工作的影像。小朋友問了田牧師為什麼受傷、經歷過什麼；田牧師說他換過四個名字，做過情報員，當時是昆沙

動了手，讓他受到手槍的槍擊。

　　許家維認為這中間有兩個不同的故事軸：一個是主觀的、第一人稱的田牧師說故事，另一個是小朋友採訪他說故事的工作現場。許家維認為，這兩個故事的並置是很重要的：主觀上好像在講一個過去的事，但是，拍攝本身就是一個真實的行動現場。

　　於是，就民族誌詩學與劇場調度的角度來說，每一次的拍攝，就像是創造一個當下的工作社群，對當地社區來講，這個行動就是一個當下的事件，而不是一個過去的事情，它造成的影響中，既有小朋友與田牧師的角色、有藝術家及其拍攝裝置的位置，也有整個環境氛圍的呈現。當藝術家以藝術實踐為基礎，進入到民族誌的現場工作時，他所創造的就不單單是學院式人類學的再現，而是透過詩學與劇場調度，把現場轉化為藝術工作的現場，即使只用了兩天《回莫村》，甚至兩小時《神靈的書寫》，我們都不能否認，創作實踐的方法在這樣的拍攝期間，變成了一種由經驗界朝向先驗界繞行再返迴經驗界的結界通道。

　　通過以上的民族誌詩學創作認識論，讓我提出對二〇一六年當代藝術的幾點觀察，同時也是做為民族誌詩學工作方法的初步勾勒。

一、創造性的結界法：

　　從評論的角度來看，這種民族誌詩學的結界書寫，會涉及到作品的敘事與策展的

212

敘事兩個方面。我在《藝術家》雜誌二〇一六年十二月號的〈當代東南亞藝術史的鏡像與歪像──二〇一六新加坡雙年展「鏡子地圖集」〉一文中，已經就當代東南亞藝術史的問題場域，陳述了二〇一六年新加坡雙年展「鏡子地圖集」的策展敘事問題，其中最大的問題所在，就是過度視覺化的圖繪方式，讓東南亞當代藝術的生產，在展覽呈現中趨於扁平化、畫廊化的敘事，而欠缺了民族誌詩學與劇場調度式的「迴返現場」強度。因為，以民族誌的細節鋪陳與厚實疊層描述而言，單單訴求視覺化的表現，只徒然留下歐美藝術史的鏡像反射，不僅學不到歐美藝術史的脈絡梳理的細密工夫，反而突顯出大美術館主義收藏式的認識論問題：只能把可見的、可知的藝術對象與物件放入既有的框架來整理，卻無法在收藏的過程中，發現到新的脈絡並對這些無以名之的秩序重新加以書寫。於是，了無新意的策展「結界」，變成了欲望投射的鏡像，難以觸及東南亞當代藝術的真實動力，因為它甚至沒有意識到（或者意識到了也無法揭露）這個雙年展本身的真實策展動力是什麼。

## 二、雙重敘說疊層法：

相較之下，二〇一六年的台北雙年展雖然帶來許多負評，但是，就我所了解，從藝術家葉偉立踏查葉世強位於荒煙蔓草的新店灣潭舊居，與最後移居臺灣東北海濱水湳洞所在，到他的民族誌詩學影像，一直到策展人跟隨葉偉立進行四次以上的討論與

踏查，最終與藝術家洪藝真的作品對呈，這中間其實並不乏策展工作上的民族誌

詩學敘事。另外，是策展人跟隨藝術家高俊宏進入安康待所、博愛市場、海山煤礦

遺址等地，參與踏查或現場放映。據了解，策展人與策展團隊單單是針對高俊宏的擴

延影像放映計畫「博愛」，也有四次以上策展人親身參與的紀錄。其次，對於「小影

院」、三次各為期兩天國內與國際「論壇」的規畫、「編輯平臺」的合作、十七場「行

為表演」的邀請，以及「交陪攝影論壇」四個場次的協力周邊事件的納入，要它們在

半年的展期內漸次發生，這中間的安排與協調工作，也正是民族誌詩學工作「過程」

中的重點。

但有趣的是，策展人暫時選擇不談論這三場景調度的過程，甚至也很少直接討論

展覽、展間設置與個別作品，我認為這當中有一種「詩學的沉默」，而不是外界所以

為的乏善可陳。用同樣的方法來檢視藝術家蘇育賢在台北雙年展的新作「先知」，迴

返《劇場》雜誌黃華成於一九六五年耕莘文教院演出的劇本，進行原來演員的重新邀

約與重新排演，但卻以影像生產的方式，來包裹其劇場調度與詩學書寫。我們或許不

需要再稱這樣的工作方法為「田野」，或者說，「田野調查」充其量只指出了這種人類

學詩學或民族誌詩學工作方法的前半部。不論是策展人或藝術家，最重要的過程，仍

然是一種雙重故事的敘說與表現：第一層的表現是田野主要報導者的主觀位置與聲音

的露出與捕捉；第二層的表現則是藝術家或策展人在敘事安排時，把這個表現主觀聲

音的現場工作故事，再以或顯或隱的方式，疊加在第一層敘事之上，令其「做為表演」的現場工作框架也呈現出來。

## 三、複音擴增實境法：

二○一六年鳳甲美術館的「台灣國際錄像藝術展—負地平線」，高山明所導演的「北投異托邦」城市劇場，又是另一種民族誌詩學的開展。首先，這個計畫的工作團隊，包含了研究者群、寫作者群、錄音者群、APP製作群、出租機車司機群，以及展覽製作群，單單是這六個群之間的協調共作，就需要一種超出於視覺展覽形式的劇場調度思考與方法，我在此統稱之為「詩學」（poetica）。其次，在北投溫泉區繞行的七個分布點之中，包含了對於特定地點的圖繪，研究者對於相關者的訪問以及相關文本的調度，同時，對於過往的歷史衝突與不同敘事框架下的族群創傷，藝術家必須採取某種新的框架和方法，將之消化收納，並呈現給參與此「觀光旅程」的觀客。

就此而言，單一敘事聲音讓位給了不同文本的複音歷史敘事，而身兼研究者的策展人許芳慈和日本方面的研究者林立騎之間，又必須經過一次次的翻譯轉換，再將大量訊息轉置到文本書寫者與錄音朗讀者的脈絡中。透過APP說明文本、創作文本與朗讀聲音的機器聯結，高山明式的民族誌詩學，轉化了「導覽式旅遊」的整個身體、影像與裝置結構，成為一個既孤獨又喧囂、既創造了某種認同歸屬感又讓觀客感覺與

場所和他者陌異的距離。這種在移動中「既近又遠」的感受，可以說是一種新型的「擴增實境」民族誌詩學。

## 四、雜誌編輯結界法：

我個人也在二〇一六年透過策展實踐，企圖在策展實踐的方法上，為這種民族誌詩學做出一些貢獻。目前，我的方法主要仍集中在雜誌編輯平臺的建立，以及公開論壇的複合規畫，讓策展的主題「近未來的交陪」可以藉由雜誌與論壇在國內與國際的話語生產過程中，造成一種異質性的策展話語部署。

首先，二〇一六年三月出版的《交陪藝術誌》，訪談的對象遍及藝術家、研究者、文物修復保存者、攝影家、藝術團體，並挖掘出他們正在工作的「田野場域與對象」，或者是他們對於宗教與信仰的看法和經驗，同時，在蕭壠文化園區開始進行探針式的「近未來的交陪：藝陣當代設計展」，以空間設計和平面設計的介面，重新呈現民間藝術與信仰文化的圖像。其次，透過與台北雙年展之當代夜合作，交叉安排了「交陪×攝影論壇：台北雙年展計畫」四場與「當代藝術×民藝論」三場春之當代夜的演講討論，邀請了攝影家、評論者、藝術史學者、民俗學研究者、民眾戲劇創作研究者，針對「信仰」與「歷史影像」，針對「當下、當代」與「民俗」，交互進行表述與詰辯，讓民族誌詩學的多聲話語上升到公開論述的層面。第三，《藝術觀點ACT》

216

在二○一六年十月號出版了「交陪影像：台灣攝影史的民俗誌」，以及同時出版一冊大本的《交陪藝術誌》×《藝術觀點ACT》攝影增刊，可以說是一種論述型的民族誌詩學策展方法的體現。簡單地說，爲了一個尚未開幕的展覽，一年內出版了六本雜誌專刊，並不能說是正常的策展方法選擇，而是迫近某種民族誌的編輯詩學、結界書寫行動。

在二○一六年行將結束之際，以上謹提供許家維的創作做爲「深度厚描」(thick description)的樣本，同時再提出「民族誌詩學」的創作趨勢與策展方法論問題，勾勒出我個人在今年度的有限觀察。由於我個人的策展工作，也涉入到這篇評論的最後的部分，實非公允之舉，或許，各位觀客就把這篇觀察當做一種創作與策展方法的分類學理論嘗試吧。有些我所舉用的例子可以替換，但是，從某些例子的細節衍生而成的理論，卻難以脫離這些例子的細節所具有的力量。就像東京東上野小旅館中的早餐，我從偶遇許家維的談話中，生成了對二○一六年的想法，許家維降臨在我的鄰座、共進早餐、聊得開心這件事，無論如何是不能置換的深度經驗。這種無可置換的日常深度經驗、細節厚實描述，是所有民族誌詩學的詩魂氣魄所在。

行文至此，本書也將跟隨著《神靈的書寫》中身體影像的展演力量與場景調度，轉換至《交陪美學論》第三部的展演論，回到影像與身體展演的交接之所。

第 三 部

【展演論】

219

館閣陣頭的身體
與當代巫山水

# 吟遊花園綿延時：
# 「想要帶你遊花園」
# 與館閣場所的當代時空

「想要帶你遊花園：民間音樂交陪藝術祭」這個展覽，出乎意料地從原本計畫中的十一個月、兩階段的展覽，持續到一年又五個月才結束（二〇一七年十一月十一日至二〇一九年二月），彷彿經歷了一場離奇的時空穿越之旅。從當代館閣場所的構造，尋思展覽的起點，源於一段臺灣的聲音展演與採集故事。

## 策展背景脈絡：
## 南管——蔡小月的
## 傳奇故事

這是一個關於蔡小月的傳奇故事。故事起於一九六四年，荷裔法籍漢學家施舟人（Kristofer Schipper），在臺南初識蔡小月。當時，臺南還有約十個南管館閣，很純粹地保留了明代以來的南戲傳統。南管雖然屬於俗世之音，但是與地方廟宇的聯結甚深，有些南管社團甚至有兩百年以上的歷史。因此，在代代相傳的演奏、教學與樂譜

之下，它們成了最佳的音樂文化基因庫。但是，聽了蔡小月錄音唱片慕名而來的施舟人，卻發現蔡小月已不再演唱，這成了故事的開端。

從中國傳統社會的其他音樂形式中脫穎而出，傳衍到臺灣，直到一九六〇年代，其豐富與複雜的音樂形式，與其社會地位上的獨特角色層層有關。因為南管本即單屬於、獨屬於上層階級的男男女女，禁止傳教給較低階層與職業團隊，以免其雜染異音，因此其不爲商演、甚至不爲表演而存在，只爲修養閒情的自我表達、小群體的彼此身心修養而存在，這賦予南管音樂一種獨特性的藝術地位。當然，雖然有階級上的禁止，但酒館俗民文化中，仍免不了有藝旦的傳唱，大家族中的奴婢僕役中，亦不乏有南管能手。不過，到了一九六四年左右，酒館文化雖仍普遍存在於臺灣，但日本演歌的影響力，早已掩蓋了南管館閣的昔日風華。

彼時，透過寺廟的春秋祭儀、家族聚會邀請、熱鬧祭典中的角落，仍然還會有那麼一群上了年紀的人，自得其樂地輪番端坐於中央的椅子，拉開清音。「館閣」的意象，與一九六〇年代輸入喧囂的電子音樂相比，漸漸失去了群眾社會中的力量，但在僑社中的角色仍然突顯。年輕的蔡小月，正是在一九五八年——她十七歲那一年——在吳道宏老師的引領下走入錄音室，灌製了《廈門南曲·風落梧桐·告大人》（臺南南聲社·大中華唱片公司）這張唱片，在東南亞出版。唱片一出，轟動菲律賓、印尼、馬來西亞僑社，大受離散華人的歡迎。法國學者施舟人應該是聽得這張唱片中張力動人、

色彩濃厚、情感自制、撫慰人心的聲音，依聲尋人至臺南南聲社。可惜，施舟人尋得她時，她已結婚，處處受婆婆管制，無法再繼續歌唱事業，徒留兩三張已絕版的唱片和狂熱愛樂者的回憶。

依據施舟人在六張一套的《南管散曲：臺南南聲社蔡小月唱》CD集前言〈中華：南管，蔡小月〉一文中指出：到了一九七五年左右，由於經濟發展和美國文化的影響，傳統文化急速消失在臺灣社會中，南管館閣有傳承名氣的只剩下南聲社。東南亞的南管館閣也面臨同樣的消失狀況，只剩菲律賓仍有可觀。中國因為文化大革命的關係，破四舊、立四新，南管這種布爾喬亞階級的玩物自然免不了受到摧殘。一直到一九七九年，蔡小月才說服了婆婆，在歷經十六年的空缺後，回到南聲社，開唱之餘，居然原音未損，音色依舊動人心弦。

與此同時，許多臺灣的年輕人開始高度關注瀕臨死亡的文化資產。來自宜蘭、專研北管與古典傳統戲曲的邱坤良，鹿港出身的音樂學者呂錘寬，都開始研究南管，兩位後來都前往法國完成博士學業。到了一九八二年，南聲社與蔡小月在施舟人的穿針引線下，受法國廣播電臺與皮耶・杜黑矣（Pierre Toureille）及法國南管愛好者的邀請赴歐洲演出，演出大獲成功，由原本預計兩小時的音樂延長至八小時而欲罷不能，聽者莫不忘情陶醉其間。此行使南聲社感受到了歐洲愛樂聽眾狂熱激情地擁抱，法國、德國、瑞士、比利時——所到之處，讓南聲社感受到了音樂廳專心聆聽場域的全新經驗，成

222

爲南管重生的一個傳奇之旅。這次的巡演，正是上述《南管散曲：臺南南聲社蔡小月唱》六張ＣＤ錄音的起始點。與此同時，呂錘寬亦開始在臺北出版其南管研究著作〈泉州絃管（南管）初探〉。《民俗曲藝》，十八期：頁三七至六二，一九八二）

若依據已故荷蘭籍歐洲漢學家龍彼得（Piet van der Loon）研究指出，南管曲牌多源自明代與古代羅曼史，如這次展覽播放的〈冬天寒〉、〈茶靡架〉、〈暗想暗猜〉、〈非是我〉、〈感謝公主〉，但施舟人似乎更強調有許多南管曲牌並非古代羅曼史故事的傳習，而可能是更晚近的產物。但是，更值得注意的或許是南管的四百多年傳承，在沒有官方機構、學院或寺廟主導的情況下，如何可能與其他樂種不同，在業餘愛好的者的強力傳承下，絃歌不輟？其中動力究竟爲何？施舟人的推斷認爲，如果他們不自認爲是奉獻給神祇的音樂匠人，而且是不爲官府儀式服務，而是爲一般遶境作醮的自發儀典而奉獻自身於音樂之神——孟府郎君，恐怕我們就很難了解南管館閣的強烈動力，爲何能穿越如此長的歷史廊道，走向當代。

但是，由於我們的「當代」與「現代」大抵是反對民間宗教和地方儀典的，因此，自二十世紀的殖民教化、意識型態與現代化以來，南管由於需要長期浸潤與學習、全心全力的投入，以及整個團體館閣的快速崩解與面臨巨大危機我們有目共睹。年輕藝術新血的投入非常欠缺，蔡小月自一九六〇至一九八〇年代的奇遇與重大貢獻，把南管帶進了國際的表演音樂廳、電臺與錄音間，變成了風靡歐洲、

# 音樂、攝影、建築的共振與對視

史上第一張最賣座的南管專輯。這個故事為這個展覽的動機憑添了強烈的民間音樂色彩，那是一個再發現、再對話、再聆聽與再傳承的「當代館閣」過程。

在這個故事背景下，「想要帶你遊花園：民間音樂交陪藝術祭」與法國國際廣播電臺典藏（The Ocora Radio France Collection）聯絡，商借了《南管散曲》六張CD的版權在展場中播放。主要搭配著林柏樑的廟宇剪黏攝影《對視》系列，構成一中央暗黑甬道，以此系列對視四十年前受席德進先生啟蒙、進而拍攝古蹟與民間工藝的那雙藝術家之眼，以及民間藝術中處於核心表現地帶的微型戲劇場景，讓戲劇場景中的剪黏人物的生動表情，放大至呈現戲劇張力、造形、色彩的飽滿表情狀態，與觀眾在南管綿延的樂音中，共振與對視。

圍繞著這一條宛如民間音樂歷史的暗室甬道，建築師陳宣誠的「遊園聲境」在場域上，以多重互聯的館閣為主要意象，重新設計了位於臺中舊酒廠的文化資產行政暨育成中心──R13一樓的內外空間，轉化為一個主要室內館閣、三個半室外的廊道式館閣，以及一個室外戲曲舞臺，同時整合了通往辦公室和原本接待櫃臺的邊側空間，成為幾個不同的展間。

與暗室甬道同樣位於中心的明室主要館閣，左右兩側布置了廖慶章的《風調雨

順》四大天王紙軸門神，李俊陽的十公尺陣頭出巡大畫《廟會交陪仙仙仙》和戲偶《臺灣英雄廖添丁》、《林投姐》系列共約四十尊，加上前期入門所見林宗範月琴工作室的製琴裝置，後期入門的陳三火《風調雨順》隨緣剪黏四尊和呂孟儒導演呈現剪黏工法過程的《再造》動畫。在最接近館閣式舞臺的長型空間前方一側，在第二期置入了藝術家張立人的《喧嘩殿》3D立體電影裝置。另一側則是陳壽彝所繪的《御前清客》和蘇孟鴻的《穹頂之上孔雀東南飛》、《人人皆成可佛》。展期中，包括開幕、期中的許多精彩表演與討論，都充分利用了這個由藝術家作品所環擁的明室館閣。平日中間置有長凳，有活動時，立刻可以在前方或後方塑造不同的情境焦點，左右側廖慶章與李俊陽的繪畫與布袋戲偶立即轉為背景。

除了靜態的作品展示與音場設置，第一階段開幕記者會邀請了吳素霞與臺中沙鹿合和藝苑現場演出《直入花園》，同時，在室外通往臺中第三市場的通道展板內外，亦有林柏樑的《南管傳習——林吳素霞》（一九八四—一九九三）影像系列，劉振祥的《吳天羅》（一九九四—二〇〇〇）系列，讓動靜之間相互對話，預告整個場域對民間音樂展演的廣闊對話。二〇一七年十一月十一日晚間的開幕「冬藏音樂會」，由琵琶手鍾玉鳳主持，讓穿越與聯結第三市場的壞鞋子舞蹈劇場的《遊花園》，楊秀卿說唱藝術團和農村武裝青年亦以「遊花園」為主題，分別展開從民間傳統到當代的說唱藝術。同年十二月二十三日全天的

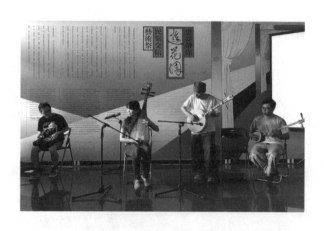

上｜展覽開幕，「冬藏音樂會」演出
下｜展前記者會，吳素霞與臺中沙鹿合和藝苑演出〈直入花園〉

「舞台變景：怪俠廖添丁布袋戲×福士正一道路舞踏」，以一種「遊花園」的變奏概念，將展演內容轉向布袋戲的舞臺變景藝術講談劇場、舞踏和第三市場場域進行再次的聯結。這次的聯結，不僅讓藝術家李俊陽、曾伯豪、李宜蒼以即興音樂的遊走跟隨舞踏家福士正一的空間穿越，也讓蘇俊穎的布袋戲偶加入與舞蹈互動的部分，並在明室館閣的後方，利用現場展示的李俊陽藝術布袋戲偶，與李俊陽本人合作，客串演出〈怪俠廖添丁〉等劇目，造成轟動，欲罷不能。

共感地景對整個場域的設計，猶如一個螺旋狀的曼荼羅，層層開展。中心暗室甬道的另一側是原本接待櫃臺所在的地點，因為中央暗室甬道的建立，而成為一條較為陰暗狹窄的廊帶，我們在此一廊帶展示設計與版畫類的作品。包含年輕版畫家王亮第一期的《近未來的交陪》展覽主視覺、第二期的《想要帶你遊花園》系列民間樂師藝陣角色場景版畫，這些形象和藝術家李俊陽的「鹹蛋超人彈月琴」結合起來，由設計師羅文岑綜合操刀成為「想要帶你遊花園」展覽的活潑主視覺，指向民間音樂的活力與充滿未來想像力。與此同時，羅文岑的《交陪藝術誌》第一至四期和設計師何佳興的《臺灣月琴民謠祭──卜聽民謠來北投！》系列海報，以呈現民間音樂在文化設計基因庫中的重要角色，版畫家與視覺設計師又如何加以轉換。

由此再轉回明室館閣，邁入二○一八年的二月，當代南管的吟唱，在蔡小月的影響下，吳欣霏的《觀・自在──非常難管》與林其蔚的《音腸》，以一種貼近當代實驗

音樂的姿態，出現在文資局的展場，其實是本展想要提出更當代觀點的部署的一小步。換句

話說，當代的時空下，南管館閣這個主題場域，在這兩位藝術家的部署下，氛圍上更

爲趨向內在的玄奧之處。反過來說，第二期受邀置於暗室館閣中的澎葉生（Yannick

Dauby）的《直入花園》，進入了更外部、卻也更內在澎湖海底花園珊瑚礁音場中，加

入了澎科萌（人聲）與張詠捷（南管琵琶）的電子原音音樂。就展覽而言，這個部分

想呈現的是：「文化資產的活化」概念在實踐上究竟可以走得多遠、走得多接近當代

的藝術表現？

若由當代再轉回文資保存的急迫性，二〇一八年五月二十日，由林珀姬老師帶領

的華聲南樂社，由臺北南下，在明室館閣進行了一場別開生面的南管講座音樂會，以

呈現傳承的不易，同時也讓新秀有展演的機會。但最重要的，仍然是自娛與自我陶養

的精神。二〇一八年六月九日「遊市場・入花園」的系列論壇、工作坊與道路舞踏津

輕三味線展演，特別想要展現的是這個展覽的民間音樂國際連線的側面。由於有了

二〇一七年十二月二十三日「舞台變景：怪俠廖添丁布袋戲×福士正一道路舞踏」的

交流經驗，在幾次工作坊的準備下，曾伯豪、李俊陽、蘇俊穎與道路舞踏手福士正一

已有了默契，福士正一且邀請了舞踏手安部田奈緒美和津輕三味線樂手高橋竹春，搭

配了鍾玉鳳的琵琶對話演奏，第三市場總幹事與攤商們的協力，整個「遊市場・入花

園」充滿了民間音樂「亂入、亂鬥」的自由力度，時而張力十足，時而幽默舒緩，吸

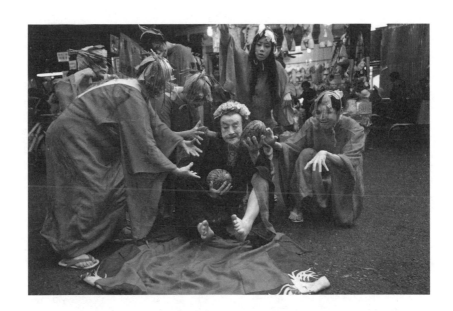

福士正一的市場舞踏（攝影—林柏樑）

引了許多觀眾朋友駐足欣賞。

最有趣的是，六月八日，福士正一、安部田保彥與蘇俊穎在善化慶安宮廟埕與中庭的晚間臨時演出，決定期只有兩天，但是，音樂、空間、人員、裝置的到位，都似準備了很久般地一應俱全，觀眾也大呼過癮。這個插曲式的卽興表演，可以見到民間音樂「現場力」的高度應變能耐，令人佩服。六月十日在麻豆中興里日式宿舍的演出，在豔陽下，加上安部田奈緒美的福士正一、安部田保彥身體塗鴉會，也具有同樣的自由自在氛圍，在第二期陳伯義的《說唱藝術大師──楊秀卿》系列與林柏樑、陳伯義的《布袋戲大師──黃海岱》系列影像中，也以攝影敍事的方式，呈現兩位民間音樂唸白大師海闊天空的生活境界。

其實，二〇一八年六月九日的「遊市場‧入花園」的系列活動，原本是展演部分的尾聲，預計第二階段在當年九月三十日整個展覽結束。所以，六月九日這一天邀請了周伶芝、王聖閎、郭亮廷、高森信男、陳宣誠來組織一個「音樂‧劇場‧庶民空間：民樂交陪×當代藝術的場域構造」論壇。在這個論壇中，我特別記得郭亮廷提出了「當代鄉下藝術‧當代藝術的場域構造」這個概念，使得整個討論達到很高的張力，也因爲這場討論，這本集結成果的畫冊中，有了整個展覽的初步文字論述生產，換句話說，這本展覽畫冊中的許多文章，來自於這個火力十足的論壇。

經過文化部文化資產局邀請協商、審查延展五個月之後，二〇一八年十二月

230

二十三日的「花園外邊：民間音樂×場域擴延」，成了最後一場系列展演與論壇，換句話說，這一天下午的展演與論壇可以說是第三階段的開幕之作，陳三火藝師的剪黏《風調雨順》系列和呂孟儒的動畫《再造》就是在這個階段進入展場，置換林宗範月琴工作室的月琴裝置。這一天，首先是南聲社的演出，然後是《高雄縣境內六大族群傳統歌謠》的採集製作者吳榮順老師、民俗研究專家林承緯，和民間音樂創作者林強的對話。

這一場的對話特別動人，吳榮順與林強幾乎是用盡己身的生命在面對民間音樂，因為他們感受到，這些民間音樂帶有的時空膠囊與場域擴延的生命力，正是許多民俗活動中的核心動力。林強與林承緯老師更自承，早期生涯中對民間藝術、民間音樂的疏遠與甚至蔑視，這中間的巨大轉折，談起來，對照著吳榮順老師搶救式的採集詮釋過程、蔡小月婉曲人生的變化歷程，「遊花園」所能帶來的經驗，生生死死，幽深無常，喜怒哀樂，似乎都在南管張力動人、色彩濃厚、情感自制、撫慰人心的聲音中，化為朵朵繁花，孕育著民間質樸的生存欲望之喜悅、死亡消隱的幽玄。所謂亙古時空的綿延，正是在這些民間吟唱中，如花綻放。

第十八章

「雲端香路‧數位陣法：
陣頭和他們的產地」
的策展方法與歷程

如果宋江陣中的拳法有拳譜與腳譜，陣頭是否有陣法之譜？然而，除了透過書寫與靜態圖解去了解拳譜、腳譜與陣譜，是否可能從當代的動態影像，去說明陣頭開館的現場，那些交錯出場的宋江陣、白鶴陣、十二婆姐、家將團，在身形手勢與陣法演譯的過程中，種種拳譜、腳譜與陣譜之間的動態交織？在二〇二〇年下半年投入「雲端香路‧數位陣法：陣頭和他們的產地」這個展覽的起點上，我身為策展工作的發動者，在臺南市政府文化局蕭壠文化園區臺南藝陣館的委託下，我向自己、也向策展團隊提出了這個問題。

從上面這個問題延伸而來的，是陣頭文化更大的圖譜工作，也就是這些陣頭究竟從何而來？他們與香科和廟會的關係又是如何？有沒有可能從社會組織與文化創作的生產觀點，在一個展覽中，用地圖或當代的地理資訊，指出這些陣頭和他們的產地？

2
3
2

香路中的
拳譜、腳譜
與陣譜

一個文物館性質的展覽所企求的，無非是在常設的展場中，可以提供參觀群眾在其他地方、甚至是廟會現場所無法體驗到的內容，然而，以上這兩個「策展問題意識」，猶如兩個震撼彈，讓後來的調查研究與展覽內容製作考驗著團隊的耐受度。在這篇文章中，我想呈現「雲端香路‧數位陣法：陣頭和他們的產地」這個展覽的可謂艱困與驚喜交集的策畫與準備過程，同時，也向讀者報告策展團隊的所思所想。

二〇一二年，臺南市共有七場前後歷時三個月的刈香遊行，也就是民間社會的香科遶境活動。中央研究院人文社會科學研究中心地理資訊科學研究專題中心的研究團隊，在刈香隊伍的主要王轎上裝設了追蹤記錄器（track logger），結合了3S的技術，全球定位系統（GPS）、遙感（RS）、地理信息系統（GIS），記錄了這些遶境隊伍的軌跡和速度。活動結束後，再進一步輔以田野記錄進行補充整理，然後繪製地圖，在二〇一四年出版了《臺南地區壬辰年（二〇一二）遶境儀式香路圖圖集》（後簡稱《圖集》）。「雲端香路‧數位陣法：陣頭和他們的產地」這個展覽，就從這個重要的當代香路事件出發，呈現臺南香路的當代地理特性。雲端香路，意味著中研院的這個遶境路跡雲端香路追蹤行動及其成果的文化挪用。至於數位陣法，就涉及到陣法運動時的空拍、記錄和各種拳法、運體手勢的數位化捕捉，最後加上動畫效果的文化創作了。

法國國家科學研究院的研究院的研究員艾茉莉（Fiorella Allio），在上述《圖集》的導論中說：「臺灣是世界上少數擁有依然活躍且隨處可見的大規模宗教遊行活動的地方之一，同時也是地理資訊科學研究與科技發展臻達成熟的地區。援用高端科技來研究這些大量密集且活力十足的傳統文化活動，堪稱兩種人類創造力展現的完美結合，使得臺灣在世界上成為相當獨特的案例。」（頁十）而她認為，臺南正是「臺灣跟境域有關的宗教遊行中最引人入勝的例子」（頁十二）。而在這些香路境域中最重要的信仰展演行動，就是為神明開路或引導刈香隊伍的遊社與藝陣。

全程參與艾茉莉的《圖集》計畫，後來受邀擔任本展顧問的中央研究院數位文化中心博士後研究員洪瑩發，曾經發表〈你不可不知的陣頭與他們的產地〉一文，而「雲端香路·數位陣法：陣頭和他們的產地」這個展覽的名稱，很明顯是借用了洪瑩發這篇精彩文章的標題。在洪瑩發的討論中，有「臺灣第一香」美譽的西港香陣頭文化，除了在這些陣頭的開路引導、熱鬧場境、消災賜福與凝聚社群的功能之外，現場的相互拚比、佾陣與香科期間藝能的教育傳承，更讓這些地方自組的陣頭，影響了地方社會網絡的動態發展。這些宗教遊行中的藝能團之所以能夠動員眾多的參與者，以團聚而非個人的身分參加「香陣」，是因為他們所屬的庄頭在祭拜共同神明的社群基礎上，經過動態裝配與自主訓練後，在香科期間派出展演。一個香陣可以依照遊行隊伍順序分為兩個主要組成單位，首先是香陣的前導藝能團——「陣頭」，他們會出現在整個

# 五大香的
# 香路地理圖譜

香陣的前面，例如宋江陣、車鼓陣、藝閣、蜈蚣陣棚車、桃花過渡、牛犁、布馬、踩腳蹻、大鼓陣、八家將、什家將、官將首、舞龍、舞獅；其次是隨後的「神轎」，轎內置有神像和香爐。伴隨整個香陣的是一大群信眾，香客和許願民眾，他們跟隨在後，不一定隸屬於特定社群或家族，而是徒步煉心或自由隨行的個人。

於是，本展覽運用了《臺南地區壬辰年（二〇一二）遶境儀式香路圖圖集》中收錄七場遶境活動中的四場香路圖資，包括「學甲香」、「土城仔香」、「麻豆香」和「西港仔香」。這些香路環繞著曾文溪流域，若再加上佳里金唐殿「蕭壠香」，就成為黃文博在《南瀛刈香誌》（一九九四）一書中所創造的「南瀛五大香」之說。如果把柳營代天院的「柳營香」、蘇厝長興宮眞護宮的「蘇厝香」也計入，就成了大曾文溪流域的「南瀛七大香」。以大曾文溪流域的觀點來看，中上游的臺南白河六溪香路古道，在「東山迎佛祖」的刈香遊行中，又是另一種具體而微地呈現徒步煉心、香路遊藝的路徑。

在策畫之初，我們雖然都將這些香科納入展覽的設計概念中，呈現陣頭和他們的產地，但礙於種種製作條件，最終呈現的劇場影像中，仍以五大香的香路圖譜為主。

不過，相較之下，在準備這個展覽過程中最大的挑戰，其實是如何呈現將「陣頭」視為徒步煉心、自組藝能的信仰社群藝術。從身體與群體動態交織的藝術觀點來

說，陣頭文化實爲臺灣文化與世界文化的重要基因庫，也是臺灣當代藝術源源不絕的身體藝能取用場域，成爲文化創作的題材庫，譬如：林懷民在早年作品《八家將》（一九七三）、林麗珍的《醮》（一九九五）、鄭宗龍的《十三聲》（二〇一六）、林宜瑾的《彩虹的盡頭》（二〇一六）。視覺藝術方面的廟畫、民俗畫、版畫、攝影、紀錄片、視覺設計取用這方面的題材更是代代相傳、代代更新，蔚爲創作題材的大宗。當然，二〇一二年風靡臺灣的電影《陣頭》採自民俗技藝團的處境，更使得當代陣頭透過電影的敘事而家喻戶曉，進入到流行文化、甚至是音樂創作的領域中。因此，如何將臺灣當代舞蹈、劇場、視覺藝術、影像生產、設計領域中學習應用陣頭身體藝能的藝術表現，來放大這個無形文化資產重要基因庫的能量場域，讓觀者體會陣頭本身的藝術能量多樣性，又能夠呈現陣頭傳統身體文化的精髓，就成爲一個最基本的展呈門檻。

　　我們決定製作一部沉浸劇場式的動態影像。策展團體曾經參考了日本動畫導演押井守的《攻殼機動隊２：無垢》（二〇〇四）中的家將呈現，也從當代舞蹈的角度切入，參考威廉・佛塞（William Forsythe）的《重製，一個扁平事物的同步物件》（Synchronous Objects for One Flat Thing, reproduced）在網站上呈現的舞作與動畫數位圖像疊合的重製影像，其中的運鏡變化、空拍、動畫線條與色塊，就成爲由張景泓導演領導的影像製作團隊的基本參照點。另一方面，文化內容策進院慷慨提供 4DView 攝影棚的無償

236

多重數位
身體影像與
疫情干擾

拍攝數位檔案，也成爲《陣》之劇場」能夠提出嶄新影像經驗的關鍵。由於4DView的動態數位影像模型擷取技術，可以提供去除背景、變化視角與運鏡的數位檔案，使得過去在廟會開館現場觀衆身體難以近身觀看、背景過度複雜的問題，得以透過4DView的拍攝檔案，藉由後製的影像編輯，放大動作細節，並分離出不同層次的複製線條或色塊效果，因此，在確認與文化內容策進院的合作條件後，策展團隊與影像團隊就此上路。

意外的是，當二〇二一年的西港慶安宮香科從三月到五月順利開館之際，正當拍攝團隊在空拍、林經堯老師協助的三六〇度環場影像拍攝、實拍記錄如火如荼地進行的時候，Covid-19的疫情卻一再告急，最後竟使得陣頭的開館不得不因令中斷，我們的記錄工作也因此陷入膠著狀態。景泓導演承此重擔，在與策展團隊討論之後，決定就已經錄製的十幾個陣頭影像中，選擇幾個陣頭來進行，同時等待疫情趨緩，進入位於臺北空總C-Lab的作後製的 motion capture 錄製工作，這中間的來回折衝，包含與麻豆十二婆姐陣的單獨現場錄影，與早期動畫繪師林宛樺（大支）、動畫團隊委製之間的討論修正換位，都有不足爲外人道的辛酸。

整個計畫要就此宣告停頓與放棄嗎？老實說，這種膠著狀態持續到了七月份之後，一種焦躁的心情瀰漫在團隊成員之間，做為總策展人的我，也不知如何是好。所幸，我們的顧問洪瑩發老師、製片陳聖元、音樂總監陳昱榮、特別是張景泓導演鍥而不捨，臺南市政府文化局副局長陳修程、科長余晏如也沒有放棄我們，讓團隊在等待的過程中，有了一些令人驚喜的發展。那就是視覺設計師謝永晟的出現，與他令人驚豔的系列視覺意象呈現。

謝永晟設計師的出現之所以重要，不只是因為他設計的脫俗海報，還在於他的色彩計畫設定、圖紋創作與挪用、陣頭角色的形象設定、展場標準字的創置，為整個蕭壠文化園區臺南藝陣館的展場視覺環境做了整體的氣象翻新。首先，他採用的色彩計畫，強調了深綠色、藏青色、日本藍、絡黃色的地位，不僅翻新了傳統廟會用色著重黑色、紅色、黃色的調性，也在前一波設計師何佳興與羅文岑設定的螢光銀、螢光綠、螢光粉紅的基礎上，讓陣頭角色設定的服裝與臉譜形象在不違背傳統樣式的前提下，向前跳躍了一大步，強化了陣頭角色的柔性視覺、民間性普普風的角色風。圖紋創作方面，他挪用了黑旗形式，並且將三十六官將與玄天上帝的符籙符碼，轉置為三十六個陣頭與臺南藝陣館的迎賓入口「神之甬道」，也是神來一筆，令人印象深刻。最後是「尚傳統・蓋現代」的標準字創作，挪用了廟會的金字紅底、高腳木扁牌的「肅靜迴避」寬扁字體，在創新中不忘原本的字體脈絡。

「雲端香路・數位陣法：陣頭和他們的產地」展場裡，
謝永晟繪製的二十張海報輸出

最有趣的是，謝永晟反而因為疫情高張，輪班的工作停頓，使得他能夠專心在家

創作他受團隊委託的二十個陣頭系列形象海報。從一開始，視覺總監羅文岑就是因為

看到謝永晟在二〇二一年春天西港慶安宮香科開館時創作的《樹仔腳寶安宮白鶴陣》

海報的清新感，而邀請他進入視覺團隊。這張海報中的陣頭童子與白鶴相互戲弄的動

態感，準確捕捉了白鶴陣的關鍵形象，謝永晟以他動漫式的幽默，加以黑白底的大膽

設色，強化了白鶴陣的「白」色運動。這種飽含動態感的特質，也讓後來的動畫團隊

有了明確的角色設定腳本。接下來，他交出了《三五甲鎮山宮八家將》海報，黑、絡

黃、橄欖綠、紅的大膽雅致搭色，加上靈活的中英文字設計，後來就成了宣傳主視覺

的意象來源。可愛親切、動態感十足的《溪南寮興安宮金獅陣》海報、色彩繽紛充滿

七彩的《麻豆南勢保安宮十二婆姐陣》海報，奠定了後來浸潤劇場《陣》影像整個角

色設定的色彩風格的基礎，讓這二十張海報的陳列與沉浸劇場的關係完美結合，這可

以說是疫情當中的意外收穫與辛酸的結晶。

當然，雖然有了這些海報做為視覺角色與形象的設定基礎，十五分鐘《陣》影像

的製作，才是「雲端香路‧數位陣法：陣頭和他們的產地」這個展覽最爲難產的部分。

六月疫情打斷了開館儀式，無法順利在現場錄到所有預計開館的陣頭展演，這是第一

重關卡。接下來的六、七月，所有工作停頓，4DView 無法進攝影棚，motion capture 亦無法錄製。接下來的六、七月，所有工作停頓，使我們急得如熱鍋上的螞蟻。所幸，到八月下旬，疫情漸緩，這些錄製工作，才漸漸重新接上軌道。這中間最為勞心勞力的，莫過於張景泓導演和製片陳聖元。一直到了九月份，所有錄製的數位檔案依次到位，我們才展開最後的腳本編修工作。

我記得景泓導演和聖元、昱榮、大枝幾位影音團隊骨幹，幾乎成天泡在一起，討論檔案處理、音樂與腳本發展的問題。好幾次，直到半夜，我們在南藝大的 A6 職務宿舍，在動畫團隊童譯白的公司，在昱榮的工作室，不斷爭論著影音腳本的適切性，同時也在白天蕭壠辦公室的會議間繼續這樣的修正與討論。甚至洪瑩發老師、林經堯老師也都捲進了整個腳本的敘事與剪接問題。每一次，我們都試著指向陣頭展演最核心的力量所在：陣法陣勢的運動形式，以及拳法腳譜的明確張力表現，究竟如何與五大香科和青瞑蛇曾文溪的氾濫改道形成對話與聯結。這時候，黃名宏老師在《圖解台灣陣頭：宋江系統武陣》這本書的陣法分析成了我們的救星，搭配上景泓團隊的空拍，這些陣法一一呈現在我們最後的腳本中。而黃名宏老師的 4DView 影像，也成為最為生動鮮活的動態拳法擷取影像。而王美霞老師的《愛在陣頭》裡面描述的何國昭老師，也出現在宋江陣拳法的演繹鏡頭中。這些經典的拳法經過鏡頭的放大特寫，配合動畫團隊充分描繪的動態線條，讓我們更能夠欣賞新生代白鶴陣中青少年的刀槍與

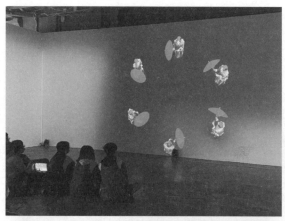

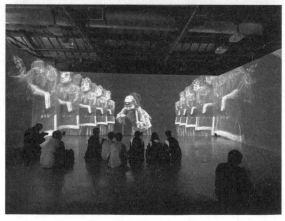

《陣》影片中，十二婆姐陣的4DView動態建模影像

棍法的動態展演，並且讓這些拳法腳譜得到明確的標示。

最後，在空拍與動畫線條的相輔相成下，數位陣法終於出現，八家將的身姿與運動動勢分析終於出現，十二婆姐的直播動態分析終於出現，白鶴陣與金獅陣的複雜陣法變化動態，也終於明白獲得標定，展示在觀眾眼前。我記得二○一九年我很幸運地在東港東隆宮迎王祭典中擔任過短暫的轎班工作。當王爺的神轎在東港街上人聲頂沸地前進時，我眼睛的餘光突然瞥見王轎經過的巷內，有兩排家將正在晃步、同時以羽扇遮臉，恭迎王轎的通過。那一幕深深打動了身為轎班的我，我似乎正在以轎內王爺的視野，望向那小巷內的參贊友廟的陣頭，向王爺行著最敬禮。那樣的感動，那樣的交會，沒有名字，卻有一群信眾最虔誠的心意，而陣頭，正是這種遶境交會的最前鋒。

但願「雲端香路・數位陣法：陣頭和他們的產地」這個展覽，能夠表現出這種情動（affect）的力量於一二。我想，這種情動，正是「雲端香路・數位陣法：陣頭和他們的產地」開幕時，全臺白龍庵如性慈敬堂的文武小差與甘柳謝范四將、春夏秋冬四神，在北管樂鼓中，出現在臺南藝陣館前庭時，種種下盤搖曳轉身振扇定步帶來的那種震撼和感動，也是七股寶安宮白鶴陣童子逗白鶴時，種種趣味的互動帶來的那種親切儀式的力量。希望透過當代展演手法與科技界面的更新，能夠把陣頭富含的反覆感動和層層力量，延續到我們的世俗生活中，成為香路上的神聖時刻，成為香路上的永恆陣法。

# 百褶之行・夢土之花：
# 《行者》的觸覺影像

紀錄片《行者》的開端，以卷耳短毛貓眼清明而好奇地向上凝視，切入杉林溪山林中行者傾身緩行撿石，靜謐樹梢上逆光漂浮的氤氳霧氣，然後是清鈴、鐘磬併合與尼泊爾音樂家馬諾斯・辛（Manose Singh）的 Ohm 吟唱響起共振，深林霧景中舞者捧火潛行、尋身靜立起霧池畔。《行者》帶來的體感經驗，恍如以貓身潛行於低霧森林，隨著霧氣拂過我們的皮膚，鈴磬低吟突然襲捲，浸入我們的內臟共鳴，讓我們想要撥開輕霧中看清舞者的身姿時，已經不知不覺投身於那片深森的密儀中，隨之漫步起舞。

影片回到貓的日常生活。編舞家林麗珍晨起的靜緩伸展身體、內觸扭轉，伴以內運身體的呼吸吐納聲，貓兒靜臥一旁，連接著《觀》之舞者踏在白布道上，傾身向足，緩步托著果殼為缽，揀拾布道上的一粒粒小石，傍有四人間歇抖動芒草、又有四人抬

## 陰性與
## 觸覺影像

手間歇夾晃響鈴，最後，是白布道上緩步中披戴著百褶帽裙，腳掌像是輕吻地板前行的另一位舞者，緩行足部特寫。

從霧氣到呼吸的韻律，從短毛貓的凝佇、霧露逆光漂移、泛唱響起、枝葉茂密的森林潛行、舞者池畔霧中靜立、地板伸展內觸到舞臺緩行之足，這些貼近觸覺的蒙太奇，等於對《觀》做了重新詮釋，使我們不再受限於劇場觀眾席的視覺距離，以為那只是抽空身體的視覺陣列，而是像貓眼一般，放大了林麗珍舞作中原本的女性觀點——觸覺特質，讓影像之力，猶如不時抖動欲觸的手指尖，亦猶如百褶布幔、風土花草和千迴百轉的南管清音，次第以觸覺式的疊層場所展開皺褶。紀錄片導演陳芯宜的蒙太奇，在此以布幔褶曲的運動色塊，撥開了靜態視覺效果的迷霧，一衣帶水，將林麗珍的緩步美學內部埋設的激烈情感與歲月，一層一層如同《醮》中媽祖披掛刺繡之繁複錦袍之緩行運動，又多層連帶如《觀》中乍現的掀天揭地之紅布漫來，堆疊覆蓋於赤足行走在夢土上的編舞家生命道路上。

如何用一個女人的眼睛，敍述她所活過的生命歷程？在欲望、暴力與死亡的魅影中，尤其「在漳泉（械鬥）」的時代，那一個無助的女人，她所面對的一切，都是她所沒有辦法控制的。」林麗珍選擇了十年做一支舞蹈，陳芯宜選擇了十年做一支舞蹈影

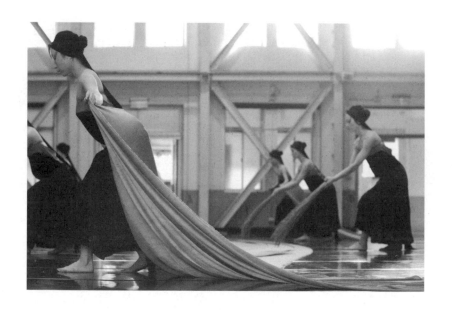

《行者》劇照｜2015｜攝影—金成財

像。做為觀者的我，我選擇「觸覺之眼」來觀看這兩個女人在藝道上的邂逅。如果容許我們用「那是一個夢」來談論兩者的邂逅之地，那麼《行者》就是一片清明的夢土，是用觸覺指尖之眼編織出來的夢土。

珍妮佛・巴克（Jennifer M. Barker）在《觸覺之眼：觸摸與電影經驗》（The Tactile Eye: Touch and the Cinematic Experience）一書中指出，電影的觸覺感，同時發生在影片體與觀者身體兩個方面，不僅有螢幕與人體體表層的皮膚視觸，還有電影空間的結構運動與它所帶出的動感與肌肉、肌腱、骨骼方面的震顫，以及更深沉的心肺、脈衝、神經反應與電影流體韻律的協運共振。若我們透過這三個層次的觸覺之眼，也透過《行者》的影像敘事，來重新審視無垢舞蹈劇場的場所美學，或許，在場面可見性、祕教儀式與所謂身心靈舞蹈的批評之外，《行者》所突出的觸覺之眼可以幫助我們釐清那不可見卻可觸可感的震顫，由何而來。

就舞蹈電影而言，不論是澳洲列奧・紐森（Lloyd Newson）對「DV8 身體劇場」的諸多表現、美國米契爾・羅絲（Mitchell Rose）卓別林式的《滴兒約翰》（Deere John），澳洲李察・艾倫（Richard James Allen）與凱倫・波爾蔓（Karen Pearlman）合作的動畫化錄像舞蹈動畫，或是比利時提耶希・德・梅（Thierry de Mey）的紀錄片《碧娜鮑許》（PINA 3D），舞蹈，甚至是德國名導溫德斯（Wim Wenders）的《碧娜鮑許》（PINA 3D）系列的錄像都不曾那麼地朝向多重摺皺、複數紋理的布料纖維或是編織緙花的物質性。

## 從皮層、指甲套
## 到跨步足型

《行者》不僅放大了這個表面，直到手製紙質的布景道具，同時也呼應了眾多舞者皮膚的化妝、汗斑、淚痕鏡頭、相互撞擊、扯身嘶吼、出神抖動、男女舞者身體交媾時的多重皮膚質地；接著冷不防地，畫面便出現《觀》當中乍現的漫天捲地的紅布幔、《花神祭》排練時揮動白布披裳任其飄舞的畫面。《行者》全片猶如藉著這些或靜或動的布景，為其畫面塗抹上色，使影片在色彩上的表現彷若膚色與布景的自由配置轉換，用這種肌膚相親的表面披掛皮層，喚起觀者的受觸感。在二〇一四年的《觸身・實境》對於演出準備過程的展演中，後設性地呈現了《觀》在梳頭、點妝、抹身、纏衣、配件的漫長準備動作，舞者上臺跨出第一步時，有多少身心轉換的厚實時間。這個舞臺上不可見的部分，《行者》的影像皮膚，給予了相當大的表現空間與靈巧配置。

就眾多可見的舞蹈電影而言，以「空緩」、欲力鬥爭、暴力死亡和自然信仰為美學核心的儀式劇場並不多見。《行者》在這方面放大了幾個關鍵的觸覺動感材料：顫動延長的景泰藍指甲套、芒草花、焚香、銅鈴串、花朵與沉身跨步的貼地展腳型。當然，我們若在此期待《碧娜鮑許》中的西方現代深陷情緒困擾的個體性姿態動作，無異緣木求魚。也無怪乎論者要用身心靈舞蹈和原住民的儀式舞蹈對《觀》加以貶抑。

248

不過，放下這些西方現代舞的判準不表，《行者》卻讓我們在視覺上觸及了那些顫動的修長手指，以及貼在地面強握銅領串的大汗前臂，彷彿提醒我們，女舞者手指末梢上的尖長景泰藍，男舞者抓握的銅鈴串，本來就在表現從肌肉扭轉到欲望與神經末梢的欲力，而芒草花、焚香、大串細布條不僅強化了這些顫動的張力，也和長棍篷轎共同構成了影片的骨骼架構。

對影片而言，這些不時強烈顫動的指甲、花草、香轎、長飾羽、長棍與抖動的燭火，就像是影片的肌肉與肌腱，從編舞家與舞者的身體力道順勢迸發出來，某種影片表面神經線條的顫動，特別是《醮》中四位男舞者如起乩般將大串細布條、銅鈴串、芒草花束、大束焚香與低胯、奮力爬行和嘶吼並置爲一時，我們感受到了整個影片的骨架張力運動，被這般的場景所撐開，我們的身體因而也在此片刻達到最高的張力。

另外，影片對於燭火、火把、火燒房屋寺廟造型的水燈的特寫與捕捉，也形成影片本身的顫動骨架，它是投映發光螢幕上面的閃光。在《觀》的末尾火燒水燈的儀式中，強化了火把與大片燃燒的紙屋結構鏡頭，穿插著林麗珍扶腰走過貓道、準備點火的片段，使得螢幕一度有起火燒灼的全亮閃爍之勢。這種向上穿透螢幕投影的安排，與沉身跨步的緩行之足，向下踏實地板空間，形成了本片中飄動的布幔之彩、向上的燭火之光、向下的低跨之足的運動骨架。

而《行者》最重要的影像美學成就之一，便是塑造了低角度的「觸情影像」（affect

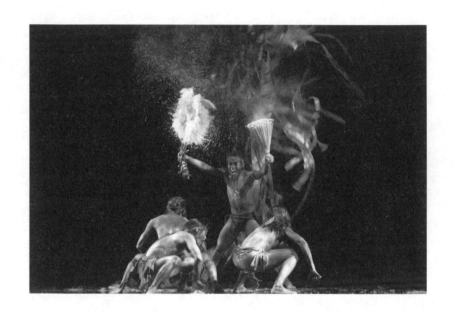

無垢舞蹈劇場｜《醮》｜攝影—金成財

## 遙遠偏僻祭場的
## 影像之火

image）——「沉身跨步之足」。這個觸情影像承載了林麗珍身體美學中最重要的身體姿態元素，使它脫卻「空洞的行走」這樣的苛評，讓它連接到片中反覆出現的掄身嘶吼、振身出臂、抖身忘神的各種有力身形變奏。「沉身跨步之足」是《行者》中最強力的基礎骨幹，若沒有它在練習場、舞臺、後臺、日常生活、森林、海邊、溪澗的差異與反覆，若沒有導演如此著力地放大這樣的足部之緩慢內運之力動場域，就不會讓其他動感與運動變化的樣式，得以順利連接起來。擴而論之，我們可以說，相對於日本舞踏表演者土方巽所成就的低胯病體身型來說，若沒有細江英公的攝影之力，要抗拒西方現代舞的自由情緒或機械身型美學恐怕十分困難。再加上林麗珍本身並非寫作者與論述者，如果沒有《行者》如此清晰而動人的影像形體，把「沉身跨步之足」的舞蹈肌理打造為各種變化身型的基礎骨幹，要辯駁「空洞的行走」與「將舞蹈神祕化」之譏，恐怕亦是難上加難。

《行者》不是沒有在說故事，它想說的是：林麗珍要的是自然的祭典，要的是順著花開花謝的速度，要的是季節風雨生死變化的韻律。林麗珍不是沒有自我質疑過，也不是對人間情愛沒有眷戀；她不是沒有現代的叛逆過，也不是對人世的欲望掙扎沒有一點認識；她不是沒有對個體性的了解，也從不迴避開暴力與死亡的人類處境。但

是，當我們看到她與舞者們跟著媽祖走路，投入作醮的人間儀式時，我們了解到她要處理的是關於人間域外的鬼魂陰世，將欲望與暴力轉投注於陰死之谷，為之籌畫祭典。當我們看到她與伴侶跟著花開的速度，專注於劇場，我們體會到她要面對的是在四季變換、年華老去中，愛欲生死之域外的生命大化之流，祭之以慶賀與哀悼；最後，當我們看到她與舞者們走入古老又稚拙的自然，在海濱、溪澗、巨石、森林、輕霧之間穿行嚎叫，緩步捧火，我們終於明白──自然才是她內心最原始野性的故鄉，她要縮小人性，在祭儀劇場中，把過度膨脹的人性納歸在愈來愈難維持的自然長流中。

於是，我們看到她帶著女性的眼光與身體，跨著低姿勢的有力緩步，走到了一處多麼遙遠偏僻的祭場：從鬼魂之靈到花神之馨香，從花神之馨香到自然的生死之流，如何觸碰鬼魂之陰鬱、如何接引花神之欲力，又如何擁抱自然無情的生死齊一呢？《行者》用了一四七分鐘、十四個段子，在反覆的吟唱、鼓點、氣力用盡的濁重呼吸中，在反覆的嘶吼、出神舞蹈、日常談話、練習的指導解說、演後的激動釋放中，指向一個無法言說的、內在平面的強力運作。

《行者》並沒有要進行哲學概念的辯證，它沒有強行說服的意圖，只訴諸影像片段的觸摸、觸動與觸情。陳芯宜曾經說過她製作藝術紀錄片的心情：「對我來說，藝術家的作品像是煙，但是我想看到火在哪裡，或者她是如何把大火升起來的。」觀者或許會記得海邊舞者狂嘯的快樂場景，會記得溪澗中林麗珍與巨石感應，然後在溪面

252

小舟上，岸邊的舞者集體反諷林麗珍的玩笑場景；會記得林麗珍在鄉道上畫著《觀》的草圖的忘神場景，會記得陳念舟培育本土杜鵑的一席談話，會記得這些散文般的片段。沒錯，但是像詩一樣的森林沉吟潛行之舞，卻為這些片段點了火，在一片夢土上，讓它們顯得異常光亮。

而我最記得的是那一場林麗珍與舞者打鼓，彼此以非文字語言的有節音韻，用音樂和身體愉悅對話的場景，那即是「觸覺影像」。導演減去了話語的所有意義，只留下感覺的團塊，直接打動觀者的皮膚、骨骼、心跳與神經，導向彷如一場古老生命、只屬於老靈塊的巫覡之舞。而我最記得的是林麗珍拿著蒲葵扇，在日常的起居空間中，默默獨自起舞，彷彿與自己對話，又彷彿是與攝影機對話，一個影像儀式的結束。

《行者》以貓輕柔撫觸的觸覺之眼，貼近地板與靠近足部的風土，提煉出沉身跨步之足與林麗珍的生命之舞，為我們留下了這個非語言、非意義、卻無限親近的觸覺影像儀式。

# 百境練身勢・棲足巫山水：論《吃土》中的境身力場

## 蹈水丈夫與境身力的界定

我記得《莊子》有一則像這樣的以境練身寓言。孔子去呂梁山玩的時候，看見一處幾十丈高的飛瀑，水分子和泡沫的力道飛濺得老遠，不論什麼龜魚鱉鰐都沒辦法在其中游走，卻看到一個人在裡面游潛，孔子以爲這人想不開、要尋死，於是趕快要弟子順著水流去營救。沒想到此人潛游了幾百步遠之後，冒出水面，披頭散髮，唱著歌，繼續在潭邊游玩。孔子趨前問他「蹈水」之道，他回說我沒有什麼「蹈水」之道。不過這就是順著流勢之力起步，順著水性的起伏，跟著漩渦一起捲入水流中心，再跟著湧出的流水一起浮出水面，這是「水之道」，而不是我有什麼私自的道，「此吾所以蹈之也」。

「吾無道。吾始乎故，長乎性，成乎命。」我沒有什麼道，我是從我的生活處境的投入開始，然後練出我的身勢與能力，最後就成爲我的生命。然而，什麼是呂梁山

的「山之道」，什麼又是瀑布水流的「水之道」呢？這跟我們在使用中文「山的根性」、

「水性」的時候一樣，這些語彙其實有雙層的意思。一方面，「山的根性」是山本身

的量體、崎嶇、危坡、峭壁、步道、森林植被、雲霧雨雪、崩解結塊、溫度考驗，而

水的「水性」是指水的流體、漩渦、水流速度、清濁度、湍急度、季節枯漲、

沖積曲流、泥灘潭沼，滑澀堨池，這些看起來都是些物理性的實體與表面，然而，就

環境心理學家吉布森 (J.J. Gibson) 的「境身力」(Affordance) 概念而言，「環境的境

身力，就是它提供給動物什麼，它供給或滋養了什麼，不論是好是壞。」他舉出了站

立與坐下兩個例子，必然是由可承受與夠開闊的實體平面提供出來，動物才可能由此

境磨練出站姿；然而，如果這個實體平面稍微高一點到動物膝部左右，此境就可能誘

發或磨練出坐姿的身勢。

因此，「山性」也好，「水性」也罷，另一方面蘊含著身體在境中體驗的誘發、磨

練的過程，與練成相宜的山性與水性積澱於身體感受性之中。於是，「山性」與「水

性」也就意味著透過動物的長期體驗、轉圜練成的身體習性。就「境身力」的兩面性

——物理環境的實體與表面特質、以及此環境中介習練而成的棲身慣習 (habitus)——

來說，《莊子》寓言中的「蹈水」之說，在「吾始乎故、長乎性」這樣說法上，與吉布

森的「境身力」原理竟有相互呼應之勢。然而，畢竟「蹈水」丈夫之境身力，講的是

游泳的水道，仍不同的當代舞蹈，本文提及此說，究竟與壞鞋子舞蹈劇場《吃土》一

作有何關聯呢？

二〇一六年，我隨著壞鞋子舞蹈劇場的團員抵達臺南後壁的林宗範月琴工作室，看他們跟著林宗範學習牽亡歌陣的儀式舞蹈：主要是以腰部反覆旋扭、向下沉腰、交錯走步為譜。印象最深的是有一個晚上跟著林宗範一起去二溪的喪家，旁觀了兩個小時以上的夜間牽亡歌陣儀式的過程。《彩虹的盡頭》一作，後來取樣了牽亡歌陣的儀式身體，並以〈遊花園〉這個曲牌的十二個月份意境變化為音樂環境，形成一個長期習練的牽亡歌「練身境」（niche），棲居於牽亡歌的歌陣喪家儀式環境、製琴藝師的工作室與劇場展演之間，形成了一個「境身力場」。

二〇二〇年深秋，壞鞋子參與跑馬古道「山光脈動」計畫的「萬物開議」夜談劇場，擔任引路人的角色。只見兩位舞者，在白日的降雨之後，澎湃洶湧的猴洞坑瀑布的濤濤跑馬古道泉水中，映照著參與者手持的火把，穿梭翻躍於湍急沖激的水浪、灘地與山石之間，轟鳴不已的瀑布流泉，如魚如蟲如猴亦如《莊子》蹈水丈夫的兩位舞者激烈的身勢起伏，有時化而為激浪，有時轉而匐伏如水中禽獸，有時又如脆弱卽將滅頂的泅泳生物，這又是一個生態環境中的「境身力」顯現。

二〇二〇年的初秋時節，趁著壞鞋子駐村於臺江、探集民間陣頭文化身體的方便，我與團員們共行南化水庫東側的烏山嶺步道。當時，我不淸楚這是一次身體訓練，還是一次郊遊行程。旋卽我們又共行茶山獵人巴蘇雅（Basuya Yugumangana）帶隊的

256

普亞汝溪溯溪之行。這一趟令許多原本參與《獵人帶路》出版計畫的成員吃足了苦頭，——有人腹瀉難行，有人犯煞虛脫，有人想要放棄，有人半途怯步。我們有時在山羊走的溪側峭壁行走，有時又必須穿越強力推湧的溪水，只見獵人反覆在整條路上來回救援各種狀況。幾番山水的折騰，壞鞋子的團員大多適應良好，勉力前行，只有少數在爬山羊路時不太適應（其實一行人中，除了獵人沒有人能適應這種高窄傾斜、踏點不足一個腳掌的峭壁），其他的時候，我依稀記得團員們在營地邊的水潭裡玩水的樣子。

在初級山的山稜上，在洶湧的瀑布邊，在駐紮營地的潭水中，我看著壞鞋子團員們的身體，不禁自問：如果這是舞蹈的身體練習的話，這是一種什麼樣的身體與舞譜的探索呢？一直到最近，翻閱我所知道壞鞋子在民俗藝陣的音樂和身體習練之外，究竟跟「土」發生過什麼關係，我才想起來，在跑馬古道瀑布飛泉中的舞蹈之前，那兩趟烏山嶺之行和普亞汝溪溯溪行的安排，其實是為了後來九月底西巒大山的身體準備。然而，西巒大山的行程中發生了兩件事，我覺得與《吃土》當中表現的「境身力」是相關的。

第一件是在西巒大山之行整整一年之後的《吃土》，開場就多了一張鋪在舞臺地板的大黑布。我看完後很努力地想了很久，才想起來在西巒大山行程中，我們紮營的直升機停機坪上，在第三天清晨整理寢具背包準備離開前，壞鞋子的團員即興了一場

「山之皺摺」的群舞，在開闊無遮蔽，攝氏十六度左右，小雨雲霧剛剛散去的停機坪上。他們笑鬧著起舞。如果《莊子》的蹈水丈夫呈現的是瀑布練身境所形成的「瀑布激浪境身力場」，那麼，西彎大山停機坪上的舞蹈，可不可以說是一種「山行皺摺境身力場」的表現呢？

當然，這場即興與舞蹈中銀閃閃的地墊充滿了歡愉。但不久之後，其中一位團員依萍，在行走之間一不小心因爲踩踏了一根橫陳步道上滾動枯木，轉瞬間滑落斜度六十度以上的邊坡，往下滾到三十公尺的距離外才停止。所幸隊員們很快下探，把她營救回步道上。驚魂甫定的她與大家於是七嘴八舌地開始討論滾落中的身勢、速度與角度，以及她停止滾動時的身體姿態；同時，大家也討論下探營救的詩人吳懷晨又是用什麼樣的身勢、力度與承重，將她重新拉回步道。但是，這裡的好壞、快樂與驚險，一正一反，一好一壞，一個飛躍一個吃土，對於山本身的存在來說，沒有影響。經由行山舞者的具體身體處境，而得到了「境身力」的環境／身體相互滲透、相互塑造的場域。我把這個環境／身體相互作用而形成的造形力場域，稱之爲「境身力場」。

從雲門舞集、優劇場、無垢舞蹈劇場以來，評論一般習慣以「民間身體文化探集」的角度，來討論相關的舞作。也就是將民俗儀式中的身體之力，依其情境，取樣轉置爲蘇珊・朗格（Suzanne Langer）所謂的「擬作之力」（virtual power）。在既定時間的流轉中，原本爲「實境」的身勢力場，重寫其符號意涵，甚至是去除其原本意涵，形

258

# 境身力場的擴張

成一個「虛境」變幻的身勢力場之作。

《彩虹的盡頭》可以說是年輕世代舞團在此民間文史虛實之境的間隙中，進行成功轉換的新生表現。然而，在《醮》或《花神祭》的不同橋段，我們其實已經看見了「季節」、「植物」、「猛獸」之境的擬作力量場。現在的問題是：假設《吃土》的企圖、它所設定的「境身力場」，是想要把北管的場境之力與臺灣山岳溪流的場境之力，創作為一個「連續體」的舞蹈虛境的話，那麼，那個雲、那個霧、那個山徑、那個水流，就會與《水月》、《行草》的冥想揮筆之境有所不同，也會與《醮》和《花神祭》的儀式之境有所不同。於是，對於這篇評論來說，最困難的點就在於要如何去分辨這其中的差異。以下，我想透過「境身力場」這個概念，來指出《吃土》所碰觸到的幾種身體論差異。

就評論者所知，壞鞋子的身體文化探集，在這幾年已漸漸超越了「民間文武陣頭」的範圍，朝向了臺灣的山巒與溪流。除了我上述的幾個個別經驗外，把臺灣山水所塑造的「境身」，有意識地納入「ㄅ弓暗身體計畫」中，似乎是讓觀眾在二〇二一年新版本的《吃土》開場場景中，較難一下子產生聯結想像、容易陷入「不可描述」的觀賞經驗的原因。

# 境身力場的
## 相互滲透

不過，由於這個版本的《吃土》，一開場就鋪陳了一塊大黑布，後來隆起為山為谷為溪為壑，巧妙地化解了前一年舊版《吃土》的劇場敘事困境，納入了山水磨練的境與身力的舞臺脈絡。但與此同時，也挑戰了過去觀眾習慣用民俗儀式（或者儀式身體與北管音樂的拆解）來理解壞鞋子的觀看框架。但接下來的問題是：納入這幾年舞者在自然山水中的磨練境身力，究竟具體而言是什麼意思？難道說，《吃土》做的是植物誌或昆蟲誌的再現嗎？難不成《吃土》要把舞者的身體化為山石、化為水波嗎？

那麼，原本充斥在舞作的北管身型，又是怎麼回事呢？

觀看二○二一年版的《吃土》，有兩層與舊版非常不一樣的經驗，那就是聲音與燈光。首先一開始稀少出現的聲音，如竹管群的相互輕碰聲，又有如風吹過造成的飄動，其實是錄音過後的北管單皮鼓（板鼓）的敲擊，經過電子群集處理後的回放音，在舞者八人如同植物或昆蟲慢速擺動肢體，間或一兩個有較為明顯的單皮鼓音，加上舞者依肢體慢速運動偶而落下的腳踏地板聲，構成一個與舊版非常不同的時間感，一種較為接近山林深處無始無終的植物生態時間感。更為明顯的是四分鐘左右，舞臺燈光在舞者在地板上以散落的群或坐或臥或下俯身向右側橫移時，原本是三面環舞臺燈，此時突然切換為四盞一排強烈的燈光，由面向觀眾席的方位直射，幾秒後，再迅

260

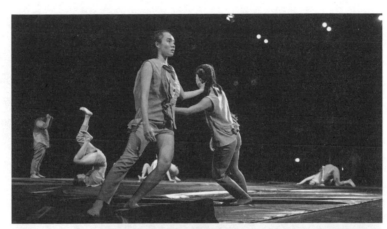

速切換為舞臺左側排燈打向右側，舞者群仍舊慢速貼著地板橫移，但聲音出現一波一

波較為密集的、像竹林中的竹管遇到一陣較強的風的單皮鼓取樣群聲，間有似為林梟

的一兩個洞簫聲，極富有植物經歷長時縮時攝影後快放的蒙太奇意味。

我想，前面這開場五分鐘的「聲響—燈光—植物性移動」的劇場效果，已經說明

了《吃土》想要表現的境身力場。經過一年的消化與調整，關於北管聲響造成的境身

力、燈光效果所造成的境身力，與經歷過山水磨練釋放出來的境身力，已經形成了

「聲響—燈光—身勢」三層力場交互對話的關係。然而，令人印象深刻的部分，除了

貫串前後、反覆出現的「棲足」式亞洲蹲——重力蹲踏，問題是前段表現的那些尚未

成形運動的植物性、鳥獸蟲魚、探索性的身體，如何轉換為二十分鐘左右由舞者阿德

帶出的「黑色山水境」隆起又崩解的前後，漸次完整出現的北管陣頭身體，包括「跨

步聳肩」、「旋腰擺肢」、「倒立踏斗」、「旋臂輪轉」，三十分鐘左右舞者亭婷弓身撫拍

骨盆臀部進一步發展出的「北管—原民」、「北管—愛慾身體」，包括「撫拍骨盆」、「側身倒地

舉腿」、「亂彈叫板」、「互靠互揹」，甚至有原民「交叉牽手跳踏步」。這些身勢的整體

性前後關係，在感受上十分奇妙，但在智性上仍有待理解與詮釋。

巫聲山水的
境身力場

或許，能夠貫串起這多重境身力場的場景，是一個舞者退場、無人但充滿巫能量、巫聲響的境身力場，那就是四十分鐘左右出場的燈光與「北管／現代擊鼓／電子聲響」的合奏段落。當通鼓、單皮鼓、鐃鈸、梆子、鑼加上毫無違和感的現代擊樂，由漸強的水波紋電子音導引出一方奇異明快的現代擊樂、鑼鼓與大小鈔合奏、鎖吶並且出的超明亮段落，並且長達五分鐘時，我們就有在此琢磨一番的必要。如果說，

一九七五年邱坤良先生帶領文化大學戲劇系國劇組的學生，每星期至靈安社參與北管子弟戲的傳習，並在全臺灣各地公演，不僅是北管子弟圈從未出現過的盛事，並且也打破靈安社不可有女性子弟加入的傳統，同時也是臺灣文化界的重要事件的話，那麼，至少我們可以思考，壞鞋子從彰化梨春園到淡水南北軒的北管境身學習，直到《吃土》這一段實際上延續至八分鐘以上沒有舞者、但樂手在場的「燈光─北管─現代擊樂─電子聲響」演奏，究竟對一場舞蹈表演意味著什麼。

從邱坤良的《現代社會的民俗曲藝》（一九八八）、容世誠的《戲曲人類學初探：儀式、劇場與社會》（一九九七），一直到把北管系統性地分類爲「排場」、「後場伴奏」和「儀仗陣頭」三大類型的呂錘寬的《北管音樂概論》（二〇〇〇），我們都可以看到，臺灣民間戲曲與民間戲曲人類學研究論集》（一九八三）王嵩山的《扮仙與作戲─臺灣民巫觀儀式之間的緊密關係。如果說，二〇二〇年舊版的《吃土》較爲傾向將北管與其他聲響當做是舞作演出的「排場」或「後場伴奏」的話，那麼，這場在新版《吃土》

中長度有五至八分鐘以上的、餘音繚繞的「燈光—北管—現代擊樂—電子聲響」演奏，或許可以視為是一個在劇場中的「儀仗陣頭」。也就是說，多重交錯的聲響，在此恢復了它們做為巫之聲的儀式陣頭力量，是它們整合了整體前出前面段落中片片斷斷、不絕如縷的各種身勢，如同人類學家鮑亞士所說的：「要了解這個民族音樂的特色，必須由構成整體特色的所有音樂器材及其演奏著手。那些個別的音樂器材之形成，是被這個整體特色所決定。」

這個「整體特色」，就我訪談編舞的林宜瑾、構作的周伶芝與主樂的李慈湄之後，我認為可以用「巫之聲、覡之光」的臺灣民間宗教儀式角度來理解。而且，在這場巫聲覡光演出之後，緊接的就是暗場中，由黑布的敗山淌水末端、底部、內裡重新生出的舞者身體。這個不排除世間愛慾的陣頭儀仗，這個陣仗中的巫聲覡光，甚至並未排除更大時間尺度下，地質造山與沖積運動過程中的植物與蟲魚鳥獸的生之慾，而成為一種「巫聲山水」當代合鳴下的境身力場。

這篇評論文字寫得腸枯思竭，不僅是因為我對於北管與其他樂種都不熟悉，而且，在疫情高張的二〇二一年，書寫者不再那麼容易抵達展演現場。不過，有幸在二〇二一年疫情緊繃時觀看西港慶安宮未能完成的十幾個陣頭開館，並且可以在十月八日疫情稍稍緩解時，觀看二〇二一臺南藝術節開幕表演「刈香傳藝‧陣有藝思」的陣頭表演，對我助益甚多。面對這些力量強大、毫不迴避的真實儀式的現場支撐，使

264

第三部 展演論

265

我在單純觀看這些陣頭的展演之間，漸漸能夠區分北管與陣頭的關係表現。最為關鍵與本質的部分，或許就是不能單純地以為北管只是婚喪喜慶的排場，或是戲劇演出的後場伴奏視之。

我們不得不承認，北管最核心的精神，就是儀仗陣頭、巫覡信仰的表現，那是一種天地山水萬物平等的生死鬼神循環之力量場域，強調生死鬼神的土地循環共振之力。這當然也就表示它與正統佛教、基督宗教、回教與伊斯蘭教的世界觀有所不同，也與現代社會精確記譜控制節拍的節奏不同。

當我們回看《吃土》的旋腰踢斗張臂跨步中被擴展開來的北管巫聲之時，赫然發現，這種以「棲足深蹲」踏土頓地、抖動起乩為自由節奏的境身力場，也能夠把現代擊樂、電子聲響和原民舞踏吸納進來時，那種忽然產生的悠遠遼闊的巫山水之感，突然跟兩千多年前《莊子》南方楚文化中疑似巫者（斷非儒者）的蹈水丈夫相互共鳴，所謂的「亞洲蹲」身勢論，或可由此展開。或許，《吃土》中的身勢與聲勢，已經不只是西秦王爺的繁衍子弟，而是那更遙遠、遙遠到沒有名字、原本漫游於山水之間的蹈水丈夫的後裔。

# 多重附身：
# 土方巽與孿主體的
# 內在平面劇場

二〇一三年九月底開始，圍繞著土方巽舞踏的文件、影像、工作坊、身體美學論壇與表演，將透過梵体劇場「身體之道・舞踏誌異」的計畫，在臺灣南北的展場、劇場、大學與公共論壇，逐次展開。在這個跨領域、多向度的展演計畫展開之前，吳文翠和我共同策畫了《藝術觀點ACT》的小專題，並邀請土方巽舞踏譜的主要傳承者和栗由紀夫，在臺南藝術大學舉辦工作坊，以呈現土方巽舞踏譜方法、當代面貌，及其與當代藝術交遇形成的力量線

土方巽作為舞踏的重要源頭，在臺灣的出現，本身就以多重面貌、不穩定的方式，漸次展開。自一九八〇年代以來，土方巽的舞踏在臺灣至少有三條線、三種面貌的展開。在這篇文章中，我將由兩位人物對土方巽與臺日相關舞蹈實踐的評論、研究與引用，來呈現這三條力量線：他們分別是王墨林、他對林麗珍（無垢舞蹈劇場）的評論、

# 第一條力量線：
# 肉體叛亂的引介與
# 自我批判

及林于竝對秦Kanoko（黃蝶南天舞踏團）的評論。

王墨林與林于竝雖然是舞踏的評論與研究者，但他們同時也參與小劇場或帳篷劇的跨域製作演出，因此引發了我追尋與繪製這條跨域系譜的興趣。簡單地說，我想釐清的是，在今年梵体劇場「身體之道·舞踏誌異」的計畫展開之前，土方巽的舞踏究竟以什麼樣的面貌與力量在臺灣發生作用？我相信，如果這方面的系譜能稍作釐清，吳文翠這次進行的跨域展演計畫，究竟能突破臺灣哪些既有的土方巽傳承，便能找到較為具體的參照點。

最後，在土方巽舞踏所可能帶來的傳承中，我特別注意到關於舞踏者的主體性樣態，以及舞踏表演時舞者身心與環境之間的特殊關係。本文將試著從前述三條交錯的土方巽在臺灣展開的力量線，清理出一條嶄新的主體性可能道路，以及這種主體性與環境的交互滲透關係。

一九八〇年代臺灣小劇場的先驅人物王墨林，在一九九〇年出版了《都市劇場與身體》（稻鄉）。這本書開宗明義的〈從身體的探索開始〉即提出了舞踏表演「詮釋了日本人身體的原點」，以及舞踏中常見的「死亡造型或殘破美學，就是戰後第一代『舞踏』家從長崎、廣島被壓在斷垣殘壁下的人屍吸吮而來的靈感。」（頁八至九）這裡指向

的戰後第一代舞踏家，即已潛藏了土方巽舞踏的身影。在這篇原本出現於一九八七年的文章中，王墨林也表現了他對「什麼才是中國人的身體原點」的強烈提問姿態，並且強調，「臺灣民間的車鼓弄、宋江陣、八家將」乃是較為厚實的「身體表演藝術」，更對於「儀式中的『師公』作法或乩童『著乩』」（頁十）呈現的包容天地二度空間宇宙觀，表示對「臺灣的西式身體語言的舞團」的批判態度。

《都市劇場與身體》第一章〈身體的反叛〉，由〈走入肉體的祕境〉、〈「舞踏」的非理性精神〉、〈「舞踏」的恍惚之美——「白虎社」舵手大須賀勇訪問錄〉、〈臺灣的肉體叛亂者〉、〈走上街頭的新一代——「洛河展意」座談紀實〉、〈開發身體新語彙——「奶・精・儀式」的表演概念〉、〈一個「觀念表演藝術」時代的來臨〉七篇評論文章組成。前面三篇發表於解嚴前夕的文章，可能是目前為止，臺灣最早對舞踏進行譯介的評論文章，這些文章似乎都圍繞著一九八六年春天「白虎社」訪臺表演的「舞踏事件」而作。後半部的四篇，則傾向於提出臺灣相應的身體實踐，以及王墨林對應於上述的「舞踏事件」而宣示的身體美學觀點。就這些文章排列與寫作的系列性而言，王墨林的書寫，似乎建立在舞踏譯介評論者與行為藝術工作者兩重交疊的身分位置上，這個一人飾演兩角的位置，在當時如陳映真在此書的序言中所言，「來自與學院體系無關，完全依仗刻苦自學的王墨林」，具有相當的歷史意義，他認為：「臺灣學院戲劇圈受到法西斯主義和買辦主義重重限制，在創作和批評上完全失去了生殖和發展的

268

白虎社訪臺，在華西街就地表演｜1986（攝影—高重黎）

能力。」（頁三）這個被「根本性批評」挪用的批判姿態，奠定了土方巽進入臺灣身體文化界的第一種力量質性。

這種力量的質性，基本上抬高了「白虎社」大須賀勇神祕、顛怖的祭典美學形式，而將土方巽的美學理解爲「光頭、抹白粉、性倒錯、暴力」等形式，主要表現的是日本人「縮曲的身體」與「戰後屈辱的心情」。但「舞踏」藝術發展到八〇年代的「白虎社」，總結了日本舞踏家們一直在精神層面上探索日本人靈魂寄宿所在的問題。」（頁二二）這些評論與翻譯，並沒有對土方巽的晚期作品進行具體的討論與分析，而多著墨於土方巽去世不久後訪臺演出的「白虎社」，特別是對在臺演出的《雲雀和臥佛》做了超乎一般比例的描述與評論，並且對「白虎社」公演進行「大地藝術」（Earth Art）式的攝影、錄影與在華西街蛇店前的就地表演特別予以報導和評論。顯然，「白虎社」每年在熊野舉行的「喚魂」儀式，讓「魂」進入恍惚狀態，這種人類學與民俗學式的變主體身體容器，猶如巴塔耶《愛神之淚》（Les larmes d'Eros）書上那張被陳界仁作品重新挪用詮釋的「恍惚相」。但是，對於舞踏譜方法所指向的變主體的多重內在平面連續體，並不存在於王墨林對土方巽的理解與評論中。

# 第二條力量線：
## 巫、乩與人鬼神多元宇宙

雖然王墨林在二〇一〇年曾經爲文批評無垢舞蹈劇場的《觀》，認爲此一舞作徒具「形式之美與貧瘠的話語」，身形漂亮，「把表演空間填塞成一張接一張的視覺場面」，屬於前現代的神聖舞蹈循環形式。但是，強調鬆緩坐行中，綻放舞者身體強勁力道的林麗珍，卻是歷經一九八二年至一九八九年的臺灣民俗田野採集工作後，最能持續展現對「臺灣人身體原點」探索的舞蹈家，特別是對於巫、乩與人鬼神多元宇宙的孿主體。

王墨林在二〇一二年初的〈身體在行動中的復權——評驫舞劇場《繼承者 III》〉一文中，再次強調臺灣少壯派的舞蹈劇場，「從單純的行動中，讓身體呈現某種孤立的狀態，阻截了動作以脊椎建構起美姿的傳達，反而以生活狀況中的自然動作，其中所充滿的本能性通過反覆呈現，而構成個體的存在感，確實顛覆以虛飾的動作來美化現代舞所謂自由的身體。對於行動本質的探討，毋寧更是從個體的存在感介入起。」如果林麗珍的神聖舞蹈可以說被王墨林歸爲前現代舞，被歸類爲「虛飾化的身體美姿」的話，那麼，評論者王墨林所在意的是：舞踏、舞蹈劇場與卽興舞蹈，都是透過個體存在感的身體振動，挽救「虛飾化的動作結構中失卻的意志力」，跳脫了「上一代編舞家服務於抒情感懷的身體」。

然而，筆者所欲論辯的是，參照著王墨林對於土方巽、大野一雄，一直到白虎社的全面肯定性評論，我懷疑他對於林麗珍一九九五年成立的無垢舞蹈劇場之舞作批評

是否過於嚴苛？因為，從王墨林批評「無垢」的另一面來看，我們不僅看到「無垢」

並非全然著力於「視覺場面」調度與「虛飾化的身體美姿」，在《醮》（一九九五）、《花

神祭》（二〇〇〇）、《觀》（二〇〇九）這些作品中的重要場面，除卻情欲的身體表現外，

多與空緩化的牽亡者、祭師、乩童、巫者，與王墨林早期強調的臺灣漢文化圈的歷史

記憶乩身、原住民部落的獵人傳統與祖靈信仰巫身現場有關。

簡單地說，《醮》、《花神祭》與《觀》最具有身體張力的場面，難道不是緩步前

行後，由內在時間堆疊出來的神經壓抑，瞬間暴發在祭師、乩身、巫者、獵人或花精

降靈的時刻，亦即是孌主體強度轉換主體內在平面的時刻嗎？正是在這個時刻，舞者

身體（必須）變成容器，使得人不再是人、鬼不再是鬼、神不再是神，祖靈與物靈不

再超越與外在，它們彼此穿越，讓舞者身體變成了人鬼神共通滲透的介面，將儀式劇

場的現場轉化爲多元並存的宇宙。

當然，我並不認爲我們需要用舞踏去命名「無垢」，但是，就尋找「臺灣身體原

點」的努力而言，我提議的是，我們不妨借用土方巽的舞踏譜方法爲觀點──主體練

習拋袪自我、破毀自我、轉換自我，以身體爲容器來達成一種新型態的自我──來看

待「無垢舞蹈劇場」中空緩化、時延化的牽亡者、祭師、乩童、巫者身體。如果這樣

的看待方式能夠成立，我們就不能說林麗珍舞作中的舞者身體空具美姿形式，而是看

得出一些線索，顯示這些舞者的身體充滿了原始巫宗教中，巫者身體成爲多元滲透宇

272

第三條力量線：
欠缺同一性、
無主體性的
臺灣身體與
舞踏的新可能

273

宙的異質能量，身體成了多重宇宙的流轉濾器。這就是我所謂的「孿主體性」。用余德慧在《台灣巫宗教的心靈療遇》一書中的說法，孿主體在受苦中誕生，在存有的黑暗深淵與難處中，轉向內在平面的超越，終至在負面、受苦、衰病處境中起舞、起乩，以破碎的表達來轉化、遺忘存在之苦。

就此而言，王墨林觀點中強調的舞踏或當代舞蹈必然要表現的「個體存在感」，在舞者身體成為多重自我、多重宇宙的轉換濾器時，是否還適合用西方的「獨我個體性」來理解，就成了可以論辯的疑點了。充其量，我們可以說林麗珍本身並沒有像土方巽或大野一雄那樣讓自身的存在成為作品，其舞者的自身遍歷之存在經驗並沒有充分彰顯於舞作中。但是，若說其舞者的空緩身體只空有形式與美姿，沒有異質的內在平面劇場穿梭於舞者身體之間或之內，這一點很難令我同意。

承接上述的孿主體性起舞論，林于竝在二〇一〇年出版的《日本戰後劇場面面觀》一書第七篇，以秦Kanoko成立於二〇〇五年的「黃蝶南天舞踏團」為討論焦點時，指出了以「黃蝶南天」舞踏者的實踐為線索的主體性樣態與新的舞踏可能：

「秦Kanoko以『拼裝』、『雜草』這種極為繁複而無中心的意象來歸納臺灣『欠缺

「同一性」或者「無主體性」的身體。就像是土方巽藉由「東北」的言說所構的「蟹形腳」、「內縮」、「非統合」、「衰弱體」等舞踏的身體一般，秦Kanoko在這種「欠缺同一性」或者「無主體性」的臺灣的身體企圖建構新的舞踏的可能性。」（頁一三九）

如果說林麗珍的企圖，是透過變主體性的解離狀態來組裝臺灣身體的正面力度與身形姿態，是某種朝向神聖領域的正面表述，正面連接死者與自然泛靈之域，那麼，秦Kanoko的舞踏身體美學，恰恰是保持在「分裂」、「無法統合」的身體狀態中，以類似「道教作法時的「非自主性」的身體」做為生死之域交接之灰燼斷橋。這種充滿不安與危險的身體性，在身體運動中保持其否定美學式的前衛負面之姿。無獨有偶的是，這亦是某種深淵中的變主體姿態，只不過，它不似「無垢」那般企求天人最終和諧的內在平面劇場，而顯露出更加憤怒、狂暴與不安協的舞者內在平面。

有趣的是，評論者林于竝與評論者王墨林，似乎在一九八六年「白虎社」國父紀念館公演的這個事件上，產生了重疊的強烈經驗。但是，出版相距了二十年的兩本書：《都市劇場與身體》與《日本戰後劇場面面觀》，顯然從這個交叉點延伸出迥然不同的視野。王墨林透過日本舞踏的譯介與評論，尋找的是「中國人的身體原點」，不無將國族身體與主體性的問題置於提問核心的意思。在這個問題場域中，王墨林似乎設定了以臺灣為採樣範圍、以日本為參照架構的身體主體性追尋模式。本文提出他

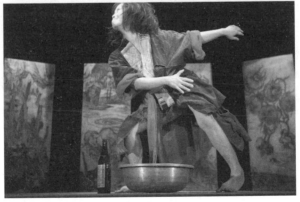

上｜黃蝶南天舞踏團｜《惡之華》｜2010（攝影—陳又維）
下｜黃蝶南天舞踏團｜《祝告之器》｜2011（攝影—陳又維）

對「無垢」的評論爲樣本，做爲這種主體性問題場域的構造分析案例。當然，他當年對雲門進行的批評，在此主體性問題場域中亦成爲其朝向島內自我批判的顯著例子。

反觀林于竝對日本小劇場的譯介與評論，雖同樣的以「白虎社」爲重要參照起點，卻已然將問題場域轉向以「亞洲」爲方法，在空間場域上，不再限於臺灣，而走向「亞洲」發展其身體美學論述的道路。在以「路邊生活的舞踏者」爲副標題，討論秦Kanoko 舞踏中的主體性問題場域時，林于竝在接近結語的段落中說：

「秦 Kanoko 在『亞洲民眾文化協會』安排之下所接觸到的亞洲，是在資本主義體系以及全球化之下被邊陲化的『亞洲』，就像是當初土方巽在『田埂』、『風達磨』、『飯詰』、『癲瘋』等的『東北』當中所發現的舞踏一樣，秦 Kanoko 在這個『亞洲』民眾的生活當中發現『另一個舞踏』。不同的是，土方巽的『東北』是在近代化的過程當中被疏離化的『源初的日本』；而秦 Kanoko 在 smoky mountain 所發現的亞洲，是在全球化當中被邊陲化的『亞洲』。但是，兩者的舞踏同樣地，是對於在資本主義過程當中被疏離的對象加以進行回收的作業。」（頁一五一至一五二）

就此而言，王墨林的評論所設置的問題場域，與土方巽舞踏設定的『源初的身體』問題，似有相應之處，只不過問題被轉置到臺灣與中國罷了。但是，若我與主體性」問題，似有相應之處，只不過問題被轉置到臺灣與中國罷了。但是，若我

們用林于竝提醒的「以亞洲爲方法」的問題場域與參照架構，重新看待「無垢」、「黃蝶南天」的舞蹈劇場與舞踏中的身體與主體性問題，或許焦點可以有所轉移，轉向在亞洲生活身體脈絡中的內在平面劇場。穿越這些不同的亞洲舞者身體的內在平面的，似乎是某種程度共通的「孿主體性」──「分裂」、「拼裝」、「非自主性」、「欠缺同一性」、「無主體性」與「朝向泛靈之域」的非西方特徵。經過這三段評介史的討論，我們或許可以在期待「身體之道·舞踏誌異」計畫在臺灣摸索舞踏的嶄新可能性的同時，更深度地體驗與理解這個「舞踏譜方法」帶來的多向度計畫，究竟可能帶來什麼樣的視域變化，依我個人初步的參與觀察，透過舞踏譜的傳承與反芻，我們或將迎接孿主體內在平面劇場的正面出現。

# 疾走的地靈·
# 舞踏的交陪：
# 鎌鼬美術館的鄉里藝術祭

二〇一七年九月二十三日，我在日本慶應大學土方巽檔案中心主任森下隆的邀請下，走訪了日本東北秋田縣的田代地區羽後町，在美麗的田野景緻環伺中，參與了鎌鼬美術館的鄉里藝術祭（鎌鼬の里芸術祭）。除了細江英公的一九六五的《鎌鼬》系列照片的展出，還有爵士舞踏音樂會、國際舞踏工作坊呈現、傳統藝能舞蹈、藝術與自然的討論會與秋日田野割稻稻架工作坊。參與這個鄉里藝術祭的因緣，始於二〇一七年三月十二日，森下隆先生出席了蕭壠文化園區A8館的演講會「田野的舞踏與鄉里的美術館——鎌鼬美術館的誕生」，以此呼應當時正在進行的「近未來的交陪：二〇一七蕭壠國際當代藝術節」，討論了如何可能在一個「難以抵達的鄉里」，成立一個美術館、組織一個藝術祭，其精神依據與動力來源究竟是什麼，這可以說是交陪美學最關鍵的議題之一。

首先，我們可能會好奇的是，如何可能透過只是一個五十年前的系列攝影作品《鎌鼬》，而成立了這樣一個美術館與藝術祭？先回到堪稱爲原初場景的發生點吧。

當時，土方巽出現在秋田的田代村，花了兩天的時間，與細江英公拍了在村中田野的照片，許多的村民因好奇而集結參與，拍攝時間是在一九六五年九月的秋季田野。當時的村民，不知道拍攝的影像後來編成了攝影集，這個小村莊的人，也不知道土方巽是享譽國際的舞踏家、細江英公是享譽國際的攝影家。五十年後，只因爲看到了自己五十年前被拍的照片，許多村民很希望在村莊中可以一直看到這些照片。那是一個非常小的村莊，沒有什麼交通號誌，也沒有便利商店，十分難以抵達；然而因爲這系列享譽國際的照片，讓他們開始對自己的村莊有了不同的想像。透過森下隆的穿針引線，聽取了村民的想法和意見，並與細江英公做了討論之後，原本想成立一間紀念館，但細江英公認爲美術館較好，於是成立了鎌鼬美術館。

其次，《鎌鼬》系列的影像中，強烈突顯了既普遍、又特屬於秋田的田野地景。

一九六五年九月，是土方巽與細江英公進入田代的日期，它是一個在山間的小村莊，必須經過蜿蜒的山路，而當時的風景在五十年後幾乎未變。這五十年間，日本本身雖然改變甚大，但田代卻沒有什麼改變。傳統的曬稻方法，雖然非常辛苦，也讓當地人

鎌鮑美術館藝術祭開幕

很想放棄，但如果停止這樣的生活方式，細江英公照片中的風景就會消失於無形，這對村人會是很痛苦的事情。同時，牛在吃這些陽光曬過的新鮮草料時，一定會有不一樣的心情吧。如果這樣的曬稻技術與風景不再，就必須引進國外的飼料，其養分與有機性，也會有所不同。這種曬稻的木結構稱作「稻架」，橫條部分每年更換，直立部分不換，選用的木材是栗樹，必須經過浸泡三年才能用，用以抵禦豪雪和大風，不會倒塌。就此而言，《鎌鼬》系列的影像指向的是本來遍存於日本農業社會，現在卻特屬於秋田景緻的影像。於是，土方巽五十年前在此進行了兩天的偶發藝術、行為藝術，由舞踏精神延伸出來的影像，也就成了地景所凝縮出來的影像。

第三，單一系列的《鎌鼬》影像，為何產生了成立美術館的動機？森下隆先生說，事實上，二〇一七年開始，《鎌鼬》的寫真展在全世界巡迴，展出全系列的照片。芝加哥美術館專藏許多攝影藝術家的作品，也展出了《鎌鼬》的照片。一方面，稻架的風景，在日本的農業史上是代表的風景，現在它已經消失了，羽後町村民們認為無論如何要將它保留下來，這是設立美術館的動機之一。另一種風景，則是屬於被攝者的土方巽與村民的精神風貌，那便是「舞踏的東北」了。「舞踏的東北」對於晚期的土方巽而言，幾乎是精神地理上的指標，「東北」代表的是邊境、邊界、邊緣、出自自然豪雪帶的底層粗礪生命狀態，一種截然不同於西方現代與東京現代的精神風貌，這是一種邊緣身體的、《疱瘡譚》式的風景。有鑑於此強大的身體動力，鎌鼬美術館開館

前的準備工作中，已有鄉里藝術祭活動，邀請了印尼、荷蘭的表演者和大野慶人的舞踏。這兩種風景在動態中合而為一，使得本來破舊的明治時期民宅空間既變身為美術館展示的會場，保存著原本的地景，也保存了人們賴以如此生存的身體風貌。它承載的不只是風景與人的生存，更是人們為何想要繼續生活下去的欲望。有趣的是，這個美術館與一般美術館的不同之處，就是沒有人擔任館長，而是由鐮鼬來擔任館長。

第四，至於《鐮鼬》本身又代表了什麼精神呢？鐮鼬可以說是一種純粹的怪物。

據說土方巽小時候家裡本來養了一些雞，一天晚上，家裡的雞全被鐮鼬咬死了，土方巽後來的回憶中對這件事很感動，他突然覺得鐮鼬很適合代表舞踏的精神。簡單地說，鐮鼬不是為了吃而殺雞，而是為了某種存在的價值，為了獵殺本身而獵殺，這就是舞踏的精神。舉例來說，舞踏與演戲不同，舞踏者不會為了口渴而喝水，而是為了喝水這個動作本身而喝水。同時，由於東北的冬季冷風凌厲，這種冷風大雪刮過人的皮膚而產生的痛感，使得當地人常常會說這是鐮鼬撲過所造成的痛。於是，鐮鼬代表的是一種決絕存在的精神，一種在豪雪帶才有的純粹生命哲學，而土方巽本人在拍攝這個系列的影像時，就自認為他是一隻鐮鼬。

五十年後，這隻鐮鼬回到故里，帶來什麼樣的影響呢？首先，在九月二十三日的討論會上，最令人感動的一幕，就是五十年前相片中尚在襁褓中的小女孩，現身在討論會的現場，與赤坂憲雄和我們一起，討論著那張她沒有現場記憶，卻是由母親在她

## 舞踏原鄉的
## 交陪身體影像

二十歲之後告訴她的拍攝場景。赤坂憲雄在討論現場帶來了一個當時農民農忙時會用來裝嬰兒的木編籃。他說，土方巽當時在田野中游蕩，看到了一位農民帶著她的小孩，放在竹籃裡照顧。突然之間，沒有經過任何安排，土方巽像鎌鼬一般從竹籃中搶走了小孩，向田野中央飛奔，在眾人狂笑中，一個剎那，他把捧住小孩的其中一臂放開，向空中伸展，這是一個舞蹈的姿勢，也是一個舞踏的時刻，恰巧，細江英公抓著了這一個瞬間，留下了至今已持存五十年的著名影像。

另外，在整個藝術祭的安排下，與會者與國際舞踏工作坊的成員們，走訪了田代地區的秋日田野。我們在田間幫忙正在秋收的農民，整理剛剛割下來的稻束，也透過現場的學習，幫忙農民將這些稻束置上稻架，因此，細江英公《鎌鼬》系列影像中的稻架，不再是抽象的影像，而是可以透過身體勞動確實體會的地景。由於時間安排的巧妙，我們一邊整理稻束，一邊就出現了兩位身著和服、彈著三味線的年輕女性。在整片有如梵谷絡黃色稻田與湛藍天空雲朵的陪襯之下，這一幕不得不讓我們召喚著細江英公影像的原初場景。

最後，最令人驚訝而驚嘆的一幕，在大家準備如細江英公影像中在田邊鋪地吃起農餘點心時，一個剎那間，一位舞踏手的身影，像鎌鼬一般竄入了擺設點心的藍色帆

鎌鼬美術館藝術祭，福士正一的舞踏

布間，兩位女三味線手持續著她們的演奏，眾人驚呼著目睹身邊發生的突來事件，狂笑著，無法置一詞。這位舞踏手，便是著名的街道舞踏手福士正一。我後來才知道福士正一原來平常是一位公務員。兩年前我造訪青森國際劇場討論會時，因為看到他做了穿越青森市街道的表演，讓我留下的深刻印象。如今，他穿越的是秋日的田野大地，他從藍色的帆布上起身，如鎌鼬般竄入稻架之上，向土方巽致意，又爬下稻架躲到隙縫之間，狡點的表情與身手，與想要拍攝他的觀眾捉起迷藏，引起眾人驚嘆與浪笑。然後，他順著田埂輕盈奔向田野的遠方，向身邊正在農忙的農民招呼，毫不做作地完成了一個結合藝術與自然的動人之作。

鎌鼬美術館成立之初，政府沒有提供任何的補助，由公募而成，他們向全世界募款，讓大家可以參與這個美術館的計畫。對於設立的地點與環境，對當地的人意味著什麼，當地人如何參與與協助持續下去，也都在設立的過程中，一一得到關注與回應。

接下來，村民更組成了NPO法人，共同管理這個美術館，使得在成立之後，本來已離開的年輕人，特別是藝術學門的年輕人，在對自己家鄉的村莊成立美術館產生了興趣之後，回來參與營運與管理。於是，這裡並不只是風景和人文環境，不僅是舞踏，還有傳統舞蹈的藝能，外國人的駐村參訪，以及討論者不斷提供地方食物與風俗的工作坊，共同形成了新的動力。細江英公的照片，不僅留下了五十年前當時人們的情感與情緒，也讓這樣的情感得以延續。

# 激進寫實與集團交陪：論《大帳篷：想像力的避難所》

日本攝影家與策展人港千尋，曾經在一場演說中，語驚四座地稱徐福為「亞洲第一個策展人」。是的，徐福為了脫罪，說服秦王讓他率領童子童女三千人，技工手藝者百人，準備好航海、天文、地理學、醫藥、農事的知識技術與生產條件，向東渡海，尋找蓬萊、方丈、瀛洲等地，以求得長生不死之藥。長生不死之藥似是一個藥引，又似一個誘惑帝王以求脫身的托辭，與德希達所提到的藥與毒相互為用之喻，迥然有異。而對港千尋來說，徐福之所以可稱為亞洲策展人之始祖，指的是這場東渡計畫，根本就像是一個策展計畫，讓帝王權力者信任授託資源，最後徐福卻率領諸眾「止王不來」，完全逃逸到了權力領地之外，自立於無何有之蓬萊、方丈、瀛洲。今天對於徐福所到之地，有說日本、韓國，有說閩越、臺灣，不一而足，各執一辭，蓬萊、方丈、瀛洲究竟何所指，在地理學上也眾說紛云，莫衷一是。

# 集團交陪的
# 影像見證

針對徐福的策展行動，港千尋歸納出四個層面，做為當代策展學的基本要素：一、未知之地；二、田野調查；三、集團構成；四、在權力之外。如果我們用這個架構來理解陳芯宜的《大帳篷：想像力的避難所》這部紀錄片，或許是把十二年來在臺灣發展的帳篷劇視為一個大型的策展計畫，一個集團的交陪，而針對其走向未知之地、進行田野調查、強調集團構成、最後處於權力之外的歷程，做成一連串行動的影像紀錄的影像行動。

首先，就影像生產方法的角度來看，日本帳篷劇場導演櫻井大造曾說過：「我一直將『帳篷劇』看作一種『反省的形式』。不是『個人層面的內省』，而是『集團層面的反省的場』。『檢驗』與『反省』看起來是相近的行為，其實有很大不同。『檢驗』是以現在的時間點作為問題，『反省』則是把過去的某個時間點作為問題。」（《人間思想》第四輯，頁一二七）因此，《大帳篷：想像力的避難所》這部紀錄片，似乎也有做為「集團層面反省的影像場」這樣的意味，陳芯宜的影像生產方法，在歷經十年以上的「帳篷場」參與經驗後，其所剪接而成的「影像場」，既有快速跟隨所有演出、個別演員生活與討論的場，又有個人加入搭篷、甚至隨團出國行列的熾熱。同時，這部影片更外於所有的「接案」邏輯，面對的是十年以上必須無償拍攝的殘酷要求。就此而言，《大

帳篷：想像力的避難所》的生產方法，已經超過了一部單純的紀錄片，成為一種帳篷劇的「對等」影像，成了「帳篷劇」本身在臺灣發展的一種參與式見證。

然而，就個體的層面參與方法而言，「帳篷劇」強調的表演方法，原即是反表演的「自主稽古」。「自主稽古」的重點首先就和「觀看」有關，它是一種「練習觀看」的方法，不是為了自我表現而練習，而是讓自己的生活與社會的碰撞，透過想像人物的創造，在集團成員的在場觀看下，把自己的不堪、欲望與想像，「對等」地與其他團員分享。「自主稽古」場中的身體，只是一個容器，它不僅代表個體而已，還代表了社會中沉默的群體和族群的聲音，是一種透過個體生命實踐而有的田野調查。因此，「自主稽古」是一種帳篷劇的「前戲劇」，尋找個體與群體的自我田野與脫逃路徑。

而《大帳篷：想像力的避難所》這部紀錄片，就像是陳芯宜透過影像的「自主稽古」，以共享和集團的構成為前提，進行影像的交換。

第二，就影像本身的性質而言，這是一個與時間有關的問題。櫻井大造在《世界是一匹陣痛的獸》的劇本中，曾經這樣說：「仙丹這種東西，指的是讓人長生不老的靈藥吧。(看向手的臉盆)把過去的時間還給未來？我還是第一次聽到這種事。首先，人類是沒有能力看見時間的。人類雖然能夠看見長寬高這三種東西，但是卻看不見時間。這是定論。不過，假如時間不是單一的，而是一種像水一樣，會分別附著在各種東西上面的物體呢？譬如影像，時間的確附著在四方形裡面的影像上。觀看影像的同

時，會產生一種彷彿能夠看見時間的感覺。這是因為畫面是由長和寬形成的二次元。如果將視線從畫面移開，直接去看被拍攝的物體，時間會立刻消失無蹤。其實不是時間消失了，而是因為無數時間的箭到處亂飛的緣故。」這種不同的時間線與箭，就是不同的記憶影像，或快或慢，或直線或迂曲，或等速或飄忽，「把過去的時間還給未來」，也就是從記憶影像中，挖掘出具有未來力量的影像。

我們看到了「樂生療養院」與樂生運動的影像，也看到了海筆子與黃蝶南天舞踏團，如何在社會運動的內外交界之處，尋找一種不同的符號與表現形式，因而有了《變幻痂殼城》（二〇〇七）這樣的演出。我們看到了二〇一一年「三一一海嘯核災」的災難後影像，聯結著海筆子災後遠赴石卷的演出。同時，從二〇一三年《黴菌市場默示錄》到二〇一六年的《七日而渾沌死》，災難場景的反覆出現，亡靈與鬼魂的聲音不斷復現，似乎都與一段難以記憶的過去時間、與一批難以發聲的過去「末人」影像相關聯。

因此，透過《大帳篷：想像力的避難所》的紀錄影像，我們不僅看到的是帳篷內部，同時也看到了趨動帳篷進行運動的「域外」影像。影像變成了一種容器，它不僅代表導演的個體經驗，也代表了帳篷劇集團、觀眾和帳篷外的世界，亦即構成未知之地、權力之外的影像。

這當然就涉及到這部紀錄片的影像邏輯：從集團、中心團員（如雅紅、阿明的日

常生活、小段、欣怡、大造），到邀請觀眾的加入（樂生療養院的院民、石卷的市民），
最後是指向帳篷外部生存環境的歷史，與死亡亡靈轉爲各種聲音的化身影像。在帳篷
劇中看到的是，雅紅原本開餐廳、到爲演出行動放棄這個工作，轉爲與媽媽一起從事
廢物處理的工作，呼應著她在帳篷場中「遺物整理者」的工作職分。而阿明在日常生
活中的快遞員身分，在都市的街道上與劇場之間的機車穿梭，也對比出他在演出中的
期待與失落、投射與超脫。

第三，這樣的影像質地，指向了一種激進寫實與集團交陪的美學。影片中，林欣
怡提到，臺灣小劇場界在一九九〇年代中期補助機制漸趨成熟之後，在美學層面上，
漸漸失去了某種一九八〇年代以來的質素。那是什麼樣的劇場質素呢？櫻井大造提出
了一種「激進寫實主義」，既有別於魔幻寫實，也不是帳篷話劇，既不是在現實之前
創造虛構，也不同於後現代的片斷虛擬訴求，而是要求在帳篷場成爲「與更激烈的現
實遭遇的場所」，要把我們所習以爲常的現實變成虛構，而走向所謂的「激進寫實主
義」。這種寫實主義，不是要在劇場中、帳篷中建立另一個世界，而是要求演員與觀
眾走入更深刻的此時、此地，在消費社會與國家文化治理的底層，更激烈地創造一個
與現實遭遇的場所。

這樣的場所，當然包含了絕不接受國家政府補助的帳篷劇的生產方式，以及這些業餘演員在日常生活中所經驗的社會現實，以此集團的交陪構造出這個激進現實的場所。這就是為什麼在《世界是一匹陣痛的獸》的演出過程中，經過田野調查，它所選擇的演出場所，都是與殖民戰爭、歷史遺棄之地（高雄海軍電信站與白色恐怖明德班）、災難救難之地（臺南武龍宮）和都市更新中的資本覬覦之地（臺北空軍總部），也都在指向、質疑某種地理的現實，設置在把過去不復記憶的記憶影像召回，設法還給未來的地點。

我認為《大帳篷：想像力的避難所》的紀錄影像，也是這種「激進寫實」（或激進現實）與「集團交陪」的產物。對比導演先前發表，也是經過十年拍攝期的《行者》，《大帳篷：想像力的避難所》累積的影像超過十年，有更多的「樂生療養院」、「樂生運動」、「石卷災區」、「臺北街道」所呈現的「現實」場景，它們不僅在個體生活經驗中，在雅紅與阿明騎機車經過的現實中，也超出了單單只屬於個體的「現實」，指向被核激烈災侵襲過的現實，指向了帳篷外的都會高價地產大樓，指向了社會與歷史的集體「現實」，片中的每個個體都在這樣的「現實」。

但是，這個「現實」會是王墨林所謂的「搶奪、篡改、封閉」條件下的狂氣「監獄與瘋人院」嗎？我認為就「集團交陪」的角度來看，與其強調「封閉」的「監獄與瘋人院」的角度來看帳篷劇，《大帳篷：想像力的避難所》與《行者》的不同之處，在

《大帳蓬：想像力的避難所》，海筆子搭造帳蓬中（攝影—許斌）

於其「激進寫實」的影像敘事中，也同時帶有「集團交陪」的意味。換句話說，個體演員的生活選擇，大造對於業餘「集團」的形成與不領補助的考量，加上帳篷劇演出之前與不同集團的交陪（樂生、三一一災民、特定歷史地點、搭帳篷中的共食共享），過程中與演員和觀眾生命的交陪（雅紅、阿明、小段、李薇、觀眾的觀看），過程後與觀眾在場的交陪（演後分享食物、座談討論與出版），這些影像的編排，都不是在強化某種德勒茲的感覺團塊式美學，而是更爲強調帳篷劇做爲個體與集體反省動力的交織場，以及帳篷劇做爲向「域外」敞開的反省場。就此而言，《大帳篷：想像力的避難所》這部紀錄片，並沒有朝向某種「封閉」式的監獄影像對瘋人院影像，也沒有《行者》式的觸覺和儀式影像，它更像是朝向一種屬於未來式的自由集團、未來式的流動社群的時間影像，向我們訴說著未來生命的力度和生態。

# 第二十四章

# 前往黑暗滿盈之地：
# 《幽靈馬戲團》中的
# 病體國際主義

「往深處，往深處，向根部，向根部，
前往花兒不開之地，前往黑暗滿盈之地，
那兒有萬物的母親，那兒有存在的原點。」

——〈再見！武裝小貓咪·珮綺〉，秦 Kanoko

如同陳界仁的《殘響世界》，小心虔敬地處理其影片與樂生院民的倫理關係，我們當然也要問：為何黃蝶南天舞踏團要不斷回到一個病體世界，回到樂生療養院呢？本章想要回溯舞踏的歷史與痲瘋病體的關係，並以這種衰弱體的否定美學，指出《幽靈馬戲團》中所蘊藏的病體國際主義，在現代都市的邊緣，企圖重新聯結為帝國主義與資本主義所排除、所蠶食的衰弱身體，形構抵拒的力量聯盟。

294

《疱瘡譚》與
《幽靈馬戲團》中
的癩病體

土方巽在一九七二年十月，以「燔犧大踏鑑」公演爲名（「燔」的日文原意爲「犧牲」），發表了《爲了四季的二十七個晚上》五連作，在二十七個晚上連續演出《疱瘡譚》、《慘玉》、《絕緣子》、《麥芽糖的雪崩》、《銀花草》等五個作品。依據戲劇學者林于竝的研究，這個時期的土方巽已經不同於一九六八年《肉體的叛亂》的破壞性語言，開始構建其「前近代日本」的符號體系：蚊帳、竹簾、飯鍋、杓子、屏風、矮桌、烏鴉穗這些傳統的生活用品，以及三味線、盲女乞討歌、歌舞伎講唱、東北的風聲、稻的叫聲的音樂要素；服裝方面，舞者全身塗白，著和服、農夫耕作服、掛袍式服裝，梳藝妓髮型，手執扇子、頭巾、木屐、雨傘這些傳統手工配件，以排除現代都市的工業生活物件體系。

這個五連作中，《疱瘡譚》最常被人提起的就是土方巽獨舞的第二段舞作〈癩病者哈欠〉。土方巽以其斷食十天後的「虛弱、衰微、飄蕩著死亡氣味的身體性」，縮著身體進場，讓自己「全然化作一個癩病患」，經過長期嚴格修練達到的瘦弱身形，「形成一種癩瘋病患因爲長時間的皮膚病變因而手腳無法伸直的體型」，往前彎曲、圓形拱背的內縮身體姿態。它不是往上飛躍的東京舞蹈，而是與東北凍原風土息息相關的曲折內縮病體。

日本專研土方巽的學者國吉和子，在〈以變革自己的意識爲目的舞踏家〉一文中，

討論土方巽的「衰弱體」時認爲，「衰弱體」的表現並不是生身的身體，也並不是爲了

一個虛構的表現，爲了要說故事，或刻意扮演某一個角色，而是關於一個「住在活者

身體中，在某一個場合會被再生出來的身體」。因此，土方巽提出的「衰弱體」，並不

是字面意義上的病患或弱者的身體，而是提昇到一個概念層次的病體，意指「自己的

身體中住著自己以外的東西，將自己身體的意識慢慢加以剝奪。」透過這個病體概念

的提出，林于竝認爲土方巽的創作，由舞蹈「形式的否定」，轉變到「否定形式的建

立」，也就是在藝術表現上開始尋求「否定的方法化」。這個「否定的方法化」具有相

當的地理與空間政治的意味，也就是說，「日本」與「東北」的空間性，自此成爲土方

巽尋求舞踏「風土性的身體」的重要方法。於是，「田埂」、「風達磨」（不倒翁）、「飯

詰」、「痲瘋」等屬於「東北」的風土說法，就成爲「日本人的身體」之嶄新身體語彙。

這樣來看，痲瘋病體，對土方巽而言，代表的是「東北」的荒涼、寒冷、殘酷、

迷信、非人性、封建、落後的地理特質，日本人的身體性，因此就指向了這種「負面

的身體」，一種「前往黑暗滿盈之地」的暗黑身體。

如果說癩病、痲瘋病、漢生病的病體，是舞踏衰弱體「否定、負面、暗黑身體美

學」的重要參照體，那麼，秦Kanoko重返癩病病體正在不斷凋零的樂生療養院，又

與土方巽的「東北」有何呼應、有何差異呢？我想簡單地指出，秦Kanoko創立的「黃

# 以「樂生風土」取代「東北」的精神地理學

蝶南天舞踏團」自《瞬間之王》（二〇〇五）伊始，啟用了李珮綺的盲女病體，讓她的病體成為在飢荒的瞬間拯救者，一個不動的動者。《天然之美》（二〇〇六）則以一首大正年間為流浪馬戲藝人讚頌自然、而後轉為帝國軍樂的歌曲為線索，開啟其拒斥「西洋＝近代」與樂生被拆除的抗爭姿態，以倒立、倒行、倒吊的身體，指向亞細亞亡者、受迫者被遺忘的巴洛克世界。《惡之華》（二〇〇九）與《祝告之器》（二〇一一）更進一步讓「樂生」取代了土方巽的「東北」，成了更激進的「日本國恥」的象徵之地，成為亞細亞漢生病禁閉體系的病體生產之地。

在土地商品化與新自由主義治理的當代脈絡下，「樂生」不僅代表了帝國主義與現代化資本主義的暗黑之地，也反覆指出：「自己的身體中住著自己以外的東西，將自己身體的意識慢慢加以剝奪」的病原體，其實正是帝國主義與新自由主義的細菌。

或許，從這個概念化的「樂生風土性的身體」來看，我們才能夠看到貫串著李珮綺的盲女病體、沖繩戰女性受迫身體、慰安婦受迫身體、李香蘭式國族不明者的受迫體、核災受迫身體的《幽靈馬戲團》（二〇一四），在負載著亞細亞歷史中的巨大負面能量，卻仍能透過馬戲班子流浪幽靈的黑色幽默，前往那黑暗滿盈之地時，秦Kanoko尋找的當然不是「前近代」的「日本人的身體性」，而是聯結著亞細亞戰爭、冷戰與核災的

上｜《幽靈馬戲團》入口
下｜《幽靈馬戲團》樂生院民分享場

「被現代所放逐」的「受迫諸眾的身體性」。

如果「樂生」是一個精神地理學的概念，那麼，地理的當然即是政治的。在日本右翼極力抹除二戰時期至越戰時期慰安婦的歷史事實，極力否認福島災變嚴重事實的今日，《幽靈馬戲團》的展演，無異是在展演日本的國恥，爲右翼勢力所不容，因爲它代表著美日聯手的亞洲帝國主義的陰暗地帶。就此而言，如果我們的國際主義不是由紐約、巴黎、倫敦、柏林甚至東京所決定，而是由臺南、臺北、沖繩、香港、蘭嶼、濟州島、福島、皮村之間來決定，如果我們的國際主義不再是由白種男人、黃種男人所決定，而是由被排除的「衰弱體」，由二戰時的慰安婦、沖繩戰中的小女孩、核災受迫者與被遺忘者、和亞洲各地樂生院中遭受長期禁閉的院民所決定，會成爲一種怎樣的國際主義呢？

無疑的，這就是《幽靈馬戲團》所想像的，透過亡靈上身的秦Kanoko、武裝小貓咪李珮綺的影像與舞蹈、玳瑁女、鋼管女郎、施虐裸舞女王、李香蘭亡魂、牽亡舞者、懸絲娃娃女、綑吊衣娥女、突擊一番阿嬤魂、鐘乳石洞亡靈祭典女巫與抗舞女郎所指向的國際主義。也就是「被現代所放逐」、「被凌虐迫害」的亞洲「受迫諸眾的身體性」所指向的國際主義。

譬如：秦Kanoko所舞出的《突擊一番阿嬤魂》，在身體語彙上，疊合了三種受迫諸眾的身體性：首先，是二戰時期的慰安婦之靈：舞臺上的「突擊一番」，其實是日

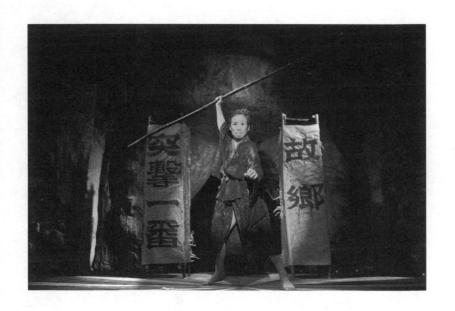

黃蝶南天舞踏團｜《幽靈馬戲團》｜2014｜秦Kanoko（攝影—陳又維）

# 否定美學：
## 殘餘衰微體的
## 國際主義

軍慰安所中發放的保險套上所印的諷刺字樣，在吳瑪悧策畫的「與社會交往的藝術——香港台灣交流展」中，邀請了香港藝術家文晶瑩進行的《如果我是》計畫，恰好舉出了對應的文件檔案，突顯了「突擊一番」這些字樣後面的巨大戰爭性別暴力。其次是沖繩戰時被迫裸身上火線衝鋒的沖繩無辜婦女：舞臺上拿著削尖竹子衝鋒的身形，代表了戰火中受迫以肉身擋子彈、在亂槍中身亡的弱勢女性，秦Kanoko重摔在地上打滾的碰撞聲，有可能是這些亡靈無聲倒臥於沙場上以來，其殘軀第一次發出歷史的反響。最後，在鐘乳石洞中被迫自殺或被迫互殺的女性：沖繩戰中，數量龐大的民眾，群集於山洞中，在最後被日本軍方強迫選擇投崖自殺、與家人相殺，或者甚至自殺互殺未死，以殘念殘軀渡過餘生。這三種身體性，最終以召請亡魂的沖繩鐘乳石洞中的古女巫之乩身，手捧火盆，遠境超渡之。

有某些論者認為，上述這些受迫者的身體之「型」，並沒有成熟到足以由舞蹈「形式的否定」，轉變到「否定形式的建立」，也就是轉變為藝術表現上的「否定的方法化」。也就是說，土方巽的舞踏成熟之路，很難在黃蝶南天舞踏團二〇〇五年以來一系列的展演作品中，找到足以相稱的美學力道。

本文則認為，如上文所述，秦Kanoko在展演「地理」上的選擇，首先就對一般舞

蹈的「地理」選擇形式，給出了徹底的否定姿態。同時，也因爲長期選擇了「樂生」，

以及正在指向的「沖繩」、「蘭嶼」、「福島」，建立了一種「否定形式」的精神地理學

——選擇那些被帝國主義與資本主義穿透、剝奪、犧牲的現場，讓這些充滿衰弱體的

現場，得以幽靈的黑色幽默形式復活再生，起身跳著顛簸的舞步。

其次，在黃蝶南天的身體語彙裡，土方巽的「東北」衰弱體與激越爬行的神經狀

態，經過了將近十年的實踐，或許進一步受到了盲女李珮綺的社會底層活病體所挑

戰。李珮綺的盲女病體，並沒有那麼爆炸性的表現性，但是其內蘊的表現力與抗力，

卻以瞬間動能之姿，深深嵌入了秦Kanoko的創作骨子裡。也就是說，我們儘可以用

土方巽的「東北」舞踏身體來批評李珮綺身體表現的不成熟、不夠顛痲，卻無法依之

批評秦Kanoko的表現。因爲由盲者變爲亡者的李珮綺，已住進了秦Kanoko的身體

裡，受到了秦Kanoko身體的接引。反過來說，在創作中含納李珮綺的盲女病體、慰

安阿媽、樂生院民、沖繩女性、鋼管女郎、李香蘭、懸絲娃娃、牽亡女、巫女的被排

除身體，做爲生死之間的決絕對抗，這個創作「事件」，卻恰恰是土方巽語彙中的空

缺之處，是把女性身體視爲絕對可塑的容受體的土方巽，是不直接處理殖民受迫身體

的土方巽，所未曾全面包容過的特殊身體語彙。

這樣說吧，李珮綺的盲女病體，沒有什麼表情，也沒有激烈動作，但它正是我們

整個歷經帝國主義與現代化社會結構所壓碎的身體殘餘。李珮綺的亡魂，展現的是

一種餘生者的身體。因此，從二〇〇五年開始，她在黃蝶南天的舞踏是一個事件。

秦Kanoko不僅讓她化為抗拒受迫者的精神地理座標，更是用以轉化土方巽舞踏中所不及處理的受迫女性身體之力。李珮綺的身體之於秦Kanoko，正如在戰爭末期被送去服務軍國、因此染上梅毒而犧牲的土方巽姊姊的身體之於土方巽。更進一步說，秦Kanoko更在李珮綺承受一切迫力而努力保持安定不動的胖胖身軀中，肯定了不同於土方巽「否定形式」的「東北風土身體」或「日本人的身體」。

或許，我們在此需要重新調整凝視，透過《幽靈馬戲團》和返回樂生納骨塔投映的《殘響世界》，思考一種餘生者的殘響身體性，思考一種由殘響身體勾聯起來的國際主義。在那裡，我們要求的並不是如今已學院化了的、土方巽式的身體，我們要求的並不是從本來即有能樂與歌舞伎傳統的「東北」日本人的身體性，而是那倒退行走以拒絕遺忘的李香蘭、倒吊爬行以拒絕馴化的鋼管衣娥女、拖著盲眼病體以拒絕現代健康視覺標準，在戰爭歷史、核災與都市邊緣受迫，卻不斷冀求地理復權的亞洲諸眾幽靈身體。在那裡，沒有花，沒有草，只有黑暗中仰賴觸覺的母體，只有苦中猶樂、痛中求靜的病體，才得以螫居於存住根部。也只有在如此的國際精神荒蕪之境，我們靈魂深處的無名幽靈，才得以起身，在所有國境的邊界上，與《幽靈馬戲團》和《殘響世界》中的病體共振共舞。

# 第二十五章

# Zomia，不受治理的藝術：安那其帳篷場

這一章是在與《藝術觀點ACT》二〇一六年七月號「場外調度：詞語的肉身」專題主編的爭論下，沉澱後的思考。這個爭論是關於海筆子帳篷劇《七日而渾沌死》是不是臺詞太多、身體太少，也就是話語的稠密度太高，而身體展演性太少的問題。

我從二〇〇七年的《變幻痂殼城》開始接觸海筆子帳篷劇，到二〇一〇年的《東亞絕望工廠傳奇——蝕月譚》、二〇一二年的《孤島效應——過客滑倒傳說》二〇一三年的《黴菌市場默示錄》到二〇一六年的《七日而渾沌死》，都持續關注他們的創作及演出。

其實，身為一個觀眾，我同意海筆子帳篷劇的戲一直困擾我的，的確是臺詞給人非常繁複的感覺——有時候詩意盎然，有時候連篇論辯，有時候甚至有長段夢囈的感受。加上角色也經常有一人分飾兩角或三角的設計，角色有命名又會出現像「多數」、

# 無政府形式
## 的展演

「繃帶」這一類或多少帶有隱喻的抽象名詞。因此，雖然在看戲時不乏陶醉於其詩性的時刻，觀戲後卻常常記不住排山倒海而來的話語。對我而言，這的確是一個困擾；如果把這種劇本與文學性稠密的劇本呈現給一般的民眾，他們究竟會有什麼感受，亦可想而知。所以，海筆子帳篷劇是不是知識分子的精緻玩物？這個問題，可能要從爭論的後半部開始說起，也就是海筆子的身體表演是否太少？我認為這是一個可以討論、也值得爭論的問題。

我的問題出發點是：在今天的臺灣小劇場，朝向亞洲與世界人民的臺灣小劇場，究竟有什麼樣的理念和身體，可以透過小劇場的身體工作形式，突穿日本思想家柄谷行人所謂的「國家—資本—國族」綜合體呢？若要詳細分說的話，我們可以問：在今天的臺灣藝術界，若要思考某種無政府式的藝術展演、國際文化交流，似乎已經成為不可能的空想。想要越過政府的展演經費分配，想要在政府的輔助之外，與外國展演團體和場所產生聯結，似乎已成了一種違慣性的事。就此而言，以國家和政府為思考框架的文化治理，其實正是透過各種的展演經費補助或駐村機構，遂行其跨國文化交流與藝術展演交換的空間政治，新自由主義的文化治理技術，早已深深嵌入了藝術工作者的腦海、神經與身體反應。

我在這裡想要問的是：除了仰賴市場、政府、國家的資源分配，今天的藝術實踐真的別無他法嗎？就此而言，海筆子帳篷劇給出了不同的、甚至完全相反的手勢與劇場身體，最重要的是，有一種完全不同的語言速度與身體速度、語言稠密度與身體稠密度，讓海筆子帳篷劇呈現出外於市場、政府、國家的資源分配邏輯所給出的慣性語言和身體，這是一種少數、流民式的感性邏輯。

當然，從另一方面來看，針對一般的民眾與社區文化行動，這樣的語言速度與身體速度、語言稠密度與身體稠密度是很難被一般民眾消化的，特別是社經地位較弱勢的底層民眾，如何可能在短時間內消化、面對排山倒海而來的語言、身體表現與舞臺機關呢？在我的想法當中，也許我們可以從「少數劇場」、「流民劇場」經驗分享的感性政治去思考這個問題。換句話說，海筆子帳篷劇的話語和身體是否本來就不著力於快速立竿見影的文化行動政治，反而是在積澱了長時間的、跨國而大結構的政治經濟學、底層社會生活形式的反省；試圖透過個體的語言，進行一種個體與個體間、個體與現行社會集團間的對質反思。或許它本來就要求長時間與高密度的消化與理解模式。換句話說，短時間內的不被理解，也在帳篷劇的劇場美學考量之內，甚至這正是它抗拒國家與市場治理的重要美學政治手段。

# 具體共同作業的身體

首先，在現場的表演之外，我注意到，這是一種具體共同作業的勞動文化劇場身體。在二〇〇七年台灣海筆子帳篷劇《變幻痂殼城》的宣告記者會上，我們可以看到這樣一段文字：「海筆子的活動尤其將目前『國際文化交流』的思考方式更加向前推進一步，以之的共同作業方式來進行文化創出活動作為目標。從今年（二〇〇七年）的九月起，以之前臺灣與日本之間的文化關係做基礎，更往前邁進一步，與中國北京的人們開始進行合作。」

這種「具體的共同作業」，就是王墨林在《海筆子通信Ⅳ》所謂的「帳篷劇場的骯髒美學」。對比二〇一二年自由廣場上法國陽光劇團的潔淨帳篷與歐洲意象，海筆子的帳篷像是「帆布包裝著的破爛大工寮」，座落與移動在土城彈藥庫、溪洲部落、內湖都市工地、南投廬山部落清流部落、高雄中都磚廠遺址、微遠虎山之間，以團員肉身進行共食／共同生活式的搭建。以這種「具體的共同作業」，重拾肉體與劇場的當下關係，以跳脫景觀式劇場的桎梏，進而在東京—廣島—臺北—沖繩—北京之間，不斷打開多語、多文化與多重東亞歷史間的「共同作業」。這種「共同」，不再是單方面的輸入，而是在異質的對質過程中，在十二個左右的個人之間，形成一團一團的不定形團塊；運用語言、身體與場所的共同作業，構造一種長時間逃離國家體制的臨時社群。

也許我們不需要去論辯的是，這種共同作業的劇場身體，的確只限於劇團內少數

# 流體的組合夥伴

的演員與工作人員，而不可能傳遞給一般不明所以的觀眾。但是，當這種共同作業的劇場身體，跨越了十年的時間尺度，在臺灣與臺灣之外的東亞各地（日本、沖繩、中國、臺灣）發生與運作時，這種共同作業的身體形式，包含其選擇的勞動地點，就不能不被考量到帳篷劇的身體美學脈絡中去。

其次，這種臨時社群具有一種流體的組合狀態，在自主稽古的身體形式下，共同企畫，展開其身體和語言的表露。從表象與慣性的劇場思考來看，我們或許會以爲《七日而渾沌死》導演櫻井大造是關起門來，沒日沒夜的一個人完成劇本後上臺演出，但實際的情形並非如此，它有某種「少數」的感性分享訴求。

「海筆子的團員組成從開始至今都是以個人身分參加，並不是一個具有固定團員的團體。但是，這也與所謂製作人制有所不同。在每次的活動當中提出主題，共同企劃並且將想法實現的這群夥伴，就是每次演出的團員。」這裡所謂的「共同企劃」，除了劇本寫作外，與外於劇本、前於劇本的「自主稽古」和反表現的「共同反省」理念有關。在自主稽古的現場，每個海筆子的團員，在「沒有規則、不限時間、與劇本發展無直接相關」的狀態下，在其他團員的面前，輪流起身，按照團員林欣怡所說的，「演

308

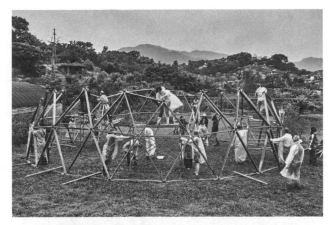

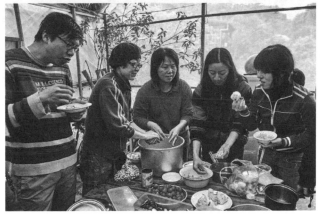

海筆子的帳蓬，以團員肉身進行共食／共同生活式的搭建（攝影—陳又維）

員以切身的關注作為發想，主題可能涵蓋個人的階段生命經驗、家庭、社會觀察，或是由其他文本引發的思考等。一個人在場上，進行表現。基本上什麼都沒有，沒有舞臺、沒有服裝、沒有精美的道具、沒有結構完整的獨白。但想著展開個人場上的行動之前，卻必須理解這個練習是由拒絕練習的成果開始。它不是為了獲致什麼，不是為了表現方法上的精進，不是為了演技的累積。它是思考想像與身體的練習，它不是一場單人表演。事實上沒有人期待場上演員展現『自我』。只有臺下炯炯的眼神，演員得面對那視線，將世界構築起來。」(《海筆子通信七》)

這個個體構築起的世界，必須面對其他團員的視線，朝向個體與群體間的關係，進行某種身體情動與存在上的呼應、排斥或共振。這種十二人左右小群體的共振，在自主稽古與他者稽古間來回流動，成就的便是一種認識與欲望的「共同」。但此一「共同」仍然保持不同「自我」的流動身體空間。於是，我們可以看到海筆子的帳篷劇本中，角色往往帶有複數的背景，當演員與這些角色相遇，就如同在自主稽古與他者稽古中與無數魂靈的相遇，演員身體變成了流動的複數角色之身，身體成為他者欲望現身的載體。

抗拒收編
的身體

第三，這是一種抗拒國家與企業任何收編形式的身體。從二○○五年在臺北紀州庵旁空地演出的《臺灣Faust》開始，海筆子的演出費用全部在國家政府、公部門與企業之外，由演員自掏腰包支持。

「海筆子基本上謝絕所有公部門的資金以及任何企業的贊助。這是因為我們以開拓新的藝術表現的地平為目標。準備每次公演的海筆子團員們非但沒有演出費，自己更自掏腰包。團員與花錢來看戲的觀眾一樣，不！甚至要有必須比觀眾所付出多出幾十倍、幾百倍的覺悟。為什麼呢？正因為海筆子所追求的，是一個新的藝術表現的場域。為了創造出這個『場域』，費心的準備以及苦勞的付出是必須的。在這個意義上，海筆子不是一個專業的劇團，」它是業餘者的組合，以此敞開性，反映當前亞洲社會的勞動條件。共同作業、共同企畫者，「一邊從事其他的工作，一邊擠出時間與金錢，創造出帳篷劇場這個『場域』來。因為我們認為這是在現在可以獲得真正的『藝術表現』的方法。」

以櫻井大造的話來說，「帳篷劇」是一種「反省的形式」，但是，並不是「個人層面的內省」，而是「集團層面的反省的場」，「是弱小的個人的聲音，與人類歷史層面的『集團的沉默』相較量的鬥爭現場，而且，這一個鬥爭現場，同時也是與外部的自然環境和社會環境的鬥爭場所。」（《人間思想》第四輯）

就此而言，就今天幾乎沒有人不是在「機構人」、「體制人」的條件下進行勞動的

常態來說，海筆子帳篷劇創造了一個在機構、體制、國家、政府、企業之外的臨時體制。這個劇場敞開面向社會，不僅與陳界仁提出的「臨時社群」理念環環相扣，甚至更激進地排除國家政府與市場治理的陰影。因此，本文以不受治理的身體、不受治理的話語、不受治理的藝術視之。

反過來說，在臺灣既有的工作過量勞動條件下，海筆子帳篷劇或許恰好運用了亞洲勞動市場特有的優勢，那就是額外的超量勞動已成為全球經濟競爭下的亞洲常態，如何運用這種可挪用的超量勞動，轉向市場以外與國家治理之外的劇場形式，使得帳篷劇很詭異地呼應了一九八〇年代臺灣小劇場運動的非營利風氣，個體以其接近無償勞動的自願姿態，投入藝術創作的場域中。

有趣的是，這種勞動條件上的辯證，十年以來，正是海筆子帳篷劇的重要母題之一。《七日而渾沌死》的劇本中呈現的血汗工廠勞動場景與勞動者對話，就是一個很好的例子。簡單地說，就臺灣藝術界普遍接受公部門與企業的贊助，可能會產生什麼樣的問題呢？首先，它可能產生模糊掉的「祈願」與「意志」風景。因為過於屈從於「現實驅動」的公部門官僚意志、標案報帳系統與企業形象市場需求，藝術勞動力的異化，在今天的臺灣幾乎是由公部門與企業的部署機器所形構，藝術家、策展人與藝術行政變成獵狗，追食著殘羹冷飯。而劇場中清澈的「祈願」，則是突顯著某種符咒式、薩滿式的去符號化與反符號化（asignifying）的身體言說行動，在此身體言說行動

中，尋求「意志」的力量同盟。櫻井大造在〈「帳篷場」是什麼？〉這篇文章的結尾中更進一步說，「我願意把這樣的『祈願』稱爲『慈悲』。」這種「慈悲」的力量不像現代國家的力量由武器所組成，而是可以溶化現實驅動力之社會事實的液體。這或許正是《七日而渾沌死》的劇本中，所謂「水就像葡萄一樣連結成在一起，大概四到十二個組成一個集團。雖然集團的個體不停地替換，但是一直維持著小集團的水分子一樣自由組裝的四至十二人小集團，即可以具有穿越國家、政府、資本主義的慈悲能量。如果回到劇場身體美學的角度來看，這正是帳篷劇身體的第四個特點：它是一群祈願者的慈悲身體。

單單就二〇一六年的《七日而渾沌死》這一齣劇，在理念的表達上，也包含了一種特殊性；至少對我而言，帳篷劇在這齣劇裡，第一次在臺詞中進行了較爲清晰的理念辯證。特別是臺詞中提出了耶魯大學人類學家詹姆斯・史考特（James C. Scott）的「Zomia」這個概念，做爲東南亞高地無政府主義歷史的原型。劇中的角色「尾巴」這樣說：「被國家或是戰爭驅逐，只好逃到山區和沼澤地的逃亡農民組成了社群，Zomia就是這種社群聚集的區域。因爲地理狀況不太明確，雖然他們被當成山賊，不過，這是從奴隸身分逃脫的一種手段。因爲地理狀況不太明確，所以國家也很難去支配他們。從古到今都有這樣的區域。這裡指的通常是從中國南部到東南亞、印度、還有阿富汗的廣大區域，但是，不只這裡，這樣的區域散布在世界上每個角落。」

# Zomia式的
# 安那其

實際上，在二〇〇九年出版的《不受治理的藝術：高地東南亞無政府主義史》（The Art of Not Being Governed: An Anarchist History of Upland Southeast Asia）一書中，史考特從世界邊陲的角度，考察了越南中部高地、印度東北、越柬寮泰尼泊爾五國交界帶、中國雲貴滇廣西四省三百公尺以上的高地區，涵蓋二五〇萬平方公里、一億左右少數民族人口，與變化極大的種族與語言多樣區域。由於有九個國家毗鄰，中心地帶難以劃分國土，甚至連它們屬於東亞、南亞或東南亞亦難以確認，因此，其生態上的多樣性與國家之間的曖昧關係，就成了人類學區域研究的新興重點區域。

史考特自陳其研究主題很簡單，但延伸面很廣，爭議性也高，他的主張便是：「Zomia是世上僅存的最大區域，其人民尚未被完全編納入諸民族國家之內。」但他也說，「這種日子不會持續太久了。然而，在人類史上的不久之前，這樣自我治理的人民，曾經占人類的絕大多數。」就此而言，《七日而渾沌死》一劇中所訴求的Zomia、獵狗與多數，可以說都是在現代的民族國家及其挾帶的資本主義生活模式下的殘餘者。究竟什麼樣的人民才是「多數」？從Zomia地帶強調平等性的多部族世界，強調逃離中心強權的崎嶇地帶移動性與游動性的種植技術，強調如水一般容易轉換的認同，強調抵抗現代科技與現代國家政府集中形式的口傳歷史價值觀，強調千年福祉

3
1
4

的先知與薩滿信仰來看，現代國家與現代科技其實是巨型怪獸權力形式與災難的來源，必須盡一切努力加以抵抗或盡速逃離。

或許，正是因爲如此，海筆子帳篷劇做爲一個「集團層面反省的場」的存在形式，才提醒了做爲觀衆的我們，針對今天的民族國家、新自由主義政府的文化治理與企業市場體制：「不要小看Zomia的子民，那些傢伙們可是專業的弱者啊。他們既不陳情，也不抗議，只是默默的、偷偷的建立自己的歸屬。」換句話說，如果今天的都市地帶，也存在著各色各樣的Zomia子民，他們其實是很容易可以由四到十二個個體所組成，隨時變換隊形與組合形態，必要時變爲固態、液態與氣態都具有潛能，「就算短暫從眼前消失，並不代表它就不存在。」最古老的智慧，像水一般流動的底層人民，像集團反省能量場一般的移動性與種植力，可能正是這個具有當代最大慈悲力量與無政府主義潛能的安那其帳篷場。

在這種安那其帳篷場的觀點下，我們無法忽視當代監控社會下的勞動者生存條件。在《七日而渾沌死》一劇中，「電子羊」這樣的潛在角色，正是在訴說年輕世代目前面對各種網路與3C電子產品監控的勞動事實條件。「Zomia的高塔下面，變成電子羊的我四腳著地站在那裡，電池快沒電了嘛，只差一點就要餓死了。然後，我在荒地裡不支倒地。旁邊有很多電子羊也一樣倒在地上，大家都望著天空。天空中漂浮著一個像黃色大袋子的東西，那應該是叫做渾沌的怪物吧。牠的表面腫腫爛爛的，液體從

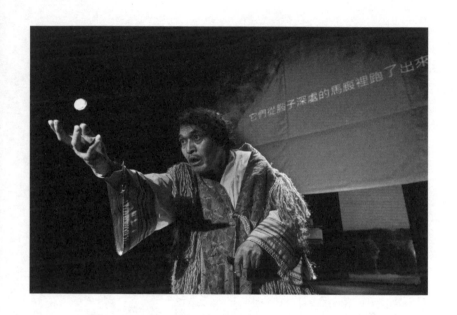

海筆子TENT16-18｜《七日而渾沌死》｜櫻井大造｜2016（攝影—陳又維）

袋子的破洞裡滴滴答答地流出來。一閉上眼睛，電子羊馬上就睡著了，然後他做了一個夢。那個腫脹的袋子長出翅膀飛翔的夢。一個蝴蝶的夢。」

這個蝴蝶夢，可以說是年輕安那其的蝴蝶夢，當這群電子羊開始唱歌時，蝴蝶夢集團反省劇場的慈悲力量，便展開其少數的語言。然而，這些「少數」真的是少數嗎？

《七日而渾沌死》又質疑著，這種勞動條件不正是今日「多數」的存在處境嗎？另一方面，全球流動的勞動人口，也是屬於我們所容易忽視的身邊的勞動事實條件。《七日而渾沌死》用詩意的方式指出這樣的勞動體驗：「卡車在沙漠裡奔馳。奔馳著，一邊被沙子掩埋、一邊千鈞一髮地奔馳著。但是，實際上奔馳的不是卡車，而是沙子。流動的沙子載送著流民。沒有人知道目的地在哪裡，沙子流動的方向就是下一個居所。（再一次戴上面具）或者，把臉隱藏起來的流民，他們搭上了燒球機船，但是，燒球機只是發出聲響，並沒有移動，移動的是大海。是海流運送著流民。（將面具摘下）流民不是漂流的人們，而是被迫流動的人們。他們是被捲進土石流、被海嘯吞沒、被迫流動的人們。」

然而，與其說這是詩意，不如說是今日工人的卡夫卡情境。亞洲的勞動者，今日已不是一個核心家庭中的變形巨蟲了，他們其實是血汗工廠中、離鄉背景的勞動電子羊，是一群沒有臉也沒有目的地的流民，在跨國資本與國家共謀的暴力結構下滿進行無止無盡的剝削式勞動。

就安那其語言本身的自我批判而言，《七日而渾沌死》透過鬼子子之口，反指其話語中潛藏的暴力結構指涉，以及跨國解讀中的相互誤讀命運，和不得不進行虛構以突顯此龐大結構的戲劇事實：「《七日而渾沌死》是『蒼蠅王』在劇本上的塗鴉是嗎。而且還是用日文，然後這位西施再用中文來解讀。到了最後甚至還捏造出一個像我一樣的登場人物。」

但是，這種虛構人物的必要性在哪裡？我認為，回歸到幽靈的身體與聲音來看待這些三國家與跨國企業治理下的流民，為他們發出微弱的聲音，正是《七日而渾沌死》中轉為幽靈之身的「人籟」，在悽切的話語中，所要訴求的集團中的個體反省。這是沒有歸屬者的聲音與流變身體，帳篷劇中的第五種身體：「幽靈和滿身是傷的流民是一樣的。滿身是傷的流民就這樣死掉變成幽靈，不管活著還是死掉，都沒有一個歸屬。沒有歸屬是一件悲慘的事。我坐在四處流動，不停尋找歸屬的母親旁邊，濺到身上的冷水讓我不停發抖。我們坐在一艘小船裡面。這小小的身體，好像被踢一腳就會馬上壞掉的幼小身體。那身體突然之間翻了過去，是船被海浪吞沒翻覆了嗎？鼻子和嘴巴突然進水了，母親呼喚我的聲音透過海水的震動傳了過來。我試著回答她，試著發出小小的聲音。那聲音變成泡沫往水面爬升，但是看起來卻像在掙扎一樣。我在水裡待了七天，然後，發現自己的形狀和外型都不見了。七天之後，我變成了一隻蝴蝶飛到海峽之上。呼──呼──呼──呼──。只有聲音還留著，它在尋找它的歸屬。我虛

318

弱的聲音在找尋它的歸屬。（停頓）就是這個人。現在正在跟你說話的這個人把我的聲音吸收了進去，我現在暫時住在這個人的喉嚨裡。但是，這個人沒有辦法把我的事好好說出來。因為把我的聲音變成語言是很困難的。」

這樣的聲音，如同當代勞動市場、難民與流民的浮木，在廣大的資訊海上漂浮著，構成帳篷場中詭譎的第五種幽靈身體，它只是一種借體發聲的脫臼聲音靈體，聲音所寄生的身體儘管看起來僵直，但這種僵直毋寧是刻意的。也許，也只有無歸屬者幽靈的身體和話語，某種既屬於政治少數、又屬於社會無名多數的身體和話語，才是海筆子帳篷劇欲向觀眾拋灑而來的異質感性團塊。在這般劇場的異質感性團塊中，做為觀眾的我們試圖掙扎卻無效，所有劇場的形狀與外型在這裡被消解掉，最後，只剩下微弱的聲音，藉由依附在各種身體上，喃喃發聲。這成團成塊的稠密泣訴的話語，和幽靈反省的身體構成的微弱之音，它們終將在觀眾身體的不解中，打開了一個安那其他者的黑洞，等待來日的解咒。

# 考現挪移與交換模式：當代藝術展演的交陪論

二〇一四年十二月二十一日下午，我去華山酒廠聽了兩場關於河左岸三十年的過去與現在座談會，也就是臺灣小劇場的八〇年代與現在之間的討論與分享，在場分別有李永萍、康文玲、黎煥雄、卓明、林于竝、王耿瑜和邱瓊瑤的分享與討論，一下拉開了臺灣小劇場史的歷史縱深。聆聽這些過往的經驗感受，受益良多。

## 都市展演空間的分享與交陪

不過，討論中除了突顯解嚴的政治問題外，還沒有論者從都市的政治經濟學發展與市民的都市權擴張這個角度來看問題，換句話說，河左岸劇團與當時許多小劇場流竄在臺北的都市各個角落，並且在團體與團體間、非專業與「自我表現的衝動」間相互串連，後來更在蘭陵劇坊的開放空間平臺中相互交融。或者，這樣的免費學習交換

模式，無意間已打開了戒嚴時期的都市權主張與實踐。我認為這可能不完全只有反戒嚴政治的意義，更有政治經濟學的當代意義。換句話說，這是用尼采經濟學、禮物經濟、好客經濟在打破當時的國家主義經濟學。蘭陵劇坊的空間分享模式，讓我對這場座談留下了深刻的印象。

但考察現狀，新自由主義當道的今天，如何進一步重申都市權，已成為一九八九年「無殼蝸牛運動」以來，一直未能解決、且日趨嚴重的問題。因此，二○一四年十二月二十二日至二十八日，在臺北盆地的邊緣新莊地區斜坡／被脅迫地帶進行展演，對弱勢的樂生院民、對戰爭犧牲的慰安婦、對於威脅生存權的核電與核廢料問題進行表現展演的《幽靈馬戲團》，使我覺得黃蝶南天舞踏團十周年的工作方式與表演地點，在如今的劇場環境中，其對展演空間的選擇、團員組合的形式、身體美學上的怪物性，在幽靈的迴返訴求中，顯得愈發稀有。

這個震盪，應該是感受到八○年代以來，那種「以生命拚博」的無酬交換模式與禮物經濟的劇場動力，似乎仍舊奮力存在著，並且開始穿越都更、疾病隔離、東亞戰爭、核電等等更深刻的議題，而讓身為觀眾的我的心，強烈地顫抖不停。

誠然，蘭陵劇坊當時將位於臺北市的排練空間，無酬分享交換給其他的小劇場，並提供身體訓練課程，如今來看，產生了很大的邊際效應和正面影響。但是，這個當年不被小劇場的評論者與書寫者所重視，卻在今天的小劇場界蔚為佳話的舉措，其實

已經成為罕見的運作模式，甚至，黃蝶南天的表演，正是針對這個都市權的困難，也就是都市空間的使用價值遠遠被商業交換價值貶抑的當代情景，基於考現學的理解、與院民經驗上的交換，將這些經驗予以藝術上的挪移改道（détournement）。

回到當代藝術的展覽概念與美學上的反思，藉著上述藝術實踐的經驗，我想要在此討論的是一條從考現學、藝術挪拶到創造嶄新交換模式的挪移的思路。當然，這樣做並不只是某種沉思的知識興趣，更希望能對於實踐有所助益。

這是因為，自二○一五年初以來，正在準備「臺南藝術公社」的成立，思考成立的宗旨之餘，也反省了自己在二○一三到二○一四年這兩年參與籌畫的兩檔展覽：

「我們是否工作過量？」與「鬼魂的迴返：國際錄像藝術展」，特別是方法上與概念上的問題。我慢慢覺察到，有時候，一個展覽計畫不只要看它的原訂計畫內容，展覽產生的邊際效應，也是重要的觀察線索。首先是在「我們是否工作過量？」的展覽籌備過程中，我捲入了高俊宏的「廢墟影像晶體計畫」，對許多廢墟場址進行了當下殘存狀態的「考現學」（modernology），然後目睹了藝術家如何將這些考現的經驗加以挪移，成立一般意義下的作品，再對這些作品的某些部分加以挪移，形成對於參與者的禮物與無酬交換，也形成了某種意義上的流動社群。「鬼魂的迴返」的展覽安排中，陳界仁的《殘響世界》則選擇了回到影像生成的樂生療養院，與《幽靈馬戲團》不約而同地以向院民展演致意為考量，進行考現、挪移再返迴的投映方式，做為送給院民

# 「禮物—挪移」式的
## 社會雕塑
## 展演藝術

的歲末禮物，這種社會交換關係，都在畫廊與商業交易的體系之外，而且都有其長期關切和交流的具體脈絡。

在泰德・波夫斯（Ted Pruves）主編的《我們想要的是自由：晚近藝術中的慷慨與交換》（What We Want Is Free: Generosity and Exchange in Recent Art）一書中，編者本人從「情境主義國際」（Internationale Situationiste; IS）反對「景觀社會」出發，主張「禮物—挪移」式的藝術經濟手法，以對抗日益物件化、拜物化、商品化、去脈絡化與美術館化的藝術潮流，進一步反省進入社區或社群構造式的藝術計畫。他認為這種「禮物—挪移」式的社會雕塑展演藝術，有四個特點：

一、運用挪移手法，創造出期待與不被期待、甚至不滿之間的斷裂，以形成社會對質。當原本被期待的事物被挪移掉，觀者就會被迫面對，不僅要面對不滿的主體，而且也要質問支持著相關兩造世界觀、支持著當下世界的結構。譬如：周育正在「我們是否工作過量？」展覽中的《昭和男子漢》與《工作史—盧皆得》，就邀請了兩位退休的藝術圈外人士，進行訪談出版後，將他們或他們的物件邀入畫廊展覽或工作，突顯了藝術世界與一般社會的距離，也突顯了兩造對於「工作」和「展

覽」之間的世界觀矛盾，以及他們的「作品」難以估價的難題。

二、禮物的交換，基本上與資本交換相去甚遠，禮物經濟一旦存在並開始運作，社會就會因爲物件與服務的禮物化，創造化成社會聯結，強化社會連帶。禮物在施者與受者之間所塑造的諸種關係，在傳統上即是施與受的交換關係。就藝術的交換關係而言，如何避免在這中間再度形成階層化的關係，這是高俊宏的「廢墟影像晶體計畫」中一項特別艱難的挑戰。譬如他與臺灣礦災死者、零式飛機機械員張正光先生之間的關係，就需要以特別的行爲、書寫與儀式來面對。但是，對於某些廢墟進行碳筆壁畫，的確也引起了協作者之間的聯結，並因後來許多壁畫在都市開發中被毀，突顯了當下的空間商品化現狀。

三、所謂的挪移行動，包括了贈送禮物、提供服務，同時會將這些行動結構中的破綻，留存在「景觀」或感受到的現實狀況中。與此同時，此行動也支持著編織另類構造的遠景，在施者與受者形成社會連帶關係時，化爲臨時的或漸漸聯結起來的社群。吳瑪悧的「樹梅坑溪計畫」也具有這樣的特質：透過早餐會、流動博物館、社區食物劇場、植物染等服務活動與禮物贈予，漸漸突顯出樹梅坑溪流域的破碎與社區居民的關係，與相關「景觀」中的問題。有時候，這些張力會浮在檯面，有時候，這些張力會在此過程中被強化，或被轉化。

四、在異質性抵抗的脈絡中，禮物贈予和提供服務的雙重實踐，對擴張意義後的藝

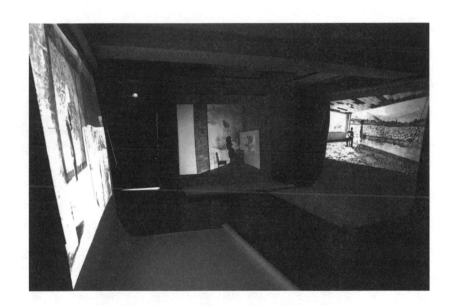

高俊宏｜「廢墟影像晶體計畫」

交陪論的
藝術展演與
美學經濟思維

術實踐，是價值很高的臨時工具。這項雙重工具投注的是激進藝術實踐的底層欲
望，推進與促成更大的社會自由與藝術自由。陳界仁在二〇一二年台北雙年展的
連帶作品《幸福大廈I》以及後來的《我的朋友—瓦旦》，前者可以說是送給樹林
工業區林立廠房中的一項空間禮物，就像高俊宏「廢墟影像晶體計畫」中的台汽
樹林機廠壁畫一般，在城市空間使用的過度機能化、均質化過程中，他們的片廠
或壁畫，是一種異質性的空間抵抗策略，是給瓦旦生命轉化的個人禮物，也是一
種以城市權的伸張而生成的禮物和服務。不僅工作人員在此過程中自我組織、受
惠並付出，周邊所形成的邊際效應（如蔡明亮因高俊宏的壁畫而拍成《郊遊》一
片結尾的十四分鐘長時鏡頭）、更多人因為《幸福大廈I》的影片場景而走訪原
本不會過問的樹林工業區。新的社會連帶因此而成形、強化。

透過上述案例與原則的思考，我試著暫時確立從考現學、挪移手法，以至改變
交換模式、朝向禮物與無酬服務經濟，這三項不以物件化、拜物化、商業化與美術館
化展覽為基本導向的藝術實踐與美學經濟思維，來總結這幾年幾項重要的非畫廊、非
美術館型計畫作品的描述。

對於籌畫中的「臺南藝術公社」，由於涉及在臺南目前的齁空間、草埕文化藝術

326

工作室、絕對空間、海馬迴光畫廊與ㄠ八二空間幾個當代藝術空間之間，究竟需要什麼樣的服務平臺，我想，必須借鏡以上的組織原則，對這些空間提供它們所可能需要的「禮物」或「服務」。在維持城市權、空間共享的前提下，或許成立某種協作性、服務性的臺灣藝術國際化情報編輯室，打造具有在地基礎的線上公共媒體，是其中一種路徑。

簡單地說，如果臺灣目前尚沒有像 e-flux 這樣的線上藝術評論與分享平臺，並不是因爲沒有資金，而是相關人才並沒有像集組裝的機會的話，「臺南藝術公社」是否可能以分享式、服務性的國際化情報編輯室，組裝爲國際線上雜誌編輯人才的開放編輯臺，以此來彌補臺南欠缺在地藝術評論雜誌的空缺呢？我沒有十足的把握。或許，在畫廊與美術館之外，我們只能透過參與式民主的形式，讓這樣的討論與組織的條件，在不斷的反思與實踐中，漸次自我修正而成形。最重要的是，實質的編輯技術、相關的藝術田野報導寫作和紮實的翻譯工作，有機會成爲一種禮物。而國際藝術情報室的消息來源，當然要透過跨越國境與場域的交流訪察來達成。因此，《交陪美學論》接下來將進入第四部的「跨域論」，提出跨越既有疆域的過程中，對於交陪美學的思考所得。

第 四 部

【跨域論】

329

亞際連帶與
限界藝術

# 島嶼藝能‧交陪舞台：從佐渡島到日惹

日本新潟佐渡島每年夏天舉行的「地球慶典」（Earth Celebration），以鼓童（Kodo）的太鼓為基調藝能，在二〇一七年歡慶三十周年之際，我受到佐渡島銀河藝術祭實行委員會原亞由美（Hara Ayumi）小姐的邀請，在八月十七日來到了這個被稱為流放文人的島嶼。二十天之後，我又在九月四日，追循著由陳凱法製作的臺南藝術公社印尼舞臺車巡演計畫，造訪了多彩多姿的藝能之城日惹，從當代藝術的觀點，訪察了幾個藝術空間和音樂會，親身見證臺印混血式舞臺車的完成試運行。這一章開始，將不同於先前交陪美學的展演論視角，把焦點轉向島嶼藝能舞臺的交陪美學能量，以及交陪美學在亞際之間的潛在連帶關係。

文人流放之地
與薪能舞臺

從新潟港搭渡輪到達佐渡島的第一個晚上，我就被引領到了春日神社「薪能」的戶外能樂劇場。薪能源起於日本十世紀平安時代的中期，其特色是在神社附近設置能舞臺，周圍點燃篝火，進行能劇與狂言的表演。當晚的觀眾，估計有兩百人以上，神社就位於大佐渡相川下戶村鄰近海邊的山坡上，在高山聳立的大佐渡、小佐渡與中間的平坦地形之間，與社區緊密結合。神社建立於一六○五年，迄今已逾四百年，也就等於佐渡島引進能樂的歷史。

在薪能最興盛的時期，佐渡島曾經有三百個以上的薪能舞臺，而至今仍在運作的薪能舞臺至少還有三十個，通常位於神社之側。這段薪能的歷史，又不能不與猿樂演員與劇作家世阿彌晚年被流放至佐渡島的傳奇關聯在一起。這位偉大的能樂作者，相傳撰有百部以上的能樂腳本（謠曲），流傳至現代的仍有五十種。世阿彌的能樂理論著作，已發現有二十三種，《風姿花傳》中的「花」、「幽玄」、「風趣」、「新鮮」已成為日本傳統美學中不可或缺的重要思想資產。

當晚的狂言表演後段，還有具現代舞背景的外國人與年輕世代的演員加入，傳統藝能在此被期待有稍許的嶄新表演元素加入，但主要仍傳承著世阿彌能樂藝能的影響。之後，原亞由美載著我們回到國中平原的小居酒屋，這裡是社區工作者、藝術節策畫者、生魚片、音樂工作者與燒烤店老闆聚集的地方，現代日常的語言在這裡的交流，交換著友誼與日常生活的情報。如果說，藝能的舞臺是前臺，那麼，居酒屋應

該可以說是舞臺的後臺吧。我認爲這樣的空間與我後來在日惹的經驗可以相互印證：日常生活的舞臺後臺，恐怕才是藝能的發生、傳承、創新的關鍵場所，如果少了居酒屋，人的關係就不可能透過友誼的對話，持久長存而溫馨安適，進而共同發想出新的點子。

第二天，在參訪大川巷弄間的市民版畫美術館之後，我們來到了二〇一六年銀河藝術祭試營運版的重要作品：寺田佳央（Kao Terada）的《世阿彌的彼岸之舟》。這件作品位於小佐渡山地的岩首棚田山腰上。曾參加過越後妻有大地藝術祭的人，應該不會對棚田感到陌生，那就是以梯田生產稻米所形成的特有景觀。或許，也正是因爲棚田可以延展到冬日豪雪的深山區域，那些被流放至佐渡島的文人與皇帝，才能夠棄絕世俗，藏身於幾無人跡的茅屋陋舍，《世阿彌的彼岸之舟》充分運用了佐渡山地的棚田風景，在難以抵達的半山腰，面對著兩山間的海與天空，孤絕地在棚田間的平坡山建起了一座如舟的小木屋。屋內的孤燈、桌上的毛筆與山形紙鎮，窗外的雲氣使海天成爲一色，寺田佳央這件作品活現了法國思想家布朗肖（Maurice Blanchot）在《文學空間》中所論及的「死亡」，這是一處社會生命死亡、文學生命永續的舞臺。

晚年流放至佐渡島的世阿彌，因爲文學與猿劇世界造成的巨大能量釋放，使得他不見容於當政者足利義教，終至晚年七十二歲（一四三五年）被流放。佐渡島上棚田區的山腰，因此成了他的文學生命的死亡之地。然而，這種死亡只是世俗生命的死亡，

332

民俗踏查與
民間藝能

是被社會排除、被人間排除後造成的人間蒸發，作家終於以空寂的晚年生活寫下自己

在世俗社會間的死亡，這種幽玄式的死亡，卻成就了他的文學世界最終極的句點，使

他因爲這種流放所帶來的純淨，更有力地永世垂名。

如同越後妻有大地藝術祭中廢校小學的再生，我們也路過了廢校的岩首小學，其

中有許多社區活動、集會、祭典的紀錄影像。然後，便是日本人類學民俗學者宮本常

一踏查的重要所在「宿根木群落」，以及他從一九五八年至一九八〇年三十多次踏查

佐渡島多次落腳的「稱光寺」。佐渡島的農漁民生活型態與物件、集會公論方式與祭

典藝能，甚至包括後來成爲重要文化觀光財的鬼太鼓與鼓童的發現創立，以及佐渡國

小木民俗博物館的創設，都與宮本常一以《被遺忘的村落》一書中描述的民俗踏查研

究息息相關。如果說世阿彌的足跡代表了佐渡貴族文化的印記，那麼，宮本常一的足

跡就代表了佐渡常民生活「寄合」（公衆討論集會）的結晶。就此而言，佐渡國小木

民俗博物館，乃是常民歷史所打造的舞臺。只不過，地球慶典也好，神社邊側的薪能

也好，大地藝術祭、銀河藝術祭也好，都在訴說著當代生活的藝能舞臺，趨於多樣與

深淺不一的變異。

舉例來說，後來原亞由美帶我們去參加了鬼太鼓、偶戲與鄉土料理結合的體驗工

作坊。雖說是讓外國人與隨同團體體驗而特設的工作坊，卻讓異國的我，在第一次到達佐渡就與鬼太鼓有了最近身的接觸機會。走下舞臺，邀請參與者體驗的樂手與鄉土偶戲操偶者們和藝能的用具操作，讓我印象深刻。另外，宮本常一踏查中的重要主題：漁民生活，在「地球慶典」主辦單位的努力下，有幸被保整下來的特色船屋，也搭建出以加茂湖為背景的船屋內小舞臺，讓觀眾既享受加茂湖上的風光，又享用了年輕樂團的溫馨友誼與活力。

這樣的友誼與活力，待我到了日惹，又是另外一番風貌，與佐渡島相較之下，日惹的舞臺充滿了野性。臺南藝術公社的日惹遶境舞臺車東邦計畫，由臺南藝術大學的陳凱法組織，團員包含了建置舞臺車的建築藝術研究所學生一人、負責記錄的音像紀錄所學生三人、擔任音樂表演的民族音樂學系學生會紫詒（勸世宗親會）等，他們首先與日惹在地的當代藝術空間 MES 56 合作，擴展其計畫的音樂網絡，再進一步以「藝術工廠」（Art Merdeka）為裝修遶境舞臺車的基地，與當地的藝術技術工班合作，建立其為期一個多月的異地交陪移動舞臺。

Art Merdeka 這樣的藝術工班空間，在臺灣是少見的，它是一個藝術的技術後臺空間，也是由日惹當地的藝術家所組織而成。利用活絡的當地人力資源，以及找材料、

動手做的強大改裝能力和經驗，這樣的空間可以說是大型藝術展演中不可或缺的技術後臺基地。從繪畫、造型到機械動力和電力配置的裝修，這個基地提供藝術家與藝術團隊的方便性和整合性，才使得東邦計畫在短短的一個月內，得以克服困難的當地條件，尋找到適合的材質與師傅，實現原本計畫中的大小兩輛邊境舞臺車。

另一方面，成立於二〇〇二年的 MES 56 空間，提供了另一個層面的舞臺生態網絡。我們還是從 MES 56 的成員來說明這樣的網絡較為有趣。電影、舞蹈、表演、DJ、攝影，如同 Art Merdeka 的共同工作狀態，這裡也是各類藝術家們的共同聚集空間，成員以當代攝影和音樂 DJ 為主。負責人 Wowo（Woto Wibowo），本身是一位龐克教父，帶領日惹的龐克運動，影響很深，也是 YES NO WAVE MUSIC 廠牌的負責人，這個廠牌的音樂都開放網路免費下載，表演時也不侷限於自己廠牌的作品，而是以朋友圈的作品分享為主。以一位深具叛逆音樂精神的音樂人來帶領一個當代藝術空間，這也是臺灣所未見的光景。經常在 MES 56 出沒的妹妹（Metz Dub），本身也是藝術團隊民宿的房東兼打掃人員，我卻在抵達第二天晚上，在日惹國立美術館的廣場表演舞臺上，看到妹妹的發光發熱。他們的音樂都以自身投入、免費分享為基調，公眾參與的性質大於消費市場的考量，實驗性很強。

攝影方面的成員也十分精彩。Jimbo（Jim Allen Abel）是一位深具憂鬱與虛無氣質的攝影家，他的作品有模仿傳說民族英雄形象而改造為失敗者的嘲諷扮裝自拍背

像，也有嘲諷回教女性頭巾（Mukena）、類似日本驚悚電影貞子造形的垂髮背像照，十分搶眼。Angki Purbandono曾經因爲麻藥問題入獄一年，活力充沛的他，後來發起了「監獄藝術計畫」，邀請獄友們進行藝術創作，攝影便是其中的一個突出表現。他在掃描物件、製成拼貼影像方面也下了很多工夫，曾經把日本二戰時期的老照片與魚乾、超市生鮮拼貼在一起成爲影像，效果驚人。最後，他還有一系列街拍精神病友的照片，用的手法是時尚攝影，這些街友們凝望鏡頭的眼神，令我難以忘懷。

待爪哇島上日惹的臺灣遶境舞臺車完成試車後，我便離開了。同時，也深深記得那一晚在日惹國立美術館前廣場音樂會中開場時，甘美朗的音樂完美無瑕地融入重金屬噪音與搖滾樂的強烈震撼。聽說後來十三日與十五日的表演都非常成功，吸引了許多當地的音樂人、藝術家和他們的朋友來參加。兩輛活動式的、充滿合作友誼與動力的、燈光閃耀四射的舞臺車，打造了一個國際交陪的動能舞臺。Wowo、妹妹、Jimbo、Angki還有其他許許多多日惹朋友的臉孔，都閃耀在這個動態遶境的交陪舞台上。

從佐渡島到爪哇島，從蕭壠到新潟與日惹，民間演藝文化在當代社會場景中，以無比的能量，通過社群式的協作、變奏、國際交流，締造出難得的友誼與信任，這樣的交陪境藝術，不論是在當代藝術舞臺的前臺或後臺，都充滿了動人的島嶼故事。

336

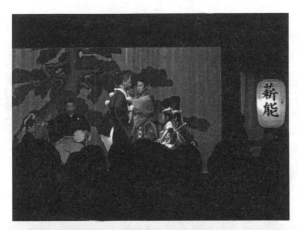

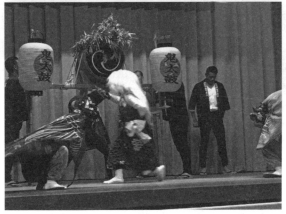

上｜日本新潟佐渡島地球慶典，春日神社「薪能」
下｜佐渡島的鬼太鼓與鼓童

# 漁米召魂與
# 起源神話：
# 香港交陪記

這一章的交陪美學論，我想把焦點移到香港來談 Zomia（參照第二十五章）與交陪境的問題，特別是香港的歷史身分焦慮與少數族群、被排斥者的鬼魂迴返與歷史召魂現象。香港當下的交陪境問題，呈現在 ParaSite 藝術空間二〇一七年的展覽「土與石‧靈與歌」之中，特別是瞿暢策畫的個案研究《漁米之鄉記》這個展中展的重點是：「連結起土壤和農業、歷史和領土、本土社群和精神性以及香港不斷變化的身分認同」。這是本港議題在雨傘運動之後，在自我審查與激進政治想像下的一種折返，一種截取了「水」與「土」來布置出近似召魂儀式，將本土歷史與傳說、信仰與政治，以真實、想像和民間信仰的片段，構造出對於香港「共同體」的多角敍事、集體宣述。

民間信仰與
想像的共同體

我在二○一七年三月二十日參觀了「土與石・靈與歌」這個展覽後，參加了此展平行的另一個事件，也就是在香港巴塞爾藝博會開始之前，三月二十一日，我在香港藝術中心參與了東京藝術公社「場景／亞洲」的香港論壇，討論的主題是「亞洲民主的消解」，分別邀請了韓國、馬來西亞、日本、香港、新加坡等地的藝術家與劇場導演進行報告和討論。與臺灣相關的場次，由陳界仁報告，我進行回應。這場討論會最後導向的主題方向，竟與《漁米之鄉記》的召魂轉向有些不謀而合之處可供思考。

最後，這篇文章將以另一場亞洲內部異質對話的方向做結。與上述那一場「亞洲民主的消解」討論會相較之下，四月六日在臺南海馬迴光畫館舉辦的「東南亞與東亞的藝術論述比較框架工作坊」，把議題拉到了藝術論述框架的高度，由陳冠彰（臺）主持，許芳慈（臺）林沁怡（新加坡）孫先勇（馬來西亞）區秀詒（馬來西亞）組成的工作坊討論，竟也潛藏著許多「香港」的內涵。因為，雖然這個工作坊只有兩位藝術家，偏向研究者與策展人的視框討論，但是，許芳慈、林沁怡都有駐留香港的工作經驗，而孫先勇所研究策畫、攸關馬來西亞現代藝術史反思的《邁向一個神祕現實》，恰好與《漁米之鄉記》這個個案研究展，同樣被邀請呈現在 ParaSite 藝術空間的「土與石・靈與歌」展覽中。

瞿暢策畫的《漁米之鄉記》，以香港早期的民族構成傳說「盧亭」、農民曆、披上黑紗立於展場中央的粵劇曲牌〈帝女花〉、供桌、花果、紙錢和民俗的召魂花牌布置

為起點，把蜑家／福佬人依水維生的文化和客家／廣府人農耕傳統這兩種古老生活符

號交錯配置，做為某種隱含神話與雜多文化成分的香港「民族起源」的入口，但與這

個招靈場同時呈現的是，一八六八年由Messrs. Thomson & Son of Wapping 所設計的

〈阿群帶路圖〉，帶領觀眾進入了殖民帝國與資本主義體系後，這些神話敘事與雜多

文化的邊緣化、轉而成為懷舊符號的歷程。

另一個脈絡，是一系列交錯配置的影像資料與作品。從一九七七年的電視劇《獅

子山下：元洲仔之歌》，到一九九四年的「香港匯豐銀行廣告：漁夫」，有勞麗麗的

〈天氣女郎〉（二○一六），有針對雨傘運動前後、香港漁民、土地現狀與新農耕運動的

香港電臺的電視報導，包括陳浩倫的《稻米是如何煉成的》（二○一二）《漁民與海》

（二○一三）、《收割，開路》（二○一五）三部預告片，「遲來的春天」（二○一五）「耕種

有時」（二○一五）、「禁土必爭」（二○一六）和「誰主粽土」（二○一六）四部短片，探討

物流學與土地開發對農業的衝擊問題，以及嶺南地區百越族受到宋室南遷、漢化的廣

府族群圈地排擠影響，成為依水而居的蜑家，混同了閩南福佬靠水路而生的群族，遷

徙於潮汕、臺灣南部與南洋諸國之間，成為少數邊緣族群等議題。而相傳蜑家人的祖

先，正是留著短尾、藏於水中而無害的盧亭——在東晉時叛軍首領盧循與部下逃亡至

大嶼山後幻化而成的半魚半人生物。這個傳說形象，在香港天邊外劇場製作的三部曲

《漁港百年夢》（二○一四、二○一六公演）紀錄影像《好想藝術》第五集中，經歷了香港

開埠、英國殖民、日軍占領、回歸中國不同歷史事件與身分變異的煎熬。

很明顯地,這些影像與劇場紀錄,可以用二〇一四年的雨傘運動為切分點,突顯出一九九七年回歸中國後的香港,在雨傘運動後的「中國影響」焦慮下,重拾「少數族群」之民族起源論,同時也重新探索土地與海洋生活方式的辯證傾向。這種海洋與農耕生活的反思潮,顯然相對於古典的「現代國家」與「資本主義」市場操作下的生活價值,是兩種幾乎不可能做為真正出路的精神出口,或許,這兩種看似懷舊但其實絕無可能如此的少數族群話語,有其潛在的抗拒之意。特別是《漁米之鄉記》的主體布置,其實是一個招靈場,似在弔唁某種逝去的價值,但卻在對照雨傘運動前後的「漁米之鄉」,往前回溯,直抵盧亭神話,往後推敲,間指中國影響。

當然,這種召魂式的鬼魂迴返表現形式,特別是在視覺文化、錄像、民間儀式與藝術展演之間,不能不考慮激進在地本土運動與自我潛在審查兩端的拉扯張力;猶如在這些劇烈拉扯之外,產生了一個論述上的「交陪境」轉折,轉向傳統與當代的海洋生活與農耕生活現狀,力陳當下香港「共同體想像」的另類指向。當然,就海洋漁撈生活與農耕新種植運動這兩種生活形式而言,不能不說它們是一種少數族群的話語選擇,是另一種「交陪境」的重新構造。就此而言,《漁米之鄉記》在主流的香港身分焦慮論述下,偏離出一種少數影像,呈現出Zomia之孤島性格與次等存在的托依式話語構造,言於此而意在彼,言及漁米之鄉,實指無可奈何而安之若素、當下既不得已只能

# 交陪境話語和
# 亞洲內部的歧見

託辭外邊的窘境，但反過來說，這也可以說是在所有官方說辭與中國價值之外，在國家與市場外，在被歧視的少數族群的生存界域中，構造另類生活價值的「交陪境」話語。

然而，當我第二天參加東京藝術公社「場景／亞洲」的香港論壇，在討論「亞洲民主的消解」時，又體驗到另一番思想的風景。這個論壇分別邀請了韓國、馬來西亞、日本、香港、新加坡等地的藝術家與劇場導演進行報告和討論。馬來西亞、香港與新加坡的藝術家與劇場導演，分別針對了現代國家內部威權貪污的統治者、自我審查的政治氛圍和新自由主義治理的話語箝制技術，藝術家與導演的對應方式提出報告，其中從藝術家直接進行反抗的行動主義，到間接自由話語的劇本書寫，一直到報告劇場的反諷式設計……探討的議題廣泛而深入。但是，這些針對國家與市場內部的反諷，卻與韓國劇場導演訴求的藝術自主性，以及日本導演爲雅典難民設計的「麥當勞收音機大學」學習劇場，大相逕庭。

其中最大的差異，就是對國家和市場的態度不同。前一個群組的「亞洲民主的消解」，仍然對於民族國家內部的民主價值寄予厚望，希望在國家與市場的條件下，求得合理的民主構造。但特別的是日本導演高山明的「麥當勞收音機大學」社會劇場，

他在報告中指出，由於他採用了麥當勞速食店的合作機制，在德國遭遇了不少批評的聲浪，不過，他的這一番疑問與描述，在香港的討論現場，卻沒有激起什麼樣的關注。

顯然，亞洲的內部，存在著相當大的「民主」歧異，重點逐轉變成這種無法消解的亞洲內部的「歧見」，而非某種普世價值式的「民主」的消解問題。這種不同的「民主」理解，隨著第一天論壇的結束而被懸置。

第二天，陳界仁進行報告與總結對話時，透過陳界仁與他的作品，我們試著提出了看似普世價值的「民主」底層的另一個問題：當代「民主」社會的底層，包括香港、新加坡、臺灣、韓國、日本、馬來西亞，不論在亞洲或非亞洲，究竟哪一個「民主」國家沒有位於社會底層的移工、非法移民，甚至是奴工的族群呢？對於這些「民主」社會底層的無名者、赤裸人、被剝削者與受辱者，究竟「民主」意味著什麼呢？今天，有沒有任何一個國家可能跨越民族國家的界限，將移工、非法移民或難民的社會存在，視為其主流社會「民主」價值中的重要環節呢？或許，也只有像陳界仁作品中所指向的病者、女工、受歧視者、受辱者、無家者、失業者，才有真正的「民主」問題吧。當然，這裡的「民主」意涵，已轉變為在現代國家與現代市場規律生活之外的赤裸人的「民主」。可以進一步追問的是：赤裸人的基本生存權利與尊嚴，究竟是今日所謂的「民主」問題，還是在彼方存在著另一種「無支配」（isonomia）的社會？柄谷行人在《哲學的起源》一書中追問的，不正是對於普世「民主」價值基礎的質疑⋯⋯我

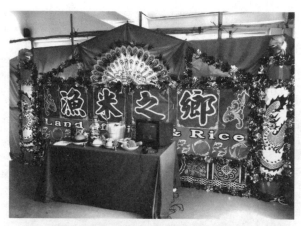

上｜《漁米之鄉記》，香港ParaSite藝術空間
下｜「場景／亞洲」香港論壇，東京藝術公社

們真的需要一個以奴工為基礎的民主社會嗎？今天的香港，若要尋求另一種新的生活

價值，是否在「民主」之外，從漁民與農民的當代處境中，仍有可能找到另外的社會

價值呢？譬如：對於帝國主義殖民與後殖民問題的批判思考。

許芳慈在海馬迴光畫館的「東南亞與東亞的藝術論述比較框架工作坊」引言中，

提出了竹內好從「轉向」到「回心」的「亞洲做為方法」的思想，強調亞洲內部的彼

此理解與對話，以及迴返思考者存在的內部，尋找異質亞洲成分，重新考掘這些內部

無法消解的異質內部亞洲的系譜來由。唯有如此，我們才能將「東南亞」與「東亞」

置入括弧，而不會一下子將它們外部化，成為純粹地理學分類的名詞，把歧見與歧視

一下子往外推卸、往他者究責。

今日，香港已踏上這樣的思想之路，透過漁米的召魂儀式、起源神話的除魅與重

新挪用，我感受到香港已著手面對其內部更複雜的亞洲，在雨傘運動之後，這正是另

一種版本的 Zomia 與交陪境的思考開端，意即在現代國家的追求與現代市場的消費累

積之外，至少在想像的共同體層面，香港已非單一，它自有與世界交往的交陪聯境。

譬如李小龍，譬如金庸，譬如蜑家人的香港，譬如新農耕青年眼中的香港土與石，充

滿了不一樣的靈與歌。

第二十九章

## 藝術計畫與「待客之道」：仙台媒體中心參訪記

二〇一八年八月四日至五日，我受到東京藝術大學桂英史教授主持的「藝大RAM」計畫邀請，赴仙台媒體藝術中心進行參訪與藝術計畫的討論對話，主題是「待客之道」（Hospitality），特別把討論焦點集中在藝術計畫中的「待客之道」。

仙台此行最重要的收穫之一，便是遇見哲學家鷲田清一。不僅僅因為他是日本研究梅洛龐蒂哲學的專家，和我的哲學研究背景相近，還因這次仙台聚談活動的東道主之一——仙台媒體中心的館長（其實我去之前並不知道這件事，只知道會與他見面），他同時也是京都市立藝術大學的校長。據說這次機會難得，因為他的館長工作並不需要每天來仙台媒體中心打卡，因此桂英史教授見我與他前後深聊了兩三個小時，直說太難得！鷲田清一的《梅洛龐蒂：可逆性》，是我在研究梅洛龐蒂哲學過程中，深受啟發的一本書。在談到「認識論的斷裂」時，作者毫不猶豫地指出了梅洛

鷲田清一與
川俁正的
藝術待客

龐蒂在面對後現象學思考的猶豫、搖擺，以及處理「語言與表達」問題時，對哲學語言和哲學場域的轉換，標示出了一個進入結構主義與後結構主義思潮的入口。而能夠面對這樣動盪變換的哲學場景的哲學家，對於「變化」、「時尚」、「風格」、「可逆性」這些哲學問題會感興趣，也就不令人意外了。

我們除了聊到梅洛龐蒂哲學的斷裂問題與微妙的「體制」（institution）哲學思想外，還討論了臺日一致的學院哲學與實踐哲學的距離。鷲田清一很爽快地說，「我專門做學院哲學家討厭的事和問題，因此和我的老師吵架，但是繼續參與他學生們的哲學討論。」因爲哲學臨床和倫理學的工作想法和做法，他討論過時尚哲學（梅洛龐蒂花過大篇幅討論風格的問題）和哲學臨床工作，也認爲用自身當代的文化語境來闡述哲學思想，是最有意思的事情。這也正是爲什麼他會從京都的在地生活風格，來呈現一位哲學家的思考生活與脈絡。

我們碰面的地點位在仙台於三一一東日本大震災時受災最烈的海邊運河地帶。仙台媒體中心的藝術進駐社會計畫，邀請了在巴黎高等美院教書與生活的藝術家川俁正，在這個先前有很長的運河文化生活史、災後幾乎變爲一無所有的濱海地帶，進行了「我們的橋」和「我們的船」的系列共同建造計畫。爲了與社區的人和外來的人（包

括日本與法國團隊）有一個可以聚在一起的地方，「我們的家」於是被整理建造出來，要為原本的傷心地，在運河外灘與內陸間搭建更容易溝通互動的裝置，而且，要由大家一起討論、動手、設計、建造。川俣正擅長以木頭、木筷、木箱，進行大小量體而詩意的循環空間構造，例如：樹屋、窩巢、橋梁、棚屋，皆在建造與破立之間循環，最重要的，以「社會參與藝術」（social engagement art）的角度來看，川俣正非常重視合作參與中對話與民主關係，而非最終的結果有何現實用處。因此，藝術計畫如何與當地相關的民眾產生關係，藝術計畫與「待客之道」的問題，才會浮現在後來仙台媒體中心的論壇上，成為主題。

八月四日我們抵達「我們的橋」計畫現場時，正是「我們的船」新船下水儀式的日子。天氣非常熱，小小的屋子「我們的家」裡面，川俣正帶領著十幾個居民代表、建築團隊代表、媒體中心代表，大家熱烈地討論著「我們的橋」的計畫，不時邀在場的鷲田先生講幾句話，好像真的有一座無形的、屬於未來的橋梁，引導大家從不同的方向，相互接觸、相互穿越、相互理解對方的立場與步伐。在人群當中的哲學家鷲田清一，穿著汗衫，後來空氣稍稍涼了下來，他才穿上一件破西裝。我問鷲田：「為什麼你的西裝沒有衣領？而且還留有拆掉衣領的線頭？」他說：「我喜歡川久保玲的設計，這是他的設計的一部分，穿來很舒服。」我為哲學家如此現身現場，有一種莫名而複雜的感動，彷彿與這些居民和藝術家的聚會，像是哲學家的日常工作一般，從汗

348

上│「我們的橋」、「我們的船」共同建造計畫
下│鷲田清一、川俣正與社區民眾的討論

## 藝術待客與
## 交互陪伴的
## 對話

衫到川久保玲的西裝，從梅洛龐蒂哲學到臺日間哲學界的一般狀況，一直到對於這個藝術計畫的看法，他對我的鼓勵和鼓舞，早已超過了話語能及之處。

八月五日下午，正式論壇的時間之前，仙台媒體中心大廳已布滿了由藝術家藤浩志所發起的「雜がみ」（雜紙）藝術計畫琳瑯滿目的成果。這個藝術計畫，由仙台市民將家中與辦公室中的雜類紙張捐出集中至仙台媒體中心，然後，透過一次一次的工作坊，由親子、學校、老年人參與的過程中，發展出各種造形的祭典親慶紙裝飾物，顯現出仙台市民的朝氣、惜物與循環再生的態度。

我以臺南蕭壠文化園區的「近未來的交陪」展覽爲例，提出「交互陪伴」（mutual companionship）做爲「款待之道」的一個藝術計畫例子。鷲田清一覺得「companionship」這個字很奇妙，本身在字首、字根上就有「共同」、「共食」、「共伴」的意涵，我由此延伸出「交陪境」共同體的款待之道，祭典現場的共在、祭典過程中的共食、遠境過程中的共伴，當然不在話下；但是，問題總是出在藝術計畫進入社區或美術館時的「主客分際」、「如何對待陌異他者」這樣的關鍵點。於是，藝術家與藝術計畫做爲進入社區的客位身分，如何「回應」（response）其受邀的「客位」身分，與藝術本身爲地方所帶來的「陌異性」，便成了論壇中討論的重心。在這裡，藝術家

350

與藝術計畫因為扮演外來者的角色，常常有面臨「敵意」（hostility）的問題，一種是原脈絡的博物館、美術館或藝術家因不適應所生的敵意，另一種是計畫進入社區時社區成員所產生的不適感與敵意。正因如此，中文脈絡中有所謂「客隨主便」、「反客為主」、「喧賓奪主」的說法，皆因此類狀況而生。

我記得二〇一二年去上海看雙年展時，法國藝術家蘇菲‧卡爾（Sophie Calle）展出了：《看海》（Voir la mer，二〇一一）和《最後影像》（Dernière Image，二〇一〇）這兩件關於盲眼人的系列作品，展覽命名為「最後一次」（所謂「最後一次」，是因為《最後影像》展出的是伊斯坦堡一些盲因為突發事件而失去視力的盲人，他們的影像，以及他們回憶事發前他們記得的最後的影像；所謂的「第一次」，則是展出一些天生眼盲的人，面向大海，她帶他們（一個老人、一個母親和孩子）第一次去「看」海。這些盲人在影像中，用他們已看不見的眼睛，眨著，朝向觀眾，彷彿直面著我們這些偷窺者，沒有任何退卻的表情。《最後影像》中，有些主角記得的是某個暴力場景、車禍場景的破碎片段，有人記得的是她丈夫的臉。在這兩個藝術計畫中，我們要問：究竟誰是主人？誰是客人？誰受到款待？誰又負責扮演服侍的角色呢？

在「近未來的交陪」展覽的準備與開展過程中，我感受到的是一種真正款待之道當中的三項特質：「不對稱關係」、「脆弱易受傷」和「開放性」。藝術家是明眼人，

卻邀請盲眼人進行藝術計畫，探索盲眼人眼盲前的最後一次記憶場景、以及他們的第一次看海的經驗，這些「記憶」與「經驗」在藝術家與盲眼人之間，並不是平等與對稱的關係，換句話說，這些特定的經驗，傳遞非常困難。「近未來的交陪」計畫中，

二〇一六年初遭遇臺南大地震，原先的展覽計畫被迫全面更動；四位受邀駐村的藝術家李俊陽、張徐展、林書楷、邱子晏，以「對場作」的概念展開四人駐村關係的過程，不僅在三個月間，有點在蕭壠文化園區A1展間反客為主的意味，在四人之間的關係，也因為藝術經歷的深淺不同，而在對話過程中，形成了創作計畫上的一定張力與消長關係。因此，所謂「款待之道」必然在「不對稱關係」、「脆弱易受傷」和「開放性」三種特質上，展開於藝術家與園區管理營運單位、藝術家與藝術家、藝術家與策展人之間，最後，這些關係才有機會反映在向觀眾展示的過程當中。

就此而言，觀眾、策展團隊、參展藝術家在展覽過程與事後，最津津樂道的「事件」，通常都與「不對稱關係」、「脆弱易受傷」和「開放性」三種特質發生在某些事態上有關，是它們造成了我們的「主體面貌」和「藝術深度」。在「近未來的交陪」布展過程中，十組浮洲系列上，如何擺設民俗相關的攝影作品，如何輸出、如何固定，在攝影家陳伯義與建築家陳宣誠之間，變成了一個非常難決定、難討論的問題。究竟誰是這些浮洲裝置的主人、誰是客位？誰該讓誰？抱著善意而想著要讓對方來決定設置的方式，就一定可以解決這個複雜的問題嗎？攝影家與建築家兩人本來就站在不對稱的

352

經驗位置上，絕對沒有什麼可以完全讓雙方感性上「平等」而可站立的平臺，這時候，反而是願意開放自身，保持一種脆弱而易受傷的姿態，繼續參與在困難的對話之中，這樣的藝術態度才是比較難能可貴的。

當代藝術的計畫中，由受邀的藝術家再邀請民眾，加入藝術展演計畫，已屢見不鮮。於是，藝術「款待之道」中，愈趨複雜的主客關係，已是今日關係美學、參與式藝術、新類型公共藝術的潮流中，不可避免的關鍵問題。我認為，當代藝術的「款待之道」，如果對「不對稱關係」不夠敏感或過多疑慮，對「脆弱易受傷」不能視為常態而盡量求取柔適的照顧，對感性與關係上的「開放性」不能夠堅持到核心之處，就無法透過藝術之力，創造出特異的主客關係，並將這些特異關係帶回荒涼、荒野、被遺棄的地帶。

# 交陪美學論與國家裝配：當代藝術祭革命與重新裝配論

「是否存在著某種防止國家裝配（agencement; assemblage）（或它在一個群體之中的對等物）得以形成的途徑？……Clastres 的研究的首要旨趣就在於：擺脫此種進化論的公設。他不僅對國家做為某種可確定的經濟發展的產物這一論點提出了置疑，而且，他還追問，原始社會是否具有這種潛在的關切——即想要驅除和阻止這個它們據說不理解的怪物。」——德勒茲與瓜達希，《資本主義與精神分裂卷二：千高原》，第十二章

二〇一七年二月七日下午，在臺南總爺舊糖廠所在的總爺文化園區紅樓，臺南藝術公社組織了第一場「交陪論壇・糖廠連線」，討論的主題是：「新藝術祭革命：夢想者的交叉路」。席間，來自日本的二〇一六愛知三年展總策展人港千尋，提出了

交陪境的裝配與現代國家的裝配

354

一個有趣的討論課題：「再裝配」（Reassembling），或「重新裝配」。就藝術祭與展覽做為一種裝配而言，我曾經在二○一六年底上海劉海粟美術館，由顧錚老師策畫的「來自上海：攝影現代性的檢證」討論會上，討論過「革命」的意義是否被濫用的問題。因此，本文首先得面對「藝術祭革命」這樣用法，是否完全袪除了「暴力革命」的赤裸意涵，而有濫用了「革命」這個概念的危險？

所謂的「交陪論壇・糖廠連線」所直接涉及的展覽，指的是在臺南市麻豆區總爺文化園區所舉行的「總爺429番地——可見與不可見的糖業地景」與臺南市佳里區蕭壠文化園區所舉行的「近未來的交陪：二○一七蕭壠國際當代藝術節」兩個在日殖時期舊糖廠的展覽，如何與「藝術祭革命」扯上關係呢？其實，在上海劉海粟美術館的討論，已經給出了潛在的線索。按照我的理解，顧錚老師在「來自上海：攝影現代性的檢證」這個展覽中，主要展出了一九三○年代來自上海與出自上海的攝影家的作品、家庭相簿與當時的攝影雜誌《飛鷹》，清楚呈現了延安革命論述出現前的「攝影現代性」場景。

換句話說，是否上海本身做為中國攝影現代性的重要發源地」，實際上在一九三○年代即已出現了另一種感性、感覺上的攝影革命論述，它只是被後來出現的國家裝配所收編、壓抑？因此，這個展覽實際上從一種重新裝配出來的角度，質疑著由國家所定調的「延安革命論述」，也就是質疑延安時期以後才出現的政治美學。這個質疑的

當代藝術祭的
重新裝配

出發點，實際上是認爲當時各種影像實驗、邊境田調、底層社會、印刷大衆媒體與家庭相簿中所呈現的攝影成就，是否已具有另一種美學革命的政治意涵，這種政治意涵毋寧是反國家裝配的、以上海地區的複雜社群所構造出來的攝影現代性革命。

若回過來延續「交陪論壇・糖廠連線」的討論，當代藝術祭的革命，又何以具有不同的裝配意涵，而形成一種企圖阻止國家形成的重新裝配呢？首先，港千尋認爲，所謂的現代處境，就是一種裝配。譬如糖廠，是爲了集中甘蔗的生產物資，對它們進行連線生產的裝配，變爲砂糖與酒精；鐵路與公路網，是爲了集中物資與人員運送，加快生產速度；而博物館與美術館的成立，則是爲了集中將古物與藝術表達加以轉導，變現爲一些新的感性符號。糖廠處理的是積澱，博物館處理的是表達上的摺皺，鐵路網爲的則是改變速度。「物質的積澱」、「符號的摺皺」與「時間之線」的重新處理，就是「裝配」（agencement; assemblage）這個概念的三種基本意涵。

然而，如果我們注意到，不論是糖廠、鐵路公路網或博物館與美術館，其實都是現代國家或資本主義裝配產物，那麼，當代的藝術祭又何德何能，可以說它有革命的力量、強度或空間呢？首先，「總爺429番地」──可見與不可見的糖業地景」的作品處理的是糖業生產線的殘餘──蔗渣、廢棄檔案、老照片和周邊地景，分別利用工

356

作坊蒐集了參與者的手印、以修復保存與複製技術轉導（transduction）了糖廠的廢棄檔案與記憶影像，最後，再以製圖學和抽象表達的方式，將已經荒廢而轉置爲文化園區的周邊地景，按時間層次重新樹立裝配起來，形成了新的積澱、摺皺與時間線。這個抽象機器的重新裝配，帶來了觀展者的嶄新感性與知性位置，也讓衆多糖廠的老員工與家屬重新產生了情動（affect），甚至有老照片計畫中原本不想提供照片展出的家屬，在看了展之後，也轉而希望能將自家的照片拿出來參與計畫展覽。

其次，就我在越後妻有大地藝術祭、愛知三年展、上海雙年展與二〇一六年台北雙年展觀看所得，如何重新裝配在地的物質積澱、符號摺皺與歷史時間線，幾乎已成爲藝術祭表現力度的關鍵指標。例如二〇一六年愛知三年展在當地縣立文化中心的大型舞蹈秀，一群生猛的巴西與日本森巴舞者，指向的是在地最大國際企業豐田汽車（TOYOTA）所聘僱的數萬巴西移工社群文化，重新裝配舞動起來；二〇一五越後妻有大地藝術祭里山美術館前的鼴鼠地下電臺，邀請的是中學生、家庭主婦、工人以及當地的居民，談談他們對生活和對環境的想法，置換了名人名流上電臺的發言符號摺皺；二〇一六上海雙年展的五十一人計畫，發生上海城市的各個角落，尋找行動、表演、重新聚集，將那些修補衣服、泡茶、散步者的故事與身世放在同一個時間線來做活性的呈現；而二〇一六台北雙年展強調的「當下檔案·未來系譜：雙年展新語」，也是以其行爲表演、系列座談、影片放映、工作坊和編輯平臺的難以掌握和難以一語

2016年愛知三年展的大型舞蹈秀

道盡，形構其特異的多向異質力度，讓觀眾能夠在關鍵的親密感中，接近地緣積澱、符號摺皺與多向的時間線。

最後，回到「交陪論壇・糖廠連線」關於「近未來交陪」這個展覽的討論，我們注意到了一道由「民俗、建築、攝影」三方劃出來的怪異交叉線，座落在目前展覽的呈現中。這個展覽，挪用民間信仰中的「交陪境」後祭祀圈組織概念而加以重新裝配，採用了共感地景建築團隊陳宣誠的十座「城市浮洲」而加以重新裝配，也運用了臺灣攝影史中大量的民間信仰儀式影像而加以重新裝配。但是，就藝術祭的革命而言，「交陪境」的重新裝配，究竟有何特殊意義呢？

以這個展覽的攝影策展人陳伯義來說，這是他第一次參與策展工作，也是第一次將攝影作品大量配置在戶外的特定實驗建築裝置上。他在「神童島」上，裝配了他拍的民俗祭典中的神童影像，並引伸為兒童之島，與另一座「囡仔仙島」遙相呼應。不過，他在「神童島」進一步裝配了一個針孔顯影室，讓大人小孩可以借用獅頭、神童面具和扇子，啟動觀眾（特別是兒童）的表演身體，並將之顯影在針孔顯影室內，既引用了民俗儀式與舞動身體，也疊合了攝影史的顯像原初場景，讓觀眾的感知擴大到整個建築裝置。

## 作品與展場的重新裝配

陳伯義又在「請水島」上，裝配了一般很少集中呈現的「請王」儀式中的請水影像，將東港溪與曾文溪流域中的王爺信仰的源頭——海水與溪水、海灘與溪岸的水陸交接地景呈現出來，這些由二〇〇〇年至二〇〇六年左右生產出來的影像，指出王爺影像的顯現，與液態物質的流動的水，具有高度的關聯性。既非肖像，亦非街拍，而是回到幾百年來、現代國家與現代城市出現前即已存在的儀式現場，來指稱王爺影像的源頭積澱物質和非線性的反覆時間線。同時，在「請水島」上，他又裝配了十幾個大小不同的透明金魚缸，將他二〇〇二年至二〇〇五年拍攝乩童的「神變」系列，沖印爲透明片，置入金魚缸中並注水至五到七分滿。這二金魚缸的放置高度大約是一百至一二〇公分，也就是兒童的視線高度，近身凝神，仔細觀看經過不同光線、水缸和水所折射出來乩童出神形象，爲「神變」的展呈提供了一個突破性的框架。

更重要的是，十座城市浮洲島與五處室內展館的配置，其實是民間信仰「交陪境」的抽象重置，藉由十座浮洲島的主題影像（包含了以加拿大攝影師 Rich 影像爲主的「家將島」、洪通文字畫系列爲主的「浮洲島」、許淑眞作品爲主的「女越島」與林柏樑影像爲主的「天后島」）相互對話關聯，把「交陪境」的意涵擴大到整個園區的散步路線中。

當然，回到「交陪境」的原初脈絡，我們赫然發現，它正是在現代國家與現代市

360

場裝配成立以前，早已存在於臺灣民間社會的某種「防止國家裝配得以形成」的重新裝配。這種重新裝配，一直處於國家裝配線的殘餘地帶，「交陪境」正是民間自發的組織，它是民間社會在存有學上的核心裝配機器，這種深具抗拒力度的民間戰爭機器，透過每年或三年一度的香科裝配，其能量與準備過程之複雜與深入社會底層，或許是當代藝術祭革命思想，在驅除國家這頭怪物的陰影時，值得參照的古老前衛藝術之抽象機器。

# 地理學的策展部署：
# 從蕭壠交陪境
# 到東海岸大地藝術祭

在二〇一七年七月九日中午抵達「巨大少年咖啡」的時候，室外溫暖已經有攝氏三十五度以上，因此我並沒有注意到，它的門楣上其實標示有「二〇一七東海岸大地藝術祭的支援商店」。我們一行六個人分別點了不同的冷熱飲，巨大的咖啡分量及年輕店主和他的狗來到東海岸開這個咖啡店的傳奇，成了大家半開玩笑中傳誦的故事。

譬如：所謂的「巨大少年」，究竟是這位年輕店主還是他的狗？接下來，我注意到，坐在距離不到三公尺的鄰桌的一對中年男女，雖然滑著他們的手機，卻不斷加入我們這一群人歡笑的行列。接下來是剛從某處廟宇祭典(調查完，過來喝咖啡和飲料的三位朋友，其中一位與巨大少年熟識，也認識我們這一群中的臺東自然環境與文史工作者，他們加入了輕鬆的對話，笑聲更劇烈了。同時，我也很快知道了今晚的「月光海音樂會」和接近石梯坪海邊的「米耙流溼地藝術節」的一些訊息和藝術家的名字。

地理節點的
特異網絡

「巨大少年咖啡」是位於臺東長濱鄉臺十一線海岸公路上的一間新興咖啡店，店
長是一位來自高雄，喜愛上長濱生活方式的「少年」（實際年齡並不是真的少年），
曾有三年內到長濱同一家民宿住了八次的紀錄。「巨大少年咖啡」位於花蓮與臺東
各有一百公里，但它並不只是一處消費的潮文青咖啡店，它同時也是「潮間共生」
（二〇一七東海岸大地藝術祭）的一個關係節點、一處關係性的場所。如
果「東海岸」不只是一個幾何地理上的絕對數學定點或線段，也不只是大衛・哈維
（David Harvey）解放地理學中所說的相對消長的生態人類學空間的話，那麼，「東海
岸大地藝術祭」的策展部署，「巨大少年咖啡」所凝聚的活絡關係意涵，就可以說是
一個地理學上的建構「東海岸」的環境、時空與地方性的重要象徵。它是海岸地理風
景、東海岸歷史時空、觀光客、旅人、藝術祭參觀者、個體市民與東海岸國家風景區
管理處的交會之處。

這篇文章的訴求重點，就像法國文學家雨果（Victor Hugo）在路易・波拿巴（Louis
Bonaparte）帝國統治期間，自願流放至海峽群島（Channel Islands）時，被問道他是
否想念巴黎，他簡單答覆說「巴黎是個觀念」一樣，他有他展現巴黎特異關係網絡的
理想處所，但因為規畫巴黎現代都會空間的奧斯曼強加於巴黎的絕對空間形式，使得

他「總是厭惡里沃利街（rue de Rivoli）」，我們也可以說，「蕭壟其實是個觀念」、「東海岸其實是個觀念」，重點在於我們如何透過當代策展的手法，體會與理解「蕭壟交陪境」與「東海岸米耙流（Mipaliw）」的關係地理學網絡再造過程與節點，而不是用舊地圖中的蕭壟與東海岸的絕對數學空間與相對地理環境，來思考這些展覽的佈展策略。

不論是從越後妻有、瀨戶內海大地藝術祭，或是從愛知三年展的巨型國際藝術祭得到什麼樣的啟示，它們無疑展現了一種批判或革命的人文地理學概念，一種解放空間的策展部署。北川富朗從新潟縣十日町市與津南町出發，以農田做為舞臺，藝術做為橋梁，連繫人與自然，試圖探討地域文化的承傳與發展，重振在現代化過程中日益衰頹老化的農業地區。港千尋從名古屋逐漸沒落的長者町和豐田汽車工業重鎮中的巴西移工出發，以城市的彩虹商隊為線索，人類的藝術創造為橋梁，連繫人與都市空間，指向全球移動文化對於地域文化的影響與對話重塑。對於環境、時空與地方區域色彩的地理重構，不僅邀請觀者移動腳步與觀點，重新繪製不同的地理圖式，也試圖解放數學絕對空間和地理相對時空的想像，讓感知力與情動力滲入觀眾身心，轉換出一種新的關係地理學想像。

就此而言，我們或許也可以從地理學的策展部署的角度，重新提問：從蕭壟交陪境到東海岸的大地藝術祭和米耙流溼地藝術季的展覽中，我們是否得到了特別不同於

# 交陪境
## 關係網絡的
## 再思考

美術館白盒子展覽的策展部署可能？我想，依據哈維的提議，從個體、國家理論與建構地理三個角度，來檢視地理學的策展部署，所不得不面對的三個挑戰，以突顯其訴求環境、時空與地方性時所可能進入的誤區。

首先，關於個體與群的關係。究竟誰是個體，在今天不僅取決於他們自己和其他人如何理解空間和時間，也取決於時空關係本身，如何被宏觀的過程塑造與持續重塑。蕭壠交陪境中的藝術家與觀眾，雖然進入的是一個日殖時期糖廠遺址改建的文化園區，但是，做爲策展人的我，向大眾提議的是一張交陪境的地圖。這張地圖不排斥今天自由移動的個體，卻同時邀請這些自由移動的個體（包含參展的藝術家），重新思考「交陪境」的人文地理學意涵，特別是個體在交陪境的民間信仰地理處境，以及在這個民間祭典遶境網絡中的「個體」究竟意味著什麼。

於此，前現代的移民信仰地理來源，從中國東南沿海到臺灣的地理路徑，蕭壠社事件與余清芳事件中交陪境關係網絡所扮演的殖民地政治動能角色，外於臺灣近現代美術史的宮廟場址地理脈絡，乃至於與宮廟場址共構的民藝傳統和其特定材質工法，都紛紛顯現其多姿的色彩。策展團隊邀請藝術家駐村對場作，參與蜈蚣陣遶境的陣頭活動事件，金唐殿廟埕前與蘇俊穎布袋戲團的多次對話性展演，以及策展準備期

的踏查所遭遇的沙淘宮潘麗水石刻壁堵版畫拓印事件，最終的東亞與東南亞「身體・

場所與影像的重新組裝」國際論壇和民藝教育工作坊的呈現，都彰顯了地理學策展部

署所側重的「過程性」與「事件性」，讓原本容易流於自戀的個體地理學想像，導向與

環境、時空和地方文化的聯結對話。

　與此相類似的是，東海岸大地藝術祭與米粑流浘地藝術季，也是強調駐地創作的過

程和觀眾移動中遭遇的事件。與蕭壠交陪境落點於民間信仰不同的是，東海岸大地藝

術祭與米粑流藝術季把重點放在原住民與自然環境的時空源流，強調山與海之間、親

潮與黑潮之間的共生關係，譬如印尼藝術家阿力亞的「捕風・捉雨」利用在地竹子與

社區居民共作；伊祐・噶照在伽路蘭海岸的「在海邊看書，好嗎？」的風景省思；峨

冷，魯魯安（安聖惠）的「風搖蘭」對於靜思者與海岸自然環境共處的邀請；甚至是

陶藝家哈匿（Hani）蔡貴松強調本地用土的陶藝工坊，以開放工作室的型態進行對話

式的展覽，一直到「月光海音樂會」在滿月月光映照海面的場景表現形式，在在突顯

了白盒子美術館所不可能具有的地理學特質。最爲顛覆一般美術館展場思考的是，

二〇一六年展覽期間遭遇的強烈颱風，熱帶性氣旋毀掉了不少作品，卻也召喚出自然

環境這個角色的巨大力量，讓大家共同面對，藝術家與觀眾個體在此不可能不思考個

體在此地理環境中的處境、歷史與共生問題。

　其次，關於國家理論與群的關係。從蕭壠交陪境、東海岸大地藝術祭和米粑流浘

地藝術季，三個展覽其實都是由國家、由公部門發動的展覽，這三個公部門分別是臺南市文化局的蕭壠文化園區、東海岸國家風景區管理處和花蓮林區管理處。但是，不論是「交陪境」或「米耙流」都有以農業部落活動自我組織、相互交工的概念內涵。換句話說，社群基於其人文地理學上的環境認識、時空文化與地方脈絡，其實具有與現代國家或資本主義運作原則進行協商、討價還價的力量。在此之前，美術館的機構化問題，在臺灣已經造成了許多爭論，譬如二〇一〇年的北美館花博會事件，就是由國家所形構的地理理論，通過絕對空間和時間理論的霸權而加諸個體認同的規訓機器。

# 異質的國家理論與群的構造

但是，交陪境與米耙流卻在構造一個或數個完全異質的國家理論：前者以接近東南亞高地無政府主義、前現代多孔型世界的反國家思想，突顯蕭壠交陪境的抗拒殖民與抗拒西方美術史觀念的民間抵抗表現史；後者則以原住民生存環境中自造自組的交工組織，抵拒以西部漢人社會為主流的民間生產模式，把大自然的氣候與土木材質，海岸山海風景的帶來的舒緩時空關係，透過像小馬社區天主堂六位的外國神父畢生奉獻的故事與藝術家歐舟（Nogdup）在都歷的一棵眺望太平洋的大樹下，用竹子、泥土與繩索打造一個名為「泡風景」的作品，讓參觀民眾可以或坐或躺在作品的凹處，

閉上眼睛，沉浸在山與海的空間裡。這種以身體姿勢與地景的舒緩聯結所形成的群，不論在音樂會的歌誦語言上，或是在身體表現和動態組織的想像上，都是對單一國家認同與想像的挑戰，我們在此得以不再「像國家那樣觀看」一切。

最後，關於地理重構與群的關係。這三個展覽，向我們提出了地理重構的基本問題：當代國家的空間和時間是什麼，以及現在可能且值得建立的是哪一種可稱為國家或非國家的地方？不同於美術館，特別是公立美術館常常陷入的國家代表性論述立場，蕭壠交陪境、東海岸大地藝術祭和米耙流浕地藝術季所打開的想像，都傾向以關係式的地理重構，它們不僅邀請我們重思個體與國家的定義，也邀請觀眾重新思考、重新體驗城市、區域、鄰里和社區的概念。它們提醒我們，我們住在一個截然不同於五百年前狀態的地理世界，每個人都被迫適應這些快速變遷的空間關係、地方建植和環境轉型。但是，策展的部署，依舊可能努力建構一些「反主流空間」(counter-spaces)、「反主流地方」(counter-places)，建立一些或隱或顯的反叛的群帶。

然而，透過策展與藝術家的投入，我們看到的是不僅是地理學的知識的要求，人類學、歷史學、社會學、生物學、植物學、宗教學、音樂學、農業與工業歷史的廣泛理解，均屬必須。簡單地說，如果沒有適切的地理學知識與重新製圖的想像力，任何要促進環境正義與族群理解團結的創造性策展努力，均屬枉然。離開臺東之前，我在市區的另一個咖啡座，與東海岸研究會的朋友討論著八仙洞巖仔信仰空間面臨拆除的

種種問題，從八仙洞的史前史，一直到民間信仰的進入、日殖時期的經驗與二戰後建廟的過程，以及如今面臨拆遷，是否可能透過策展部署去做些什麼？我想，這個未完成的討論，突顯的正是：地理重構與重新想像，是一個關係性的競逐場域，也是當代策展學中，無法避開的關鍵議題。

第三十二章

限界藝術：
大地藝術祭
與藝術的當代性

　　自二〇〇〇年開始，每三年舉辦一次的越後妻有大地藝術祭，至二〇一五年已邁入第六屆。規模亦由第一屆的三十二國一四八組藝術家參與，逐年增至三十五國三五〇組藝術家參與，作品亦累積至三八〇件左右，其中有一八〇件是本屆的新作。

　　「想看見老生活在越後妻有爺爺奶奶的笑臉，想讓他們開心，想貼近他們的心情」，是創辦人北川富朗與大家討論後共同的心願。秉持著「人是自然的一部分」這樣的理念，在這個距東京車程兩小時的丘陵山區、人口外移與老化、冬季被豪雪覆蓋、稻米由梯田生產的廢棄農村地帶，北川富朗經歷了十七年的努力，終於透過「藝術鍊計畫」，將傳統的地方營造與公共藝術、將本屬於城市型的雙年展概念，徹底轉化爲新潟越後妻有農村地帶丘陵梯田豪雪山區的特定場址藝術，成爲世界規模最大的、可持續的藝術祭之一。

# 限界藝術的藝術觀：土地倫理的美學

面對規模如此龐大、涵蓋面積與作品如此繁多的藝術祭，一篇短論自是難以窺其全貌。不過，回到自二〇一六年起在《藝術家》雜誌撰寫「美學潮間帶」與「交陪美學論」專欄的初衷：朝向一種倫理美學的新範式。越後妻有大地藝術祭，首先回到的是一種更整體性的「土地倫理」，其次是強調超越地區、世代與藝術領域劃分的習慣，突顯人與人之間、藝術計畫與在地居民之間的協同合作關係，這自然也挑戰了「社會運動」與「現代美術」的既成概念，成為某種寓社會關係之改變於創作過程的「倫理美學」。因此，如何理解大地藝術祭的「藝術」觀，就成為整本《交陪美學論》最後這篇文章所欲探究的焦點。

我想選擇松代「農舞臺」藝廊已經啟動了兩年的「限界藝術」計畫為討論的起點，以「今日素人藝術百選展」所突顯的「限界藝術」（Marginal Art）為經緯軸線，思考這種頗能代表大地藝術祭的美學精神，綜合了街頭藝術、民間藝術、當代美術與傳統藝能的跨界表現形式，抗拒只在封閉空間給少數人欣賞的那種日本美術史。就此而言，福住廉的「今日的限界藝術」展覽中的重要行為活動，一個名為「切腹ピストルズ」（切腹 Pistols）的樂團，可為代表。這個樂團在一九九九年的最後一天成立，口號是「回歸江戶！」，以表演傳統樂器（鉦、平太鼓、締太鼓、三味線、筱笛等），配

合吟詩、民謠、落語等民俗技藝演出，他們身上穿著的服裝叫做「野良服」，是明治初期到昭和四〇年代左右農山村的服裝。在大地藝術祭裡的活動，主要是從十日町徒步遊行表演到農舞臺，行走約三十公里。「切腹Pistols」樂團之所以不是一種簡單的回歸過去或是鄉愁式的回歸江戶，可以參考他們在二〇一四年七月十九日在日本東北青森縣舉行的「大MAGROCK vol.7」音樂祭，所表現的強烈反核表演，可以說是「街頭藝術、民間藝術、當代美術與傳統藝能的跨界表現形式」最佳典範之一。然而，從概念上，我們當如何思考這種在臺灣少見的、既講究傳統藝能又集反抗於能事的美學呢？於此，我們不能不談到甫於二〇一五年七月過世的日本哲學家鶴見俊輔。

二〇〇八年曾在臺灣出版《戰爭時期日本精神史：一九三一—一九四五》中譯本的鶴見俊輔，出身不凡，外祖父後藤新平曾於一八九八至一九〇六年擔任臺灣總督府民政長官，鶴見本身則留學哈佛大學哲學系，是美國哲學家蒯因（W. V. O. Quine）的第一批學生之一，因無政府思想遭美國聯邦調查局逮捕，於拘留所完成他的畢業論文。任教於京都大學的鶴見俊輔，曾在一九六七年出版了《限界藝術論》這本專著，更早在一九五四年出版過《大眾藝術》，表明他對「藝術」概念和日本美術史的批判態度。在六〇年代積極參與反越戰、九〇年代參與慰安婦求償運動、二〇〇四年與大江健三郎發起反戰的「九條會」護憲運動的背景下，我們非常好奇，將近有五十年歷史的《限界藝術論》，為何參與二〇一五年大地藝術祭的日本藝術家福住廉，會再度出

# 邊緣與限界藝術：

## 在純粹與大衆之外

版《今日的限界藝術》呢？

北川富朗曾在〈「大地藝術」前史〉與〈「大地藝術祭」的構想及其背景〉兩篇文章中，對越後妻有的自然環境、歷史文明與近代日本軍國主義政治經濟體系的「轉向」提出反思，同時批判「明治時代以來的日本美術史」。他說：「到現在爲止的日本美術，只在乎教學、可不可以展示，或者是否可以成立組織，這豈不是與大衆背離？我認爲，近代美術之非大衆性，即美術之流行與輸入方式，是有問題的。」（《北川富朗大地藝術祭》，頁二三七）這種問題的深層結構，讓我們不得不回到鶴見俊輔與福住廉的「限界藝術」概念來。

《戰爭時期日本精神史：一九三一—一九四五》一書中，鶴見俊輔呈現了因爲太平洋戰爭的軍國主義轉向，而與丸山眞男等知識分子們所共同組成的「轉向研究」，同時，面對越南戰爭，無黨派的市民反戰運動「讓越南和平！市民聯合」，有時候是透過漫畫進行社會政治與歷史評論。因此就《限界藝術論》而言，其實是可以檢討美術或藝術在此「轉向」當中的相關作用。首先，我們先來看一下「限界藝術」的定義。

鶴見俊輔認爲，現今稱爲「藝術」的作品，其實是所謂的「純粹藝術」（Pure-art），而對於這個純粹藝術來說俗惡的東西、非藝術的東西，就被喚作是「大衆藝術」

（Popular-art），趨向實用、消費、空間構造、標語指示、大眾媒體或在街頭運動中產生的視覺物，然而，較諸前兩者，在一個更廣大的領域中，在藝術與生活的邊界上的作品，則可被稱為「限界藝術」（Marginal-art）。

鶴見俊輔隨後跳脫出「純粹藝術」和「大眾藝術」兩個概念，在兩者之外，拉出第三項概念，即是「限界藝術」。若以圖式化的方法來說明的話，「純粹藝術」是藉由「專家性藝術家」所生產的作品，提供予「專業性的享受者」。也就是說，由專家製作、由專家消費的是「純粹藝術」。「大眾藝術」則是一樣由「專家性藝術家」做製作，製作過程可能會與企業家、政府或媒體等合作，藉由大眾而得到享受。也就是說，由專家製作、由非專家消費的是「大眾藝術」。而「限界藝術」，則是由「非專家性藝術家」製作，再帶給「非專家享受者」樂趣的東西，也就是說，由非專家製作、由非專家消費的即是「限界藝術」。

鶴見俊輔舉出最多的具體例子，就是限界藝術研究者柳田國男、民藝評論家柳宗悅和創作者宮澤賢治。他們重視的是庶民的創作，譬如：從五千年前的阿爾塔米拉洞窟（Altamira cave）的壁畫以來，至民間的塗鴉、民謠、盆栽、單口多口相聲、繪馬、煙火、都々逸（三味線彈唱的一種形式）、漫畫等，都是將生活做為舞臺的人們的心的湧現、迸發、形式多變的藝術性的表現，這即是限界藝術。另一方面，鶴見俊輔舉出具體的例子反對某種鄉土品味的美術館化。譬如：為了醞釀懷舊的昭和文化而使用

374

偏濃的色彩，如今經過格式化與消費化的洗禮，已經很難看出真實。又譬如：藉由隨手塗畫以「塗鴉」的名義，在美術館展出這些塗鴉，而使之藝術化，亦偏離了塗鴉的原有脈絡。那麼，在現今，將其替換之，限界藝術的具體例子會是什麼樣的東西呢？

我們不妨把越後妻有大地藝術祭，視爲是從藝術祭生產過程中，即朝向「限界藝術」的總體性、批判性與扭轉性的努力。

以開車帶領我用三天時間參觀大地藝術祭的沖繩駐在藝術家阪田清子而言，她的作品《殘餘》就曾經在二〇〇六年參與大地藝術祭的展出。她以一年在已廢校的松之山分校附近社區的調查爲基礎，運用農具、扒子、竹簍、打穀機等物件，在光影鋪陳出的陰影處，放上曾經使用這些農具的農民勞動照片。這個裝置，在觀眾進入黑暗的展場時，必須經過一段時間的光適應，才可能看到陰影處的照片影像。如今，這所分校的廢校雖已剷平，但這種創作方式，卻可以進一步在不斷被提到的法國藝術家波東斯基（Christian Boltanski）的《最後的教室》中看到。波東斯基將他在二〇〇三年在舊東川小學校的記憶，對比他後來對住民進行訪談的二〇〇六年豪雪記憶，創造了一個封凍無人、充滿死亡鬼魅氣息的美術館。在預展時，也邀請來觀賞的當地老人，帶來回憶的物件，置於隱密的置物櫃上，引人遐思。我們可以由此帶出限界藝術當代性的幾個主題表現。

首先是如何重新面對老舊家屋的記憶。日本藝術家鞍掛純一的「脫皮（蛻變）

田島征三｜〈繪本與樹木果實美術館〉｜2009

之家」與「可樂餅之家」、出生於南斯拉夫的行爲藝術教母瑪莉娜・阿布拉莫維奇（Marina Abramović）的「醫生之家」、韓國藝術家李布爾（Lee Bul）的「長生不死草藥之家」、羅賓・貝根（Robyn Becken）與羅倫斯・羅倫斯（Janet Laurence）的「與稻米對話和收穫之家」，（Robyn Becken）與羅倫・貝寇維茲（Lauren Berkowitz）的「與稻米對話和收穫之家」，每當觀看者不遠千里而來，在森林與丘陵間，發現了老舊家屋的身影，步入仍無法完全消除的塵封味道的木板與梯道之間，除了像塩田千春那樣顯題地處理「家的記憶」之外，這種對於廢棄家屋的再利用與限界藝術式的轉化，譬如「土產神之家」中的系列陶藝陶器作品展示使用，是其他國際雙年三年展少有的藝術進駐、長效再生做法。甚至依據越後妻有傳統家屋型制，在信濃川的河丘地形上再建構出「光之館」，成爲可開頂式、可住宿的旅館，由詹姆斯・涂瑞爾（James Turrell）的作品進駐，可謂妙想。

其次，廢校的可持續式改造，更是越後妻有值得反覆書寫之事。藝術家田島征三以「空間繪本」概念，糾合「鉢」地區的民眾，讓二〇〇五年廢校的眞田小學，藉由它最後三名學生的故事，而獲得改造與新生。藝術家與民眾一起運用了「裡日本」——日本海伊豆半島沿岸搜集來的漂流木與果實，使這所廢校成爲「繪本與樹木果實美術館」。山本想太郎改造設計的清津倉庫美術館，原本也是一所廢校的體育場，如今成了青木野枝、戶谷成雄、原口典之、遠藤利克的「四人展：素材與手」，以及東京電機大學與共立女子大學空間設計實驗團隊的展出場與工作坊場地。土壤博物館，

將廢棄小學校舍改造爲三層的土壤展示空間，土壤與青草帶來的強烈味道與觸感，令人難忘。

最後，就媒體方面的限界藝術而言，值得一提的就是日比野克彥的「明後日新聞社文化事業部」和位於十日町里山美術館前方地洞的開發好好明「鼴鼠電視臺」。前者從二〇〇三年開始進駐廢棄小學，發行超過了一七〇期的報紙，介紹大地藝術祭與當地訊息，並且在後牆種植了「明後日牽牛花」，與日本全國二十九處進行種子交換計畫，與當地學生開發旅遊路線，舉辦串聯活動等。開發好好明的「鼴鼠電視臺」，則是常態地邀請十日町附近各行各業的朋友和學生來聊天，然後進行放送，藉以從常民生活中了解在地的生活與社會問題，並進行情感的聯結。

當然，本章雖然略過了里山美術館、越後松之山「森林學校」Kyororo（十日町市立里山科學館）、農舞臺和亞洲藝術中心的細部介紹，略過了不同於一般社會運動組織的小蛇隊後援志工團，但是，北川特別強調，二千次以上的溝通協調會面，促成共同合作的可能，底層其實是農村運動的公社共同體價值觀，而不是都市型的民主投票價值觀。限界藝術就是從人情網絡與長期被威嚇的人群社會中長出來的藝術，多樣化、重包容、沒有規則、沒有領頭羊、成員流動的機動支援團體，這些都不是現代藝術學院與重視自我表現的藝術團體能夠深入適應的。

就此而言，在純粹藝術、大眾藝術之外，雖然過去臺灣曾經討論過素人藝術，但

重返里山
的媒體與藝術

是「素人藝術」這個概念，顯然不足以像「限界藝術」般深入抗拒與批判輸入的純粹藝術與消費的大眾藝術，並涵納它們在限界藝術這樣的母胎之中。透過越後妻有的大地藝術祭，我們是否可能重思「限界藝術」與臺灣藝術的當代性，這種當代性究竟如何面對自己的土地倫理、好好清理殖民輸入的美術史債務？

　　本章寫作的當下，是二〇一五年的九月初。寫作時，我禁不住一次一次地回想，八月中旬去美濃鍾理和文學紀念園區看差事劇團《重返里山》演出的那一天下午。那天下午，美濃的空氣在雨後分外清新，親近山林的氣氛分外濃厚，歌手林生祥也來助唱。我想，臺灣的小劇場，在黑盒子外場的演出，與美濃社區民眾和在地環境透過駐地與遠境式的結合，甚至延展為幾個月的跨國行動，在越後妻有進行展演的，可能也只有這樣的美濃愛鄉協進會與差事劇團合作《重返里山》的身體劇場行動了吧。如同團長鍾喬所說的，這不僅是尋找里山、親近山林、對里山的踏查，也是一種文化行動，累積對抗環境生態污染的精神能量。

　　劇中的素人演員羅元鴻，本是個回鄉實踐有機農業的農夫，他現身獨白時，對身為觀眾的我，產生了異常的震撼，對比的是就在一兩個小時前，與高中同學聊著我們這一代，不知要傳承的究竟是什麼，創造力的減弱，是否關鍵正是在失去的土地後的

《重返里山》，差事劇團，美濃演出

迷惘？然後，羅元鴻的獨白、林生祥的歌謠，有力的召喚，證明接了地氣的人，與游動於都市的人們，有遙遠的距離。我在溫曉梅的巨偶及藍染、羅元鴻的稻草人塑像、青蛙和吳思優設計的美麗戲服中，在碰到親切的盧明德老師、鍾秀梅老師和許多朋友之後，特別想要再去看看越後妻有，想去北川富朗發來邀請的原鄉，去看看里山，想想我自己的里山。這便是我談論鶴見俊輔的「限界藝術」的緣由。

就此而言，《重返里山》與九月下旬印尼黑傘劇場（Payung Hitam）在淡水雲門劇場的環境劇場《身、土、水》應該再做進一步的比較研究，但本文篇幅有限，只能言盡於此。我記得，我在《重返里山》表演結束之後，載著劇中的「伯公」戴開成，開車飛奔回臺南 321 文化園區，一路笑鬧，等著他以落語、單口相聲開講府城的陳守娘鬼故事。這個伯公，其實是一位行動中的敘事者。我對這樣的角色分外欽慕，我也認為，不論是限界藝術，或是「回到里山」的跨國邊境行動，正是在不同的場所創造出更多的「行動中的敘事者」，讓觀眾在與演員和藝術家共同移動身體、融入環境的過程中，創造出屬於自己的里山，自己的鄉土，自己的城市。

tone —— 41

## 交陪美學論

當代藝術
面向
近未來神祇

作者—龔卓軍 ｜ 設計—羅文岑

編輯—林怡君 ｜ 校對—陳威儒

出版—

大塊文化出版股份有限公司

105022 台北市南京東路四段 25 號 11 樓

www.locuspublishing.com

Tel—02-8712-3898 ｜ Fax—02-8712-3897

讀者服務專線—0800-006689

service@locuspublishing.com

台灣地區總經銷

大和書報圖書股份有限公司

248020 新北市新莊區五工五路 2 號

Tel—02-8990-2588 ｜ Fax—02-2290-1658

法律顧問—董安丹律師、顧慕堯律師

ISBN—978-626-7118-15-3

初版一刷—二〇二二年三月

定價—新台幣五五〇元

版權所有‧翻印必究 Printed in Taiwan.

※ 本書未標註出處之照片
為作者與設計提供

國家圖書館出版品預行編目（CIP）資料

交陪美學論：當代藝術面向近未來神祇/龔卓軍作.
-- 初版. -- 臺北市：大塊文化出版股份有限公司, 2022.03
384 面；14.8x21 公分. -- （tone）
ISBN 978-626-7118-15-3（平裝）

1. 宗教藝術 2. 民間信仰 3. 社會美學 4. 文集
901.707　　　　111002332